基本造形學

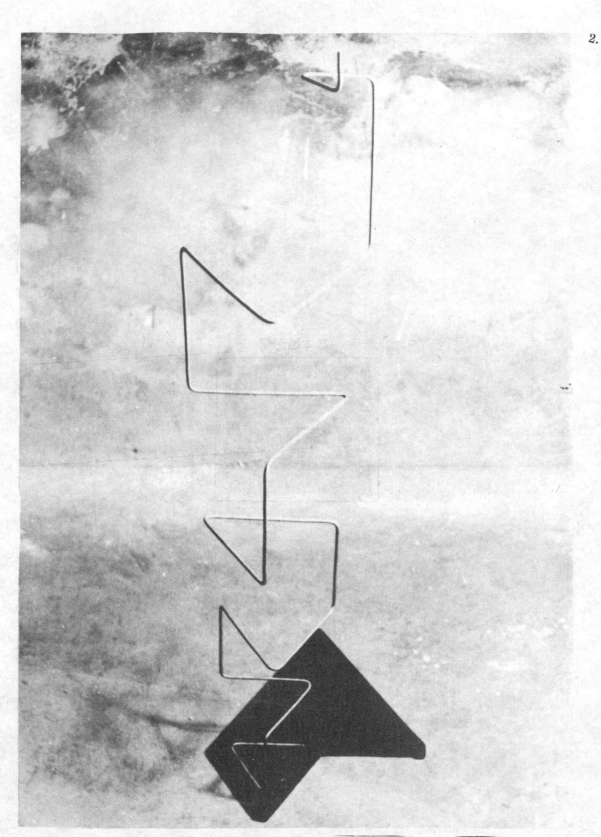

圖說 2：是一種線形空間造形。用八號鐵線依嚴格的比例與正確的方向做成的作品。

榮獲教育部七十二年度優良教材資料獎

現代基本造形教學法的研究
Mordren Basic Plastic Arts：Teaching Method

基本造形學

林書堯 著

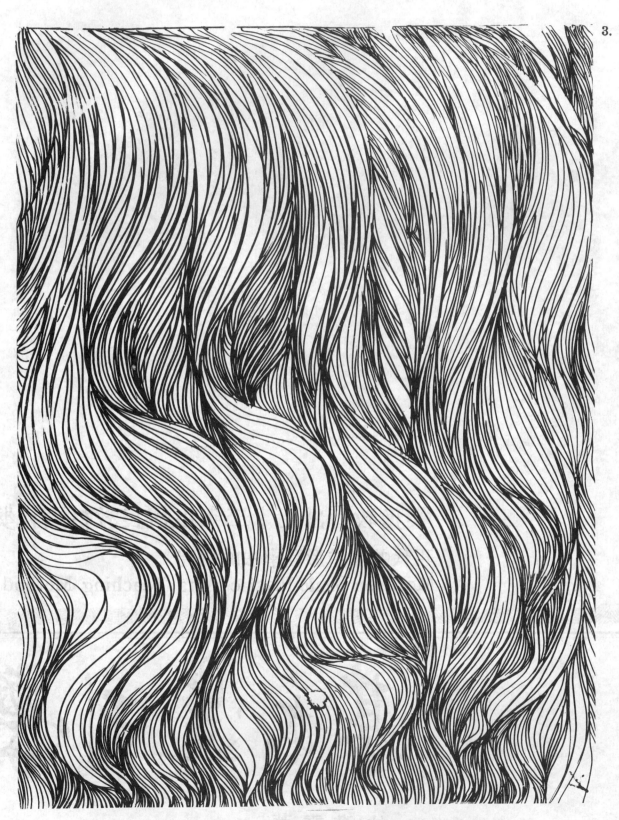

圖說 3：流動性的自由曲線造形。應依照正確的律動原理和方向性波動。

序

現代基本造形教學法的研究
Mordren Basic Plastic Arts: Teaching Method

基本造形學的主要內容都是以現代基本造形教學法的研究體系爲主，也是一部理論與實際並重的新造形美術之基礎研究。是長久有目的有計劃地，在基本造形教育過程中，以研究、實驗、表現、推敲的手段爲考驗所成長的結果。融會了敝人前階段的理論基礎與造形教學之心得與經驗，而加以體系化了的基本造形教育內容。此繁雜的研究資料整理與體系性的探討，以及一連貫的作業著實花費了我不少時間！

現代造形美術發軔於本世紀初，經過了七、八十年的耕耘，在繪畫、建築、彫塑、工藝、設計、美術教育等的領域裏，都可見到相當精彩的表現。可是與現代科學技術的成就和要求相比較，顯然尙落後不知有多少距離！至少，造形系統化的定量、定質化的形的體系；卽能供應情報時代的電腦程式，所高度組織化之科技時代的造形法，仍是在無可奈何的狀態之中。而拙作的動機，是想促進這種無可奈何的改觀。經過了一點一滴師生共同的心血，希望由於研究新造形美術的努力與信心，使得有一天新造形美術的進展，總會趕上科技時代所要求的程度以上。整個基本造形教育的探討過程，我採取了實驗法與連續經驗法，並經過科學性的系統化且有組織性的原理領導，輔以富於珍貴的人性美的直覺精神，逐年做了鍥而不捨的追尋。

著作內容分爲五個部門，第一段在解析「研究對象問題」的理念。使造形的本質與現象之有形的表面作品，和無形的內面造形力量，能爲大家所認識。第二階段的研究，是經由現象界至造形本質界的歷程。卽經由條條造形實習的過程，均可通造形精神的最高境界（本質界）的理念，細分各色各樣的不同觀察方向、實習要領或造形素材的門徑，走向現代造形精神的旅途。追蹤各種不同實習效果的經驗，希望達到尋求眞正現代造形境界的願望。

第三、第四兩部門是研究造形的技術和技巧問題。任何企求都是希望經過最經濟的手段，欲達到最大的收穫。這兩部門的意求，就是希望透過各種技術系統的造形方法，能有簡要而新穎的有效途徑，使我們的實習與表現，收到最高的研究效果。

末段論及造形價值問題；借鑑與反省問題；造形未來學的發展問題；以及我的教學研究過程。多少年來我回答在校生或畢業後的社會同道等之諮問，確曾深入追尋各種與造形有關的問題，實在與本著作有密切的關連。

封面的落款是畏友國畫家蘇峯男教授的手筆，我一向對於書法別有傾心，很感謝蘇兄賜以墨寶。內人與女兒們都幫我做繁重的校對工作，感激在心，銘右字跡永爲紀念。拙作研究態度雖然很認眞，但結果是否有價值，尙敬請讀者前輩教正。

<center>1981年夏著者謹識於天母寓所</center>

如何造形？

彩色插圖 1：統一基本單元的視覺設計，15個人爲一小組。做有組織有計劃的造形合作。形式
上在接觸面不可自由發揮外，其餘的部份均可自由變形，不過大部份學生都比較
保守，不敢隨意去變動它，怕亂動會紊亂全局。所以此種藝術表現貴在形態計劃
與色彩計劃要有秩序，然後才能談到創造。

彩色插圖 2：與彩色插圖 1 相同性質的作品，形式的變化和色彩計劃都比較自由。爲了要掌握
這種作品的發展，一開始不論形色以及其他都應該配合藝境或設計要求。

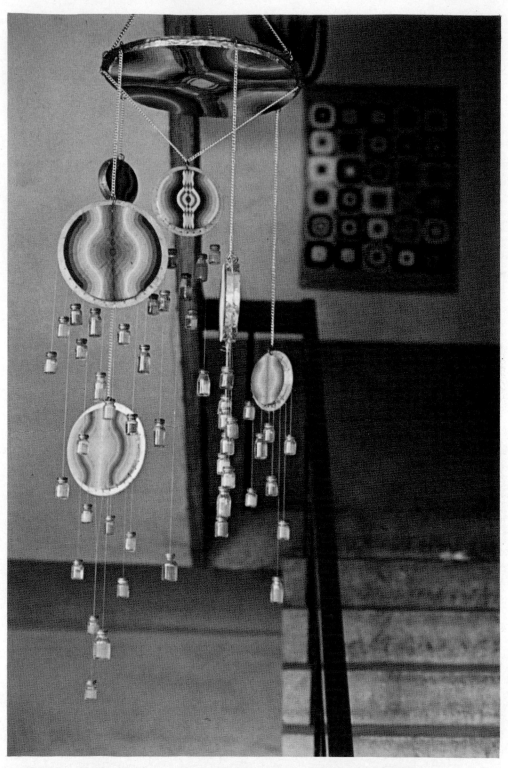

彩色插圖 3：前面掛的是利用小玻璃藥瓶裝色水，利用它們的反光效果和透過色的特性組合成的一種視覺造形。後面墻上是學生大家合作的一張歐普藝術習作。

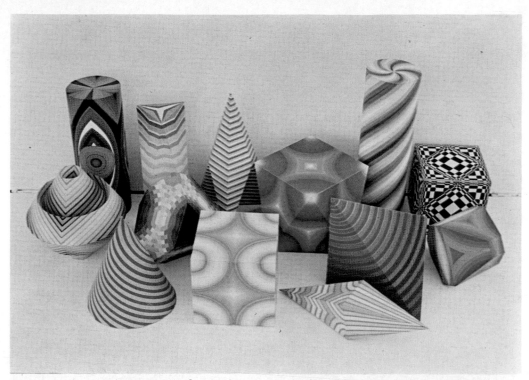

彩色插圖 4：圖中每一個都是獨立的立體彩色作品，目的在試驗色彩的立體效果和視覺效果。
　　　　　首先按照作者的意象，做出紙盒式模型，展開畫好圖形依目的性配色敷彩，然後
　　　　　重新貼合起來即可。

彩色插圖 5：是一種彩色紙彫的視覺藝術作品。色彩主要是使用補色調和的原理，裏頭所用的
　　　　　金紙、銀紙的效果，以及玻璃紙的反光效果很好。

彩色插圖6：用透明壓克利板做成的視覺造形。每一塊透明壓克利板都是同樣的大小，眼形裝
　　　飾是加上去的一種點綴，不宜太多！這種組合造形最大特色在於隨意可變化形態
　　　。

關於形和造形的基本理念

1 形與造形的探討

形的秩序

在視覺與秩序問題上，形是最主要的基本對象。那麼形究竟是什麼？這是一個很難獲得滿意的解答，且不好分析處理的問題。可以說除了一些人，認爲是上帝的當然安排之外，不管其形是自然現象或純粹因爲人爲主題而創造的，均不願多加以無味的思考。可是少數的哲學家和設計家就必須爲這個小題煩腦，因爲這個題目與他們的研究或工作直接有關。形的研究所以會那麼困難，是爲了它不屬於它個別單純的問題。雖然只要張開眼睛，到處都可以發覺到形的存在，然而那種現象都在混沌狀態裏雜陳，越分析，有時覺得越不是能存在的完整的東西，何況先哲有講『可以說出來的道理，並不是經常不變的道理呀！可以指名出來的東西，當然也不是經常不變的東西。』還有一些輕鬆愉快的說法，對我們追求事理的眞象是否沒有多大幫助，過分肯定或壟斷對於形的根本認識，當然也是一盆冷水。我們寧可讓它永遠成爲一項不可知的謎底，不願意使它成爲失望的已知數。

物理學上說我們的宇宙是一個大磁場，一切物質均在不滅不滅的原則下循環。接着有人判斷生靈是某種完整的小磁場產生的特殊現象，即靈是磁的組合，形是因而顯現的物質現象。我很感興趣對於這種說法，雖然解答離開大宇宙的玄宮不知尚有幾萬里路，可是我覺得這樣的假設有如瞄到了它的標的。依此推理可知磁場是形式的原因，現象是形成的結果。視覺爲用，秩序爲體，而形始終保持在活動的狀態中。

按廣義的解釋，人類對於形的觀念，通常都包含着形色、質地、時空等等綜合性的籠統的要素在內。狹義的形（Shape）是專家的事，近乎型的意義。這種對形的態度在我們研究造形的人，是件相當重要的問題。大致來講，一般的人和專門研究造形問題的人，對形的認識有個極其相左的傾向。普通人指形是廣義的，容易趨向於暈然不求甚解的狀態，好處在完整，短處在視萬象以爲當然，懂懂於固定的或特定的事物夾縫之中。譬如一個蛋形，一般人不管那是畫的或者實物影照，總是逕由物形的概括認識，即刻賦予概念化的意義。很少能用多面化的方法，再分析與深入了解，體會色彩、質地、時空因素以及其他不可缺少的密切關係。物體所以能那樣動人，是在什麼時候，在那裏，在那一種情況，如何讓我們接收到的？蛋的存在也是一樣，它不但要環境條件，存在意境，諸如上述一切相關的問題都是感覺內容的重要因素。換句話說，一般人只注意了東西的概括性。專門

圖說 4：
屬於一種美妙的比例變化的立體造形。嚴格的數理關係和有秩序的組織是此作品最大的特色。白色不透明塑膠板，襯托着各層次的光影，顯得很潔白新穎令人感覺得具有現代美。

從事於造形研究的人則恰好相反，他們時常對於所有的存在或形的感受，習慣於狹義的形式孤立的認識。他們會把時空、質地、形色等要素分析得清清楚楚，甚至於支離破碎，知道各種情況的特性和應用，卻失誤了最重要的東西，因為太關心形的部份反而把事物存在的整體性忘了！所以不管描繪的是很基本的點、線或面這種相關的要素是不可遺忘的，能分能合才算真正認識形的正確態度。

關於狹義的形，其本質與現象的內容也是值得我們討論的問題。假使以上所說的是屬於形的外延範圍，那麼下表所示的應該是形的內涵部份了。只要有廣義的健全的形的觀念，再加以狹義的形的內容，兩者能圓滿合作，形的真正的境界隨時隨地都容易把握到。局面性的形是造形上小範圍的認識。形的外延固然複雜而內涵的性格更令人迷糊！因為有許多因素是相對的，動的關係。可見形的認識有兩個條件，一個是外延條件，又稱間接條件（指包括視覺三要素的主體、客體、媒體在內），另一個是內涵條件，也可說是直接條件。後者的研究普通似應只限於兩個極基本的原素。第一是認識者，通常我們設定為人，其次是被認識者，即指自然物體或人類日常生活為某種動機所做的主題創造。兩者如上表所示均帶有極懸殊的個別性和極親近的對照性格。

首先就個別性來說，要解釋一個形的意義，不管其為認識的主體或被認識的物體，都可能有內面性和外面性的兩面特性。所云外面性，在認識的主體方面，當然是屬於以視覺為主的感覺現象，因為被認識者，必須經過認識者的感覺器官，諸如眼睛的結構，網膜的組織，神經系統，大腦皮質等等，才能把現象傳達到全磁場的心靈。而在被認識者方面主要是顯示在外表的特性，亦即屬於自然律的物質現象。以至於影響到所有存在物的個人差或個別差。最後至使兩者的結合，在表面上雖然不會有很大的差異，可是在實際上產生不少的差別。

內面性還要比外面性差異更懸殊。因為對形的體會，外面性屬於現象，內面性屬於本質。本來外面的現象乃反映着內面存在的特性，內面的根本存在透過外面的形象才可能把握它，確認它的實在。在認識者的「人」方面來說，屬於心靈的內心知覺的表達，是對環境的經驗連續所形成的結果，所以才有因地域、風俗習慣、性別、年齡、職業、傳統等問題的檢討。被認識者的物質，其內面是關係萬物存在的根本，普通容易為研究形的人所忽略，因為研究的進度，假使不到質地的問題，很少能提出物的根本問題來討論。這個問題，小的可以止於物理學，把事情擴大可以牽涉到哲學與神學。據我的主張，除了宇宙萬物的極限問題。對於物體內面性的追求，實在不必想得太難，宇宙現象是有常軌（請參考李宗吾先生著：心理與力學說）那個軌道就是被認識者存在的根本。所以我們常常尋着時間，空間與環境關係不斷追究，秩序的道理就在此地。

其次，談到認識者與被認識者的對照性，從外面性加以觀察，因為兩者的本質同是自然現象，其彼此在大磁場上物性的效應，應該是有共同的地方。所以形的現

圖說 5：
一個嚴密而精緻的螺旋造形。
利用一種複行的螺旋軌道，刻
劃內外不同間隔的比例線段，
分別以單行和雙行的連線，連
接成一個網狀的螺旋。萬象的
條理與秩序，很少不是這樣子
纖巧。

象也可以說是被認識者的物體，與認識者的主體在條件上重加以調整的結果。前
者俗稱條理，後者爲主體的習性（或稱機能性，爲習性的本能，只限於指先天的
賦予）結果爲客觀的感應，形的力學現象爲其最顯著的實例。在內面性方面，也
具有先天的對照性，也可說是近似的磁場呼應。譬如說認識者的本身，不管碰到
的是屬於任何偶發的事件，受到心靈上的內面刺激，是非正常的情況，固然是會
影響到某一特定的形的反應，可是這種反應，若仔細加以觀察，是屬於個別性的
特徵。等於多加的經驗部份，致於普遍性的根本存在，如生理方面細胞的新陳代
謝，其組織的細密與堅軔和被認識者的物體一樣，就是任你加以連續的破壞，經
過一段時間或根本不必太長的時間（如磁鐵實驗）都可以恢復原狀。所云美的秩
序，或美的形式原理，就是兩者對照性最良好的表現，形的視覺特性就是兩者的
過橋。

可見「形」不是一個單純的東西，所以形態的現象，在內其特性離不開其質的根
本與存在；在外其變化脫離不了環境的秩序；其形象不得不反映着不變的條理。
因此在我們眼前，形態的花樣儘管再多或如何雜亂，我們仍然可以把握它的根本
，推測它們現象的結果。

一

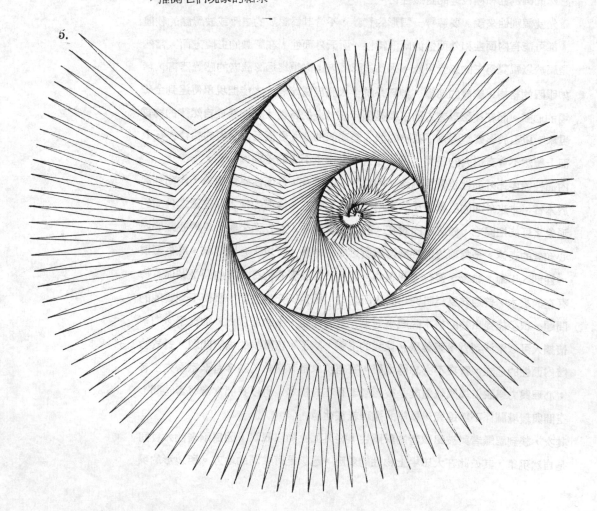

5.

人的慾望和造形

慾望為生活表現的鄉導，說漂亮一點，為生活理想的指引，或說慾望為隱形的造形，我想不會過分。有人比喻慾望為精神的形態，那麼造形當然就是物質的形式了？其實仔細一想，這可能是一個大誤會，自人類有史以來，兩者早就在打轉，像雞與雞蛋的關係，慾望裏邊早懷有造形的坯型，而造形裏面也早就住進了慾望或說理想的幼苗。

心向（慾望的動態）他就是那樣一個造形麼！環境是一個複雜的總合體，人不能脫離環境而存在。藝術家說環境是水，人是魚，水溫一變，魚不能沒有感覺。環境時時刻刻在變，人也頻頻率率在動。為適應須要的需求，於是慾望產生，各朝各的方向，即心之所向形象在焉。因之表現於外者為造形，仍舊停之於內者是為理想，而都有一輪廓可追尋。如以人的打扮為例。當人尚未採取行動，站到梳妝臺以前，已胸有成竹了，如何打扮，原則早成定局。這是應需要塑成的心象，考慮為環境預定的修然的樣兒。然後站到梳妝臺，開始做造形活動。是心象與形象的接近運動；心象為誘引形象在招乎，形象則為瞄準心象在佈局。使儘各種造形要素，各樣視覺符號。諸如，衣服、靴、帽、花、粉、口紅、點綴……，左換右改東移西拆，再三轉移鏡上的俏影，非到微笑點頭不已罷手！這是形象業已顯形的信號，造形告一個段落的表示。是要參加盛典？要赴幽會，要去爬山，想去游泳，各有特徵。可是當形象變成了理想時，人會呆在梳妝臺前沉思或落下不得已的熱淚。可惜見形的昇華，它何時才能以造形顯身呢！

這種情況小自一根針，大到一座城的形成都是一樣。古羅馬的野心，今天紐約的繁華，都是代表了人類心象的極緻。有人說，到了法庭，總使人覺得肅然起敬，威嚴逼人。在辦公室則千頭萬緒，時刻緊張，而不如家裏的客廳輕鬆愉快！是的，這都是在某種要求下的不同造形。就算同是臥室，其佈置與情調，在每一個不同慾望的排佈下，也各有各的樣子。

人不僅對造形的表現有如此的特徵，對自己的表情也直接會顯示到外表來。不一定很明顯，可是幾乎任一舉動都如模特兒那樣或芭蕾舞姿一樣的有一種造形。我們也常聽人家說『某某人，本來就是那樣一個造形麼？』這種批評，指出了，人在潛意識的需求，或說是性格形式化，形態化的現象。如垂頭喪氣與得意洋洋的樣子；羞答答的姿態和不知恥辱的模樣。尤其像名演說家或性格名星的表情，報刊一登就是一連幾幅，每幅都極精采特殊，這是刻畫人的造形很好的證明。所以像前段所說，從慾望到造形表現也好，由造形的表現來看出慾望（或理想）的內容也好，都是很耐人回味的事情。造形感覺所重視的就是這個東西。

所以說造形史和形態的事實能為我們的形式借鏡，或變成了一個會感動人的典範就是這個道理。

圖說6：
建築系的學生上基本設計的習作。每一個單元都按照一定的基準尺度發展出來的組合系統。人的居住和行為的欲求，已經在基本的形態上露骨的顯現出來。欲望和理想像一個指標，會帶動任何基本或應用的表現，賦於相對性的意壞。

6.

人類的經驗與疊積

俗語說，讀萬卷書，行萬里路。又說百聞不如一見等等，都是在鼓勵人家多到實地觀察，實地去體會經驗的意思。德籍畫家 Albers（1888生 Bauhaus 的教授）說過：『藝術不是對象，而是體驗的東西……』因為只有經驗過的事物，才能確實為感覺所直接接受並且持久蓄存，必要時能以再現。或以超現實的姿態，創造出各式各樣比以往所經驗的東西更令人醒目的事物。對造形來講理論性的研討只能說是屬於一種啓示性的嚮導，不能當做能表現的技巧或有用的內容。沒有經驗做基礎的理論，碰到同一性質的現實，它引不起實際表現上的作用。因為它不曾有過實際的體會，對於他所知道的東西是概念的浮泛而遊蕩的情況。例如某同學從遊記上曉得了，臺灣阿里山日落的景色是極美麗的現象，可是他不但不知道阿里山日落當時的情況，更不可能體會得到日落的景色為什麽好，而如何程度的好！何況以視感覺為主的造形活動，感覺的過程次不能以理論來代替。不管是屬於造形的感覺或者是色彩的感覺，感覺的經驗是很現實的東西，在心理上最起碼它是一個作用與一個反作用組合成的，同時還可以聯合作用下去。它說是心理的現象，毋寧說是生理上的結果好些。

細胞是新陳代謝的，它靠刺激不斷在換陳着。宇宙一切生長都是靠細胞的作用。它有很多生機的特性，感覺的經驗猜測是它們排佈的一種。有人談起感覺的先天性與後天性的問題，可能牽涉到的就是這種問題。似乎在人的出生，人的細胞已黏上了遺傳的細胞特性，以後又繼續生長。所以在這個新舊生命的轉振點，就有兩個問題值得注意，①細胞秉承以前的性格如何（天賦的類別）；②細胞秉承以後的發展如何（努力後的成就）。所以依造形感覺疊積的需求，所云工匠世襲，所云專業是有它的道理。可見造形感覺不是純思想的東西，思想是感覺以後的事情，感覺是思想以前的能力。捨去思想固然不能為感覺的統御作用參謀，可是沒有了感覺的基礎，統御作用將是空的。有位同學向我說：『經驗的疊積就是思想的一種現象，不然你看，乞丐都有他的一套理論！先講理論是倒果為因的作法，極為空洞。』

經驗的疊積有兩種可能，一個來自對大自然的體驗，另一個是對生活環境的薰陶。前者大部份是主動的，靠觀察；後者較為被動，靠刺激。對經驗來講只有性格上的差異，並沒有本質上的不同。疊積的性格，從造形的觀點，不但不歡去同種經驗的重複與加深，也不排斥不同種類的經驗，更須要不同種類的參與和會合。人對於大自然的體驗，自有人類以來就沒有放鬆過。人有一種感觸，認為這個空間，不僅是生活表現的場所，也是生命寄託的所在，自然現象給人類生命的延續，具有極大的影響力。人們要去利用也好，去模倣、改造、觀察、廻避也好，自然給於人類的驚訝或迷惑的程度，並不因時間與人類歷史的增加而減少。這些驚

圖說7：

一座很特殊的木彫（參照圖8），以觸覺經驗為主結構的造形。雖然先透過奇妙的視感覺的傳達，但是木板邊緣的處理，質地美妙給人以一種特別的觸覺效果。人對於五官的經驗和累積不但要珍視，也應該透過一種訓練而宜加以培養與發揚，對於藝境與美的品質，大有幫助。如這一類質地變化和質地對比的造形訓練，是培養這種感覺器官的方法之一。

彩色插圖 7：學生說這是由海邊和海膽的印象而來的彩色抽象作品，海水用藍色的噴色效果表
示，海膽的刺則利用吸管做成，整個給人於輕巧的，另一世界的感覺。

彩色插圖 8：集錦式的彩色造形。把生活的經驗直接利用到基本造形訓練的實例之一。一組共
六套的彩色半透明塑膠盆，每套五個盆，一個汽水瓶，一個布丁碗組成，加工時
特別注意到形色的統一。

彩色插圖 9：著者在基隆市和平島北海岸所攝影。自然美麗的海濱岩石，個個都好像一座現代
雕刻，這種有形的自然環境，將帶給我們無限的藝術的美感境界。

彩色插圖10：著者所攝影的河流與岩壁。自然的色彩美，水流的形態美均極其感動人。

異曾使人，謀記在心裏，和生活結上了不可分離的緣份，在造形史上留下了不少耐人囘味的事蹟。尤其從小的地方仔細去看自然的妙處，人類對形態感覺的應用，確實無微而不致！。

從自然的經驗所疊戡下來的造形發展至爲廣泛。這是屬於有形可指的方面，至於無形的或者說是超形狀的意象，所領會的思想就無法一一枚舉了。連許多最前進的造形方面的基本學理，也都要引用自然現象的特性。從前有位學人曾經乾脆地說了，人的一切行爲最多也不過是模倣自然法則內的精華，還能找到更多的東西嗎？

當然，依現代造形思想的觀點，這是一個極大的疑問？（詳細請看視覺抽象與自然）生活環境的薰陶，影響造形感覺與造形觀念非常深刻。因爲環境是後天的褓姆，人生的舞臺。每一瞬間它都緊抱着我們，使我們體內的任一個細胞都跑不了它的滲透與浸蝕。生活環境除開自然的現象，那就是人類的表現與造形，若從大體着眼，約可歸納如下：

1. 有形的環境 { 生活佈置、生活造形 美感形態、藝術作品 } 欣賞的生活的（見識）

2. 超形狀的環境 { 風格、氣氛、情趣 涵養、人格、逸情 } 感受的意會的（修養）

圖說 8：

第 7 圖另一個角度的攝影。觀察角度和光影的强弱不同，都會改變觸覺或視感覺的感受結果。日常五官的經驗，當然是隨着環境的條件，相對的變換着。

8.

以上各項都有時間性和空間性的條件，只要是人經驗過的事物，或多或少都可能再現，不管再現的結果是屬於模倣的，或屬蛻變而創生的東西，將不致於完全相同。所云再現，當然包括理想中、意識內和潛在意識所活動的全範圍而講的。如見識是偏重於觀覺的，屬於有形的形態與形式的認識，它是生活一般性的東西，算欣賞或觀照得來的結果。至於修養，較重於感覺的領悟，這時候視覺只能算是媒體，其所獲得的是超形狀的意境，它是一種特殊性的存在，可能依時、空、人等等的因素而變動內容和授受。這些東西將在什麼時候，以什麼動機，依什麼形式，有人說披什麼道貌出現，就很難把握了。不過有一個很顯著的事實，在這種經驗下所鑄成的，人本身就是一個某環境或某經歷下的造形，有人說：『這個人本來就是這個味道嗉！』不分人的外形或內形，這一句話就是最好的說明或證明。造形的面目一大部份就在這種薰陶下成形的。

人在經驗上所獲得的東西，除了積極教育屬於後天所學的主動立場之外，大部份都是被動的，尤其在普通的日常生活，感受到的東西有時候連自己都無法明白或清楚。當他在生活，表現出來的一舉一動，他也並沒有意識到受經驗鑄造的形跡，而更乏於慎審其舉趾所因循。人就是這麼聰明而可笑的動物。

確實人在某些份量內，就是他自己的環境或經歷下的造形。譬如生活在陳設高雅而新穎的環境，受到形色、氣氛等的感染，外在的形色浸濕了內在意象中的形色；外在的氣氛也陶冶了內在的意境。這是一種千眞萬確的經驗，在他個人的精神

上，已烙上了一道不可磨滅的印象，將來在他的任何表現都可能顯現出來。每天
生活在清靜優美，居住陳設都很美麗的市鎮的人，與一個常住在骯髒零亂的陋巷
裏的人，在造形上，後天的鍛鍊不管如何辛苦，前者好比一位營養豐富的少爺，
後者一定像一個營養不良的鄉下佬。

基本造形

基本造形的字義，可以分三方面來說，基本的定義是一回事，造形的意思又是另
一回事，而基本造形則又是另有一種意義。想把握基本造形的真正意義，則對基
本與造形兩個詞義的分析和了解是非常重要的工作。

關於基本的問題，這是在任何一個行業，任何一種階級，且在任一社會環境裏邊
，從古到現在，都無不重視的事。不分男女老幼，凡是碰到隨便那一種事情，都
提「基礎最重要，基礎頂重要！不能走路，就想學飛嗎？」那麼究竟指的是什麼
基礎呢，如基礎（Base）、基本（Foundation）、基準（Standard）、要素（
Element）……等相似的語意很多。我們來分析比較比較。先就辭海裏面的註解

基準是在某一定規範下所產生的，有一定的固定型態的東西，它受時空條件的約
束很多，由於世代的流傳而會有變動，有時甚至在同一世代的不同地點，其基準
也許會全然不同。基本者不然，它不受世代流傳的約束，也不分世間別，是經常
可通用的東西，固定化的或者是能成套的一定型體的基本法則已不是真正的基本
。它不管在什麼時候，在什麼狀態下都能適用，且不會失去其永久新鮮的生態。
基本者也決不可認為是固定的無機性的存在物。

基本和基礎也有分別，在辭意上雖同是根基與本原的意思，在造形活動方面的措
辭上，也並不會引起多大的誤會，常將基本和基礎混合使用，例如基本設計或基
礎設計等等。可是若按直覺的或字意上的立場，基本似較深廣、不動，且是永遠
屬於積極而原始的基礎。

基本與要素有很大的區別，要素是要構成某一種事物，如機械或人等的部份因素
的東西。任何東西或事物分析到後來，都可以分成許多要素出來。相反，若將這
些要素組合起來，也可以形成一個東西。所以有時候，要素也會和基礎因素或基
本的意義混淆不清。假使要把要素也稱為基本，則只有把這個基本，當做基本的

基本了。要素是比較具體的東西，基本是原有的，放之四海都可通用的普遍性的
抽象的東西。譬如要培養一位優良的老師，經過專家分析的結果，知道必須授於
教學內容、教學技術、教學方法、以及其他教學心理與法規等要素性的技術和知
識，也就可以了。可是當他畢業以後，實際在執教時，就好像發覺了自己還欠少
了什麼似的？與老教師比較，總覺得越來越沒自信，於是就開始自省！「想當一

圖說 9～12：
單純的木條的組合造形。第 9
圖到第12圖都是同一個基本造
形，以不同方向攝影的照片。
對於線形材料的特性和比例原
則的基本認識，光影效果的體
驗方面，都有很多教學價值。

位好的老師，其基本條件是什麼？」固然在校的要素性的知識與技術是沒有問題，必須不斷加深，可是還有更基本的道理，也慢慢給覺悟了，像人生的道理以及生活的內容與實在性……。即必須先具備爲人的基本要領。可見要素是基本的內容，而基本却不等於要素了。

所以人家問我們什麼是基礎或基本？我們實在無能爲力把這個問題，像一顆糖一樣把它放在手心給人看！那是辦不到的。好比食物，經過消化以後，才能變成營養而後繼續支持人的體力，成爲活力。本來的食物的形不能保持，要保持原來的形，就不會有後來的形。假使基本教育所習得的東西，始終保留着與原來一般的形，那和食物的消化不良狀態一樣，決不會變成眞正基本的東西。再說水的蒸發也一樣，蒸發了不是等於消滅，蒸發雖然不留原形，可是蒸發是創造另一形狀所必須的手段。所以當我們在學習的時候，修習基本，可是很難看到基本，看到的是那些要素性的東西，在面前活動或佈局，而要素不融化，則基本不創生，所以基本是什麼，是很值得我們囘味的東西。

談到造形，普通聯想到的是指狹義性的造形美術比較多。即用有形的材料製作而佔據空間，與視覺最密切的藝術，如繪畫、彫刻、建築等等。至於工藝品，產品的品格；人的個性修養等人品；廣告、包裝、流行等等風格，就比較少有人肯給它按上造形的雅稱。在前面也談過造形是屬於人類生活的意識表現，因此所牽涉的範圍相當廣，依形式的立場，大的可以成爲一個完整的生活必須的東西，如一座有名的神殿；小的可以如一個小銅板。按照內容的意識立場，深可達到崇高與神韻的表達，淺可止於小小的感情。造形不是造型，它是動的原因，不是靜的結果。所以說必需借用有形的材料來製作，而佔據空間，我不反對；可是造形，即用有形的材料製作，而佔據空間的定義，我並不以爲然，因爲造形不等於造型。如像人一樣，人是人，人既不等於人體，也不等於靈魂等任一部份。

從以上的敘述，我想我們不難意會，基本造形之爲何物！那是一個純粹依各個必要的因素，才能到達的形態造化的活動。它當然有它個別的特徵，在全體性的秩序裏邊，維持其形的基本現象和形式生命的意境。所以若要勉強用簡單的文字，替基本造形下定義的話，那麼只好這樣說：所云基本造形，即是把造形要素做文法式的研究以後，所領悟到的造形要領就是。

記得在某一個研習班的結訓典禮，有一位同事曾經和同學這樣說過：『……素描是造形美術的基礎，學素描和學太極拳一樣，基本動作必須一步一步來，把基礎打好。可是當我們要拿去應用，好比打架碰到了敵人，你可別也按基本動作，比手畫脚一步一步描過來，那包你給打得落花流水，不知其所以了。要接受基本步驟，而能化入基本，才是眞正懂得基本的人。……』

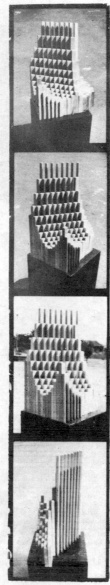

9.～12.

25

2 基本造形的根本觀念

在造形美術上，基本修養應該是屬於一種不可見的無形的感受訓練

在這裏我想試用個人的意見，淺近的說明一下，關於基本造形應有的基本觀念問題；所以我不準備引經據典，把話說得太深奧。常常有學生問我，爲什麼在基本造形的作品裏邊不能帶有任何現實意義的內容，尤其在表面上更忌諱有一點實用性的企圖。我的回答是很簡單的：『想要看清楚所有一切東西的眞面目，絕對不可帶有色的眼鏡！更何況它本來就不是一種現實性的有形實體！』我相信任何基本活動都是一項最虔誠的行爲，好比對於所有最崇高而神聖的精神信仰一樣；只要心目中的希求有一點不純潔，或有任何特殊角度的意念，那麼基本的眞面目，即受到了污染而消失於烏有。

存在的本質，根本就是不可見的東西，是一種超現象性的實體，而宇宙萬物包括我們所能製作的基本造形在內，那只不過是代表了萬象中的一個表面形象，我們必須經過一個形象又一個形象的經驗累積，才能意會或了解根本問題的特質。老子說：「道可道，非常道，名可名，非常名，無名天地之始……」乃是一則根據可以看得見的東西，而並非眞東西所示的古訓，可以看得見的東西，離開其眞面目，本來意境就很模糊了，假使表面又舖蓋了一層很厚的功利性的意義，當然其離開眞東西的距離也就越遠了。相反，當它的顯像若是純粹的沒有夾雜着任何功利式的多餘的東西時，其透澈眞東西的距離自然也就近了。可見，萬象中的任何形象，我們只能承認它是基本形式中的一個顯像，但是無論如何不能說它是基本的眞相。基本的眞相在一切存在的背後，在有機化了的，圖解化了的東西裏邊，有如一種精確的關係力量或永恒的理路與秩序，在操縱着所有事物的生長或輪廻。

純美的境界〔基本活動是追求超概念的一種表現〕

旣然基本造形是一種不可見的無形存在，那麼毫無問題，所有固定性的概念，或者是有某特定意義的形象，當然就非它本身的眞面目。於是，你的學習假使越是『像什麼？』或是想表示『是什麼？』則你對所習得的表面是清楚了，可是裏面的道理以及須融會到你意境中的東西，反而受到忽略，以致和基本的問題容易脫節。例如現代的美術家，深怕具象的東西，會因表面的形象，產生對於意境的干擾現象，而蒙閉了精神內面的顯見，儘量以抽象表現來表達，我想其用心也同一。抽象的目的在於追求事物的共相或本相，其特質演化開來可爲普遍性的，一般

圖說13～14：
平面基本造形的作品。基礎訓練首先應去除學生一切概念化的立場，純粹依造形原理或形色的根本秩序，遵從完全的感覺表現。第13圖和14圖是以形色訓練爲主，利用單元模型在一定軌道上運行畫出形態之後，再用色彩的層次效果製作出來的作品。

27

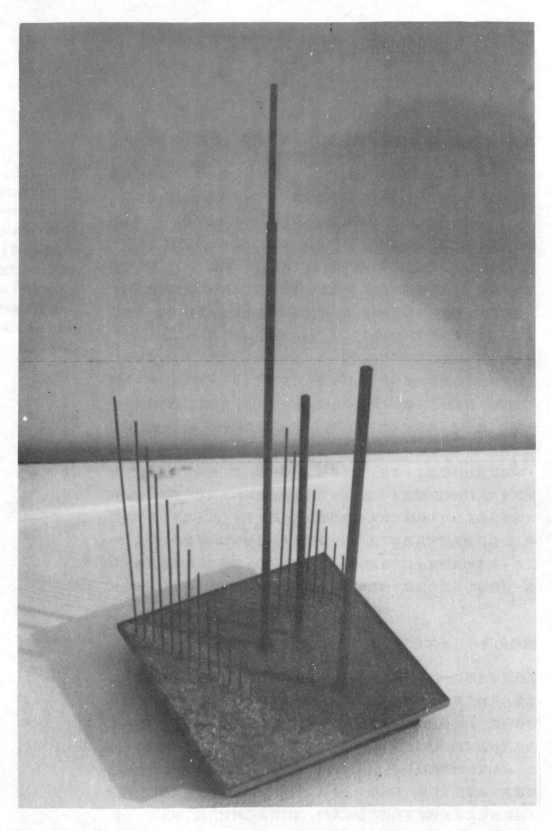

15.

的現象要求所接受者。無像與不像是風牛馬不相干的問題，無像是有像的根始狀態，為一切基本或關係所棲息的場所。所以當你具備了共相的、超形式的基本能力時，無論在何時何地，都可以即刻提供，對於現實的以及任何機能要求的形式支援。

有人分析，從概念性的意義出發，把有機的事物分解開來，到達分子式的抽象狀態，然後再進一步從分子式中找出元素性的存在，就以為已經得到了根本的東西。其實不然，因為溺漫於這些元素性的存在或者要素之中，有着許多錯綜複雜、彼此能感應的特殊關係，真正的問題是在這些『關係而後產生的東西』。好比科學家知道人體結構的細胞，但是把這些細胞組合起來，並不能找到活的生命，造形活動也一樣。我們分解造型，又結合造形，希求造形的生命，我們假使只注重結果，而忽視了過程中使你能有『關係而後……』的能力的東西，「其關係而後」的最高境界，固然無法到達，就連所以能關係的根本，都無法獲得了解。所以要像，只能獲得一個模擬的形象，無像之中自有真相的道理，好像隱約可會意。由此可見，在形成固定概念和特定意義的原始，是另有一種超越的東西，基本活動的問題似為這個東西的化身。

所以它不僅僅是感覺性的存在哲理

按照上面的說法，基本造形顯然不只是視覺上的問題，更非形狀上區區的小範所能拘圍的東西。視覺性的應用只是能接近基本存在的手段之一，本身實非目的的所在；我們借它的顯像去體會，其本質實在不可言傳。那麼它不只為五官所共有，是很顯然的。換句話說，除非我們聚精會神地發揮直覺的判斷力，綜合五官的昇華；否則無法獲得它的協助，並且感覺到它的存在。

普通說到基本訓練，不管是那一種行業都非常重視，並各有各的琢磨方法；從這一點也看得出，基本問題在存在上的共通性，和在事實上的超越性。基本能力在各種感官的轉移和協調之中，能適應你所要求的各個不同深度和任何角度的安排，可見它的完密程度，幾乎可達到任一感官所能要求的任何情況的境界。當然，人的結構或感覺的體系，不管從那一個角度去衡量，都不會含有獨立活動的可能；所以在美學上，不少美妙的價值問題，就在這種複雜的各種感官作用的，構造百分比當中產生。而更奇異的是，能調節這種百分比的，也都落在各項基本問題的掌握之中。

依視覺性來說，視覺語言的存在，就是造形的基本在安排。這種結果固然包括在存在者的基本表現所能左右的現象之內；可是存在者是無窮的，現象者卻在象限的條件當中。譬如，人對於視覺語言的創造或體會的能力，是隨着個人對該項修養的深淺，所能接受或表現的就有所不同。若以解析幾何的象限分析法來比喻一個人的感覺活動的能力：

16.

17.

18.

圖說20：
從第17～19圖的表現也可看出，基本造形的學習是可以使用科學的手段，但是目的並不在科學。如第20圖系統化的單元變化，本身的過程和方法是科學性且極其理智的行為，可是

結果每一個小單元的形態的表現却是美的視感覺的結果。學習基本造形的人應該牢牢記住，科學性的方法僅僅是一種手段，它並不保證你的圖形會美，美的造形是完全靠你的感受性的判斷或表現。

1.長度表示感覺時間的延續能力。

2.寬度表示不同感官作用的迸橫效果。

3.深度表示各種感官對感覺對象的深淺程度。

則基本問題所能爲你安排的結果，就要看上述的各個象限幅度的生長以及整體性和個別性的分化與羣化情形了。當然就是同一個人，也隨時隨地都會發生差別，如此它也就在這種機動狀況下，才能以瞬間的完密關係，參與各項有效的感覺作用。我們說它，根本是一種無形無影的東西，是因爲它原本就是沒有的現象；可是它有時會在有的東西之間滋生，也是因爲宇宙間的現象，都是由於兩個或兩個以上的東西碰在一起而產生各種循環。當然它也在某特定範圍內會跟着事物的脫離關係，而歸於收斂。

基本造形法是科學性的造形安排

談到這裏，我們是乎已經領會到了，基本的存在，它必須借第三者的媒介才能顯見，並且爲我們所感覺。基本造形的訓練，就是藝術界爲了要普遍的，控制並發揮這種特殊存在的效用，所採取的有效應用的重要手段之一。基本不是我們所能安排的東西，可是我們都可利用純潔的，一點都沒有受到任何渲染的心情，借純粹的造形意念，來接近並攝取基本存在的道理。用基本作品在實習上或行爲的過程當中所感覺到的意境，不斷吸取存在中基本理路所涵蘊的關係或秩底。大家雖然知道，造形精神的培養對於基本存在的關係，有如坐井觀天；可是多項科學的感覺累積，顯然給於嗣後的造形應用與判斷，提供了很多巧妙而神速的靈感，使所有的創造或企劃的行爲蒙受極大的俾益。這就是用有形的試驗法或借實際的觀察法，來理喩無形的內容。以純粹基礎性的造形要領，不斷去感受或領會有價値的眞正存在的方式。例如以往畫家用素描的手段，從一定的客觀形象入手，深入體會並解釋事物存在的眞理，來創造關係上最高境界的深層感動。我想其用心或方法是相同的，而祇是所進行的方式或方向表面上似有不同，然對於根本問題的追求其精神仍是相同的。

造形活動的時代特色是在製作之先有一基本的藍圖，這是與過去的美術活動所不同的最大區別。科學的手段就在這裏能顯出它的特殊功能。我們要把不可見的、無形的基本存在的東西，變成能見的合理而理想的現象，不管可見的現象是屬於顯像也好，或者是漸時性的假像也好，我們所要求的目的是在，借這些構成物而獲得的經驗，對於存在意義能產生感受的能力；依照科學的造形安排，培養能綜合並創造各種造形要素的理想結合與表現。使基本的存在在造形應用上產生有力的指導作用。

所以系統化的思想要求與嚴格而合理的感受訓練是必要的

為了要配合基本存在的特殊性格,並發揮以科學的手段追求存在的眞理,針對着宇宙萬象的秩序與機能,我們當然非得利用嚴格的組織與有系統的思想方法來適應一切存在的道理不可。譬如說我們想了解對於基本造形的精神內容,採用:

1. 作業的程序依元素的分析方法,然後到分子結構的組合,再考慮到有機形態的變化。

2. 組織的方式,按各種不同條件或要求的羣化與簡化的原則,在個體與全體的,健全的統一表現下進行。

3. 系統化的變化,根據排列與組合的數理和心理形勢處理,從個體的因數分析,到整體的要素分配,逐一有條不紊的去實行。

這樣的做法,比起直覺的表現與創造,雖然呆板得多,然而給予一般人的造形感覺訓練,不但可以節省時間也不用過分擔心從事於這一行業者,其天分的高低。同時能對於基本存在的問題,促使其能了解的機會擴大,所能貢獻於人類的價值提高,範圍更為普遍。所以談到基本造形的意義,關係所有一切造形行為來說,那是一種高度的感受能力的快速訓練,給將來裏助造形上,機能要求的自然規範和系統化的美感約束,有無限的合理貢獻。

『其目的在洞察並適應,宇宙萬象能關係而後產生的了解和創造。

總之;基本造形它是有意識的有組織的價值行為。』

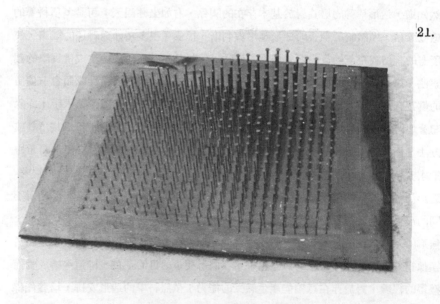

21.

圖說21:
可見基本造形美的獲得,在於
嚴格而合理的訓練,如圖17、
18、19以及20圖,單純地用鐵
釘的長短與大小就能表現出如
此的造形。

3 視覺現象

眼睛的視認作用

眼睛的能力究竟有多大的活動範圍呢？這是一件極其耐人尋味的事，也是一件很難窮極其作用範圍的問題。照相機的映像究竟還是不能與人的眼睛裏的視像相提並論。比起人的生命來，照像機的構造或關係密度，當然還是簡陋得太可憐。例如說映像吧，是不自由而固定呆板的畫面，給攝進去的每一點都差不多一樣清楚，是一種普遍式的無重點的形式，畫面的範圍也那樣狹小淺薄而無機動性；尤其沒有一點個別的選擇性，那能用來和眼睛相比較。視像是自由活潑，視界就是一個實在的空間，如聚光似的視覺集中形式，能機動性的轉移到廣泛的任何一個得意的地方停留，同時配合主體條件，能做富於人性的重點選擇。

構成視覺現象有三個不可缺一的重要因素。第一是觀察的對象，第二是視覺的媒體，第三是觀察的主體。在整體視覺活動的客觀條件上，光的作用是最為基本的因素，也是能產生視認作用的第一性質，而色彩感覺以下都應列入第二性質的部份。沒有光，一切失去了視覺存在與辨別的可能。視覺的現象是跟着這三個基本因素的變化而變化的。

所謂觀察的對象，當然所指的就是，能使我們發生客觀認識的東西。屬於視認作用能活動的第一層，也可稱做視覺的表層。諸如光覺、色彩感覺、形態感覺、空間感覺、時間感覺、殘像作用、對比作用等等，都是眼睛所能直接視認的主要部份。如圖表所示，這些均佔有引起視認作用的核心地位，而直射通過第一關，單純不受一點阻擾。

視覺媒體是，眼睛本身或借用其他視覺媒體以後發展視認作用的關鍵。可說是視認作用想辦法擴大視力活動的第二層，也可稱它為視覺的變化層。雖然視覺活動的領域沒有變，但是視像的質量都可能產生很大的變化。即表面上眼睛仍舊保持直接視認同一物體，但事實上視覺所到達的地方，視覺現象可能已經換了另一模樣。圖中粗斜的線向外擴大範圍，直通第二關的視線，不但有了位移也增強了視界，就是表示這個意思。

最後一項是觀察的主體，對視認作用來說是內容最複雜的一層。躲在視線作用能活躍的最內面的一層，所以又叫做視覺的裏層。例如因眼睛直視現象，深入知覺以後，附帶會產生的綜合作用，好像質地影像等等。其他如統一作用、力學作用、生命作用等等，以及當視覺現象滲透到主體構造的身心各部份之後，表示出來的共感作用、視覺恒常與錯視、形勢作用、直覺作用等等，就是這一項視認作用

，間接所能顯現的重要部份。圖示中其視認作用好像大括弧一樣，領域大大地延伸了它的勢力，有的視線直通內層，但是到了裏層的視線都或多或少起了主觀的變化，依形勢的趨勢參與表層的現象認識，而展開多面性的視覺現象。

【視覺與視認作用圖】

視覺現象的分析

對客觀現象的認識

關於眼睛的視認問題，這一項分析是屬於非常基礎性的事情。對於美的體驗或造形美術的表現應該是一種初步或入門。現象為本質的面貌，就是說元素或存在不斷在表面求變化的意思。所以在此我們首先必須特別注意的，是把握變化中不變的原像，以及因變化而形成的具像的東西。在美學上我們稱為單象者，即以無機性的角度所觀察到的原始現象，是眼睛對於以前的視認。綜合像為事物有機性的具像，完全是由於關係以後才能成立的視認。後者本人在拙著視覺藝術五六頁至八四頁裏邊已經有較詳細的敘述，在此不再重復。其次，我們必須要有自知之明者，那就是關於視認的程度問題。有人說看而不見，確實，人的眼睛究竟能看到多少東西呢？例如說最富於感性的色彩感覺，我們了解了多少色彩的東西？對於美的生活（包括表現）來說，了解了多少倒是其次的問題，最重要的我想還是有意去不斷追尋這一項了解，即去擴大或加深視認程度的範圍。下面所分解的是眼睛在視認上幾項主要的活動，希望大家不要只注意我能說出多少東西，而應讓我們以後一起再來搜索下去！

1. 光覺：

 談到光覺馬上會想到的就是光源。有人誇言說：「光源的歷史也是人類文化的歷史」我想說得實在也並不太過份。靈敏的藝術家一定會因此受到極大的震撼。最近幾次萬國博覽會除開光的活動，還能剩下多少東西？在日常生活當中人們與光有切都切不開的緣份，白天有那樣一個神奇的大的自然光源，夜晚有月亮有星光，以及蠟燭、煤氣燈、普通電燈、日光燈、霓虹燈等可愛的人工照明。這些都在人類藝術的發展史上，寫下了不少可以歌頌的事蹟。差不多的光源都是熱能的放射體，在同一媒質裏以直線前進，碰到不同的媒介則產生反射或折射，而入射角與反射角始終保持相同角度。在美感生活上除了光本身的直接活動外，就是作用在物體表面上的變化了，例如，不透明現象、透明現象以及光的干涉、亂射和各種特殊現象等等。其他尚有色光的演色、光量的強弱、光影的關係等，都是眼睛對光覺所產生的重要視認現象的分類。

2. 色彩感覺：

 大家都知道，色彩是由光的刺激而產生的一種感覺，光是發生的原因，色是感覺的結果。那麼顯然色彩的物理特性，譬如光的分解就變成了了解色感問題的入門。色彩是感情的語言，是宇宙重要的表情，假使這是近乎真

22.

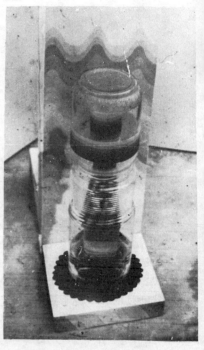

圖說22～23：

裏外各利用兩個（或許多）透明性的空瓶子，裝貼彩色紙片統一起來的集錦造形。這種基本造形作業，不但可以訓練學生對於周圍的事物之重視日常生活美的關心，尤其對於物品的統一性以及光和視覺立體性之了解有很大的教學功效。

23.

實，那麼對藝術活動來說就太重要了。色彩的表現主要的問題都發生在那三屬性的變化上面。視認的現象除了有這些演變之外，還有生理上的特殊因素，諸如補色、殘像、對比、混色與適應等等；進一步又牽涉到心理上的：知覺、記憶、嗜好、印象、象徵，而達到美感意識上的調和境界。（詳細請參閱拙著色彩學概論、色彩認識論）

3.形態感覺：

形與色是一體的兩面，是借光覺的作用同時產生的東西，可以說是視覺的元素系列的關係組合，存在著的兩個最基本的現象。以後發展下去的質地、影像等視覺的綜合作用、統一作用，一直到空間作用以後，都是這兩項形色視認的延伸。形色有如知情的作用一樣，沒有分離的道理，除了在學校的解剖室裏，活的存在絕無分開的可能。眼睛對於形態這一方面的視認作用範圍也相當大，從生息無法明察始終的自然形態開始，直到人類表現的造形形態，包括為日常生活而有的機能形態，以及由於因精神活動超越現實而創造的抽象形態在內，無不凝視沉思而直追不捨。因為我們已經肯

圖說24～25：

視覺的認識以及訓練，應該採用多方面的媒體，為了增強感覺媒體的經驗，基本造形訓練的題材，不論對象媒體的安排或表現媒體的選擇，不可拘囿於一偶。第24圖和25圖或彩色插圖11～14的造形訓練，只是這種教學意願的實例之一。希望借這個作業過程的機會，認識更多以視覺為中心的其餘感覺現象。

24.25.

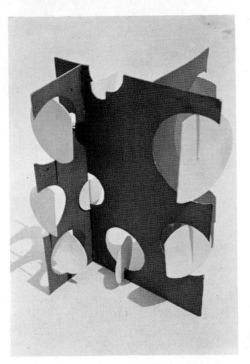

彩色插圖11：形色和光影的認識（如圖說24
～25所指做多媒體的經驗之歷鍊）

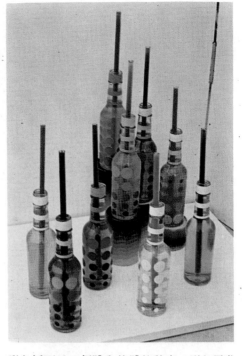

彩色插圖12：個體和整體的秩序：形色羣化
的原則透過實物的裝置、安排、位置變換等
，實施實地教學。

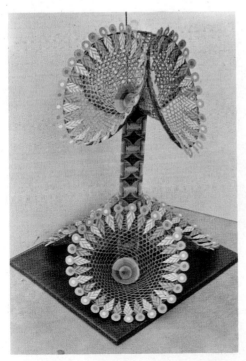

彩色插圖13：同色系的應用與補色系的點綴
法之教學，利用竽笠的造形和色彩做一個裝
飾性造形。

彩色插圖14：與13圖類同的變化應用之教學
，多種教學媒體之應用，可提高學習興趣。

彩色插圖15：如彩色插圖1與2所示，基本單元之變化無窮，只要做好小組的合作計劃訂定學
習或表現的目標，任何團體的造形活動都可以順利完成。

彩色插圖16：小的基本單元雖然有變，但是原來分成小組的教學方式是一樣的，和彩色插圖1
、2、15都是相同式樣，只是表現或學習目標不同。15圖追求時間感覺和空間感
覺；本作業在試驗錯覺與歐普效果。

定了形色是造形最基本的元素。到目前爲止我們還無法創立形的體系，不過我們也已經看出來了，點線面是形態肇端的原始。卽位置的安排、方向的特性、輪廓的分別，可奠定形的發展；然後它們順着時間的變化、空間的變化和質地變化演變下去。以後次第依自然環境的干擾改變其進化的現象。舉凡實形、虛形等都不輕易放過它們所能顯示的任何一部份。

4.空間作用：

在眼睛的視認作用裏邊最現實的就是空間作用。這個問題自人的原始就受到重視，而後逐漸發展成遠近法、立體法、透視法、投影法、展示法、環境法……（詳細請參考圖學等有關書籍）。空間也是存在的一種事實，我們的眼睛在經驗累積之下，不斷認識出了許多不同可視認的現象。由遠近到立體是生來眼睛體會到的第一次視覺空間，這種視認的關鍵決定在：

視覺的基本空間知覺 {
①單眼視：分別以左右兩眼觀察之，其空間不同。
②兩眼視：以兩眼交叉的微差產生距離判斷。
③環境與比較：位置明暗關係等對比效果。
}

談到透視，那麼視點的位置和視線的角度，對於視像有決定性的關係。大致來說東方人除了人的立姿，覗高爲一百五十公分者外，其他都可稱爲特殊位置，普通可分爲三大類：

視點的位移 {
1.低視線的現象：臥姿或仰式所看的形象。
2.正常視的現象：卽一五〇公分的立姿所看的形象。
3.高覗線的現象：鳥瞰圖或飛行圖所俯視的形象。
}

視線的角度也可分爲三種。而以上每一種視點或視角的變化，使眼睛對於

圖說26～28：
各種視感覺的空間作用之試驗，必須透過許多教學方法。這種以形色和光影爲主的教材當然也是值得開發的一種。

26.

27.

28.

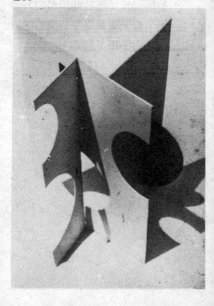

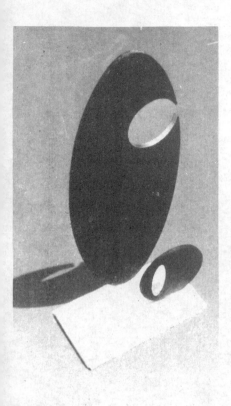

29

圖說29：
單純的一種板狀立體造形。簡
潔的明暗對比效果；形態美的
對比（橢圓形與圓形）；質地
美的對比（黑色油漆與鋁）等
等，對視覺與空間感覺的關係
，提示了很多問題。

物體的視認作用都會產生很大的差別。當然關係藝術的刺激或表現也難免
有無限的影響。

視線的角度 {
1.視線和物體成垂直或平行：一般稱平行透視或一點透視。
2.視線和物體成一定平面角度：一般稱成角透視或二點透視。
3.視線和物體成一定立體角度：一般稱傾斜透視或三點透視。
}

其他關於因物象的位移，或主體相關的異動（請參照視覺藝術一八五頁）
情形，所引起的視認變化，幾乎無法一一詳細分解，這種了解對於造形思
想的建立，都是極有效而新穎的問題。

在空間視認的理論方面，投影學也是一門新興的學問。「陰」與「影」有
着神奇的魔力，自然因光覺的副作用而顯見出來，而造形的手腕更使出了
空前的潛力，帶我們到夢幻的世界，光的藝術一部份也是屬於這一方面嶄
新的嘗試。眼睛的視認作用對於展示法是相當有效的，展示法可分爲綜合
展示與分解展示兩種。前者如商店或展覽把視線與視標和空間，做最有效
的立體安排，使藝術表現與欣賞能打成一片，使物我能站在同一空間的效
果。後者如建築施工圖或圖學裏的展開圖，依多面形式圖解法的要領，將
形態各單面性和多面性，很理智而科學的把它們分解開來審閱。綜合性是
具象而實在的話，那麼分解性的就抽象而複雜得多了。普通單面性的視認
法，視點即據點是不移動的，如古典繪畫靠保守性的單一構圖的選擇，以
印象判斷、心理演繹、直覺或聯想等等來期望它的理想。多面性的特質是
在要求視點可移動，並強調須有多據點的異動，來解剖並展開事物的面面
赤裸的形象，如立體派或未來派的理論不管是主體或客體的移動，總是先
要把握科學的分析立場，依經驗和推理的辦法，不論分項歸納、綜合觀察
等等都可達成藝術所追求的境界。

所謂環境空間的思想，是屬於最近綜合性的身歷性媒體應用的主張，在這
種思潮裏邊不單是視認作用的問題，就是其他一切感官也都不希望它們各
自爲政，或保持以往單項藝術的表演方式，而是爲的要逼眞與實在，所有
藝術的媒體宜酌情參與，並善加發揮整體性的全部功能。

5.時間感覺：

人對於時間感覺，完全在於用視覺和運動感覺爲主的，事物微妙的變化當
中，及其相互關係的場所，時間是關係問題的歷史和過程，生命即借時間
變化的方式來表現它的特質。時間的存在是宇宙有了運動的開始；也是一
切能關係而後產生東西的原因之一，可見時間對藝術發展的影響，是有極
其深奧的意義。時間是什麼？可能爲人類永遠所追求的目標之一。然而運
動是它最有力的象徵，是我們大家唯一所能肯定的。從一切現象所表現出
來的力學作用和韻律作用中，使我們觀察到了，始終不停留地流動着的東

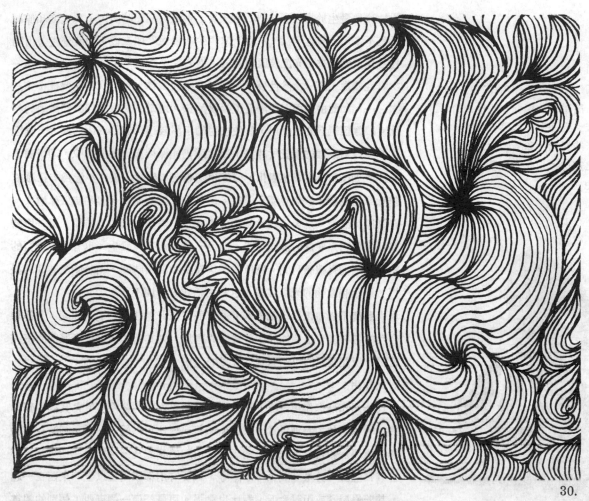

30.

西——速度與變化，包括那更能令人興奮的加速運動在內。（詳細請參照拙著視覺藝術一八二頁至一八五頁）

6. 殘像作用：

人的各種感覺器官均附帶着會發生殘覺現象，而這種殘覺現象的了解與運用，在現代藝術裏邊，佔有極其重要的地位。其中除了聽覺和運動感覺的殘覺之外，當以形色的視覺殘留爲最重要的一部份。這種形色的視覺殘留一般都稱之謂殘像，又名餘色或餘像。關於這一方面的實際說明，在一般色彩學的書籍裏邊均有詳細的分解。

殘像是當原像的刺激消失之後所呈顯出來的東西，爲原像的一種虛影，殘像的種類可分爲兩大類：

$$
殘像
\begin{cases}
1.陽性殘像（積極的殘像）
\begin{cases}
1.與刺激同一光度的殘像 \\
2.同一性質的殘像
\end{cases} \\
2.陰性殘像（消極的殘像）
\begin{cases}
3.相反光度的殘像 \\
4.相反性質的殘像
\end{cases}
\end{cases}
$$

圖說30：

自由線狀的動態研究。自由的組合變化萬千，線形的流動速度感覺各不相同，所有形態在運動效果上的時間感覺作用都極其微妙。

圖說31～32：
這一個造形的對比作用比29圖
強烈，所暗示的視覺問題也比
較複雜。強而有力的黑色物體
與鋁條的對比，和美妙的大小
對比之安排，是此造形最傑出
的特色。

31.

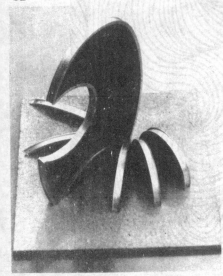

32.

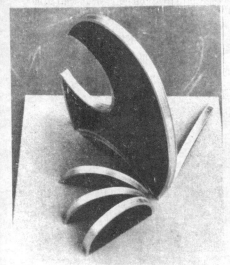

陽性殘像發生於當強烈的刺激消失後，不久的極短時間內，其光度和原刺激差不多，性質也一樣。陰性殘像產生在陽性殘像之後，因視覺疲勞由陽性殘像反轉過來，光度較原刺激弱，性質完全相反的東西。以後並依第一次陽性殘像、第一次陰性殘像、第二次陽性殘像、第二次陰性殘像、第三次……，如此由強而弱逐漸反覆輪變消失。這是一個很值得我們重視的特性。殘像經過空間的投射，假使投射的距離較遠，其形亦因而擴大，唯因影像受投射距離的光量所冲淡，殘像雖仍能保持與原刺激類似，卻淡弱了許多。如投射面有質地變化，殘像也隨着質地變化。眼睛不管為有意識或無意識的運動，殘像也隨它運動。但是有意識的運動，容易使殘像消失。普通原刺激消失之後，殘像並不隨着產生，需要一短暫的時間，這一段時間我們稱它為殘像的潛伏時間。而另一方面當殘像發生，也有一段殘留的時間，通稱為繼續時間。殘像的潛伏時間和繼續時間，由於刺激時間的長短、原始刺激物的光度強弱、色彩的種類等等而不同。

現代藝術不僅在電影、電視、卡通方面已經普遍注意到這些問題，其他綜合性的各種表現也都極其注重殘像的應用。尤其若能擴大感覺殘留的研究範圍，所能發現的可能還有更寶貴的境域。

7. 對比作用：

對比作用和殘像作用一樣，凡人的各種感覺器官均會產生。尤其以視覺的對比現象其效力特別現實、快速而顯著。對比可以說是一種，刺激在事物構造裏屬於組合排列或秩序關係上所引起的感覺比照。所以一切事物，不管其為性質、分量、關係、形態等，只要有兩種或兩種以上的東西在一起，其差異懸殊或距離愈近，對比也愈強。可見任何一個東西，個別的觀賞與對比後的觀察是絕對不相同的。

$$視覺對比 \begin{cases} 1.對象條件的對比 \\ 2.時間條件的對比 \begin{cases} ①繼續對比 \\ ②同時對比 \begin{cases} 接觸對比 \\ 覆紗對比 \\ 邊緣對比 \end{cases} \end{cases} \end{cases}$$

視覺對比大致可分為對象條件的對比和時間條件的對比兩方面去研究。對象條件範圍廣泛，例如，光覺對比、色覺對比、形態對比、大小對比、質地對比、輕重對比……等等，依所注視的不同條件而結果各有各的內容。而一般的情況，在實際的表現上各種條件都是綜合性、同時性的發展和變化，除非有特殊安排，很少能夠單獨分開，來發揮其個別的作用。不過真正美的對比也是在混合條件的狀態下才能益顯其微妙的力量。

時間條件的對比是指對比現象產生時的時間性質，可分為同時對比和繼續對比兩種。同時對比是當兩個或兩個以上的事物相接觸或重疊時，視認的

作用不必繼時而在同一時刻內能進行者。這種對比直接而強烈，其影響之妙在不知不覺之中。這種對比尚可細分為三類，最典型的稱為接觸對比，一般的現象均如上面所說。覆紗對比在藝術的表現上常為人所應用，即先行減弱（可用薄紗覆蓋減弱其輪廓或界線）或使人忽視兩對比者的形象，讓對比效果更為明顯的方法。魯頓（Odilon Redon 1840-1916 法國畫家）的繪畫即為一例。這種移視覺或稱集中視覺的對比方法，在實際的關係安排上價值很高，當然也跟其他對比現象一樣，有很多待開發的境界。邊緣對比是同時對比中性格最單純者，而影響直接、深刻、露骨，它在任何兩個不同對比的邊緣上都會發生，可稱為對比作用的前線，如歐普藝術，在對比的邊緣上會產生尖銳的形、色、感情等干涉，或者輝光、滲色作用都可以，這都是值得我們注意的一些視覺特質。

繼續對比是一種繼時的對比，對比時間不在同一時刻發生，所以對比效果比較弱，與殘像問題有連帶的關係。它使人產生很多錯視，因為兩者相比的時間有先後，所以前者的印象或殘像，難免給加在後者上面，使後者的感覺引起偏差。一般來說不管什麼對比都會有下列的情況發生：

①必然以自己相反的特質加於對方。

②越接近對方的地方，其所受的影響越大。

③對比後強者越強，弱者越弱。

④對比雙方的勢力懸殊，則對比現象益加顯著。

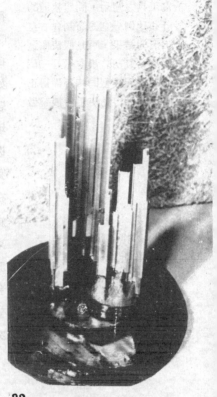

33.

圖說33：
質地對比在現代造形美術裏邊，算是相當受人重視的一件事情。這件作品鋁條本身的造形倒是沒有怎麼出色，可是它的倒影；它與後面薰板的對比關係很令人注目。

借視覺體媒的展望

前面詳細地研究過我們的視覺器官，我們已經了解，眼睛受到先天的約束，其能力有一定的極限。可是人類並不相信命定的說法，那些藝術家和科學家尤其喜愛這神奇的生命與宇宙的人們，他們總要想盡辦法來彌補這種眼睛先天的缺憾！不擇手段來尋找東西，幫助視覺作用以深入視認的境界，這就是視覺媒體的意義，當然也是搜索美的重要方法之一。什麼是美的！換句話說關係而後的前因後果，在這媒體中介下，一定深藏著無限的驚人的答案。最起碼因媒體的協助我們可以進一步做到：

　1.見解的延伸。

　2.充實了資料研判的內容。

　3.精神與物質的領域為之擴大。

　4.加強了關係分析的信念。

　5.為關係而後產生的借鑑導至青出於藍的境界。

見識多了的人，見解自然不同凡響，創意的翻新是理所當然的事情。視覺媒體的

45

圖說34～39：
這些視覺造形最大的特色在於繪畫工具之應用，固然軌道的設計和比例分割的節制會右左其圖形的結果，可是假使像這些造形，最初若沒有做好一個理想的單元模型同時不懂得正反兩面背道移動使用，很難做出這種結果。

初步作用，從這一點已經可看到其潛力不平凡的一般了。藝術的表現重在平時的涵養，以及及時超越的感覺品格和敏銳的決斷力，視界擴大的神效如同讀萬卷書行萬里路，沉着地蓄養在身；需時能深謀遠慮，像地心與羅盤，如千鈞火藥，卽時能爲你安排美好的沙盤並推展你的計劃。藝術是富於理想並善於憧憬的先鋒，在宇宙的那一邊，有的是新鮮的領域，神仙的光景，正等待着更多有心人蒞臨。如冷靜地，扮成一位美的女神，審視一下層層次次宇宙的謎宮，你將會理智的經過一層又一層現象的媒體隧道，走到神似龍宮的，充滿美感關係的存在法則的廣場，看到五彩繽紛的美的極致。使你對關係變化的天堂有更深一層的信心。每當你接受媒體的導遊，你當然不會忘記藝術的故鄉，熱情的回憶，老早替你孕育了更美麗的新作品。於是媒體的任務可說獲得了應有的報償。可見視覺媒體的力量在造形美的園地裏，乃是一個不可歧視的角色。

媒體的發展爲的是如前面所說的，把視覺領域擴大，儘量協同視覺所受的先天約束，不斷搜索不曾見識過的新境界，永無休止的供給藝術思想充實創新的動力。原始人類與我們現代人在日常生活一樣，視覺活動純粹依賴單純的目力，文化的發展證明了人類的智慧，不滿足於眼前的條件，與能克服一切困難的理想，把希望帶到了不斷在火速前進的人生旅程，視覺的前景更顯得，有無限的燦爛！我們來看一看圖表中所示的，那隻愛智者的眼睛。並分析一下它的內容：

	工具性技巧法	①望遠鏡頭
	材質性變異法	②擴大鏡頭
能擴大視覺領域的因素和種類	光學性攝影法	③顯微鏡頭
	機械性設計法	④魚眼鏡頭
	程序性造形法	⑤特殊變形鏡頭
		⑥攝影放大或感光影印

圖說40：
這種造形不但是材料美的表現；線狀材料的速度美與運動美的表現，背後製作它的工具與過程，應該同樣不可忽視。

人類的聰明勝於所有一切現實存在之上，從原始時代我們的祖先就會用腦筋、想辦法，使不可能變成可能，使無法看到的，看到了。我們最初利用的是最簡單的工具，而運用各種技巧，實現了某些願望。慢慢人類知道了不少可用的，以及可以變化的素材，也看出了一些新鮮的花樣。於是進一步人類開始設計更有力的機械，不管高低遠近大小不斷搜求，增廣視野，一直發展到現代，加上精製的光學性攝影法和意匠深入的程序造形法等等的發明，愛智者的眼睛獲得更多更多寶貴而罕見的發現。

圖表是象徵一隻愛智者的眼睛，上下左右是代表視覺表面，然後由立體軸的中心，卽神靈之窗，把視像經過思想的管道，傳達到藝術和生命的精神中樞。表面的上下爲自然座標，兩端上面的巨視，接受遠與大的見識，下面是微視能搜求細和小的東西。而兩端上下大致都能按照自然客觀的現象，攝取超過正常視力範圍之外的稀有鏡頭（請參照拙著視覺藝術七九頁以後）。左右所擬訂的爲造形座標，

兩端左邊的正視，客觀時為科學的正常認識；主觀時代表日常的自然欣賞，一直
到寫實的藝術表現，並與遠近上下左右立體現象直接相連，視界很廣大。在三〇
度的正常視野範圍內，人類已經寫下了極令人讚賞的歷史，若再擴大延伸，其內
容一定更令人驚喜。何況右邊對面尚有一個亟待開發的非常世界，一般稱之謂畸

【愛智者的眼睛】
借視覺媒體後的視認變化

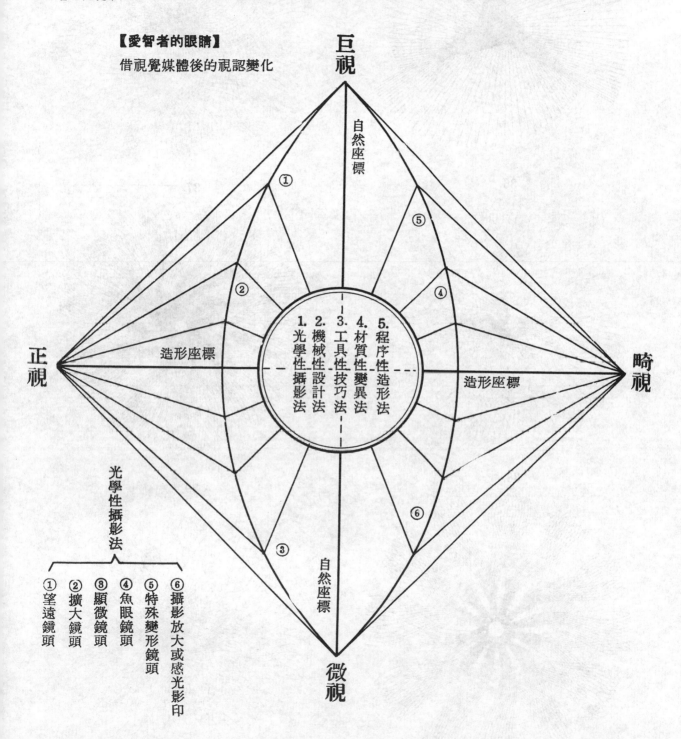

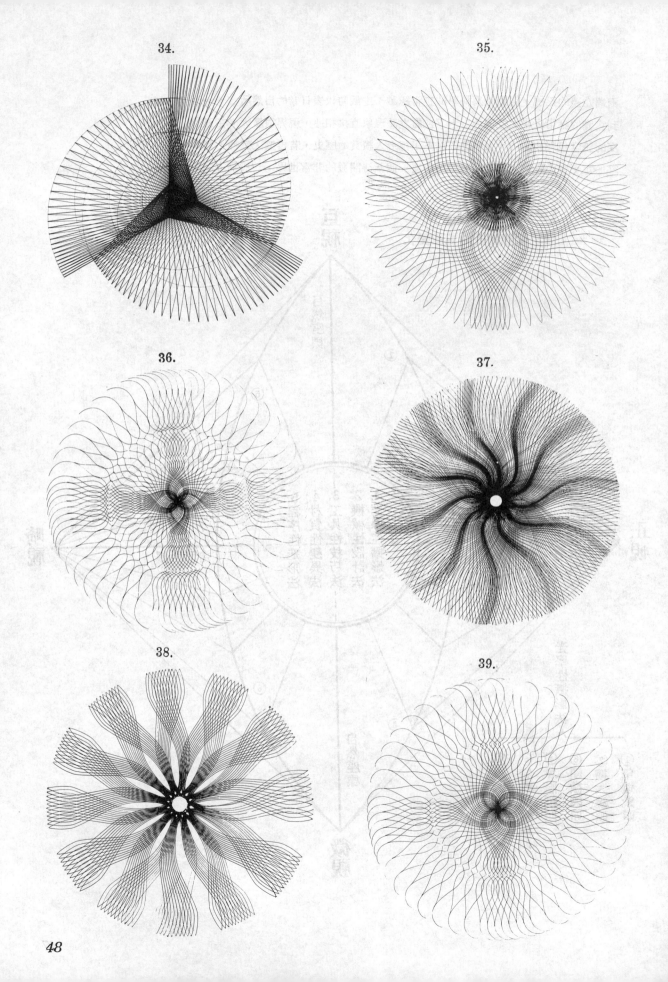

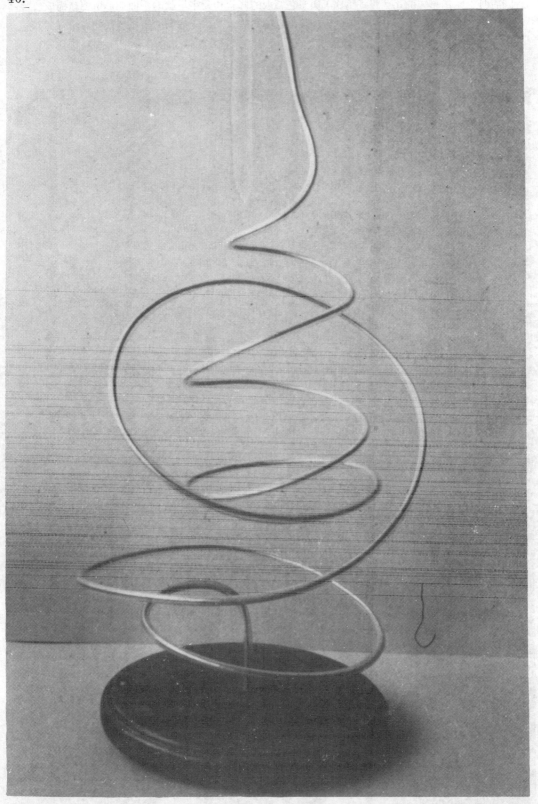

圖說41：雖然單純的用舊報紙爲底，與彩色紙板的條狀和金字塔狀的平面造形所組織構成的作品，但是其趣味盎然。現代造形確實擴大了視覺活動的領域，各種表現媒體的應用，實在值得大家重視。

41.

視即超正常的視野。這裏有人類超現實的幻覺，也有藝術家抽象下的夢想。除了極日常的正常視，這些美麗的景色，都端賴智慧之窗內的，人類靈智的條件致於促成。究竟其概要的內容如何我們再來看看。

在智慧的眼睛內，所例舉的媒介條件，只不過是代表了比較顯著而重要的部份，致於沒有列入的或尚待發明的部份，當然也應該積極地加以重整，使視認的觀念日新月異，勇往直前。眼睛內所列的媒體秩序，大意是按照視覺形式的性質。以下的分解，我預備依照相對的歷史先後，來加以說明。較具體的實例仍舊希望讀者主動地去參考有關書籍，以及拙著視覺藝術三二六頁以後所敍述的內容。

工具與材料的媒體應用，可以說是比較原始性的方法。自從人類開始有了生活，它的發展是與時俱增，與生活的密切關係不亞於水和空氣的價值。它的視覺表現是逐漸的，給與人的刺激是穩健且含蓄的東西。舉凡新的彩色、美妙的質地、奇妙的機能等，都不斷貢獻出視覺革新的境界。例如畫面上的素材美（Métier 法語為素材的表現），自古就沒有一位畫家相同，而各有個的絕招或奇異的畫面肌地，美得令人看了發呆。而從今以後這種媒體應用不但不致於停頓下來，還會成幾何級數，快速而多方面的發展下去。你想螢光塗料、壓克力材料、玻璃以及纖維、彩色燈光等將會給視覺帶來了些什麼光景？還有那些數也數不清的新工具將會為視認者，表演出那些史無前例的稀有的現象？

機械性的設計法，在視覺的境界裏所開拓的領域也是相當可觀。本身的所以能美，諸如動態藝術、機能藝術等尚且不去說它，它製造出了許多我們的手所不能製造的東西，如電腦藝術所操作出來的視野，是屬完全新的世界。他如飛機或火箭帶我們離開陸地，供給我們的互視攝影，那能抹煞它們對藝術的功勞？可見只要愛智者的努力，我想機械力的前程似錦。

在視覺境界中，表現得比較露骨且驚人的，應該算是光學性攝影法所表現出來的內容。本來它也是一種機械性的設計，為什麼特地要為它另列一項，並且還詳細地把裏邊的項目都一一分別提出來呢？在視覺媒體中我們佩服光學儀器的威力，同時也重視它們所能開展的世界，它們給我們思想的刺激遠勝過其他項目的作用。它給藝術界提供了很多正常視力所沒有的情報，我們不妨把它比喻為視覺界的孫悟空。為了接受藝術理想的更多營養，豈可不跟從它而奮鬥！

但是讀者確實不要忘記，要找到攝影專著、良好的攝影機或一流的攝影資料，不是我們最終的目標，即攝影只是一種視覺的媒體，是到達藝術的手段，而不是目的，不可因迷人的景色而忘了藝術的目標、視覺、分析、了解、主張、表現……。如何使資料經過思想變成美的內容，才是吾人真正要求的關鍵。而不管怎樣，必須先有無限擴大的視野當然是首要的條件。這些五花八門的特別鏡頭以及巧奪天工的暗房作業，就是入門。

程序性的造形法，歷史雖然並不太短，可是真正有組織有系統的加以研究發展，

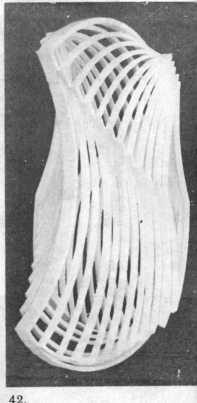

42.

圖說42：
這是一個很富於想象力的塑造，一般的情形假若作者對於材料的性質沒有了解到某種程度，很難有這種作品的創造。42圖的製作法是先把保利隆板割成條狀之後，再做許多不同大小比例的矩形框狀，依次變形接合起來的結果。

43.

44.

45.

46.

47.

48.

還是最近不久的事情。譬如中國的剔紅藝術、彩色印刷或版畫的套色、色光音樂、卡通電影、電腦的藝術等等，這些有組織性和系統性的層次表現，當然也是無法忽視的特別世界。這種視覺的世界，不需另用工具不必增加使用材料，也一點不必增加製作的費用，純粹屬於系統性造形法的結果。這種程式系統，不單是在工具和材料的先後秩序有學問，其他所有的造形因素都應該加以考慮，結果一定有它格外的發覺。

主體條件下的認識

在藝術活動裏邊主體條件是思想的大本營，即「藝」的樞機所在，是決定根本觀點或操作意志的地方，本來不是討論視覺理論必需涉及的地方；然而主體條件有它的個別特殊性，也有它一般的普遍性。換句話說我們發現了透過眼睛的作用而後發生的主體意識，雖非純粹的視覺問題，可是與視覺問題息息相關，即主體直接受到了視覺刺激的感召，意識才會產生重大反應，假使把前面所說的純視覺的客觀現象稱為外視認，這一部份當然可以叫做內視認了。

內視認的現象究竟決定在誰的手上，這個問題很難一概而論；不過若仔細觀察，在藝術活動裏邊我們不可不重視眼睛的先天性機能，以及對五官所能發生的領導作用，還有一些無法避免的視覺障礙和生理天性。好像人有勤勞的一面也有懶惰的一面一樣，各有個的品格與文章。這種關係的了解與應用，有時在美的境界上，將會出現極其傑出的作品。即積極的關係（藝術）是建立在深入的了解（存在）上面。

諸如視覺原理上所說的，形勢作用、共感作用、直覺作用、錯覺與視覺恒常作用等等，都是屬於主體條件下的視認問題。雖非純粹為眼睛的感受現象，可是卻是由於視覺器官的特質，或受到它的引導所致是很顯然的。視覺為五官的盟主，它的活動以及作用所能幅射的關係是深遠且微妙，如大國的舉措所引起的震撼作用一樣，非得細心去尋求或回味，不然對一切表現結果；藝術的深度或安排上關係的密度，必無法獲得太大的俾益。何況人的身體上尚有些內感覺，即在心理學上也無法細分的有機感覺，都是構成人的生存極其重要的感覺，它們不像視覺器官很少有主動的作用，可是這些受震撼後的細密的感覺，會使視覺的現象起重大的改觀，也就是說視覺的直接感應，背地裏也受着這些間接的牽制（請參考滅卡 Vno Wolfgang Metzger 所著 GESETZE DES SEHENS 或高覺敷譯述形勢心理學原理）。這就是說明了感覺的一體性，有不可輕易單獨加以批判的意思。所以任何一種感性的活動，或宜人的藝境，若沉着而幽深地加以琢磨，由視覺的這一端抽絲剝繭，總會有一些不平凡的發現。我們這樣看重視覺，同時不忽視由它而引起的震撼，一直到知覺、意識、思想等，面面有了周密的照應，視認的境界一定靈敏得，遠勝過一面奇異的魔銳。

圖說43～48：
商業設計科系的平面基礎必經的課程，練習把形象簡化變化或抽象化的作品，同時在這種過程也可以加強色彩應用之教學。主體條件的發揮與認識是掌握這一類造形行為重要的關鍵。配合合目的性與趣味性的研究，做成有系統的步驟，才有教學的價值。至於作者的主觀性和創造性應該儘量尊重，並宜加發揚。

49.

50.

圖說49～51：
也是商業設計科系常出現的教
學單元。跟前面的作業一樣，
形色主觀性的變化方面或簡化
方面，必須尊重個人創造力的
發揮，可是另一方面也有適當
地加以節制的必要。原來畫好
的幾個圖形本無形象，可是剪
接異動後的圖形，反而顯出各
色各樣的形象，主體條件固然
顯現了，至於目的性與教學過
程的要求是否依照計劃達成目
的，授課時應該加以觀察。

51.

談到視覺盟主下的整體活動，共感作用就是一項最明顯的例子。在藝術表現上出現了許許多多類似這種現象的應用。共感覺是兩種以上的感官同時產生作用的現象，尤其依感覺對比的同時性和繼時性，以及感覺刺激的強弱，延續時間的長短等等，使感情關係變化複雜異常，藝術上所謂類似、比喻、象徵，就是屬於這一項運用的技巧。譬如色彩的冷暖輕重，心理上的酸甜苦辣，情調上的歡樂、溫暖、慈祥、永恒、艱澀、愁苦、冷酷、悲慘、悽涼等等，都是經由視覺等作用以後發生共鳴的結果。對於一位藝術家來說，這種現象的演變當然與自我的分化有密切的關係，不同感受與經驗將使共感作用產生極大的變化。

由視知覺發展開來的形勢作用，內容相當複雜。自從一九一二年格式塔心理學（Gestalt Psychology）成立以來，藝術心理學受到了空前的衝激，對於造形的形態、形式、構造等等的研究，不但有衆多革新的創見，其發展速度之快眞是一日千里。例如畫家康丁斯基的「色彩論」；有名的著作「點、線、面」就是這一類最好的引證。後來包浩斯的教授納基（Moholy-Nagy），接着滅卡・亞倫享（Rudolf Arnheim）、克貝斯（Gyorgy Kepes）等人也都提出很多相當驚人的理論。

我們當然不能忽視形勢對主體條件的意義，舉凡能因而（形勢作用）發生的，屬於全體性的生活機能，全部有機感覺的活動，都不能不細心回味它們對於視覺爲主的形勢作用，掌握着有多少份量與什麼性質的影響？諸如與人類營生有直接關係的運動感覺，它在藝術上的關係價值如何，從下表的分析就可看出它的一般：

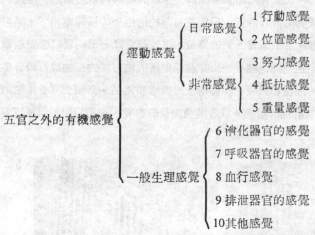

五官之外的有機感覺
　運動感覺
　　日常感覺
　　　1 行動感覺
　　　2 位置感覺
　　非常感覺
　　　3 努力感覺
　　　4 抵抗感覺
　　　5 重量感覺
　一般生理感覺
　　6 消化器官的感覺
　　7 呼吸器官的感覺
　　8 血行感覺
　　9 排泄器官的感覺
　　10 其他感覺

普通談到視覺的羣化（Grouping）與簡化（Simplification）的原理，所牽涉到的感覺區域就非常廣泛。而應用的好不但能使表現得體，且能使藝術的意味無窮。譬如衡量輕重，把等質性的法則、接近性的法則、類似性的法則、閉鎖性的法則、對稱性的法則、連貫性的法則、共屬性的法則等等，謹慎取捨，酌量搭配，隨心應用羣化與簡化的密切關係，則不難把藝術的品格大大的提升。

視覺的恒常與錯覺，我在拙著視覺藝術裏邊已經有了很詳細的分述，有關細節在

此我想不再重複。大致來說這種感覺的發生，除了基於吾人的精神狀態之外，全部可以說是來自感覺器官的生理構造。若不是受刺激後的錯誤知覺，那就是先天生理的惰性。按心理學上的說明精神狀態應為中樞的錯覺，生理構造乃末梢的錯覺。中樞的錯覺因人而異，末梢的錯覺則在一般的感覺下任何人都無法避免，所以稱為正常錯覺。恒常性與錯覺在任何感覺中都有，其中以錯視為最顯著。

了解清楚了視覺的恒常與錯視的細節之後，換句話說消極的視認，固然必須不斷地力求深入，可是真正重要的問題，還是在對於這些特殊現象的，積極的開發和應用。每一種恒常性都有每一種恒常性的個別性格，在藝術創造上要順應，要矛盾對立，其利用的價值各有個的極致。錯覺當然也不例外，要變化使用，是利用修正法？還是強調法？當然都有格外的妙用。若真正不知有這種意境可應用或表現，那麼研究造形美的意義，事實已經產生了很大的疑問。

在主體條件下經由視覺以後的視認關係中，直覺作用最受人所重視。也是現代藝術所熱烈討論的中心問題之一。若簡單地加以註解，直覺就是以已往的全部經驗，來解釋新經驗的一種作用，這種作用必須集中所有的注意力來觀察或判斷，時速簡潔意志整斷，結果常常為過去的印象所左右。直覺因經驗所累積的質與量等關係而異，可以說純粹屬於個人的觀點，故經驗愈多，直覺作用也越微妙。同時也隨着年齡的增大而次第發達。

直覺的優點也就是它的缺點，直覺的力量集中而敏銳，與知覺穩健的性格稍微不同，當注意力集中之後，使其他的印象漸次消失，故其範圍特殊而偏激。所以它在藝術的世界是一種優秀的先鋒隊伍，只要在有系統的健全的情報應用下，是可以勇往邁進。美的智慧、美的誠實、美的膽量，這時都會像一面明鏡為直覺觀戰，可見它所能帶我們到達的關係境界一定是乾淨俐落的地方。知己知彼百戰百勝，因此直覺在視覺上的地位和發展；在藝術上的價值和運用，必須要靠更嚴密的計測和始終一貫的，有計劃的培養。當然這種力量的修養，不可只限於學校或有形的場所。

圖說52：
和第43～48圖的作業是類同的造形。但是所表現的意境和目的性比較強烈，把簡單的瓶子與人頭的形象，應用在造形裏面，尤其把光線集中到中央與人頭眼睛較大的地方，是很有移情作用的效果。

52.

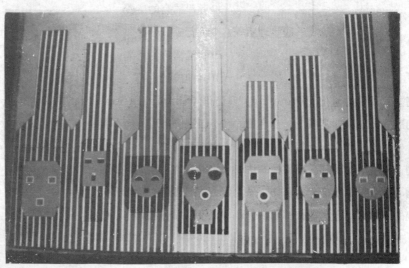

視覺體驗的分析

前面說過一隻有智慧的眼睛，現在我們換另一個角度再來看看，我們另一隻有經驗的眼睛。個人以為任何有意義的結果，必須以思想和行為兩相配合，才能圓滿達成。萬象的安排，超越者似有他的精密而周詳的計劃和設計，我們要想了解他的秘密，體會他這種超越的設計結果，依視覺經驗的立場，那最好是請有智慧的眼睛與有經驗的眼睛，兩相配合合作無間，才有大放光明的希望。

如圖所示一切都是完整的一體，雖然彷彿覺得萬象各有個的，獨立自主的象限，可是仔細的領會，事實全然是一個渾然而嚴密的一體，好比器官和人的關係；國家和世界的存在一樣，在能見的象限分界下，有着牢不可分的道理在。就像圖中的波線和同心的引力線所象徵，雖然迷人的波線把複雜的各種存在象限分開來了，可是堅強的同心引力線卻把這些個別的象限鑲成和諧而美好的整體。如果愛智者沒有經驗，就理不開這種迷人的波線；而相反，經驗者沒有智慧，也是伸不進去一層層堅牢的引力圈。畫家的素描即為這種最具典型的修養，不過通俗的素描常常因為形式化的學院式教條，而帶上了淺薄且近視的誤會，確實使初學的人，經不起現實的考驗。初次見面的形態大小位置不是素描所追求的唯一目標，固然色彩有明暗，但是色彩並不等於明暗，何況當你經過質量等構圖的關係之後，素描所會碰到的，永無止境的問題，還繼續不斷的待人去追尋呢！不錯，素描是代表畫家的重要修養，然而把畫家的修養，只約束在唯一的石膏素描方法中，而養成一種惰性，這是一種極其愚昧的人。印度人要坐禪是對人生的素描，我國的先哲要遊山玩水，出入峻巖空谷，乃在體會宇宙的心聲，在陶冶心靈。這些人和那些不斷在實驗室或研究室裏邊，積極而具體的追求宇宙真理的學人，在態度與方法上有區別之外，對於各行專業的素養所指的目標，應該是相同的。「藝」與「術」不可有厚薄，不能有偏袒，完全能平衡而協調才能有圓滿的結果。因此對於素描的正確認識，以及對素描的方法必須具備極大伸縮性的見解，絕不可有絲毫的妥協。

每一個人都有一對不斷在經驗中的眼睛，而在過去的歷史當中，人類所體驗的累積究竟看出了多少宇宙的秘密？尤其是畫家在素描之中或作品裏頭，體會到了那些存在的內容？當然歷史的體驗必須要有人去整理，畫家的作品不會自動發言，必須要有人去分析。上帝也得牧師代為發言，只要出發點是虔誠而坦然的，任何園地都可耕耘。藝術思想所涵養的境界頗為神通廣大，以下就我的素描觀點，以及我所能獲得的知識，想嘗試一下視覺理論性的解剖。

我覺得觀察一切事物，在採取完全的直覺來表現崇高的思想之先，必要時可以先用一種素描性的分解工作。萬象無始終，可是任何事物的存在卻脫離不了一段時

53.

圖說53：
純粹的一張抽象造形圖，可是按照比例與生長；黑暗與白天的象徵當然可以解釋成植物在幼苗期的生長狀況，人類的視覺體驗，時時刻刻都會投影在他的思想和表現上面。

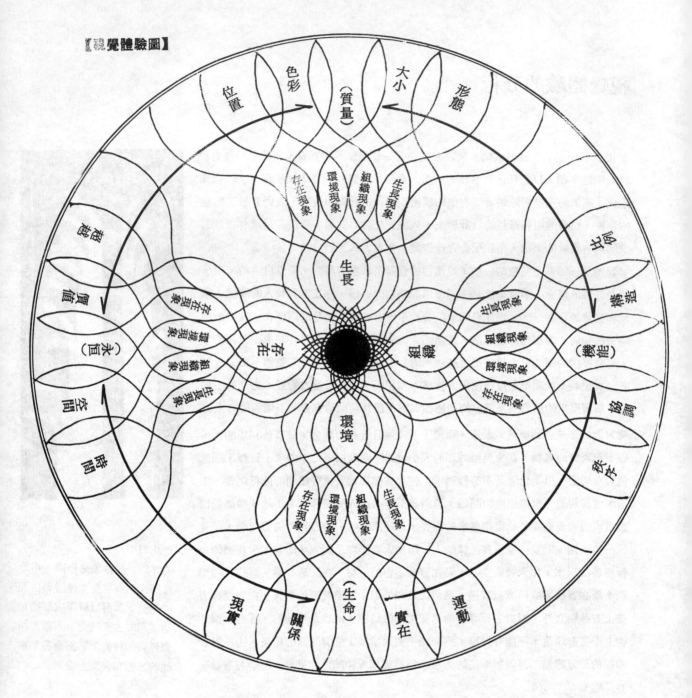

【視覺體驗圖】

間的侷限，也脫離不了其本身生命（現象界的最高意義）表現的那一段環境中的現實。就在這種現象的變化當中，我們看到了一切真假的生長、組織、環境、存在等的蛻殼或化生。這幾項現象的意境，關係極為密切，並各有個的特徵及其顯像的要領。如圖表中由核心向外放射的現象，這種情況的感覺，我深以為其根本真像，就在關係而後會產生的東西，其過程就是秩序和變化。彼此有互為體用之別，同為存在（元素、空間、時間）之後的，關係而後才有的現象。這時生長、組織、環境、存在的因素，好比就是這個東西的器官（美的器官），在適當的機運時，縱橫展示它們有價值的徵象。

58

生長現象的分析

在事物存在的這一段時間裏，生長是一種開始的象徵也是走向結束的暗示。與存在秉承生長的事實而象徵功德圓滿的意義，其特質有很大的差別。依生長的發生和趨向來分析，事物的肇始在於偶然的機會，而關係的因素或元素決定了它的本質，嗣後按關係的密度與發展，完成其生長的過程，一直到生命的尾聲，即存有的最後一刻。可見它的生長過程，必定受偶然的因素或元素性先決條件的支配。

並且立即干涉到第二項組織問題，而看出該事項的機能和個性。並同時發展至客觀環境與主觀環境，客觀存在與主觀存在方面。

生長的主要特徵爲質量，是生長本身給人的綜合感覺，也是視覺最易於親近的第一層，並以極其單純的單象初次顯見，是爲一般形態的開始。然後在發展的過程當中，對於本身的生長現象始終保持着原有形態的特徵，使形態在任何相關事項的秩序與變化上，發揮本身的功能，並以新陳代謝儘量維護其原有的地位。至於和相關現象的連繫，則在機能性的組織現象方面取得神秘的大小分別，給本身帶來了有序列的秩序和對比，這是現象變化的重要內容之一，也是秩序會發生排斥或對立的因素。生長在生命性的環境現象方面所表現是色彩，即以色彩的分別做爲極富於感性關係的連繫作用、滲透作用和調和作用，色彩的現象如宇宙的微笑，也是秩序的禍水。生長對於永恒性的存在現象所主張的是一個不可侵犯的存在位置，就是把握獨立自主的分別。其生命的活力即由此湧出，對以上生長現象的秩序與變化，它是一個概括者。

組織現象的分析

在事物存在的形式上，組織屬於一種系統化的象徵，同時表示能趨於完全的意思。從建立制度或完成一種體系來看，與環境既有的事實，成一宇宙性的大場面和小場面的層次對照，所象徵的特性是有點類似的地方。所以組織發展到環境，或由環境還原至組織現象，裏頭一定也有一段相當可觀的文章。組織重形式但與內容的道理決不背道而馳，都自然而然的與內容相依爲命，相輔相成的關係密不可分。它當然依生長因素而適應其組織變化，按生長現象配合發揮各項特質，完成組織最高的存在意義。這種作用效果，立刻能在第三項的環境問題裏邊看出它們的結果，影響所及至於該事物的造化和生命。同時，因爲所有的東西都是完整的一體，所以組織滲透到視覺裏頭的影子，就是信心，給與生長是條理。

組織的主要特徵是機能，是組織本身所能發生的綜合作用，也是知覺經由視覺爲主的印象必然會下的判斷，並以非常嚴格的形象集體出現，通常就叫做構造。組織在它的結構方法當中，除了都具備共同的數理特徵之外，關於式樣以及排列的程序和配合，其變化無窮，機能特性即隨着這些條件狀況而轉移。所謂關係的形

勢或個性，就在這裏已經看出了雛形。組織與其他事項的關係系統，連繫的要求
更為嚴密。從最原始的質量性生長現象開始，即表現了一定比例或有尺度的驚人
立場，如植物的生長其節度與變異之妙，實屬神賜的區別。可惜對於這種現象假
若做了拙劣的摸擬，那正如落入了自由的陷阱。組織在生命性的環境現象裏邊，
所顯示的就是協調的力量，它隨着應有的優生條件逐漸變化組織機能，切實配合
所有的要求，機動地為關係調整所產生的合目的性的價值。協調是順利的偶像，
卻是過份是懦弱的表現。至於組織在永恒性的理念中所代表的是秩序的象徵，在
我們的心目中，是最令人欽佩的崇高道理，從理路的清楚或曖昧，來決定現象的
繼續或轉變，可為判斷生機借鏡。

環境現象的分析

環境是指存在者四週所環繞着的境遇，即象多的東西在一起必然會形成的現象。
在事物演變的關鍵上，環境塑造了生活的象徵，也要求注意適應的問題。與其他
的現象，能主動或比較主動的因素相比，環境現象的狀況消極（被動）得多了，
不少意外的牽制，改變了生長的形態和活力的方向。這一方面我們可以從各種環
境條件與影響來分析了解它。人生的規範與自然法則一樣，都是環境所促成的結
果。人生與規範就好比自然與法則，環境代表了象多以後的合約，成為普遍性的
面的連繫，風景美、社會美，就是這一類關係的結果。譬如說，人走出路來，後
來路約束了人的自由，以後人歌頌交通事業的偉大，悲嘆變成機械的囚犯等等，
都極具藝術的意義或成果。環境如海濤，我們不能忽略存在性的綜合力量，換句
話說對於周圍，仔細的條件分析，必然有助於掌握環境影響的效果。所謂客觀與
主觀環境，兩者互為因果，前者為身歷性的問題，重點在如何承受，後者屬於心
理性的企圖，重要的在於何以建立觀點，即對於環境和影響表現更積極的意義。
環境的主要特徵為生命，是由於許多東西組合成的綜合性力量，也是感情世界最
富於熱力的東西。環境是一種非常複雜的現象，一切的競生除了自我的存在，不
分主賓，輪廻或自然發展永無界線，是為關係現象的典型。關係的發生即指定了
生命根本的基石，關係的發展生命的意義也逐漸完成。環境在它的關係內容中，
一貫主張的是它的價值，也是環境適應中的合目的性，自從開始有機遇一直到進
行而轉變，這是一項不停地在流動的事實。其他與它有連繫的事項也大都數籠罩
在它的勢力範圍之內。在環境中能感覺到的生長現象就是運動，運動為生命的呼
吸，能氣韻生動才能出類拔粹，出色的動態不但是健康的徵象，也是希望的保證
；沒有條理的動態是脫節現象，不久將為之消滅。在機能性的組織現象裏，環境
的要求是實在的，沒有做作的自然形式，都是出乎共同的需求必然出現的式樣，
在同一結構當中，環境不許任何東西孤獨生存。同時環境在永恒性的存在現象裏

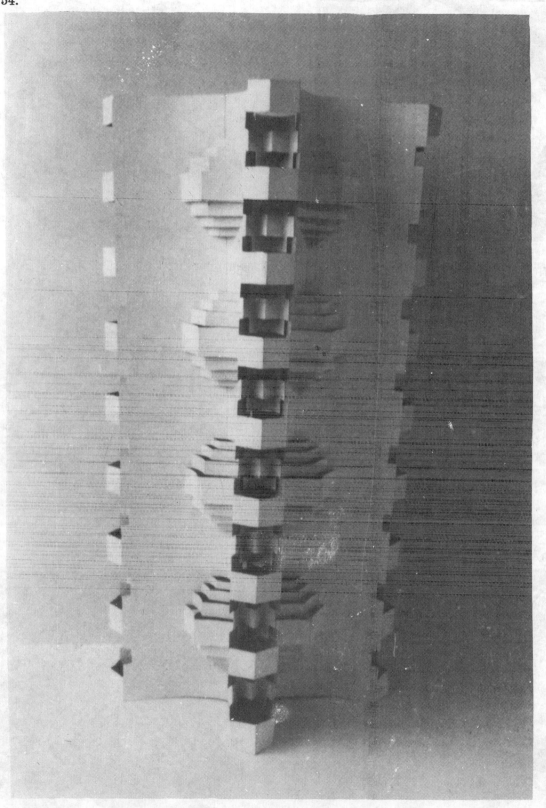

55.

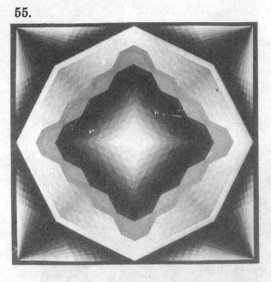

56.

57.

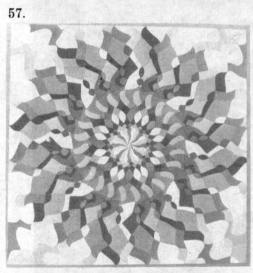

58.

59.

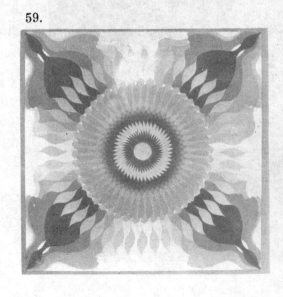

60.

61.

圖說61：這種造形的組織法比55～60圖的複雜，好比高等動物和低等動物的生理組織一樣，後者就比前者簡單的多。61圖利用了複式的組合法，也採取了部份形式對比方式，所以看起來有變化。

圖說62～65：

都是線型材料的立體造形，主
要材料爲鐵絲和石膏。

62.

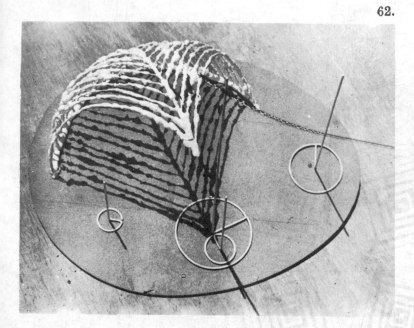

63.

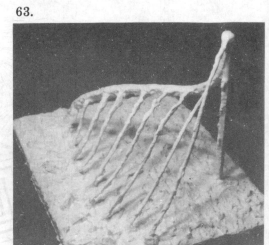

64.

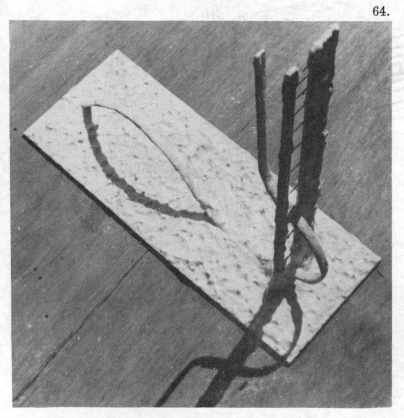

65.

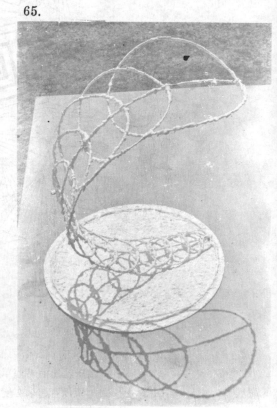

邊，所提出的是現實問題，都是即刻的事實，在此地它毫不客氣捨棄一切過去，也不理會未來。存在者的用意或出發點，能不能把握這個關鍵，關係得意與失意的所在，藝術的氣色能否瀰漫於人間，也得從這一點仔細去推敲。

存在現象的分析

從視覺語言的根本上着想，存在是一種無限光輝的象徵，也是令人覺得最爲神聖的問題。顯然它代表了人類精神的目標，成爲人們日常超越見解的凝縮。它潛伏在各式各樣的因素或元素裏面，做爲層層次次的現象之幕後。假使從本質的追求與體會來分析，視覺所能到達的地方，只止於現象的表面，事物層次之難以深入是必然的結果。然而若依次相約人類生理機能的配合，先從生長變化中求其不變者，再經由知覺的幫助達到組織現象始終而一貫的境界，然後推進至環境現象的複雜關係裏邊，攝取非常中的恒常者。於是指向絕對性的理想存在，幕後的現象一定不至於如此無情。以上所追隨的是客觀存在的世界，主觀存在爲客觀的昇華，而當它回頭時視覺的指標必定有非凡的修訂。

存在的主要特徵是永恒，它是最沉着而富於引力的思想歸宿，也是所有的現象必然會投靠的共同偶像和朝拜的聖地。任何人在任何情況下，都可以問，也應該問，爲什麼有這個東西或爲什麼要這個東西（任一存在者）的問題。除了滿足於暫時或現實，超越（包括宗教或科學的假設）可說是存在現象本身最容易解釋的典型。可是有幾個人會自覺，超越的思想是人類看起來最甜的苦藥；存在於現象的超越理念中，一向顯耀的，就是其神秘的特性。它並不因任何人的掙扎而改變其姿容，似乎這樣就是表示存在即爲永恒的宇宙之謎。譬如在永恒性的生長現象裏，存在所留下的謎是時間，不去說它的底細，只要想到時間的質、量、關係的妙用，即夠令人呆住。時間給我們的是希望，之同時也是絕望，這也是有限的生長不服於無限的時間所面臨的問題。在機能性的組織現象中，存在給我們設下的圈套是空間，與時間存在的情況一樣，隨着精神的擴大，更令人茫茫然。就算有個齊天大聖，又有誰能料到，那一天他才有機會碰到邊際。俗語說時間是金錢，地皮也是金錢，那麼藝術所追求的時間與空間，難道是對現實意念自悲的轉移？不！無限量的意義與現實的代表，並非同一層次，起碼這是眞正精神超越的開拓，爲步入存在所前奏的樂章。尤其打從現實空間直到精神空間，組織所表現的，上下前後左右的含量意義，與適存固有的收容性，兩者所提供給存有的道理，是爲追尋邊際性問題值得愼重的入門。於是再從這些，時空變化面面不同的，存在事物的交往關係去看，價值觀念隨同關係存在輾轉反覆着，爲環境現象設定了永遠不增與不減，化生爲，與時間等值的衆多感人的東西。雖然這是比較接近人性的存有，然而對大家來說還是一樣，爲無限的感性之謎。

圖說62～65：
環境的關係是瞬間性的，如同圖中的光影一樣，一切事物的背景也經常在變化着，所以在造形時能夠考慮到這樣深遠的關係，那是表示了該作者的功力到了相當高的程度。表面的現象是容易變的只有裏面的存在，即沒有形影的理路方是常在的東西，高一等的造形會着眼在那個地方。

4 形式的存在及其結構

除了理想中的形或幾何課本上的形，在現實生活中，形態不會有獨立的存在。一切都在羣居的狀態中雜陳着。人為的方法，任你把它獨立化或純化，不見得能隔離得了，關係方面的最小極限的干擾。這是大家所不得不注意的事實。一切是如此，形和形式當然也沒有例外。尤其當物的立場與人的視界無法自制時，像物的大小，視界的範圍無法維持其彼此間的絕對關係時，其獨立和純化的條件，效果就會大大降低。所以說同樣是圓圈，畫大畫小感覺上就不同，遠看近看各有千秋。把它畫在黑板上、畫在圖繪紙上或圈在布質上面，感覺敏銳的人再從左看而右邊也看一看，結果都會發覺或多或少受條件干涉的變化。這也是說明了感覺或反應是一種相對的東西，下面要敍述的各項結果必須要有這種認識，否則不但給人無益，甚至誤解。一般性的經驗和統計，就具有這種性格。

談到形和形式的感覺，那是一件神秘而有趣的事情。它們除了有上述，視覺要素性（在下章詳細討論）的問題之外，還因人、因地、因時、因環境其他條件而各不相同。首先我們依點、線、面的分類先來看看形的感覺如何。

圖說66：
初學造形的人應該從認識形的存在現象與存在性質開始。66圖中有垂直線形，水平線形與斜線形，構成了一個簡要的有機造形，這種練習對於初學美術的人，不分建築、彫刻、繪畫、設計都很有俾益。

66.

直線形的一類(1)垂直線形(2)水平線形(3)斜線形

點在要素上是屬於位置的學問，若照幾何學的定義，它只佔位置，當然談不上形的感覺問題。可是實際上點的意義只要帶有理論上的要求，它便可以享受這種待遇。所以我們常把太陽、星星，遠處的人、房屋、樹木、街上櫥窗內所佈置的一件一件物品都把它看做點。可是當我們稍微一注意，它們便從點變成了某種東西。好比一張小小的紙片，最初我們覺得它是一個點，可是一不小心撒上了一點墨汁，裏邊畫的有東西以後，紙片即刻就超出了點的意義。這與上列的結果相同，兩者事先都保持着只佔位置的中性現象，而後失去了中性現象，於是就超出了點的範圍。因此嚴格的講點是中性的，沒有意義。有意義是產生關係以後的形式問題。所以說，是點就沒有感覺區別，有感覺區別就不是點，否則一定是點形成式樣以後的現象。

至於線，除了粗細、長短、方向等要素性的特徵之外，還有因形的感覺引起的問題。大致可分為直線形的一類(1)垂直線形(2)水平線形(3)斜線形，和曲線形的另一類(4)幾何曲線(5)順自由曲線形(6)亂自由曲線形。

圖說67：
曲線形的存在與直線形的性質不同，構成後的造形當然給於人的感覺也不相同。理論的了解與實際的造形若能相配合進行，必能相得益彰。

下面的圖例所示
曲線形的(4)幾何曲線(5)順自由曲線形(6)亂自由曲線形

67.

68.

59

(5)順自由曲線形(6)亂自由曲線形

70.

71.

一般的情形，垂直線形的比較高尚、壯重、有力、興奮、緊張、驕傲、頑固、生硬，雖然感覺得有點單調可是却相當單純而爽直，易於近人。水平線形有安靜、溫和、永恒、安全的感覺，然而却使人有些無聊、疲倦、消極的意思。斜線形是動的、活躍的、刺激的、壓人的、不定的象徵。幾何曲線首先給人的印象是幸福美滿的，有些很富感情而味道甜密，有內向的女性美的全部，也覺得懂事而規矩，雖有彈性可是並不太令人緊張，不過有時也使人感到太圓滑、太天真、懶惰、遊手好閒太講究享受的意向。順自由曲線形更富於感情與韻律而自由，樂天無憂，瀟灑自得，快感激昂，浪漫外向，雖覺得無害可是略帶不安全的韻味，這種線型，嬉妓的繪畫用的最多。亂自由曲線形除了大量的集合，使面形軟化，質地柔和，感覺得與人不爭之外，普通都不太受人喜歡。象徵不規矩、輕綿不清、粗野系亂、討厭不負責。

面與線的分類差不多，可分為直線形的面和曲線形的面。也有規則面形與不規則面形的分類法。我想按下面的圖例所示的分類來說明：

大致曲線面(2)(4)都要比直線面(1)(3)的變化多，感情也豐富，創造力的發揮範圍大。而規則性的(1)(2)有秩序容易了解而意像確實，可是反面却不如不規則面(3)(4)來得有活力且鮮艷奇異。直線形幾何面不管是正方形、矩形、三角形……都很安定端莊，簡潔有力而清楚實在，使人感覺得能安心可信任，可是因為是從直線形的規範得來的，所以從直線形的缺點遺傳下來，如驕、硬等等都仍舊顯得很清楚。這一方面曲線形幾何面就比較軟柔，像圓形、橢圓形、蛋形感覺都很高尚文雅，而有光滑自由溫潤吉祥的意義。美感與安定感方面，是隨着角的增加而減少，滑潤程度與角數大有關係，尤其圓與菱角的感覺不同。形態中以正方形和三角形，最重而每當邊一增加則減輕。很多相鄰近的形狀，感覺的變化極少，也是很有趣的問題。直線形自由面與曲線形自由面，是屬於不規形的平面形，所以共同的感覺很少，可以說全部沒有秩序，雖然變化豐富，可是美妙的面形很少。直線形自由面覺得性格強硬、尖銳、大膽很够刺激，也有險惡多變不能信任或把握的象徵。可是這種形狀很難使用，一個個特徵不同，給大家的印象都很惡劣，可是其奇妙的反心理狀態是不可忽略的地方。曲線形自由面的味道與順自由曲線的感覺相似，比直線狀的印象好得多。有些不但極具魅力，其流動性的形勢相當美妙。有些醜的形狀，令人看了感覺得很不舒服，有軟的、黏的等等很古怪的各種樣子。

形式的感覺，其構成的份子是形，可是所得的反應超過了形的區域。可以說是形的關係或形的綜合，和形的組織的現象。普通可分為內容（觀念論）的形式與對象（實在論）的形式兩種。我們希望討論的是物體客觀對象的形式，即對象給於我們的感覺反應如何才是本節所希望分析的目標。形式是一體性的東西，如一個人，一幅作品或一種自然現象都無法不整個兒且同時接受，把它們解剖，做分析

圖說68～71：
線的存在種類繁多，不但是直線有分，曲線有分，連自由曲線都行行色色樣子很多，當然視感覺的特質都各具特色。68～71圖就是這種線形的組合，造形後的曲線形，與原來的單一曲線形，究竟有如何的變化值得我們細心觀察。

72. (1)直線形幾何面

是學術研究上的方便,從裏邊找出某些定理和原則是科學的行為,人類想把握現象的一種方法。對原有物質的整體性並沒有任何影響力,其實受影響的是人,不是物。說不定對一些認識不深的人,反而有誤!學得這一部份,卻失誤了那一部份,只求部份的理想而鬆懈了整體性的觀念,倒不如不追求理論,僅憑經驗的工夫好得多,因為經驗是較完整的東西。

人對於形式的反應,大概可以分幾個大的特徵來講。而每一種反應均帶着本身的要素與相關的原則。所以形式的力量不管主體的審美性、合目的性、經濟性、獨創性的條件如何都充滿了整個視界的全場。下表是一個複雜的形式體制,剪頭表示相互乎應關係比較密切的意思。整個是一種不可分離的自然的秩序。各個因子由於目的性的不同,都有佔優勢的機會,也應各種條件的需要,做機動性的吻合,發揮高次元的,與人神韻的合作力量。統一的部份有核心的組織,軸心作用的機能。所云 One for All, All for One ,其意義就在此地。調和的部份在形式上是象徵着存在的尊嚴,它是所有的,可寄託的,最親愛的東西,感覺上是一種沒有彼此的氣氛。還有一部份在形式上是個健全的因素,有相助相成,互補作用的力量,叫做均衡,它是人間的一把公平的秤子。它在人的心目中是極富於力學性格的東西,嚴格的個性,好像深藏着許多秘密。最後這一部份是律動的因素,形式上屬於寶貴的生命的呼吸。人對於感覺講不出理由,就把均衡比做空間的藝術,而將律動因素比做時間藝術(聽覺視覺化),以為只要是活的東西,都該具備這種特徵。考慮到整個,那是更美妙的結合,不管是統一、調和、均衡、律動都有它們所掌握的一線生機!

73.

圖說74:
這一個造形與前72圖所不同的有兩項顯著的內容,前者為直線形幾何面,後者是曲線形幾何面。另一方面前圖屬於壓克利物質,後圖則為鐵板與鐵絲所構成。所得的結果相比較之下,感覺又怎樣呢?

圖說72〜73:
由平面的線到面,再由平面到立體的面,其中變化的複雜是非理論所能道盡的。圖72與73是同一個作品的兩張不同方向所攝影的照片。圖中的立體面是屬於透明的壓克利板,當抽象的直線形幾何面,一變成了現實界的物質,試仔細觀察看看究竟你有何感觸?

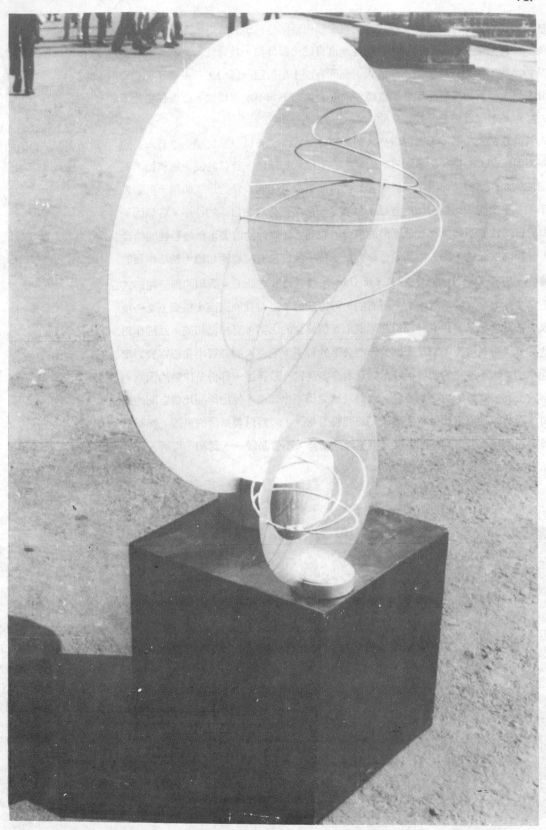

(2)曲線形幾何

76. (4)曲線形自由面

形或形式,除了上面所分析的感覺與反應之外,還有一些與其他視覺因素有特殊
關連。最主要的是色彩和質地的問題。形與色,就像人的理智和感情一樣,任何
一個人都兩者兼備,不管是偏感情或重理智,在同一個人也因時因地因條件而各
異,有如寒暖計,上下都有其時,而兩者合而為一,無法分清楚。所以應該可以
這樣說,形與形式的感覺和心理,也就是色和質地的感覺和心理,儘管內容不同

75.

圖說75~76:
一個是直線形自由面所構成的
造形作品,另一個則是曲線形
自由面所形成的作品。前者的
物質為保利隆板,後者為壓克
利板。結果不但兩者的趣味全
然不同,連基本上的理論,都
給帶上了許多值得深思的問題
。

(3)直線形自由面

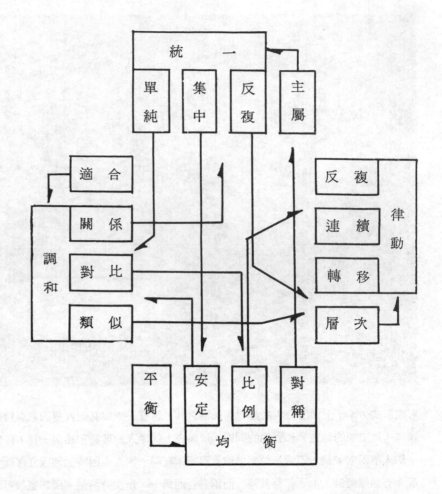

，合併後另有新現象，其把握的態度和本質，不至於有兩樣。有人說形與形式都一模一樣，只變了一點色彩或質地，怎樣感覺上都不同了呢？這是理所當然的事，其實本來就沒有什麼可大驚小怪的地方。至於形，容易動人家的理智；色，容易引起人家的感情。以及許多研究報告提出說，對於形態反應優良的人，他一定具備較高或較優異的抽象的，理論方面的才能，感情與情緒平常就極安定。相反色彩反應優勢的人，較現實而善於社交，富於直覺，容易受刺激而感動。又說小孩年少的色彩反應多，年長的對於形的反應強。這都不是空談，都是很客氣的推斷。因為這些學問都來自上說，形與形式感覺的反照，人是創物者的造形，所以此一造形和彼造形是有呼應的地方。

5 美的形式秩序

美的形式秩序

形式原理又名構成的原理（Principle of Construction）是討論一切事物的形狀和結構的原理，針對着所有可視的客觀事物，做理路與序列的組織分析，深入體會形式美的共同觀念，把人類在生物學上對美感反應的恒常特性，做有組織有系統的研究，來幫助了解造形的意境，就是它的目的。他如造形原理或設計原理（Principle of Design）等等雖然名詞各異，內容也各有所偏，儘管研究的方法如何不同，對美的形式秩序的關心都並不疏忽。

在造形藝術的範圍內，也有些人認爲不可能有這種原理存在着的。他們說美感的構造是個人的，快和不快的感情是個人小宇宙的現象，不應該去浪費時間，尋找所云共同的美感秩序。就算有實證科學的客觀依據，或統計性的證明，他們仍舊以爲那不過是一項偏面的東西不足以採信。可是有些造形家或設計家，則恰恰相反，咸認形式原理的存在與宇宙萬物的生存，萬物循環的道理並存，一切美感現象爲這種存在的再現，當然就有足以代表的秩序，即爲象徵的原理。否則我們要創造、鑑賞、選擇、購買就沒有了任何的依據。人類對生活環境長久下來的經驗就失去了應用的意義，啟發藝術判斷的基本就無法再生長下去。兩種美的方向，會因失去對形式秩序的信心而失去對造形的自信。可見形式的原理，仍舊爲我們所應重視的問題。

　　享受的美學→理論的，欣賞與感受的美學。

　　創造的美學→實在的，技術與表現的美學。

人的美感行爲不管是欣賞性的或表現性的，都極須一種可以信任的標準做爲行動的依據，當然大家所關心的問題，自然就集中在第一有沒有這種標準，第二是那一種才過資格當標準。在此地我們所提出來的「形式的原理」無形中，承認了有這種標準的存在。是否對，決非三言兩語所能辨論清楚的，在此地只有留給讀者當做習題。下面各節是我們假設有這種形式的原始理路，而後深入追求的結果。所有展開的條理與分析的成績，都是在前述先決的條件下所顯示出來的成果。形式的開始，人類首先注意到的是自然現象的樣子，又稱自然形式。我們的祖先煞費苦心，模擬、簡化、應用，終於完成了許多造形的樣子，後來爲大家所樂於延用，故慢慢發展成爲造形形式的大樣。今日爲大部份造形家所虛心遵循的統一和變化的原理，調和的原理，均衡的原理，律動的原理，等等形式的規範與秩序（Order）都不是短時間內所能完成的東西。

77.

78.

圖說77～78：
有些美的形式秩序是比較表面性的，如圖78所示。但是有的是較爲裏面性的，就像圖77那樣，各有個的特色和使命，我們都該深思明辨。

有人說形式就是樣子·後面所支撐的東西。笑有笑的樣子，哭有哭的樣子，我想演戲而去學習那個樣子，最好先了解那個樣子所以會形成的背後的式樣。就好比任何有機物體一樣，表面的現象決定在分子或原子的結構。只要結構上的秩序有變化，物質的造形或形態沒有不改變的道理。可見從外觀的樣子直到背後的形式與秩序無不有連帶的關係。一般人說「視覺的滿足」（Visual Satisfaction），我想就是指在這種形勢下的狀況。我們也可以稱這種狀況爲美的東西。美的東西，有份量和程度上的問題，在美學上這不單是片面的事，而是以主體（人等）的秩序和當時視的秩序是否一致或者在某些方面類似有關。依形式的立場，當然只有形式接近或類似者方能親近，否則就無法構成滿足於需要的條件，美的東西就不會產生。

所以在形式研究方面，有秩序或無秩序；是那一種性格與那一種性質的秩序是我們特別重視的目標與重心。當然先問有無秩序而後再看屬於什麼秩序。例如白天到西門町，看到那些儘是人頭的街上以及掛在牆上五花八門的招牌，早已眼花撩

圖說79：
點形作業的平面基本造形。經營位置的練習在造形上是一件很重要的工作，在形式秩序上也是一種，很艱難的安排。
圖說80～81：
線形的研究，屬於方向性的平面造形。點的存在秩序和線的存在秩序，以及面與其他都各有不同存在特質。

80.　　81.

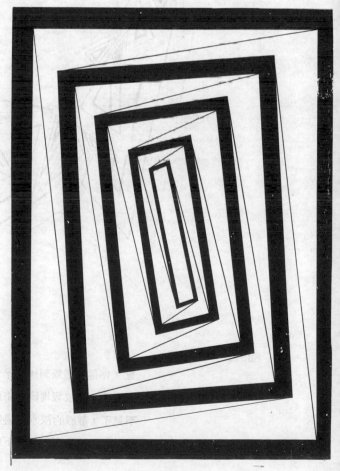

82.

亂，你還能感覺到什麼？你還能在裏頭找到什麼呢？人家說視而不見，是無秩序的表徵，在垃圾堆除非奇跡，誰能看出什麼東西？到了晚間，一切雜亂的東西都不見了，靜靜的淡水河邊除了對岸燈光的倒影，還有那遠遠的黑幕之外，剩下的就是你，這時在你視覺下所感覺到的是什麼，只有你才明白。

假設對象是可認識而有秩序的東西，爲了要正確的知覺屬於什麼秩序，首先會注目的就是秩序在那裏？就像寫文章的句、節、段、編……一樣，造形的特性以及視覺的完整性何況又不是如此！在美的形式表現上，這是一項容易爲一般人疏忽的問題。我們常聽人家說畫有畫面，表演有場面，生活有存在面。那麼畫面是什麼？場面或存在面又是什麼？片面的感受會失去表現或感受的完整。整面的把握才會達到要求的目的。因此明瞭多大爲之整面，是形式把握上最起碼的條件。老師發一張圖畫紙給我們，然後仔細的吩咐我們，如何如何畫，尤其要注意紙張有多大，任何一個地方都要用心去畫，沒有畫的地方和畫了的地方一樣的重要等等，像國畫中的空白爲全畫生命之所繫，故秩序整體性的要求對造形生命的重要，致爲明白。所以人的打扮只顧臉上；舞臺的佈置，房間的安排只注意中間，這是不清楚秩序在「場」上的道理的人。

了解了自己該把握的場面是多大，自己必須掌握到的畫面爲多少範圍以後，流動在場上的東西，就是秩序如何的問題了。儘管你所使用的造形方法是感情的，或理智的，秩序的知覺在事先或者是在嗣後，依人類長期的生活經驗，美的形式秩序，大部份在人的表現可能範圍內都有再現的可能。這些當然不只限於統一變化、調和、均衡、律動這些。

秩序的一體性與個別性

從論理學的立場來觀察，上面所說的場的道理，應該是屬於秩序的外延是否完滿的問題，而另一方面，當然還有秩序內面的（本身的）現象，這也可以說是秩序先天的特性，內涵的形勢所不可缺少的部份。

$$
秩序的內涵
\begin{cases}
一體性
\begin{cases}
秩序的同一性。\\
秩序的同時性。
\end{cases}\\
秩序個別的特性。
\end{cases}
$$

在上一節，形與形式的感覺與反應裏面說過，形式的秩序是一體的東西，如一個人，一幅作品或一種自然現象都無法不整個且同時接受，把它們解剖，做分析是學術研究上的方便。所以自下一節開始分析研究的東西，都是非整體性的，是屬於方便上部份分開來的細節，假使事先沒有秩序完整的觀念，恐怕對於事實沒有多少裨益。

我們已經知道了美感與形式秩序存在的概要，也談到了把握秩序的辦法與重要性。那麼秩序本身內涵的情況如何，值得討論一下。如上表所示有三個基本的觀念。第一個是家所關心的視覺表面的秩序個別的特性，這是形式組合的分子，每一個分子都還有它的內容和構成的要領，因爲每一個分子參加的份量與形勢，將會

圖說82：
一張方向與動態的平面基本造形。每一個三角形都在個別的自由當中，不失爲整體的動態中存在着。是一張很能表現個體與整體關係，或多樣與統一；羣化與變化中得體的作品。

79

以射線的組織來表現全體與個體的密切關係。這種造形就如細胞的組織一樣，基本單位是三角形或四方形（可以合而爲多邊形之變化）。射線依解析幾何的原理，利用兩邊等分點連線的關係，或射線關係等變化造形出來，因此秩序嚴密。

決定秩序本身的性格。諸如統一與變化（主屬、反複、集中、單純）；調和（適合、關係、對比、類似）；均衡（平衡、安定、比例、對稱）；律動（層次、轉移、連續、反複）之中，當律動的層次表現佔優勢時，自然可以想像的到其作品在美感秩序的結果是如何了。

再簡單一點來說明秩序的方程式，表面化以後就變成造形，有人說這個造形很齊整，端莊，那就是說，此造形在形式的分子上面，統一與均衡或安定的個別特性略強。可見這些秩序的個別特性，在作品上是機動的，組合是自由的，它們的獨立不受干擾，它們參與在秩序內的百分比，頑造形的須要機動在增減，這是它們在團體活動方面的個別性格，至於詳細的內容就要請看下章的分析了。

秩序內涵的第二個基本觀念，就是必須認清楚秩序的同一性。這與第三個觀念，秩序的同時性，同樣其意義均極抽象。即一方面我們承認有形式原理個別的存在，同時又否認它們在同一造形裏面力量的單獨活動。好像混凝土裏面有石子、砂、水泥，可是一塊混凝土有混凝土它本身的特性，是不等於石子的性格加砂和水泥的性格之和。所以一個優良的造形它的意境是完密的，它可能由律動、比例、

83.

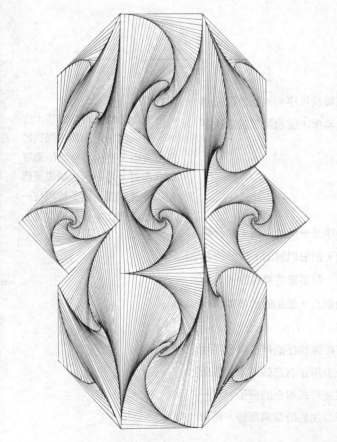

84.

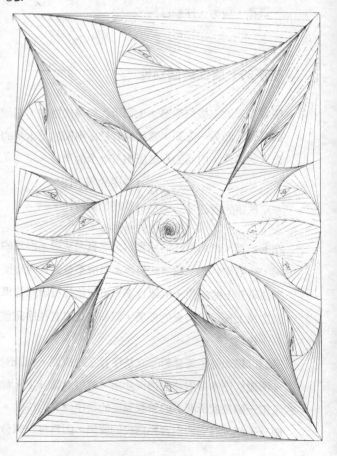

對比……等，原理構造而成的。我們分別的可能意會到這些原理的存在，可是原來的造形既不等於它們任一單獨的一個形式原理，也不等於各個形式的總合，如混凝土一樣，它是湊合所有必須的構成條件，渾然成體的一個新造形。同一性的道理就是如此奧妙。

那麼什麼是秩序的同時性呢？大概同一性的意義偏重於論存在，同時性的問題注重在講感受。任何一個作品假使我們片面去感受，譬如太熱心於韻律的追求，可能會導至整個造形原有的意境因此而變質，這就所云個人的偏好引起的主觀變形。一個美好的人體是各個因素同時作用的功能，若優先以感受某某曲線，或某某比例，自然使造形改變意義。所以不管是秩序的同一性也好，同時性也好，在創造者的立場，這是一個關心的目標，可是為欣賞者就極少有人去論究，原因就在此地。美的形式原理在欣賞時不能分散，不能單一獨存，唯有同時，才能襯托出

圖說85～87：
一組大小成一定比例的立體單元系列的組合造形。三張照片是同一系列的一套不同式樣的排列方式。表現了統一與變化，個體的變化和整體統一的微妙關係。工業設計方面這是一種很重要的訓練項目。

85.

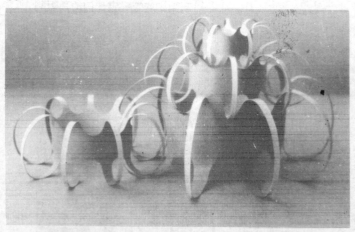

87.

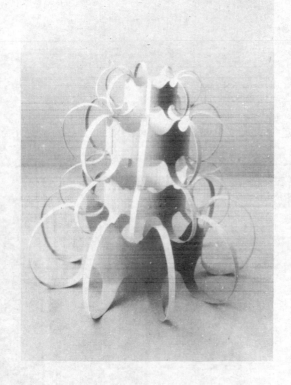

86.

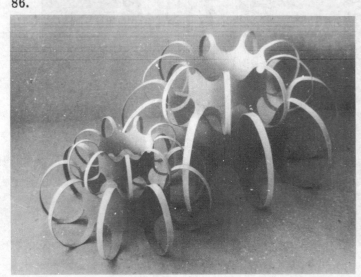

它們的本質，同時結合在一起才能顯示出造形的力量與美來。當我們在下面開始分析這些原理時，看到的都是赤裸裸的形式的血與肉，可是當我們創造者做出了一個造形，把它們縫進美的作品的軀殼裏邊之後，就什麼都看不見了，平衡也好，律動也好，都與其他緊緊的構成在一起。

秩序的形式，各有各的觀點，對於形式的式樣、關係、組織很難有相同的見解。於是對於形式的分析在份量上和相關的問題上，都有各人的特色。關於美的態度，隨着時代的轉變也有很大的不同。形式組織的考查，自古就很盛行，尤其站在創造立場的人更是積極，經過幾千年提出了不少原理、原則類的寶貴意見。我們不敢否認，現代有不少人想儘量避免陳舊，想儘辦法獨創新詞（當然也有眞正的新發現），其實內裝的仍爲老酒。所以這些能爲美的創造與美的價值判斷的典範，似有去深入審閱的必要。

圖說88～89：
利用塑膠管一定比例的長短關係，組合起來的線形材料立體基本造形。從兩張不同方向所攝得的照片可看出，一個部位與另一個部位的密切關係。

88.

89.

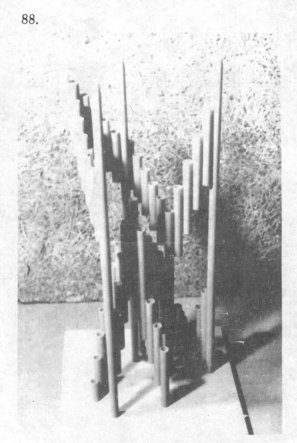
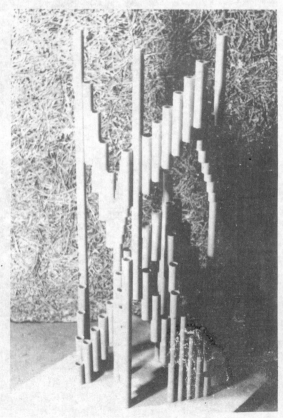

6 物質與材料

在美與藝術的結構上，依物質實在的層次來觀察，表現的素材和技術，應佔首要而最現實的地位。一切現象、事物、或超越的思想觀念，當從素材和技術的媒介作用而起發，然後規範各層次的表面式樣和內容形式的擴散。這是由下而上，由外而裹的合乎科學的道理。因此，遵從視覺的造形立場，會完全和表現在感覺立場的美感規範不同，外在的事實超過內在的力量，終於難免思想演進也祗從新素材的發覺和技術運用的新意境而轉變。譬如在建築造形上，鋼、鋁和 P.V.C. 等的發現，影響了多少結構和形式上的問題。在現代造形上 I.B.M. 的使用，革新了多少靜態技巧或單一媒體藝術的觀念。

圖說90：
以竹管連結組合成的，表現質地感的作品。素材的特性受到現代人的珍視，不僅是爲了冷感的科學時代的關係，人類嚮往原始與自然，絕不是今天才開始的。

90..

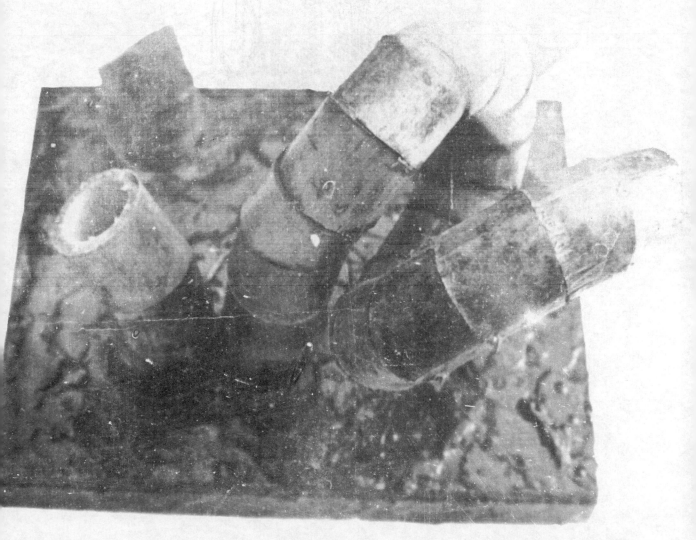

91.

圖說91～93：
按螺旋軌道,把成一定比例大
小的拱狀鐵線形,依次排列起
來的,線形材料立體基本造形
。素材的利用最基本的條件在
於了解素材的原始特性,與其
時代的感情。所謂東西的存在
感與實在感,真是一種美妙的
關係,現代藝術家無不呻呻地
瞄視着它。

92.

93.

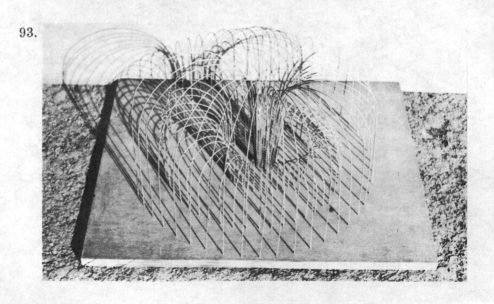

日本建築學家山本學治教授在他所著『素材與造形的歷史』裏邊，引述了不少 Frank Lloyd Wright 的機能主義思想 (In the Cause of Architecture) 並且詳細討論自然與素材在形態和造形上的歷史觀點，以及素材在藝術上與科學上的認識。換句話說，他想著述的是，人類在這漫長的歲月裏邊，究竟採用了那些素材，發現了什麼形態，創出了多少造形；他想指出，人類爲了滿足生活的需要，在各種新素材的適用性的追求當中，發現多少素材特性所能發揮或開展的境界，在各種可用性的素材性能上，肯定了多少形態的自然意義，或個別徵象所留下的歷史史蹟。這是一本難得的造形素材史。他認爲不僅人有個性，素材當然也有它本身的特性，善用其個性，其變化也無窮。尤其當一種材料在盛行，另一個新素材又給發現時，造形的中和或演變常有很驚人的景觀。這就是 Wright 所云自然的自然，透過造形思想所創造出來的結果。從人類在歷史上處理素材的經過，我們可以看出這些素材對造形的作用或影響：

1.素材的質地或原始圖案 (Pattern) 對視覺設計的作用。

2.體驗到了自然材料的一般物理性格。

3.體驗到了自然材料的一般化學性格。

4.把握到了素材在構成上的視覺特性。

5.獲得了素材在塑性上的經驗。

6.了解了素材在工具使用上的適應能力。

7.知道了不少素面上屬於形態心理方面的特徵。

8.經驗到素材表面與內容的變性應用的常識。

9.懂得素材的形色在生活上的適應。

10.獲得了素材連結性與混合使用效果的經驗。

11.深入了自然論理性的意境。

12.體驗到了素材的延長性能與空間特性。

13.可判別素材的有機性格和無機性格。

14.每一種素材對五官刺激的反應區別。

15.深入了一般人對素材的習慣性或惰性。

造形活動的現實問題，有兩個很明顯的基本要求，一個是造形物的目的「機能」另一個就是構成造形物的東西「素材」。兩者在視覺化的結果，必定是具體而統一的形象。也就是表示兩個要求在結合的過程當中，在作者的心目裏面，機能形式與素材形式是能相互接近或完全一致的狀況，造形才能成立。除非在文化的滯留時期，材料或機能要求的習慣，有的因人的惰性，有的因傳統的負荷，或工匠的作風，阻礙了創造的前程。滿足於現實的狀態，一意模做，棄新素材的刺激於一邊；新社會機能的須要於勿視。否則按兩個形式作用的演變，不至於沒有新造

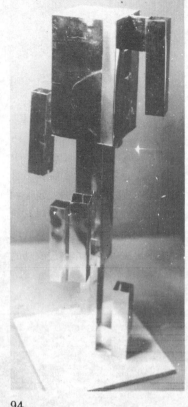

94.

圖說94：
鉛板做成的立體框狀造形。素材的種類繁多，有接近自然的也有科學或人工的，各有不同視覺特質。

形的出現。例如汽墊造形（汽墊椅、汽墊船、汽墊塑造等）汽體之成爲造形的主要素材，恐怕是新世紀的創舉，這種刺激會自然的展開，是必然的。這與過去的汽球，汽船，游泳圈使用空氣的意義不同。顯然在作家的機能目標，或機能開發上的地位，已經到了積極狀態。強力性塑膠也好，到處飄蕩的大氣也好，當它們還沒有經過人的頭腦，人類生活欲望的機能安排，它們只不過是一項平凡的物質存在，在可用性的，有機的造形結構體系上，並沒有它們的地位。能够使這些無名英雄（物質的原始存在）受到熱烈的鼓掌，素材與機能的相互作用，相互需求才是主要力量。有一位滑稽的人說，只要能結合的都是新的，都是良好的可能素材，機能是生命的延續，社會發展必求的對象，只要有機會結合，下面的發展，一定是可歌可泣的造形。

圖說95：
在一定比例大小的正立方塊的組合體上，用蠟質材料做表面加工完成的立體基本造形。蠟質的表面質感和光影組成了感人的視覺效果，充分表現了物質存在的特性，尤其把該材料的原始性格，能够儘量露骨地提示出來，是此作品最成功的地方。

95.

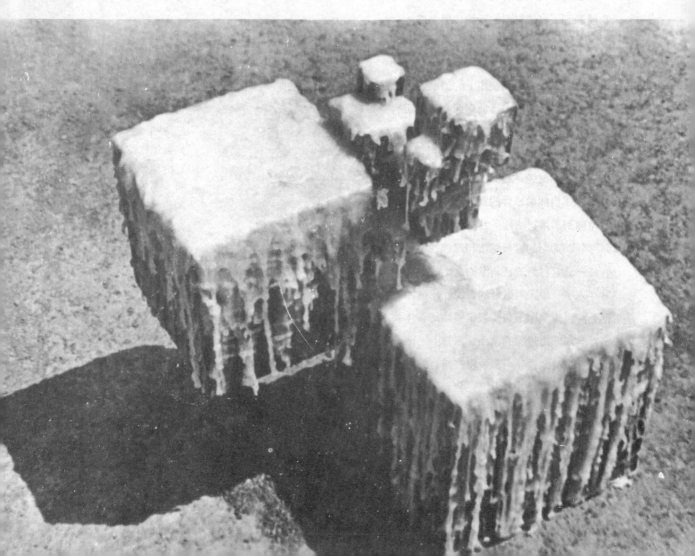

造什麼形？

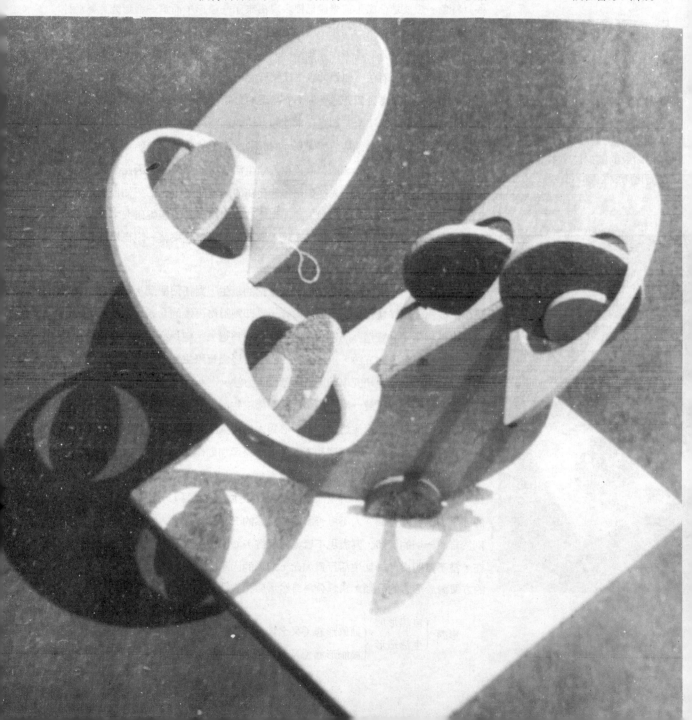

7　泛論造形的分類

分類法的說明

造形研究有多少分類？要怎樣分類才好？到目前為止還是衆說紛紜，各有主張，各具特色。想要造什麼形或者說已經表現出來了一種形，而這一種形究竟屬於什麼形呢？我想這就得依分類法上的觀點或認識形態的基本立場來說明，換句話說，就是專指對於造形時的看法與動機。

按照一般造形學的看法，他們的說法比較廣泛，針對着的是大衆的一般日常生活造形活動而言，或者是對普遍性的形態處理的分類來說，不像此地所要探討的基本性的造形表現，幾乎全都偏重元素性的，純粹形態構成性的部份來研究。所以分類法的趨向也就稍微遠離直接實用性的問題。造形的原始，肇始於形態的觀念，形態的經驗淵源於自然，而都直接和人類生活有密切的關連，因此想真正徹底了解造形活動的始終，應該先從整個形態存在的認識開始，包括認知自然形態的意義在內，再到造形的基本活動，進而到達造形應用活動的通盤研究才是正確的方法。為了要闡明基本造形在形態表現上的地位，以下先來談一談自然形態和生活造形的關係問題。

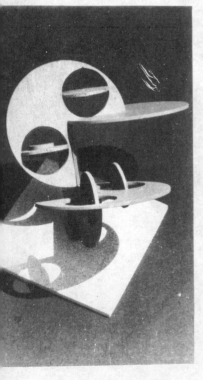

圖說96～97：
板形材料的立體基本造形。依陰陽形的排列和組合方式，把4片同大的圓形板，不增不減地變化構成在同一個作品裏邊。

97.

一般的人都有一種習慣，尤其慣於參加筆試的學生，對任何學問，總希望『開門見山』很快就能够懂得全部學問的內容，或即刻曉得裏邊的含義才心滿意足，再也不求甚解了。其實這種應試式的時代已經成為過去，經過必須的過程來體會或用實驗實習等實際的方法，求得深刻的內容，以應實際生活的需要，才是了解問題正確的觀念，也是研究學問應有的態度和方法。

從字義上我們不難了解一點，所謂自然形態或生活造形所含的概念。尤其什麼叫做形態，如何稱為造形，這種可以不必為人為因素，也可以有人為因素的語詞，只要我們的研究到達某種程度和實習（即實際參加動作實習工作）到某些地方，就可自然了解清楚，現在我想不必強作意會。

世界有了人類以後，自然與生活就像早在人類生活的需要上，注定了應取得密切的連繫和融會的企圖。人不可否認的是自然的一份子，儘管人自說是如何如何有別於自然一切的個體，其表現不管如何脫俗，如何超越現實的意竟，其淵源之所在，當不難明白。一切生活行為如此，造形的因果，想必也不例外。為了研究上的方便對於形態的分類，我想分為自然形態和生活造形兩方面來對照說明：

$$\text{形態}\begin{cases}\text{自然形態}\\\text{生活造形}\begin{cases}\text{抽象形態（又名純粹形態）}\\\text{機能形態（又名實用形態）}\end{cases}\end{cases}$$

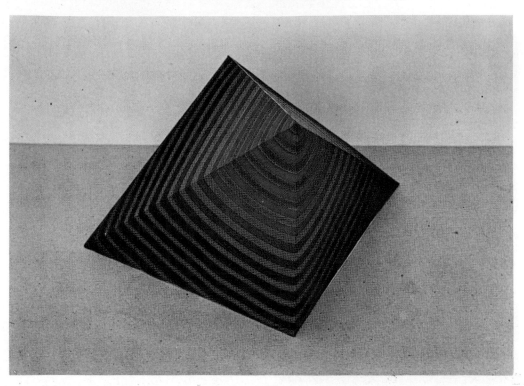

彩色插圖17：是彩色挿圖 4 之作業中比較出色的作品之一。利用兩組補色對的色彩，交叉組合
　　　　　的配色方法。

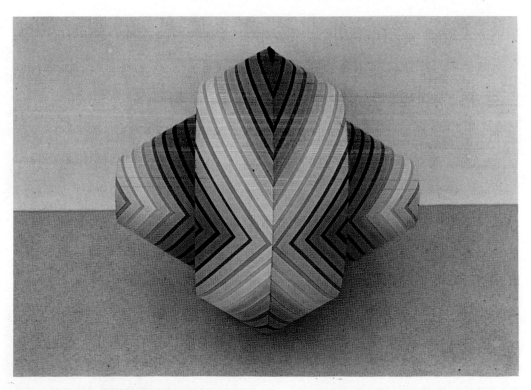

彩色挿圖18：以黃色爲主調色完成的立體彩色造形。紙盒型是由兩片對稱的帽形合成的。

彩色插圖19：偏重表現性的作品。形象變化
的視覺設計練習作業之一。

彩色插圖20：超現實派的屬於幻想性的作品
之一。形色的統一和感情在畫面上應力求一
致才好。

彩色插圖21：同樣屬於幻想性作品之一。

彩色插圖22：如19圖為表現性作品之一。

形態的現象不管其為自然的或人為的，在人們的印象裏並沒有很清楚的交代，如形態化的組織或形象分類等細節的交界。就拿自然形態來說，因為人的生理關係，我們眼睛感受的範圍通常只限於物體的表面，就是經過科學的處理，也僅僅可達到某些儀器的特性所能顯現的部份，至於：

1. 不可視光線的範圍。

2. 視覺或光學儀器尚未達到的超巨視或超微視部份，和某些流動或振動現象。

3. 非透視所能顯現的物質的三次元以上的組織以及其相關的方位視。

4. 其他特殊的宇宙現象。

這些一定有我們想像外的景象，尚不能視認它們的存在，或確認它們形態變化的規範。加以人類精神活動的時間性，個別性和社會性的偏向或記憶力的飽和問題，常常使我們對自然形態的顯示，時時刻刻都存着極其神奇的眼光。造形的思維階段只好僅止於等待或不斷思索的地步。

講到生活造形，形的交代，也不斷地在行為的摸索中進展，無法在固定當中求滿足。因為很顯然的自古到今，造形的進展均在滿足與不滿足的形而上的思辨中，和向上的渴望及必要的企求下活動着。生活造形，若依精神生活的理念性格來分析形態，有所謂抽象形態，或純粹形態，比如基本形，變形與象徵形等都是傳達作者心意的符號，例如點、線……在理論上是屬於無法視辨的形象。這種理念的形態也可說完全在追溯形的本體和組織問題了。人在物質生活方面，另求一種機能形態或說是實用形態，來配合以人為主的合乎目的性的需要，這是藝術趣味極重的（精神化的）一種相當具體的科學活動。實用形態的變化若以方程式和函數的關係來例舉說明，似可用下式表示：

（機能形態）＝人・時間・空間・目的

如上式所示的相互變化的規律，清楚地交代了實用形態，物質文明演進的現象，是如何的複雜，其造形要素在各個條件下呼吸生長的特點。

上面曾經提過，人類大部份的行為是靠他過去經驗的連續，與自然界包括形在內的一切現象，脫離不開相互的關係。因為人的觀念有社會的，地域的種種因素，雖然有所謂「我思故我在」的唯我至上的肯定，可是現在的我，誰也不能保證與過去的我或未來的我，在時間上所引起的牽動。何況形態之所以能被認識或實際存在的條件，它的位置，它的目的，在物質本身應具有的地位（理念上的）、空間、人所感受的視位角度，實無有固定不移的道理！尤其以人類各不相同的生活習慣，歷史傳統來衡量，我們中國人所用遮蓋日光的斗笠，到西洋人的手裏可能變成了頭上的裝飾品；人家的玩偶變成了我們的菩薩。

把自然形態與生活造形經過如此對照分析，那麼在造形的活動上，究竟是人的觀察先深入了宇宙萬物的內在，抑是自然一切事物先滲透到我們精神感受的細胞呢

98.

99.

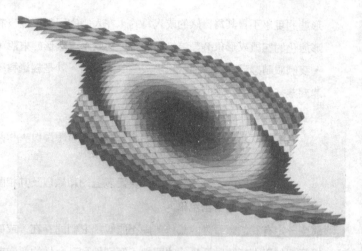

100.

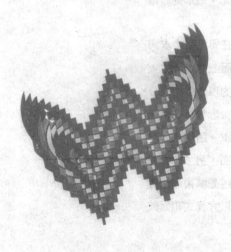

101.

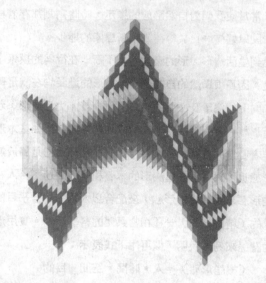

102.

103.

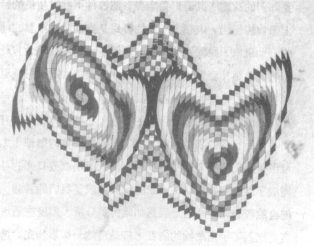

？依照經驗連續的道理來說，是否自然包括我們人的存在在內爲先？下面我們不妨來討論一下實用形態與自然形態是如何連結獲得此一結論。

造形藝術的起源，自古到今各有各的說法，不過不管他們怎樣主張，做爲造形藝術的原型（Prototype）的自然形態，係站在支配地位的事實是可了解的。從文化史、技術史、美術史等的角度，去觀察自然形態之所以會成爲造形表現過程的中心或媒介，正如我們上述的必然道理。

不必說是原始人類，就是我們現代人，當我們在河邊看到河內的魚羣，假使我們的身邊沒有帶什麼器具，而想去捉幾條魚上來，自然會想起用尖銳的東西來捕捉。結果找到了竹子，但竹梢不銳的時候，就利用石頭來打打磨磨使它成爲實際所需要的形態。這種尋找尖銳的東西的形式聯想，打打磨磨的造形活動，當然不是天生的本能而是後來對形態經驗的結果。譬如下雨躱在大樹底下，是否就是雨傘創作的由來；積水低窪的概念，是否是食用器皿的形式摸擬，都是值得我們細嚼的自然形態變成人類造形活動，最好原型作用的範本。

圖說98～103：
完全屬於視覺性，講究歐普效果的平面基本造形之一分類。這種造形，形態計劃和色彩計劃要同時進行，而決定最後的造形結果，則是剪接和變化形狀的功夫。

各分類的特性

現在再把話題說回頭，談到基本造形的分類，也就是指純粹形態的表現活動之分類問題。若仔細把過去的基本造形活動，廣泛的做一次辨別，包括各色各樣的不同命名法，基本造形可分爲下列的三大分類：

　　1.依主體性的活動現象所表現的造形內容
　　2.依視覺性的自然現象所顯像的內容
　　3.依客體性的存在現象所構成的造形內容

第一分類的所謂主體性的活動現象，所指的是以人的心理狀態所表現的形態特質而言，是現代美術史或造形史裏時常使用的分類方式。不論建築、彫刻、繪畫、工藝、設計等都有的，偏重思想觀念所表現的形式。這種造形特徵有很顯著的區別，不管是屬於具象的或抽象的，實用性的或純粹性的，形態和風格在人的心理層次上，可以淸楚地視認出來。例如造形性的形態表現是屬於表層心理；表現性的形態表現是屬於裏層心理；幻想性的形態表現是屬於深層心理，都各有個的造形世界，當然也有學術研究上難以歸類的混合心理的造形表現。數學上有應用題，在造形表現上這也可說是應用造形，或綜合心理的造形吧！

第二種分類的現象比較多，通常稱爲人的視覺現象，是屬於自然的表面存在現象，有非物質性的和物質性的東西，幾乎純粹爲一般視覺判斷所引起的結果；非物質性的造形分類是由於空間因素與時間因素而造成的一種普遍概念。諸如平面的立體的，靜態的動態的，實質的空白的，近距離的遠距離的，大的小的，以及點

形的位置造形，線形的動態或方向造形，面形的範圍或分割造形等等。這一類造形最為普遍性，能通俗而大眾化。雖然本質的存在極端的抽象，但是這種形象，經常為人所視認，變成了一般性的普通概念，並且日常加以使用和要求。物質性的造形分類是完全由素材的自然形態特徵而聯想的，這一類造形，動機帶有極其原始性物質化的親密感。分為點形材料、線形材料、面形材料、塊形材料、光影火水風土等材料，是一種很富於現實性的造形命名法。

第三種分類比較傾向專門性術語，指示客體的存在現象中帶有那種秩序、形式組合或構造的意思。我們只要細心去審視或模倣自然內在的道理，就可以獲得造物者創造性的暗示，而達到創新的意境。所以這種造形的性質，偏向作者的構造性向或組合特徵，一方面可以看出作者對於自然序秩的了解狀況，另一方面也可以看出作者獨特的造形風格，即表現者的天賦才能或個性。也是人類文化長久下來，對於宇宙存在，物質、時、空的關係組織，能有多少認識的考驗。在自然的構造形式中有統一性、調和性、均衡性、律動性等的特徵，人類早在幾千年前就已經發現（無文獻記載的不包括在內）。同時在造形組合的式樣上，也從有史以來就懂得使用架構式的累積式的或一體式的構造法；二十世紀以來我們更使用了系統化的原理以及電腦的程式原理，創新了不少造形境界。這一類造形的要求，或者說這一種造形訓練法不太容易普遍，在欣賞的立場還可以進入狀況，若是站在創造的立場，應該是屬於專家性的工作。

圖說104～109：
純粹屬於構造性的，立體基本構成。雖然是幾塊不同大小的木板，但是其比例、大小、方位、關係等將會決定並左右它們的不同美感的特質。

104.

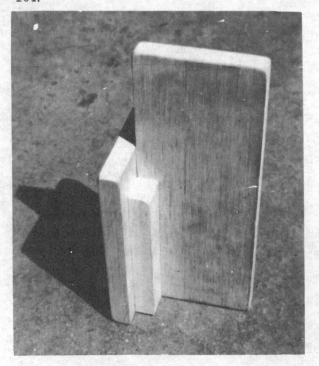

105.

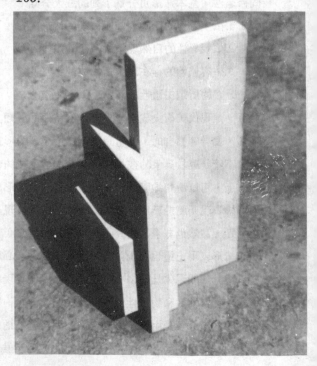

8 依主體性表現心理來分類

心理的邏輯系統的研究

在心理學未發達以前，這種系統化的掌握心理變化的要求是很難得辦到的事情。直到近代心理測驗法的不斷進展，心理反應，心理觀察法的改進，加之心理分析學與統計學的精細考察，進一步的心理變化，心理動態的預期、操縱或要求，逐漸變成了可能。

所謂心理變化的分析性的了解，是根據心理的組織和結構的特質，如同一切自然萬象的秩序或體系所顯示的內容一樣，狀況與反應，條件與反射效果都表現了一定不變的理路。一種美感意識的形成，一定有其綜合性的因素，諸如地理環境、時代背境、文化傳統、個人特質等的影響，都是最主要的構成關鍵。按照這些構成因素的分析，在心理學的美學立場，很快的可以分明，任何美感意識的底細，並且能把由於這種種因素所構成的心理狀態，以及所可能引起的心理變化說明出來；換句話說從意識到表現，亦即造形表現的結果，其所以會如此的表現或有那樣的感受（欣賞）或反應，自然容易說得明白。

晚近的造形學對於預期心理的應用，包括一般心理表現的操縱或要求，在二十世紀的今天，尤其在羣象心理的運用上，發揮了相當可觀的效果。其中就如大衆傳播所控制的社會大衆的欲求心理，生活心理、形勢心理的趨勢，幾乎都在他們魔掌的手中。這種心理研究的歪形發展，在此後的幾世紀，不僅在造形生活方面會更有發展，舉凡政治、軍事、經濟、教育等等策略上，均會扮演着重要的角色。一切事物的本質與現象是一致的，欲求的形式既已形成，即意識的條件已經完成時，形勢的場要另有變化也極其有限，一般說來，心理的趨勢注定受到了拘囿。例如造形性的表現，就專門在思辨性的理知的形式範圍內組合他們的構成美；表現性的美術則在熱烈的富於情感的世界，追求他們流暢的情緒美；幻想性的藝術昇華了他們的理想，在他們個人的小宇宙裏大作幻覺之美。但是這些造形美術在表面上，雖然有這麼多樣的變化，然而在心理系統的分類上，却只有極其有限的幾種，看起來是五花八門是多樣的變化，但組合上內面則是統一的，只限於在幾個心理趨勢的範疇之內。

造形性的美術造形

(1)造形系統的一般特徵：

①從造形方法上來看是屬於一種比較表面性的間接心理的表達。

106.～109.

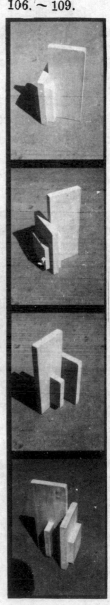

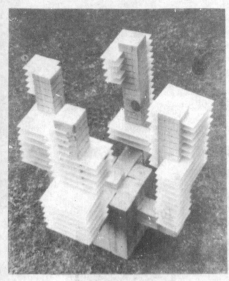

②這種造形具有嚴格而周密的數理性的特質。
③是屬於理性的冷而硬的造形。
④本身是一種富於組織與結構的形態。
⑤它是有意構成的內容，不是偶然形成的東西。
⑥從視覺表面，即刻可視認它的規律性和秩序性。
⑦整體與個體的關係，有如有機性的細胞的組合，很容易視察其基礎單元
　的存在與變化，也容易體會到，其基準尺度的應用價值。
⑧一般在視覺上是簡潔的，有單純的特性。
⑨可以有預期性的或企劃性的表現法。
⑩外觀是一種圖式性的或形式性的形體，甚至是屬於一種機械化的，程式
　性的電腦造形。
⑪它是沒個性的，趨向機械性的美術。

110.

圖說110：
象徵建築性的富於結構性的立
體基本構成。木條上的刻槽是
等間隔的大小，只是塑膠板有
大小比例的變化，美妙的位置
和關係，決定了它的造形。

圖說111：
一樣是一種冷硬的基本構成。
單一形狀的多數聯合的組合造
形。只要你把複數的單一形，
自由地變化安排，式樣將窮出
不盡。

111.

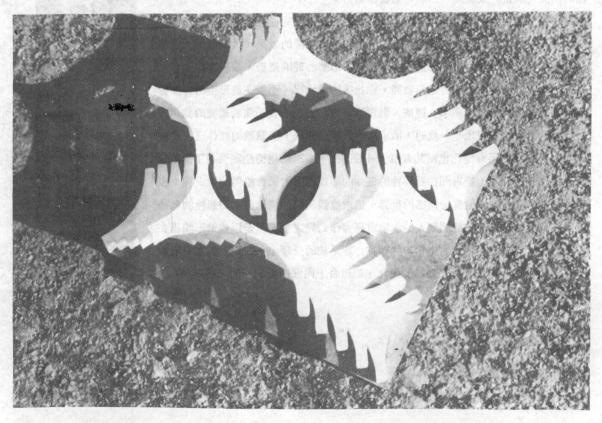

112.

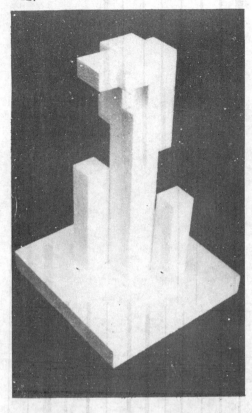

113.

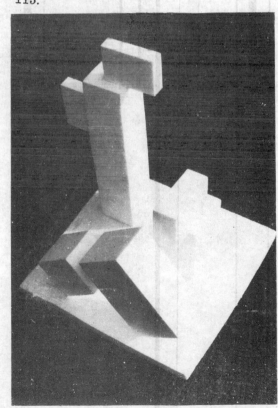

圖說112～115：
普利隆塊的構成練習。材料的
分割方便，粘合也很容易，是
塊狀材料立體構成上非常有效
的教學材料。

114.

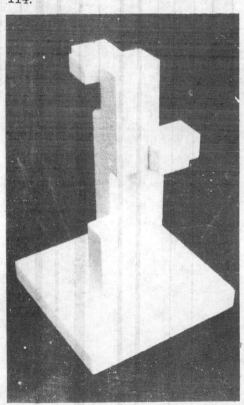

115.

116.

表現性的美術造形

(2)表現系統的一般特徵：

　①從造形方法上來觀察，這是屬於一種直接心理的表達。

　②完全是一種直覺的表現。

　③作品或製作過程，很富於行爲與行動性的特質。

　④是屬於感性的，熱而較衝動的造形。

　⑤表現精神本身是屬於一種完整性的人格性的轉移。

　⑥它的再現代表了經驗累積的總體性的事實存在。

　⑦作品是作家在該時空內最具體的生命之事實。

　⑧作品常常是即興式的表現結果。

　⑨它的表現有極大的自由性，但是結果也有留下來很多偶然性。

　⑩看起來作品帶有極其濃厚的浪漫形態。

　⑪風格是個人的較偏於內容性的格式。

　⑫重視個性與人性的表達。

圖說116：
線的平面基本造形。線的長短
、粗細、位置、方向等組成了
音樂般的旋律，是單純的一種
，線的律動訓練。

圖說117～118：
是線的方向和運動關係的變化
組合造形。雖然設計和安排是
冷靜而且理智的，可是創造却
是靠直覺的力量。

117.

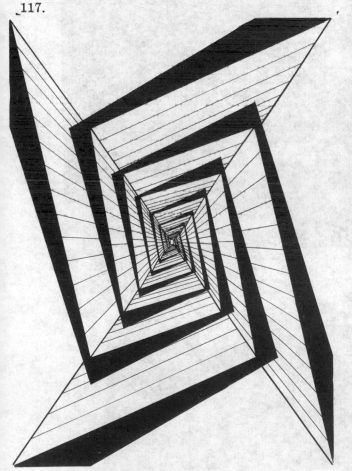

118.

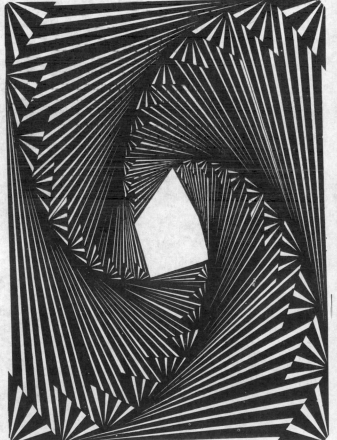

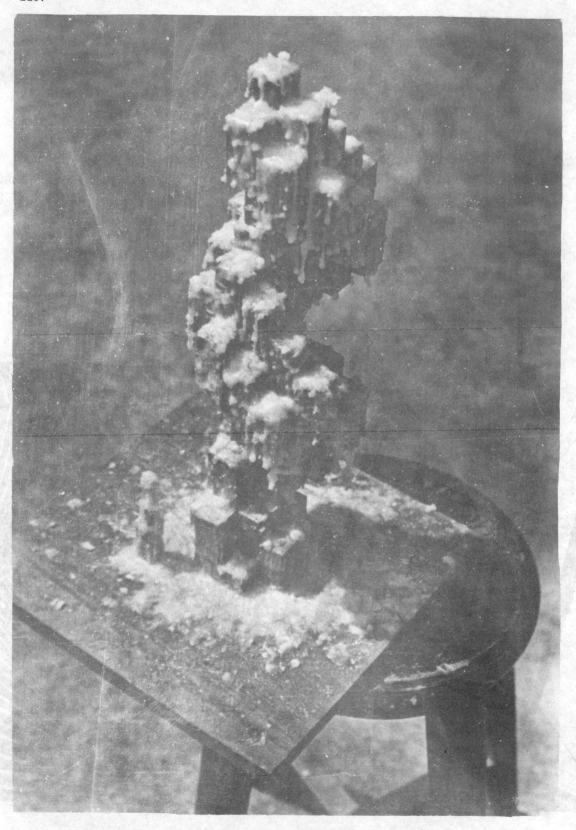

幻想性的美術造形

(3)幻想系統的一般特徵：

①從造形方法上來觀察，這是屬於一種深層心理的表達。

②表現內容爲精神分析性的一種性格。

③作品是象徵性的夢幻式的造形。

④圖像大多爲超越現實的非現世的形態。

⑤所以形像只是一種轉借性的，相關性的或暗示性的東西。

⑥給人感覺得有精神受壓抑，或廻避現實而欲望不滿的情形。

⑦出現了不少神秘怪異的作品。

⑧作家的藝術活動都在一個完美的自閉性的世界裏。

按照以上所分析的特徵不難體會得到，任何一種藝術表現都有它的獨特的心理變化與內容。而除非是一個很特殊的天才或很偏頗的藝術家，通常的情形，人的造形感覺與形態，是難免有所偏好。但是比較偏向造形性的人，固然應多開發自己的造形性的世界，但是對於表現性或幻想性的造形世界，不可能漠不關心。造形感覺的基礎貴在廣泛，多方面的關心與感受，對於而後任何方面的表現都直接間接產生密切的關連。建立自己的理想世界，並不排斥他人的存在世界，或借銳他人的世界。

120.

121.

毀紙的分割與嵌瓷式的剪貼造
形，英文字的視覺效果與白色
的縫底配成一種微妙的對比，
在參差不齊的白縫當中，黑字
的行列，產生了視感結構的重
要作用。

122.

造形性的藝術表現，其美感對像的結構，是以視覺爲主結構，其餘的心理層次爲
附帶性質的結構，或爲點綴性質的搭配所需要，因此感覺培養乃以視覺現象爲重
心，所以作家的注意力應儘量集中到視覺現象的變化。換句話說，具體的或日常
的生活上的着眼點，必須時時刻刻不離開任何『事』與『物』的視覺存在特徵，
或有同等價值的藝術品的有意義的鑑賞上面。因爲一切美好的事物形象都一定有
它的『道』『理』，良好的感覺培養法必須做到把它的究竟看出來。例如眼前美
妙的人物、動物、植物、礦物、景色等等，所以會令人感動的道理在那裏；在它
的色彩？在它的形態？在組織？在其構成？比例？……，結果不管你用的是觀察
法、分析法、解剖法、直接素描法，不斷的欣賞與比照，是培養感受力最基本的
條件，也是這種心理體系的造形表現最富於營養的泉源。

123.

圖說123：是一個流動性的自由曲線狀構成的扭轉形平面空間造形。和122圖相比較，122圖
是理智而冷靜的，123 圖則為感情的表現，情緒也較為激動。這種造形表現是即
興式的素描，無法與有計劃的設計相比。

9 依形象概念來分類

提起這種分類概念，只要是學習美術的人即刻會聯想到俄國的現代抽象畫家康丁斯基（Kandinsky）的著作「點、線、面」。形象概念的分類可以說因此而快速地發達起來。雖然在中國繪畫理論中早就有「經營位置」、「氣韻生動」等的原理主張，但是普遍性的，依科學化的研究方法，是在最近的事情。

位置的經營方法是點形性的造形問題，這一類造形變化很多，尤其是點的存在與其他既有的視覺性接連在一起，為任何存在必有的基本條件，所以點的形象是複雜而多面性的。方向或動態性的確定，是線形性的造形問題，這一種時間性的變化概念，原來並不是視覺型的東西，而一切事物的生命存在，就是決定在這一特性的關鍵。一般的所謂線，借一些物質性的表現是可見的，可是某些是屬於物體的，動態軌跡是抽象的，是不可見的東西。而越是高級的動向，越是含蓄而玄虛。有關分界分割或範圍領域的區分，是面形性的造形問題，面是空間內的概念，有人誤以為全是視覺型的存在，其實很多存在者是理念上的分界面，形成中有它；但它是一種意象。總之，若按照形象概念來區分造形，可分為下列三種：

①點的變化：位置概念的造形。
②線的變化：方向概念的造形。
③面的變化：範圍概念的造形。

點與位置關係

圖說124：
表面看起來這是一種線的作業，方向、律動或比例的問題，佈滿在整個造形的每個角落，可是實際上此作業最重要的關鍵卻在位置的經營方面，即每組個體或部位存在的分佈問題。

圖說125：
一張經營位置的典型作業。點如滿天星星存在着，各有個的存在地位和表面現象。表面現象的設計固然並不太容易，其實根本上的經營位置更令人煞費苦心。

在學理上點是非物質的存在，只有位置沒有大小的東西。這種消極的客觀的定義，實際上無法用眼睛察覺，只能以知覺判斷。所以說：

點在兩線交差的地方。
點在線的兩端。
點在線的折角處。
點在線的兩等分的地方。
點在圓的中心。
點在物的重心。
點在靜態和動態的中點。
點在…………。
點在萬象中的某一個地方。

124.

彩色插圖23：也是分成15人一小組的大的點形浮彫作業。形式大致是固定的，依色彩和內部圖形來處理或選定它們應有的位置。這種秩序的定位方法表面上看是比較一定的，事實上意境很含蓄。

彩色插圖24：與23圖同樣是點的作業，屬於平面性的造形。每一個鳳眼似的強烈而華麗的六角形小單元，須要有豐富的形色原理的常識，才能做到較好的安排。

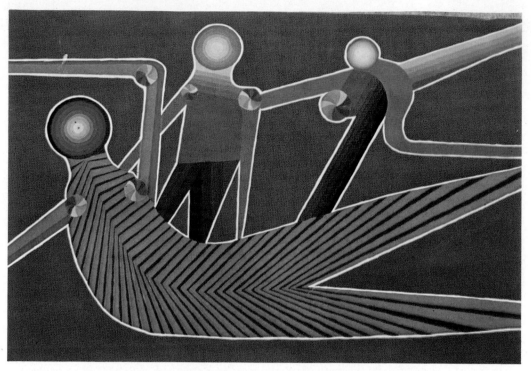

彩色插圖25：經營位置在任何一種活動裏都會出現，而多很費人心思的工作。這是一張在球場活動的變化圖畫，你看它的位置佈置得如何？

彩色插圖26：時裝表演，形式簡化後的造形。明度差不多的三個主要人物，位置的排列以一個男性在中間二個女性在旁邊，適當廐？

前面在形和形式的感覺與反應裏邊也說過，實際上點的意義，只要帶有理論上的要求，它便可以享受這種待遇。因此嚴格的講，點是中性的，不帶現實的任何意義。有意義是產生關係以後的形式問題，所以說，是點就沒有感覺區別，有感覺區別就不是點，否則一定是點形成式樣以後的現象。據畫家 Kandinsky 的意見在物質界點幾乎等於零，是一種借以象徵相對性的記號。他在點的單一心理方面有獨到的見解，以爲：

點是極度的簡潔與單純，幾近乎「空」的境界。

點是沉默與發言的最高結合。

點是內面的緊張和表面鬆弛的轉捩點。

點是從內面產生的生命的躍動和衝擊。

當點與點產生複數的關係時，點羣的現象就在我們的眼前展開與單一點形的意義不同的情形，第一是發生關係，第二是有了比較。不過在點的絕對性格尚未變質以前，還是有它們特別的，點羣心理的現象存在着。變了質以後與視覺糾纏不清，於是有置位關係、大小、形態等質量變化的問題。點羣的現象首先應注意的是，點與點間所引起的虛形變化，例如虛線、虛面、虛的立體等。點的距離近則虛形強而清楚，距離遠則虛形弱而個別的獨立性大。當點的複數虛性越大則點原來的性格也越受到損害。其次會感覺到點與點之間產生移動現象。這是因爲虛形所引起的附帶特性。譬如方向是點與點間形成的虛線性格，速度爲虛形間的條件比較所構成的時間性格。嚴格的講，點羣間的感覺動態，均非點形的原始特徵。點羣還有一個現象，就是會使原始的個別的力分散。即點內面具有的引力和衝力因彼此的引誘，產生力學的合力與分力的集中和分散的現象。

點的原始基本特性爲位置。不過在造形上，位置的問題就不是點所能專有的東西了。因爲造形上所有的形狀，其演化的原始均有點形的因素，故點性的遺傳也就潛伏在該形體之中（根據形的積極意義，立體者爲面形所移動的結果，面形爲線形的軌跡而線形爲點的位移所形成。）所以許多平面設計或立體設計的單元都要講究位置，道理就在此地。因此線要位置，面也要求位置，立體也一樣不能忽略位置，就不足爲奇了。其實這些形狀，當他們要位置時，即刻在人們的腦裏一律呈顯了原始的點性，變成很慈順的中性的東西。換句話說，這時候所有的形狀或事物都變成了點。我們稱這種現象爲視覺的變質（視視化）。好像前面所說的，它們都給感覺得是點，所以獲得了與點相同的待遇。因此點不但有大小的區別，也有了形態或關係的問題出現。可見有大小有形態和關係的點都是爲爭取位置而變質的點。

1.點在位置觀念上的大小：

點有大的也有小的，也可以變大也可以變小。

小的點不容易變質，大的點容易變質。（容易超出點的範圍）

圖說126～129：
都是屬於經營位置的點形作業。當然會牽涉到其他許多造形問題，隨着圖形的表面變化，問題也就各不相同，但是主要的佈局問題還是不變。

109

126.

127.

128.

129.

130.

點因大小輕重有前進與後退、膨脹或收縮的感覺。

點的大小不影響位置在分量上的平等。

2.點在位置觀念上的形態：

點可以有任何形色、質地之分別(因任何形色、質地均不影響點的本質)。

單純的點不容易變質，複雜的點容易變質。

同一秩序和同一形態的點羣在對比下容易維持原始特性。

點的形態不影響位置在形式上的平等地位。

圖說130：

這是一張很別緻的點形作業。

因為個體有平面立體的設計，

所以位置問題變成了三度空間

內的佈局。重疊的方法只處理

了透視的距離，可沒有做好立

體位置的安排。

131.

132.

133.

134.

3.點在位置觀念上的關係（Relationship）。

關係的關鍵在前後左右上下……以及所有空間環境。

任何形態的點以邊線對邊線的關係最為重要。

心線對心線或切線（圓的時候）對切線有以下幾種軌道：

　①直線單純軌道與直線組合軌道。

　②有秩序曲線軌道與無秩序單純軌道。

　③其他對角線渦線等特殊軌道。

力的份量和動向的關係。

形式秩序上優良的主導關係。

點的邊緣到邊緣的距離，比中心到中心的距離關係重要。

造形環境（形的周圍）的變化容易偵點變質。

　①如唯一與周圍不同的點，會脫離關係。

　②如位置內有了其餘形色事物的重疊即脫離關係。

　③位置的重疊為脫離關係優良的機會。

圖說131～136：

和126～129圖類似的作業，涉及到造形原理的問題很多，這幾幅圖內容更複雜，所以固然主要的佈置問題是存在的，可是因為東西多而雜，因此相互影響，作業時除了幾種基本原則之外幾乎都靠直覺的力量來處理細節。

135.

136.

4.位置的優勢與力的集中：

　　大的形比小的形引誘力大。

　　單純的形比複雜的形份量重。

　　相同的形態，中央的要比在傍邊的感覺得重。

　　相同的形態，上面的要比下面的重。

　　相同的形態，右邊的要比左邊的重。

　　凹形在感覺上是受力的地方，凸形爲傳力的地方。

　　形的內面爲收斂的性格，外邊爲擴散的地方。

　　磁力場的意識，爲產生形勢趨向的關鍵。

　　因點的集合或面的分割，會引起一定方向的引誘力。

　　色的主導性，質地的引力，會產生力的方向性。

5.位置在視覺上的盲點：（爲視認上不易察覺的地方）

　　點越小越容易成爲盲點。

　　點越底下的越容易成爲盲點。

　　右邊比左邊容易成爲盲點。

　　傍邊比中央容易成爲盲點。

　　三角形的底邊比頂點容易成爲盲點。

　　疏的地方比密的地方容易成爲盲點。

　　無秩序的地方比有秩序的地方容易成爲盲點。

圖說137～142：
形形色色的各種點形作業。佈局及其他都各有一手。不過一般的情形，如 137 圖都能夠把握住，基本關係的排列方式，把理論和實際結合成一體。

137.

138.

139.

140.

141.

142.

線與方向特性

線是點移動的軌跡,如流星所劃的痕跡,好像車燈在夜晚快速的移動所描出的軌道一樣。照道理,線與點一樣是看不見的東西,只是位置的延伸,沒有寬度,更不可以有厚度。點是零次元的要素,而線只是一次元的軌道,理論上也是我們的眼睛無法視認的現象。當然線是點移動的結果,所以有開端、有方向性、有終點以及過程上的距離長度的特性。人是很現實的動物,因此與點一樣只要合乎理論上的要求者,一律視同相等的東西。於是線的問題附帶的產生了粗細,寬窄和形態等相對性的視覺條件。可見線同樣的在造形藝術上也兼備了理論與實際兩方面的性格。靜態的或說消極性的定義就是這一項說明最好的象徵:

線在兩面接觸的地方。

線在所有事物的邊緣地方。

線在兩物裂縫之中。

線在兩物空際的中間。

線在物體轉動時的軸心。

線……………………。

線在萬象的輪廓上面。

線的現象和點一樣,在自然和環境中無限的有。在人類的造形表現的功效上,線所佔的地位很高,不僅是面形的東西或塊形的事物,舉凡一切造形的要求和意境,均可透過線的表達獲得相當的目的。譬如設計家的表現(Presentation)方法,畫家的素描或速寫,以及未開化民族或原始人類生活上所表現的線刻畫等等。所以線在視覺設計上的重要性,是無法輕易估量的,對線的深刻了解與廣泛的檢討,是造形研究上很有益的措施。

假使秩序或組合的原始單位是點的話,那麼一切存在的現象,將毫無異義或多或少將帶有點的特質。點的移動變成線,線動了就有面,面的移動變成立體……。如傳宗接代一樣,其性格也一代一代的遺傳下去。因此點的張力即緊張的感觸,賦予線的份量並不因點的移動或運動產生方向等新性格而減低多少!可見線不但內藏着力的無限當量,還因形成的條件,具備了因力的作用所引起的力的使用量和力所驅馳的質,帶來的各種因素。如概要的分析如下:

1.力的使用量→點的移動量→長度問題。

2.力的視覺化→點的現實性→粗細、形態、空間性等問題。

3.力的作用法→點的移動質→方向、運動等問題。

不同質地的線形系統:

虛線……引力線,非移動軌跡。

直線(點的移動方向始終不變)⎱

曲線(點的移動方向經常在變)⎰ 實線

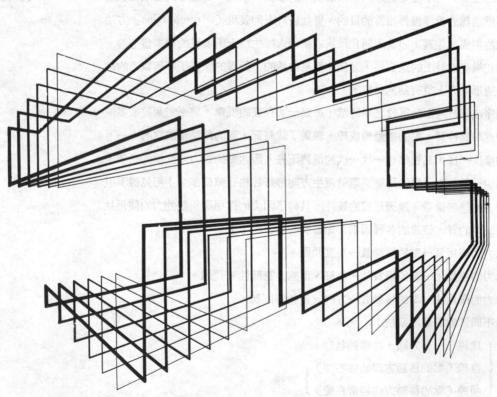

線的長度與距離等值，等於兩端的間隔。可以說是開始與終止的時間性象徵。其複雜的感情都產生在長短的比較。在形式上比例的問題就是屬於這項研究。虛線的長度屬於引力的距離，是陰性的知覺或視覺振動的振幅，在造形上距離或位置之比，是一項重要關鍵，他們的重要性幾乎相當於實線的長度比，然而其空檔的距離比較，性格完全不同。和點一樣在視覺化的現實界裏，線必須要有粗細或形態等性質，因為這是在視認上必要的條件。其實，在現實界本來就有許多線狀形，具備了線的理論意義，所以現實與理想很能和諧一致。

粗線如男性，強而有力可是感覺上遲鈍笨拙。

細線有如女性，纖細而敏銳。相反也覺得神經過敏而脆弱。

變體線如針線扭轉線給人的感覺是複雜古怪而不安定。

同長度時，粗線感覺得近，細線感覺得遠。

同粗細時，短線感覺退縮而長線感覺得進出。

任何線在平面上或空間上都有分離（分割）一切形體的特性。

線最重要的性格就是方向。方向性為點因力的作用表現的現象，也是物質在永恒的運動中顯示的最簡潔的形勢。線不分曲直，象限無平面或立體的區別，一律可在方向運動中找到一項或一項以上的特徵。再複雜的造形，只要合乎秩序的法則，其主要動向的趨勢不難為人所感受。茲按單純到複雜的層次將線的方向特性介紹於下：

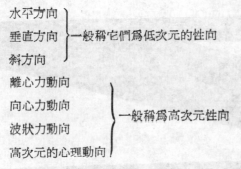

水平方向
垂直方向 }一般稱它們為低次元的性向
斜方向

離心力動向
向心力動向
波狀力動向 }一般稱為高次元性向
高次元的心理動向

水平方向與直立的人體成垂直，與仰臥的人體平行如地平線或水平線，靜靜的與重力場成一均衡的狀態。直線方面水平方向的線形感覺上最為單純，在人的觀念當中，它是和平與安定的象徵，可說在所有的運動中是最純潔的形勢。三百六十度的平面上它靜悄悄地自由平坦的延伸， Kandinsky 說它是無限的冷且靜的運動方式。

垂直方向與直立的人體成平行，與仰臥的人體垂直。如高聳的樹梢或直立的電幹好像鐵塔或高樓屹立雲端，嚴然有不可侵犯的高尚風格。重心動向垂心與重力保持和諧而一致的狀態。那種端莊硬直的性格，暗示了對一切強有力的支持或正義的呼籲。與水平相反，它是無限的暖和與希望的傾勢。假使沒有任何力量的抑制

圖說143～144：
線形的方向性造形。基本上一定要先把幾種簡單的方向特徵認識清楚之後，再進行實習。因為表面上的變化很多，諸如大小、粗細、長短等等，都會引起主因素的互變現象。如圖所示雖然簡單的線形造形，可是敏感的人就會感受到許多空間感情和時間感情上的變化。

圖說145：
強烈的一種方向性運動。在線形的造形研究上，多方面的變化或試探，對於將來從事創造時幫助一定很大。

，水平運動將永遠往兩邊發展，垂直運動會不停止向上下兩邊延伸。水平與垂直的構成，給人與乾淨清醒的感覺，在宇宙間，他們是形式的主調，生活秩序安穩的保障。如畫家 Piet Mondrian 所作的水平線和垂直線的構成，那是感情上最純眞安定新鮮的結合。

斜方向應該包括對角方向，以及除開水平和垂直兩方向的所有傾斜角，立體斜角等各方向。斜方向的線有如強風下的聚雨，是機動的刺激而有力，都相當富於動力感覺。你看賽跑起點時的人體姿勢，是多活潑且妙而進步的動向！

145.

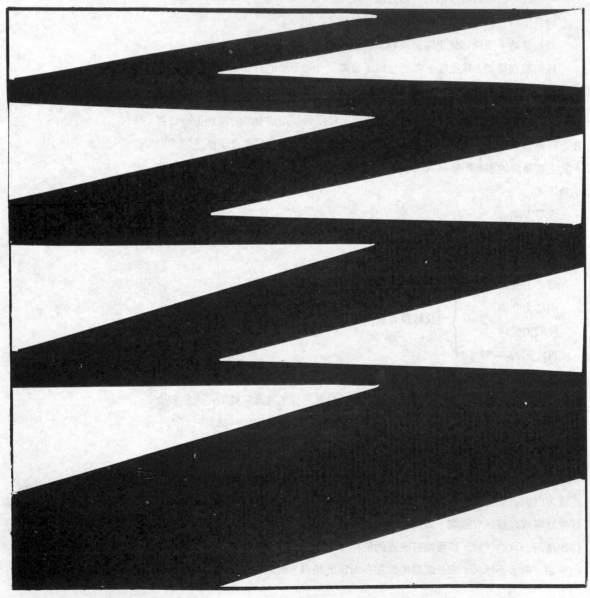

120

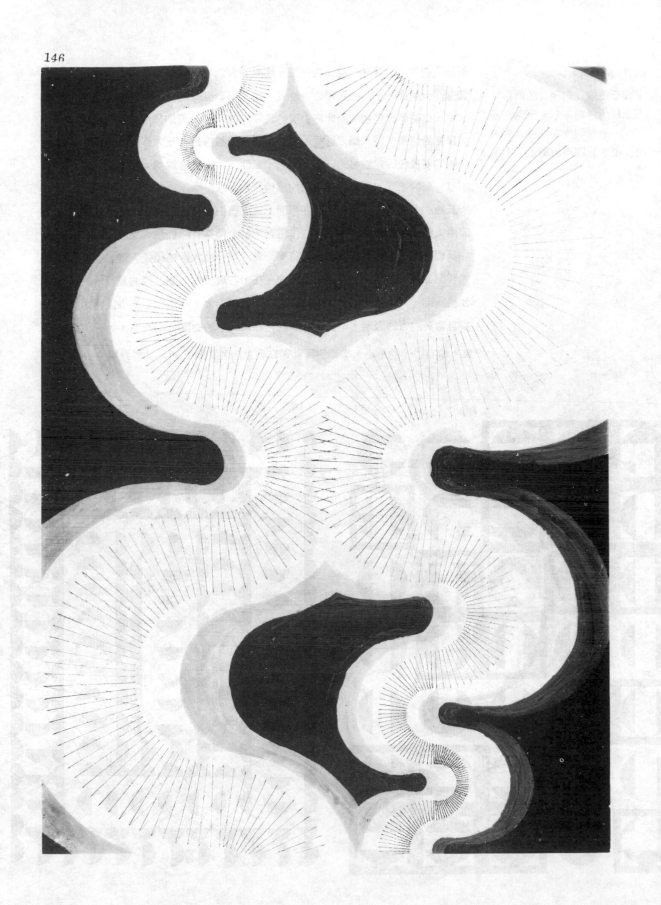

圖說146：
半圓形連續比例變化的對稱軌道上線段運動造形。因爲旁邊加了一層低明度層次性外框，所以動態更顯得流動性大而激烈。

所以我們都必須注意斜線是個極惹人注意的方向。傾斜越大（四十五度爲極限）其速度也越快，重心的負荷力也越大。當傾斜非直線時，則感情令人激動，失去理知，促使神經過敏，除非在小數的良好的秩序下，否則無法確實掌握局面，有如暴亂的情勢，使人難以忍受。這一方面假使斜線是在正方形或矩形內的直線對角線或屬於較固定性格的三十度、四十五度、六十度直線角，情形就比較好些。不過一般的都比水平與垂直兩面的感情複雜。

所云離心力或向心力動向不管在平面上或立體上都存在著特殊動態，普通可以分成兩大類，一種是有明顯的核心作用者，另一種是有隱性核心點在操蹤者。前者如棕櫚的葉子，如漩渦其力量的密度很高，統一性大性格規矩。離心運動外向，本質開放擴散分離，感覺超出自己的存在，在環境內是個達觀的意境。向心力的性格內向，具陰性的感覺，中心的引力強收縮力大，在形態上是很固守本位的孤獨且富於內省的因素，不易合羣。後者好像輪生的樹葉，如睫毛，如一切消視現象。似有隱性的垂心，柔和的運動與自動自治的和諧狀態，其境界極令人響往。

147.

148.

波狀力的動向，可分水平波狀、垂直波狀和斜角波狀等等。其形象好像流水，又像沙漠的縐紋，也像娉婷婀娜的少女的玉體，輕韻撩人。視覺上波狀力的動向是活動的東西，情況極具魅力。普通規律性的現象，我們稱它為幾何學的波狀曲線，大致波峯和波谷同形而成正負兩面交替鼓動，緊張與鬆弛相輔進展。比非規律性的自由波狀曲線給人較多的好感。如破碎的水影，有時覺得其動向也很美妙，不過總沒有安穩的波紋耐人回味。在方向性的研究方面，可以說波狀的動力最難把握，其中尤其以自由波狀形，在造形上最不容易獲得良好的秩序。

在方向特性裏邊，境界最高的應該說是高次元的心理動向。從四次元的空間上的運動開始，直到精神感覺的或直覺的超運動的意向，諸如俗稱嚮往和神往的意境以及藝術表現中律動的造形，氣韻生動的逸情，高至神韻的造旨，都可列入高水準的方向造形。古人形容歌聲的佳妙，有那餘音繞梁三日不絕的話，與老殘形容歌聲攀登峯頂，盤旋穿插雲間，滿園子的人都屏氣凝神不敢少動的樣子，都是一樣陶醉在神向的世界。常常有人在藝術品前面凝目出神也是相同的情況。

圖說147～150：
方向性的綜合性作業練習。與點形作業一樣，有各種變化外，形和形式問題都一起參雜在裏邊。不過方向性的表現或線的感情還是為該作品的主要內容，是很明顯的。

圖說151～154：
和143～144圖類似的作業。各種變化方向的試探，可以增加學習的人，對於線的更多認識。

149.

150.

面與範圍特性

面有平面和曲面的分別。按學理的說明，都是屬於線的移動形成的結果，平面是直線在二度空間（2D＝2 Dimension）內移動的軌跡。曲線或任何不規則曲線在２D內的位移也都可視同直線的效果。曲面佔空間位置，是３D的活動，當直線或其他的線形，作立體的運行，即軌跡超出２D時產生。好像扇面打開前後的現象就是平面意義最好的實例。而絲鋸子曲線跑的軌跡，鋸出來的任何東西都是曲面。以上所講的都是實面部份，還有一種稱虛面，用點或線構造而成的樣子。外觀的現象不同而感覺上有面的特性的。像點形成的虛面如星座或網目；線做出來的虛面像竹籬笆或粗布的經緯紗。面的形成方法除動態的成因之外，尚有立體物的剖面或雙慣體的接觸面等等特殊存在。至於面的合併或叠積的現象，雖然也可以做出許多不同形狀，可是這些都非原始存在的式樣。

面由點線發展而來，因此遺傳上具有它們的性格，所以在面的構成方面，位置的特性和長度或方向等要素都是極重要的造形關鍵。它本身的特徵在範圍，譬如：

形態性：種類、形狀、面積、厚薄等。

色彩性：色相、明度、彩度等。

質地性：反射性、光澤性、紋理性等。

視界性：視認性、視覺性等。

力學性：輕重性、邊緣性、對角性等。

面以平面最為單純，尤其以幾何形態具有力量，不但給人的記憶性高，嗜好度也大。近代造形就有這種特色。平面比曲面冷而理知。沈默的緊張比輕鬆的動態難以接受，不過極簡單的平面上，確實有很深刻的內涵。沒有曲面那種親切和靄的地方，就是平面在造形上最不好取捨的問題。

面在理論上是不能接受厚度的條件，不過和點線一樣，實際的感受可以容許有厚薄的存在。當然，當面形的感覺超出範圍的時候，變成立體或變成線形、變成點形，看實際情形不能讓它享有面形的待遇。面，嚴格的講，當然只許有範圍方面的延伸。

面的主要特色就是範圍，即邊際性格。因為佔了視界的大部份面積，所以現象極具現實，從表面直到週圍暗示性很強。和人的經驗連合，發揮了從抽象到寫實的最大幅度的造形性能。例如一塊鋸過的木板，因為形狀我們可能在上面看出貓狗或人頭等實際的形象來，又因色彩或質地和重量等因素感覺到，塞冷悽涼等等其餘的感情出來，所以說它性質現實，是我們所不可不注意的。

首先我們來分析一下關於範圍的形態性格，按輪郭線（Outline，Contour外圍）的狀況，有很多形態的現象。形態的分類依各人的見解而不同，有分幾何形態

圖說157～158：
157圖與158圖是兩種完全不同性質的面形，雖然前者為立體後者屬於平面，可是就算兩者的狀態同為立體性或平面性，其範圍特質的不同，已經把它們兩者的感覺距離或給人的感受性的心理距離，拉得很遠。所以在表現和造形構成上的技術與態度，區別很大。

圖說155〜156：表面上用的是線實際上表現的是面狀的造形。因為線的移動，當移動的軌跡不明
顯的時候，常常線狀的面形就會顯現出來。圖155〜156是用模型在簡單的短的方
向軌跡上，正反兩面背道描繪出來的圖形。

156.

和非幾何形態，有的分有機形態和無機形態，或分成直線形態和曲線形態的，還有用器形態和自由或自動形態等分別。大致都是指規則性的和無規則性的兩方面的範圍。幾何形態的特色性格單純明快確實，富於機械特性，和數學或力學能取得直接的連繫，美感秩序的效果實無以類比。不過如用得不當，相當生硬。形態不分曲直均極清潔。樸素的個性使它容易與任何形狀相處。

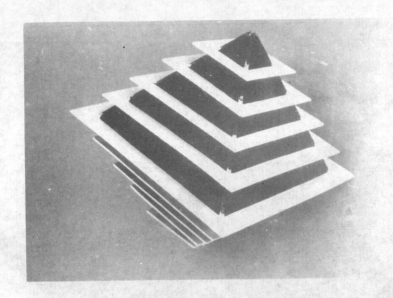

159.

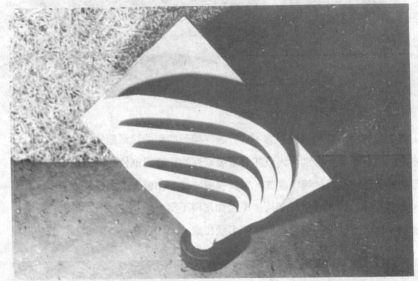

160.

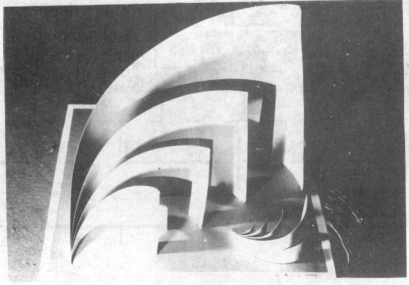

161.

162.

圖說162～164：
都是有質地變化的面，刻意加工出來的不是單純的一般面形，同時都有厚度而重疊造形的結果，應該已經具備了浮彫的形象。在面的範圍特性中，可以看得出質地的特徵是這些作品主要的研究對象。

163.

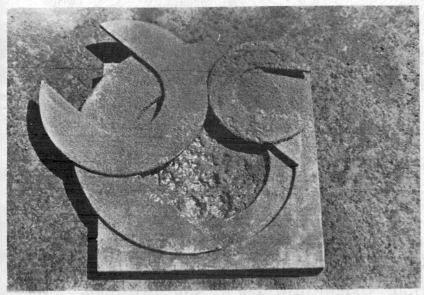

164.

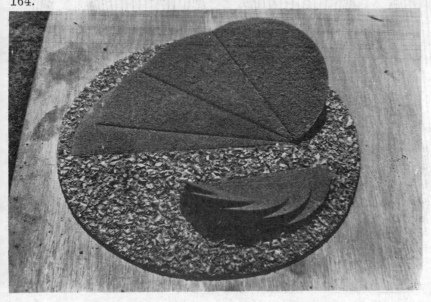

圖說159～161：
三種性質不大相同的面形立體造形。159 圖是幾何面形，上下兩塊立方錐倒裝的外表上，再加上連續層次正方形框套，（上半部是用一張厚紙板刻出來的，下半部也是一樣），所以裏面的黑色部份應該是塊狀的，表面伸出來的白色正方框部份才是面狀的造形。160 圖是前後各五片不同大小而對稱的蛋形片狀所組合成的造形，照片看起來不如實物的感覺巧妙。161 圖最能表現曲面形的特徵，大小兩組的對比，位置和距離可能是牽就底板的大小，覺得太靠近了些。

165.

166.

有機形態是秩序化的、自然化的生理形態，不能以數理特徵衡量。像海邊的卵石，如水面盪漾的波影，以及所有順自由曲線所構成的形。視覺圓滑如有生命的細胞，很富民主風度的性向。可是表現過分，將無法約束其欲望。意外形態又稱偶發形態，如行動繪畫（Action Painting）的表現，假使無行動以前，就絕無形式以後的結果。在自然界像樹皮的裂痕，天花板漏雨的濕紋，以及一切稀罕的紋理等等。普通又可把前述的現象劃分為兩類，一種是創造性的選擇形，如噴吹打印拓蝕流染的技巧所創出的形態。另一種就是偶然發現的自然形。所云意外圖形，當然是指意料之外的形狀，因此在理論上應該是有意去認識，不過是有形在先認識於後，和一些不願理會的，視之無形的東西是有區別。在純造形藝術上形的意義又有具象和抽象之分，是寫實主義與表現主義的不同形式觀點。我認為這是造形在形上的態度問題，不是形態的要素性的觀念，所以與形的分類不相干。面的範圍特性，經過形狀的寓意或感情的移入，分類後對形的解釋變成了極其複雜的工作。這種形態心理的分析，我想不宜過分主觀，沒有經過實際的體驗和感受與考察分析，實在不好臆斷。客觀的有系統化的研判或身歷性的直覺的運用，在造形心理的立場是正確的。形的感情不可以概念化。

接著範圍的形態研究，就是範圍的大小問題比較重要。有的人講面的面積，與線的長短一樣，面的範圍大小有三個重點應注意。第一是比例，即大小的比例問題（參考下節分析）。第二為對比，換句話說就是面與面的對照關係。第三是同一形狀因大小不同而產生的感情變化。環境藝術以大為號召，一個小小的正方形和一塊大的方塊在視覺上不同，在感覺上更是全然不相關的兩回事。

面有厚薄，那是當面與現實發生了關係以後的事情，和純理論性的要素無關。而面在實際上與立體也有一個視覺上的界限，其標準仍在範圍的觀念，超過了範圍觀念就失去面的本質。

談到面形範圍內的色彩特性和質地特性，那是牽涉廣泛的複雜問題。雖然另有專著或專章討論，我想在此地仍扼要提一下。當實際要實施造形時，面的質應該特別重視，質的不同，面形感受一定起變化，除非紙上談兵，否則在面以上的次元，這兩個要素是附帶的條件。色彩條件在造形上以明度的操縱力大著稱，幾乎干擾範圍性或視覺判斷的重大現象。質地條件以表面處理為重心問題，與色彩息息相關，對素材的感動關係最為密切，是視覺藝術表面感覺唯一的因素。

面或範圍的視界性，可分眼睛的視野和形態的辨認兩方面來說。眼睛的視野和立體的形態，以兩眼的交差和視線的移動為主要視認條件。平面時視角（Visual Angle）是認識範圍的關鍵。所云視角即從面形的周圍引至一眼球中兩直線所成的角度，普通面形距離眼睛愈遠，視角愈小，即視角與面形至眼睛的距離成反比例。而在同一距離的面形大小通常以視角的大小來判斷，所以如物理學上所記載，物體的外觀長度和距離成反比例，面積和距離的平方成反比例。同時知道最好

167.

168.

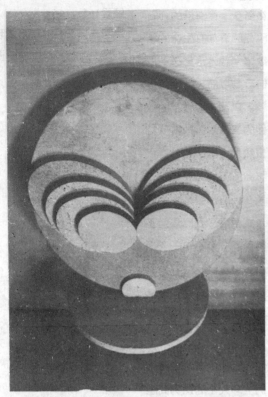
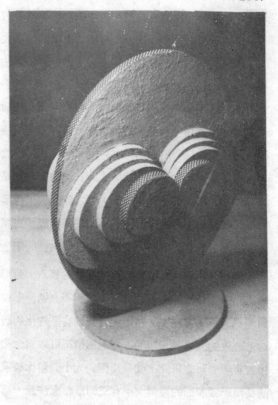

169.

170.

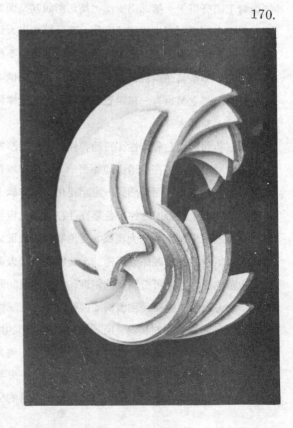

的明視狀況為視角 60° 的時候，超過這個範圍可能形的特性會變化，而失去一部份面形的條件。

形態的視認性據專家的統計有以下的現象：

1.橢圓是水平方向為長軸的容易視認，其次斜方向然後為垂直方向的次序。

2.橢圓形以30°～45°的形狀最好視認。

3.60°的橢圓在短時間內幾乎沒有方向性的區別。

4.三角形是左右對稱的要比上下對稱的視認率高。

5.正三角形要比逆三角形的視認率少微要高一點。

6.正方形比菱形視認率高。

7.邊成弧形的方形和菱形沒有視認次序的變化。

8.四邊形的時候，直邊形比弧邊形的視認率高。

9.正五角形與正六角形幾乎沒有視認上的區別。

10.星形、五角的比六角的視認率高。

11.視認性優良的○字型是半徑10吋其圈的粗細為4～1的比。而一般的情形細的要比粗的視認率高。

12. C字型的視認率，其高低按缺口部份在左、右、上、下的順序區別等級。

面形在範圍內的力學性，除了因對比上的錯視所產生之外，還有由現實的重量意識和邊線的趨勢所引起的應力感覺兩種。普通面的力學性大部份都集中在邊緣和重心地方，以及規則面的對角線上面。重量意識操縱在物質存在的秩序，以人的後天經驗為轉移。邊線上的應力，如線的方向性，力凝結在線線碰角的地方，形成範圍內複雜的分合現象。單純的面力的緊張現象比較鬆弛，大致力的緊張狀況都是集中在形態密集或形式紊亂的場合。（參考 Kandinsky 著點線面的分析）力在面的範圍內活動，我們可以把它連想到人在運動場上的活動一樣或水流在河床的情況，其道理可以相似。

圖說167～170：
面形材料的律動性作業。單元的形狀與放大的比值決定後，造形式樣可以試探變化到個人滿意為止，才將它固定下來。

圖說171：
一個線形組成的面狀平面浮彫造形。不同方向的線羣產生了視覺立體的錯覺，統一在一個特殊面狀的範圍之內。

171.

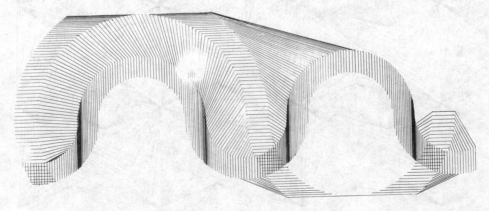

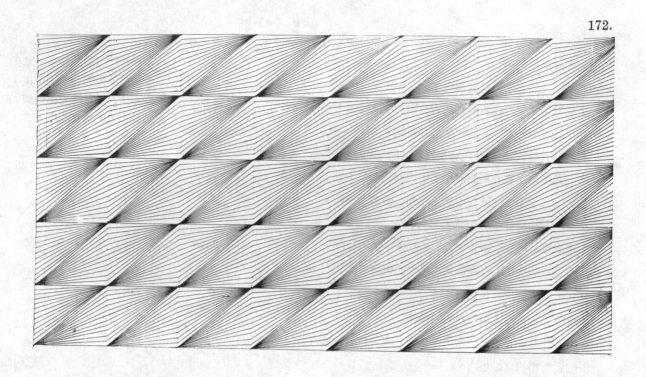

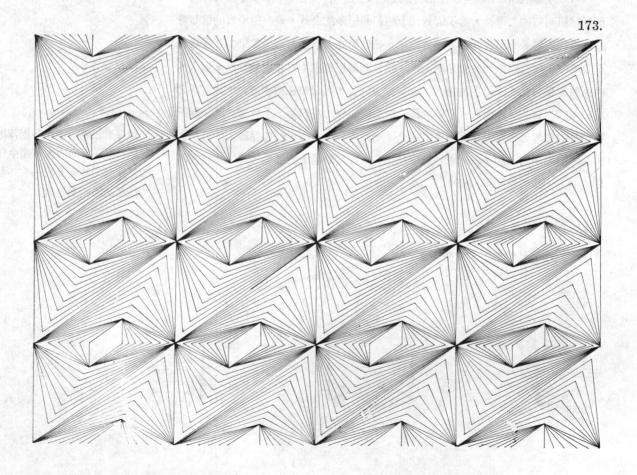

10 依一般視覺特性來分類

這是一種最爲普遍性的造形分類法，也是爲大衆或一般的人所容易接受的造形分類命名法。換句話說如此分類是能夠把人類視覺生活的特色很寫實的指示出來。而視覺形象按照其客觀顯像又可劃分爲如下的兩種分類

 A 視覺存在形象： B 視認關係形象：

 ①平面性造形 ③時間性的造形

 ②立體性造形 ④空間性的造形

 ⑤環境性的造形

以上兩種不同劃分法，前者在一般學校的造形教育上使用的比較多，所以在日常生活上變成了大家慣用的一般造形名詞。當然平面造形裏是有時間性的造形、空間性的造形、環境性的造形，立體造形裏也包括這三種造形在內。後者屬於專門性的術語，都在美術創造或美術史、美術雜誌裏面出現的較多。存在形象是依照『業已形成的』式樣視認的結果；而關係形象是按『可能形成的』過程論斷的表現。和前者的情形相同，時間性的造形固然有平面性造形，當然也有立體性的造形。空間性的；環境性的也都一樣，分別有平面與立體之表現。

平面與立體

在基本造形的訓練方面，平面和立體是一個極其微妙的觀念。平面與立體既非造形要素，也非造形的目的。它只不過是一種視認時的情況或者說是視覺的現象罷了。按照數理學的立場，前者屬二次空間，而後者屬三次空間的東西。可是嚴格的講，這種表面上的觀察及程度上的區別，並不適合造形要素發展的要求。高次空間的表現，有時並不受任何客觀形態的約束！

有人說立體是人類生活的一般性，而平面者，是人類生活經驗的特殊性。是人類經營生活的另一手段，它必須借用立體的生活體驗來支持。又有人半開玩笑的說，立體是上帝創造的，而平面是人類創造的。因爲人太渺小，太大與太小，太遠和太近都無法辨認，於是立體也就變成了平面，因此立體是比較客觀而可以視認的東西，平面比較抽象，是人類猜測與假設的事物。這種韻味十足的讜論，不管其是非如何，從人類的歷史文物，人類以往的生活造形的特徵尋時，是有他們所以要如此發言的道理。例如，一幅風竹畫與一座大石頭彫刻，前者爲平面的表現（即二次元），而後者是立體的表現（即三次元），起步確實不同，一個自二

圖說172～173：
有歐普效果的線形四方連續組合造形。各有不同空間性的視覺暗示。
圖說174～179：
有彩色的視覺平面基本造形。174 圖是對稱擴大移動造形。175 圖是三面波動交叉的變化造形。176 圖是兩面對稱擴大波動的變化造形。177 圖則屬四方波動點的變化造形。178 圖是萬花筒的形式式造形。179 圖爲球形的四方對稱造形。

174.

175.

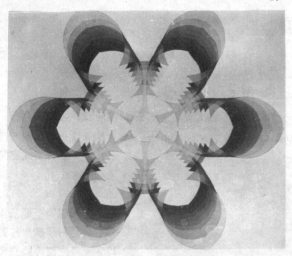

176.

177.

178.

179.

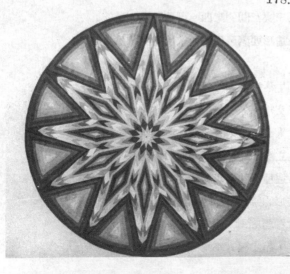 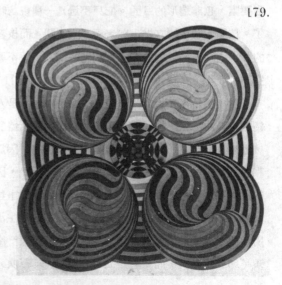

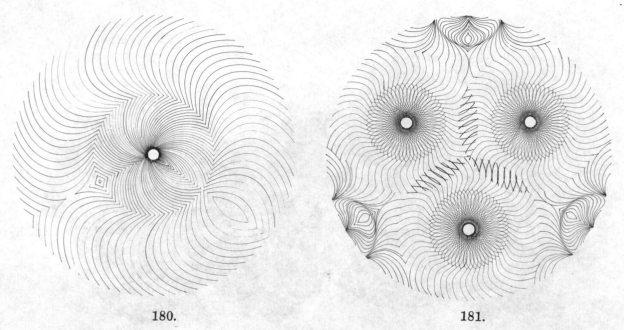

180. 181.

圖說180～181：

線形的平面造形。可以自製單
元模型移動軌道，來多試驗各
種造形變化的練習。

次元出發，而另一個則由三次元開始。可是意境之所在，深度廣狹兩者的發展似
無法限量。而無形中變成超出平面和立體的問題。

當然對於此類問題我們尙有很多疑問：

 1.平面和立體的特性研究，其區別性與同一性的分界在那裏。

 2.在實際的操作上，平面造形和立體造形的體驗彼此有多少關連。

 3.立體感覺與平面感覺的相互轉移的特性如何？有人說立體感覺是較原始性
 的感覺，而平面感覺是抽象的比較現代的感覺，其義意何在？

 4.眞的！平面與立體之分是由於造形表現上的需要而產生的？而平面和立體
 之合用是感覺上的要求？

 5.視覺、觸覺、運動感覺以及聽覺，在造形上對立體存在的認識和平面表現
 的感覺，各有如何不同感應？

在基本造形的訓練方面，習慣將平面造形與立體造形分開教學。譬如先學平面而
後教立體，甚至只教平面造形而不學立體造形，或只學立體造形而忽略平面造形
等情況，我想都值得我們商榷。因爲這些問題都是產生在對平面以及立體的了解
和不同的見解上面。我認爲只要想從事於設計的人，不管他所研究的是屬於那一
種生活設計，對於平面基礎和立體基礎的基本能力的培養，都該同樣重視，且應
具備間等深度的認識。把兩者的基本精神會合爲一，融會貫通，始能有更優越的
創造。除了技巧訓練和材料的運用，造形的基本似無所云平面或立體之分！

圖說182～183：

彩色的立體效果之試驗。先設
計一個立方盒，然後在展開圖
上做色彩計劃，塗繪完成後再
把立方盒貼起來。如此互相觀
摩和探討，有助於改變學生對
色彩的立體安排之觀念。

圖說184～189：

單純的一種平面基礎射線法的
練習。在一定幾何形式內做各
種不同連線或射線的造形設計
，是新式抽象素描之一，可以
培養學生快速而多種形象變化
的認識。

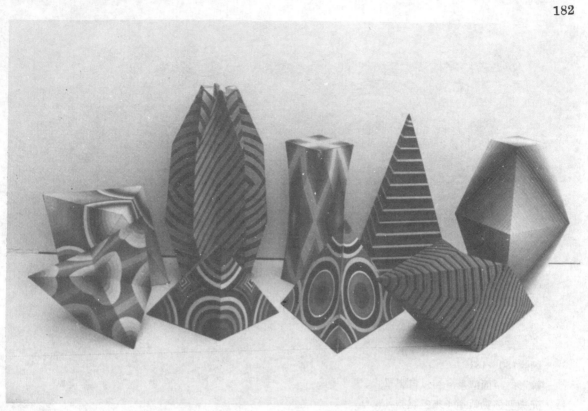

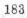

182

183

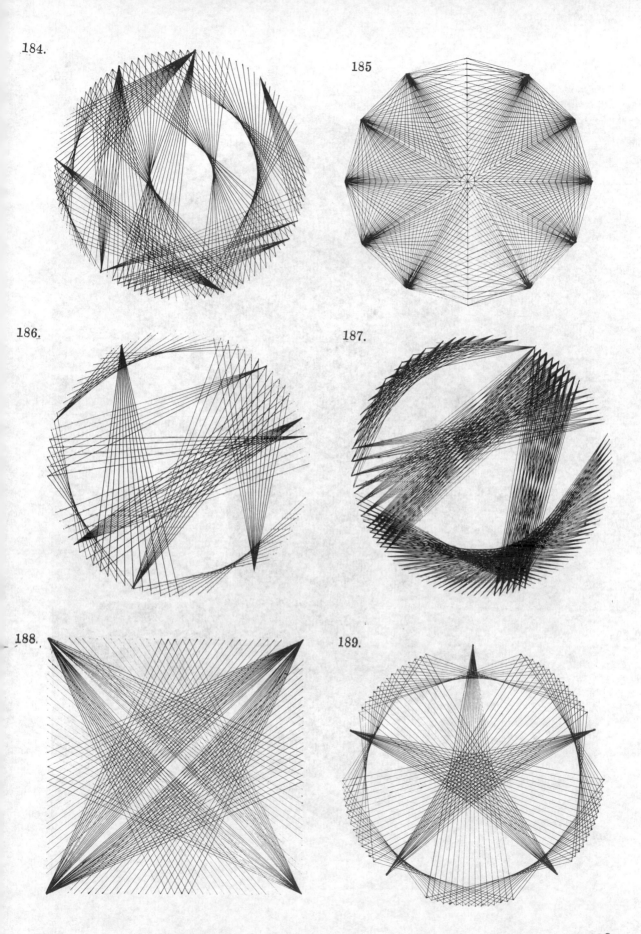

184.

185

186.

187.

188.

189.

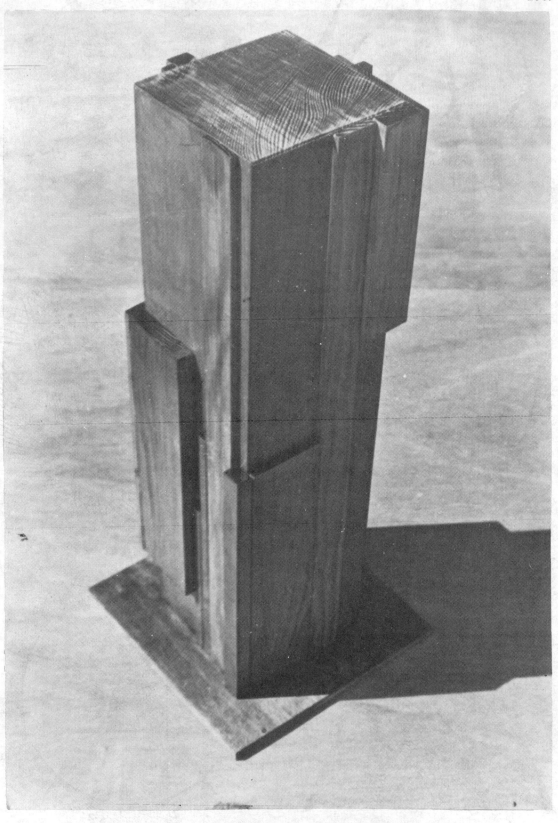

立體與量感特徵

立體是佔有 3 D空間的東西，學理上說它爲面形移動的軌跡或物體所佔有的空間，即存在的物質現象之一。例如石頭的樣子，陶瓷器具的造形或房屋的架構和貝殼的模樣，汽球的形狀等等都是很好的眞實代表。所以歸納自然現象或彫刻表現的式樣，約可劃分爲下列幾種：

單純的塊狀形體。

表面凹凸狀的浮彫式樣的形體。

塊形上有洞穴狀的形體。

板形扭折或翻轉狀的薄殼形體。

均稱懸掛浮動狀（Mobile）的形體。

活動性的機動狀形體（Kinetic Moving）。

因此在造形的表現過程，顯然是由減輕塊狀物體的重量（重與堆集的增量→輕與割分的減量）著手而展開，再從靜態的運用到達動態的界境。自然的立體物式樣和種類更爲繁雜，除了我們常看者外，諸如水火風氣光影等等包羅萬象。姿態瞬間萬化，也有長久不變的（當然以視覺爲標準）物體。形體如此複雜，因此人爲了要把握存在的現象與了解萬象的方便，有幾何形態的發明。如大畫家Ce'zanne就說自然是由球體、圓錐體和圓柱體所組合而成的。意思是指複雜的存在可以簡化，變成幾個單純的形的元素來思考。然後再來展開應用，使形的立體如動畫的系統，而每一種立體都可以用面的移動軌跡來說明其成形的道理。最後進入有機形態的創造，把立體的基本形狀，球體、立方體、圓柱體、角柱、圓錐體、角錐等，適當地加以造形法的彫啄，輸入與人同等的生命力，完全與現實生活有關的立體造形。

立體的現象是由平面的要素發展而得來，所以它的構造可能有由點的細胞結合而成的，好象水泥柱或煤球。也可能由線編排出來的立體，例如毛線球或鐵索。還有由面形構成的立體像書本或膠卷一類的東西。也就表明了立體的存在，不但具有點的位置特性；線的方向長短特性還具備了面的範圍性格，是決不可忽略的地方。所以立體物的造形和它在實際活動的地位（在自然界也一樣）不但要求適當的位置，也要求邊線與邊線或整個高度與寬度的應有的關係，同時表面範圍內的特徵都必須給於細心的安排，最後再討論立體物的量感與空間特性，才能完全了解所云立體現象的眞諦。

立體的東西超出了純粹基本形態的研究，在現實的立場還有很多問題要加以考慮。譬如下節要說的量感特徵和空間特性，以及構成立體物的材料的質地。對於深入基本立體造形的觀念有很大的幫助。學理在於致用，所以從最基本的問題一直到實際的作業，應該是一貫的。立體的觀念，不分平面的立體表現或眞正的立體

圖說190：
典型的立體塊狀之造形，表面有凹凸狀的部份，須要有平面基礎之修養，加上立體觀念才能做好這種造形作品。

圖說191：
立體性的點型浮彫造形。屬於中浮彫式的抽象作品。

圖說192：
懸掛浮動狀的造形習作。小巧玲瓏的浮體設計，使人感覺得作品很輕鬆愉快。

191.

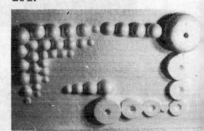

192.

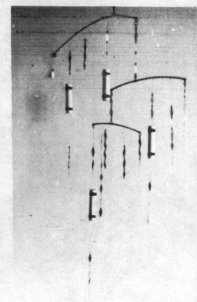

193.

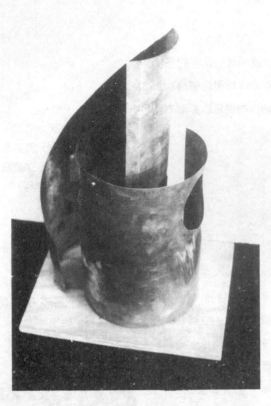

194.

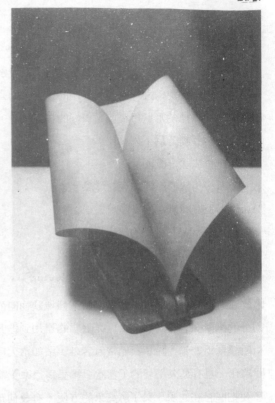

195.

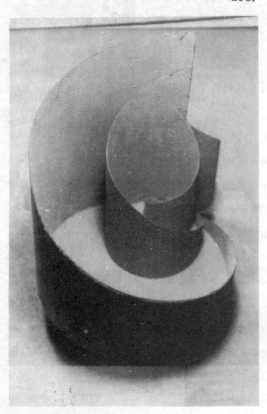

196.

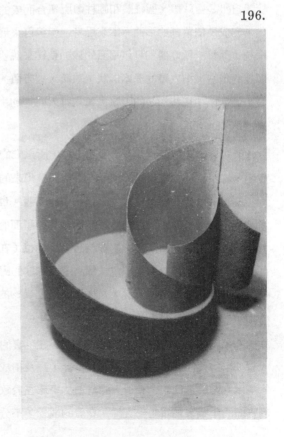

彫塑，對各項相關要素的分析與了解都不宜偏薄。所以現代彫刻家 Henry Moore 提醒人家說，立體造形的特質在於：

1. 把握素材的真實性。
2. 完全立體的了解（各觀察點均不相同的造形）。
3. 對自然法則的深刻觀察。
4. 視覺與表現，抽象與現實的二個要素應善以協調。

立體依物質存在的內容來區別，可分為實心的立體和空心的立體兩種。實心的立體如石塊、木塊、鐵球，是物質極積存在的現象，不分裏外是完整的一體，感覺充實，沈着可靠，不過有點過分笨拙。空心的立體好像空盒子又如木箱或空桶和玻璃櫥一樣，是物質消積存在的象徵。裏外各有一個意義不相同的空間，裏邊雖然感覺空虛，卻意味深遠，輕盈舒暢可懷抱希望。空心在一定界限之內，開放後在視覺上對立體來講，恰好相反，是體積擴張的現象。譬如落地窗或玻璃櫥窗，是立體空間開放式的最好設計。設若能將櫥窗四週的玻璃拿掉，視線毫無阻擋，那是最大的空心立體。

以前追求立體的最大目的在於獲得對量感的完全了解。所以有人說彫刻的宗旨就是量的創造。因此 Moholy-Nagy 也說到，除了量感的追求其他問題諸如形態或重量、結構、企畫、摸擬、表現、比律、氣韻以及色彩質地等等都是屬於其次的細節。後來受了構成派的影響，他對於量的註解有三點進步的補充說明：

1. 立體是可以明確的指出界限的量，可計測重量，能丈量三度空間有高寬深的物體。
2. 有的必須依賴視知覺的判斷，不必有客觀的塊狀，可以用洞狀或開放部份所構成的消積性的立體。這一類立體表現是很重要的量的新造形要素。
3. 立體可以用點（極小的物體）或線的要素，面形或塊形物體的動態，利用新的造形要素，做出真實的量感。

$$量感的表現 \begin{cases} 實像的要領 \begin{cases} 實心物體（屬於材料的觸覺的量）\\ 空心物體（超素材的可容納的真實的量）\end{cases} \\ 虛像的要領（立體的空間構成，是活動空間的視覺的量）\end{cases}$$

顯然立體的觀念不斷在發展，量感的表示，由古典彫塑的材料表現和重量感覺的思想給解放了出來，朝着光與運動的結合，立體空間構成的現代造形的方向在努力。動是環境的現象，生命和秩序的本質，唯有如此發展才能給立體帶來更好的意義。

簡單的塊狀表現是量感在素材上找到的最原始的方法。特別注重表面的觸覺（質地等）效果和形態結構，以及表示重量感的特徵。在現實面，塊狀的量感最誠實可靠，在原始的土氣裏邊，可以感覺到敦厚純樸的氣息。因此在現代環境造形裏

圖說193～196：
板狀立體造形。比實心塊狀立體造形感覺輕快，而板狀的邊緣線有方向和速度感，對於現代美術虛量的意境之追求，有許多具體的暗示。

邊它還是一個很重要的角色。

凹凸狀的立體彫刻在人類生活史上佔了一段相當悠久的歷史。在量感表現上是一個進步的意境。凹進去的地方和凸出來的地方；圓滑的形狀和銳角的形狀；陽性的感覺和陰性的感觸，相互對比加強原始塊形對大小量感表現的密切關係。彫刻家很了解這些問題有如物質的存在和精神的現象對立一樣，在表面與裏面；生物性的重量與社會性的份量或者在充實與空虛的分別當中，把握陰陽兩面所能協調的美感。在現實生活凹凸狀的立體形態是很普通的現象，它對我們是一種習慣化的自然，代表日常性智慧的表現。如人體的模樣是創物者很誠懇且實在的造化。雖然西方的人在摸做這種造形，走的是理智的路線，把彫琢的重點放在物質的量。表示客觀美；東方人選擇了感情的路線，把意境放在精神的量，企圖主觀美，終使美神維納斯與觀音佛薩的臉上浮顯出各不相同的光輝。可是在凹凸狀的立體表現下，並找不出基本要素方面或表示方法方面在本質上的區別。所不同的是人種在生物學上的客觀特性，或生活以後的不同情趣的指針，至使量感的發展有了更多的現象。凹凸狀的立體採取陰陽刻的光影原理，比簡單的塊狀有更多的視覺化的感覺成份。正負鑄形的連繫，完全的立體於是要求得更為嚴格。

有洞穴狀的立體與板形材料的面形立體造形相類似，是由量感造形進入空間造形

圖說197～199：
和193～196圖所使用的材料不同，前者爲不透明性材料，這裏所用的是壓克力透明性材料。這種透明性空間的表現更能象徵新時代（科學時代）的感情。依空間造形的追求來說，這是一項很理想的素材之一。

197.

198.

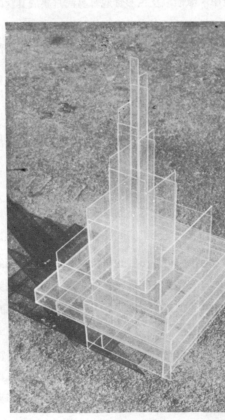

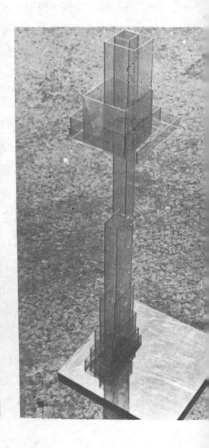

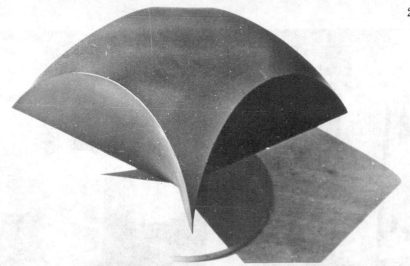

200.

的轉振思想。空心的部份形體容易成爲視覺上的板形,而虛像的量易與空間打成一片。使原始性的重量感變成進步思想的容量觀念,使實體的結構要求退到虛的空間構成的後面,量感的正負與力的分合,保持比較均衡的狀態。開了洞穴的立體,感覺輕快形態活潑,可是材料的感觸趨向薄弱。由量感到空間感的發展,使技巧的趣味和從塊形的現實走到空洞的抽象的,超現實的意義越來越加濃厚。造形踏進現代的時間與空間的構成研究,這是一個重要的中途站。

曲面造形,在建築上稱薄殼造形,是另一種,有洞穴狀的立體。曲面上的被覆力特別大,如蛋殼或貝殼的空殼形,可以用最小限度的材料,發揮最大的容量與最節省的造價。而板形的扭折翻轉是同一類的應用。感覺輕巧,量單純延伸性很好的形狀。

經過長久的時間,人類終於發現了空間也是一個極其珍貴的財富,知道固定的形態,不如自由的形態好,靜的韻律是不如動的韻律美妙!經過空心立體的容量思想,發覺了浮動狀形體自由自足的力與量的組織。這是現代彫刻自主的象徵,素材最偉大的昇華。浮動狀的立體不必用很多點固定的台度來支撐,它隨寓而靜止。限定內部空間的立體對浮動均稱狀的彫刻是沒有意義的,視覺的方位與轉位也是機動的,安定感變成了重力場投影的現象。所以 Mobile 的創造引起了對於:

1. 量感觀念優先的否定。

2. 空間上的機動性與平面上的機動性有更顯著的區別。

3. 運動與視覺的變化使立體的質與量也應變了。

4 由量的組合與質的組合變成空間組合。

5. 光影等明暗調子的處理法完全改變了。

立體造形到了活動狀的機能表現的階段,固有的彫刻觀念幾乎全變了質。量的關係追到了本質的問題,從三度空間的物質化的量感進入四度空間,高度理性化的時間力學,所云運動的境界。這時立體性的材料只成了運動的媒體。素材與塊狀的關係成爲彫刻史上的價值,視覺的真正的量關係取代了靜態彫刻過去的地位,使量感對立的緊張,經過流動力的律動性介紹到生活的環境裏來。

圖說200:
一種紙板做成的薄殼塊狀造形。因爲表面塗黑,改變了原有的質感和重量感。四個雙曲面也因爲封閉的狀態所以失去了一部份如蛋殼形的表面感覺。

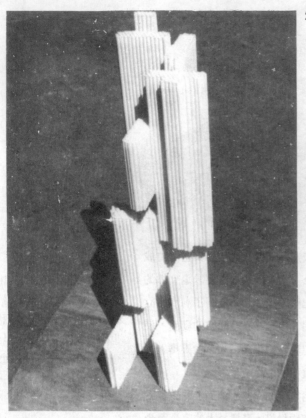

202.

圖201～204：
線型材料組成的塊狀造形。雖
然是有分量的立體，但是因為
組合成分為白色吸管，同時為
細線形，所以感覺結果尚為輕
鬆。204 圖瘦長有輕快之感。

203.　　　　　　　　　　204.

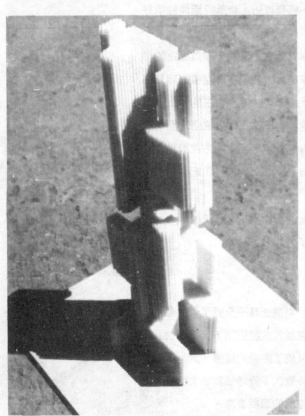

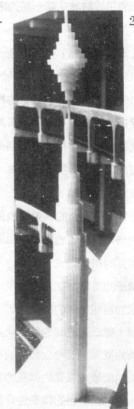

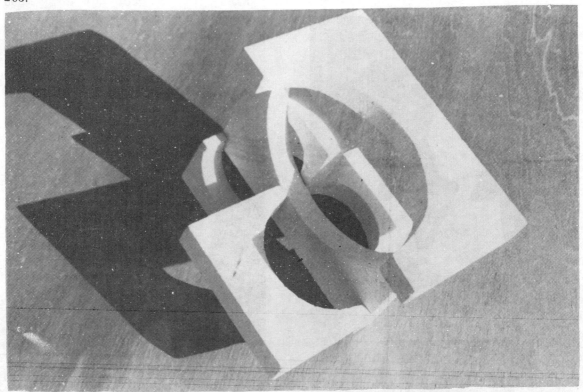

圖說205～206：普利隆板塊做成的空間立體構成。光影效果，促進了虛實空間感的對比。

206.

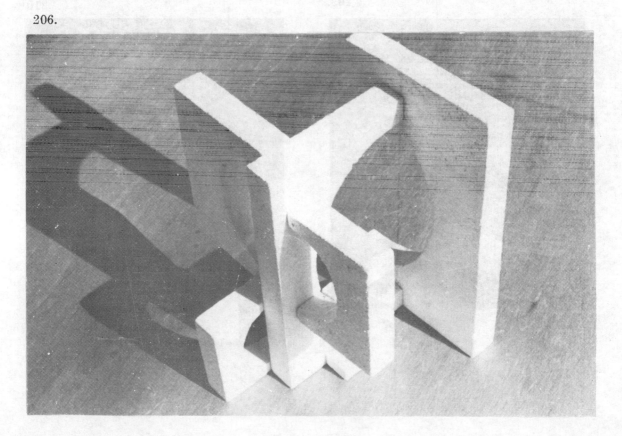

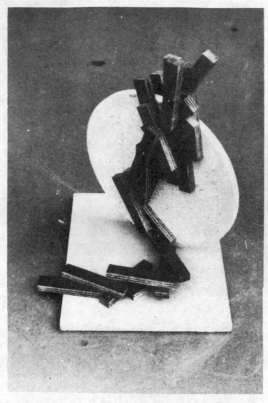
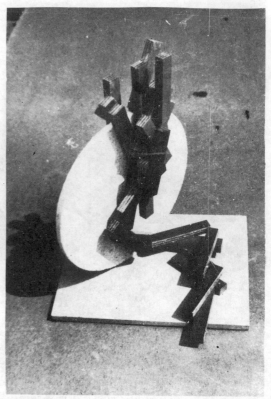

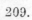

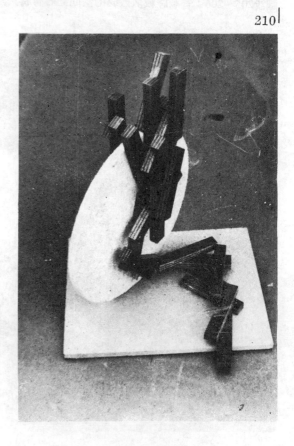

時間性的造形

這半世紀以來造形藝術的表現改變得很快。最大的不同，就是從靜態的傳統藝術變到動態的現代藝術。繪畫由原來的色料表示進入色光的展示，彫刻也由量的把握改變到運動的追求。顯然整個造形界從視覺的靜態注意到視覺的動態，再由感覺的動態深入動態的感覺。尤其最近十幾年來，造形以環境的綜合性的姿態出現，在藝術表現上是個極其特殊的發展。

時間為運動的象徵，因為運動必須隨伴着時間的過程，是物體的位置在繼續（時間）變易的現象。而空間也是運動所必須者，因為空間就是所有事物或立體的無限的包含。環境是時間和空間的內容，所以有人說環境是運動必須要投影的地方。可見研究動的境界是有很深遠的意義。構成主義者，希望以宇宙生命的動的原理來代替，古典藝術的靜的原理，與我們所着眼的重點相同。

運動的印象，時間的知覺是重要的條件。不管運動的表現是屬於同時性的心理形式或者是屬於繼續性的生理形式，都是由於在不同時間的印象裏，對運動物體瞬間姿態的把握和比較所察覺的結果。這種運動感覺的現象，若依動靜的印象來區分，約可有下列四樣：

1. 靜的靜態感覺現象。

2. 靜的動態感覺現象──視覺運動又稱感覺動態。

3. 動的靜態感覺現象。

4. 動的動態感覺現象──感覺運動又稱動態感覺。

靜的靜態感覺 Kandinsky 稱為「始動的現象」即一切動態的原始。他以為所有極靜狀態是最緊張的原因，動力發生的起源。認為視覺的完全靜態，是動態感覺在心理對比上很重要的因素。

靜的動態感覺不是真的運動，而是靠視感覺的運動，是心理的靠視覺經驗的知覺屬於理性的判斷。只要有運動表示的任一瞬間的動作式樣，就足以象徵這個感覺。例如繪畫或彫刻的運動造形，這種運動的表現，雖然不能以時間為千分之一或幾百分之一秒所攝得的賽馬照片的樣子來比喻，可是藝術家對於這樣一個運動姿勢的綜合性的取捨也是根據，同一視知覺的原理處理的。人對運動狀態的記憶有共同性格，好比原始人類在洞窟內所畫的走獸，不管是浮彫或線刻畫，動物的姿勢和動作，其示意均極清楚。中國畫的風竹，好的表現幾乎可亂真，是真實呢？

　　還是記憶？幾近恍惚。

在形式上韻律是運動感覺表現的高級品，靜態藝術在意匠上通稱它為運動感覺的固定法。如何固定，手法不一，各有妙境：

　　　　單純的動作，瞬間姿態的選擇處理方法。

　　　　形或色的層次表現法。

圖說207～210：
靜的動態造形，四張照片都是同一個作品，從不同方向攝影的。轉移性的小板塊微妙地向前蠕動着，光影對比和黑白對比，也加速了它們的動態感覺。

圖說211～212：也是靜的動態感覺造形，假的面狀（本來是四方形的平面造形）累積，推開了一
層又一層的立體空間，有如晉的傳播，表現了律動性的時間藝術。

利用力學性的流動力或力感的預測處理法。

四度空間的應用，連續意識的組織法。

暗示生命呼吸的象徵，利用有機形態的特性。

發揮有個性的，個人血氣的衝力（如 Action Painting）。

反複或反轉的心理應用。

圖形與背景的使用和各種對比的方法。

使用立體感或遠近感，形成視覺的比較。

用變形和歪形的形勢效果。

動的靜態感覺，是動的狀況，可惜我們的感覺無法覺察。這種現象超過視覺的力量範圍，本身倒是真正在動的東西。諸如星球的運轉，細胞的陳謝，光的流動，電扇快速的回轉，假使沒有形色等等的對比，就像我們坐在火車裏邊打瞌睡一樣不知有所動靜。可見運動乃相對性的問題，如辭海所記載『甲物體對於乙物體之位置變易時，則甲為對於乙而運動。運動之狀態，以其速率與方向表之，即以其速度表之……』顯然關鍵在，表現運動的條件，即在提示知覺要素的彼方或此方的條件，兩方沒有適當的對比，實在不易察覺運動的狀況。如天空上的白雲或大海上的船隻，一望無際沒有固定邊界可以比照，眼睛對於這種情況只好看成靜態的現象。

圖說213～214：
律動感在美術上是一項很重要而廣受美術家重視的時間性藝術創造。213～214圖是同一個造形，用壓克力材料做成兩組同樣的扇狀，對立起來的律動性立體造形。

213.

214.

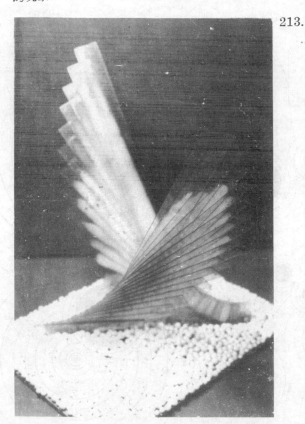

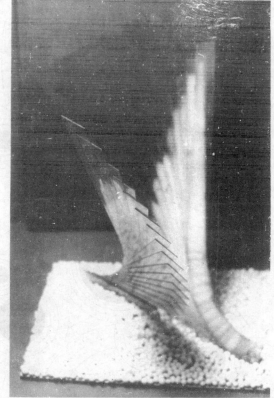

圖說215～216：點的動態造形，如行星把點形形態按一定軌道的運行佈局。軌道的設計也依視覺的秩序，儘量以能增加各個小形體的速度感為原則。

動的動態感覺是純客觀的活動現象。繼續不斷的變動狀態，改變其作品的視覺，是這一類造形最好的特徵。然後經過它的運動、狀況、環境、行為的綜合才能體會到它的動向和性格。這種超目的性的繼起的視覺造形，事物固然單純，所表現的結果卻有意義沉着的意外內容。屬於連慣性的事件發展，所以無法用瞬間所攝着的照片來代替，即連電影或電視攝制都不可能接近實地效果，因為真實性的、動的、情況的、環境的、行為的綜合，實非任何方式的報導所能代替。例如：繁華的大都市的夜生活，站在車人最多的十字路口；在海邊，凝視岩石邊洶湧飛波的聲色；或陶醉在水車緩轉的田園之邊，在時間飛逝的過程，它們是有凝結着藝術的抽象的什麼？據活動藝術作家們的主張，動態感覺的造形可分為以下幾個類別：

1. 視覺的現象：如歐普的現象，並沒有動，可是看起來好像在動的視覺效果。或單純的動態如不同色彩的扭轉面的轉動現象，以及有錯視上的同一現象者。他如因觀察者的位移使視線變動引起的結果等。

2. 變質造形：物體以極快的速度回轉或前進，如車輪的回旋，流星的隕落，與原來的視覺形體完全不同。又因觀察者的移動，由特殊角度產生的形象突變的效果。

3. 待變的作品：又名可變的造形，俗稱裝置機關的玩藝。需要觀賞的人去動它拉它的開關或改變其佈局的。

4. 各種各樣的機械：如 Jean Tinguely（1925—）利用各種不同機械組合的機動作品。如馬達、齒輪、輪盤、曲柄（Crank）等等。Nicolas Schoffer 以各種嵌板構成，能廻轉的造形都是這一類性質的作業。

5. 電光藝術：諸如用霓虹燈和螢光燈作成的作品，或多彩多姿的色光立體造形就是。

圖說217～218：
如飛鳥似的一種，板面狀抽象性速度造形。流線型的三角形單元個體是構成此造形最大的特色。

217.　　　218.
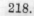

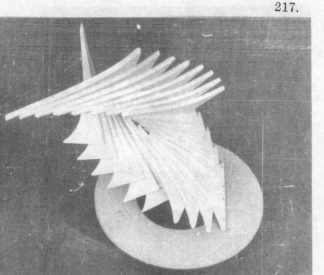

6.運動本質的現象：用浮動力、氣力、流動力、機動力、荷重等使造形產生
運動勢力而能自動的東西。像水的造形，風的造形或 Alexander Calder
的（Mobile Sculpture）浮動彫刻以及我國早就有的風鈴。

憑由視覺的感情移入，必須以眼睛爲媒介。眼睛的作用與其視線的位置和角度有
極密切的關連。同是一種東西，却會給人以不同的感覺。我們可在遠近高低以及
周圍的各種不同條件裏產生清楚、曖昧、主要、次要、崇高、卑下、危險、安全
、動的、靜的等等感情。因爲一種形態呈現在眼前與離開遠一點，所給人的感觸

219.

220.

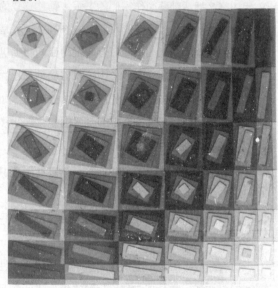

221.

222.

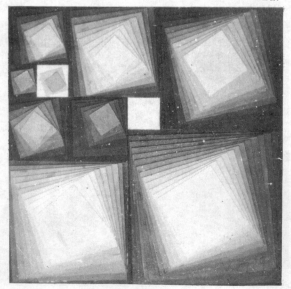
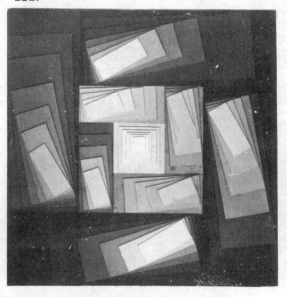

差別很大，東西在眼前，美的使人越覺得美，醜的越覺得醜。近的影響人的情緒直接而深，遠的間接而較淺淡。高低感覺對情緒的影響也是一樣，高的比低的高貴而重要，可是相反的也可以說低的比高的安靜而平穩。這是眼睛在同一位置上對同一物體（或現象），在不同視覺條件下所產生的心理現象。

普通成人的體位，眼睛離開地面的距離約為一百五十公分。可是人在任何環境裏是隨時會移動的，眼睛的位置當然也無法固定。因此環境內的視的與眼睛所佔有的位置關係，我們都必須隨時細心加以研究：

1.視界的移動和感覺的變化關係如何？

2.造形的形勢、容量與視野的廣狹問題。

3.視覺的重心和視野的延伸。

4.視點的異動與視標給於透視上的變化。

5.視線以上和視線以下的視感覺的份量比。

6.視點到重要視標的視角。

7.一點視覺與多點視覺的比較。

8.一面視的與多面視的的比較。

為了要深入這些境界，下面我想簡單的介紹一下與這些問題有關的兩個現代藝術表現的觀念。一個是立體派的所云同時性的藝術觀點，另一個是未來派的同位性的造形主張。

上關的第 7 點就是立體派的藝術特性，即事物在不同視點的理論特徵。所稱同時性的觀點，就是欲以同時加以選擇而描繪在同一畫面的構想，逐成為多面式的造形。以前的繪畫，觀察者的視點都固定在某一點上，視線所及僅為物體的片面，無法看到物體的各面。立體派打破了這種觀念。增加了觀察者視點的數目，不管是實際上的機會或者是屬於因視線所不能達到的各面也按意識所及，加以造形表現上所必須的選擇，然後再依形式原理將所識知的各面重新整理，構成圖面，以達到他，心內的竟界。

第 8 點是未來派的藝術態度，即觀察者對事物位移的理論。所稱同位性的造形主張，就是人在固定的位置上，在不同時間內看到物象由甲移到乙，又由乙變移到丙了⋯⋯的位置，物象表現出若干不同的動態。未來派同時把它們描繪在同一位置上的造形。所以畫面變成多像式的樣式，如速度美和運動美的跡像就是。過去的造形，只注意到靜的對象，沒有看出動的物象的美來。譬如芭蕾舞的連續動作，或工廠裏不斷在旋轉的機器的動態。未來派就讚美這種活動的力量，固定每一選定的運動和速度的妙境在同一畫面上，能獲得形式原則的要領者，即為他們所宣言追求的方向。

圖說219～222：
低浮彫式的律動造形。219 圖是單純的一種四方連續型的造形。220～222 圖屬於彩色漸層的回轉構成，是初學者學習色彩變化與色彩組合的方法之一。

圖說223～224：
試探歐普效果的彩色平面基礎之作業。比例分割和明度層次以及形態計劃為此造形的視覺變化之關鍵所在。

155

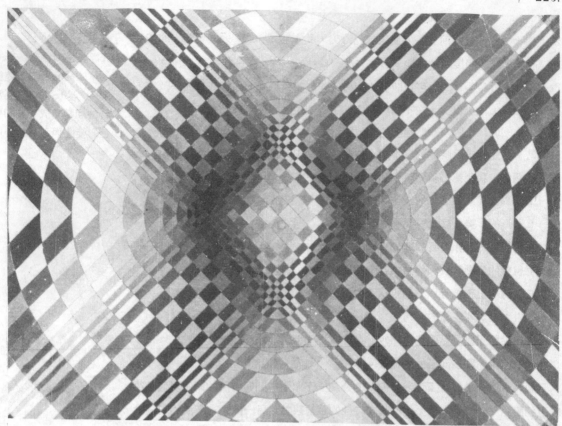

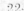

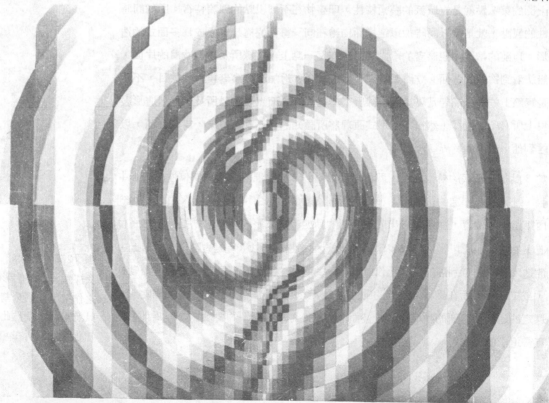

空間性的造形

要研究造形，空間是追求的基本要素。不過在造形藝術的範圍內，各有個的空間性，其遵循的形式也各不相同。所要求的份量或內容，當然也就彼此有出入。例如繪畫、彫刻、建築、工藝等都具備下列三個造形特性：

　　1.利用有形的現實材料來構成的物性藝術。

　　2.物體必須有空間上的位置關係。

　　3.以視覺為主的可視性的存在藝術。

而單就空間意識的條件立論，其內含的視覺空間、觸覺空間、運動空間，個人把握的狀況就大不相同。大概依照比較保守的觀念（現代造形藝術業已趨向綜合）繪畫所表現的偏重於視覺的空間性，彫刻比較重視觸覺方面的空間性，建築藝術則重點放在實現運動感覺的空間特性。不過在造形藝術上比較突出而佔優越地位的還是視覺。而視覺空間的優勢，不僅限於繪畫方面的場合，舉凡彫刻、建築、工藝等等都不能以從屬的地位看待。因為在制作的過程，不用說是造形藝術就是其餘的表現，應用觸覺和運動感覺為主導性的立場，直接參與活動的機會仍舊很多，可是當制作完成以後，欲把握作品的全體性，就不得不倚重視覺的效用。尤其到了鑑賞的階段，觸覺與運動感覺等等只好再以重生的、間接的感覺參與活動。上下四方無限的發展為空間，換句話說，空間有無限擴大的意義。因為視覺、觸覺、運動感覺都可以構成空間的現象，所以我們就分別稱它們為視覺的空間，觸覺的空間和運動感覺的空間。而這些現象的擴大與發展，確實也給造形帶來了不少額外的問題。

$$感覺空間 \begin{cases} 實空間（意識空間──感覺經驗的現實）\\ 虛空間 \begin{cases} 物虛的現象← \\ 真虛的心象（直覺空間） \end{cases} \end{cases}$$

有人說空間本來只是物質存在的本質， Moholy-Nagy 稱它為感覺經驗的現實。他的語意偏重於實空間的部份，即指量感覺與立體感覺，最多到物物關係的空間，屬於物虛（虛像或空隙）的現象。至於因人的存在，直覺能力的範圍，所云真虛的心象，屬於另一境界的空間就給忽略了。

實空間為現實生活的基本，是為造形的基本地盤，所以觸覺空間，視覺空間，運動空間都為實空間所能包含。觸覺起初以面狀的客觀感覺擴散，延伸至存在全體的包括性，擴大到感觸的完全獨立。能以手掌握，能以身歷性，觸覺空間當然不是虛的東西，是充實的量或立體以上的事實。運動空間是根據運動感覺所產生，按照自己本身的運動以及主觀的感覺所擴大構成的。因此運動感覺本身顯然具備了空間性與時間性的兩面特性，而以時間佔優越地位，朝著某一特定方向（既非2D 也非 3D）擴大發展，所以這種運動空間又有人稱它為線形空間。它的存在

圖說225：
追求空間感覺的試探。直立的三根木棍，從底部四分之一長的地方起，就開始向裏微縮它的體積，使向內微傾的邊線，產生更大的空間效果。

225.

圖說226：
如立體派所表現的一張平面基本造形。 複雜的形態組織有點使畫面紊亂，尤其那些不規則的三角形或多邊形有些亂了秩序，可是美妙的動感和集中法則構成了富於變化的空間造形。

226

必有實物的根據，故可認爲物虛的現象。可見運動空間是一種很活潑的虛性空間。

視覺空間是上述兩種空間的綜合，因此視覺的特性，可深入充實的實質空間，也可感覺虛的空間。三度空間是視覺存在的現象，生理機能的一般狀況。二度空間視覺能力較強，通常稱它爲平面空間，因爲發展容易，所以在美術表現上是一種很好的抽象空間。不過依視覺的安定性來講，視覺空間就遠不如觸覺空間或運動空間來得安定而確實，持久性也較差。然而視覺空間高度分化發展的結果是他們所望塵莫及的。

158

227.

圖說227～228：用等角透視法畫出來的平面立體造形。小立方塊的大小、位置和對比使畫面特別
感覺生動，空間效果也因此更顯得微妙。227圖的變形對立法，趣味濃厚。

228.

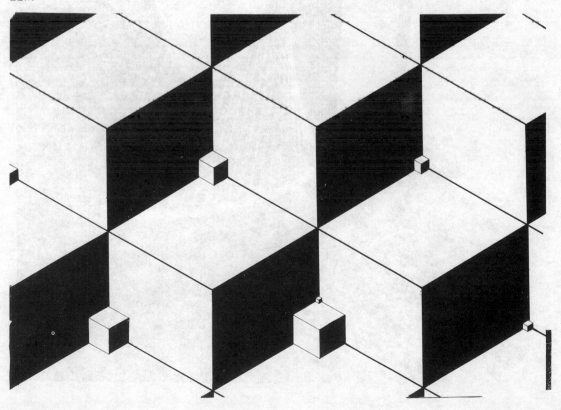

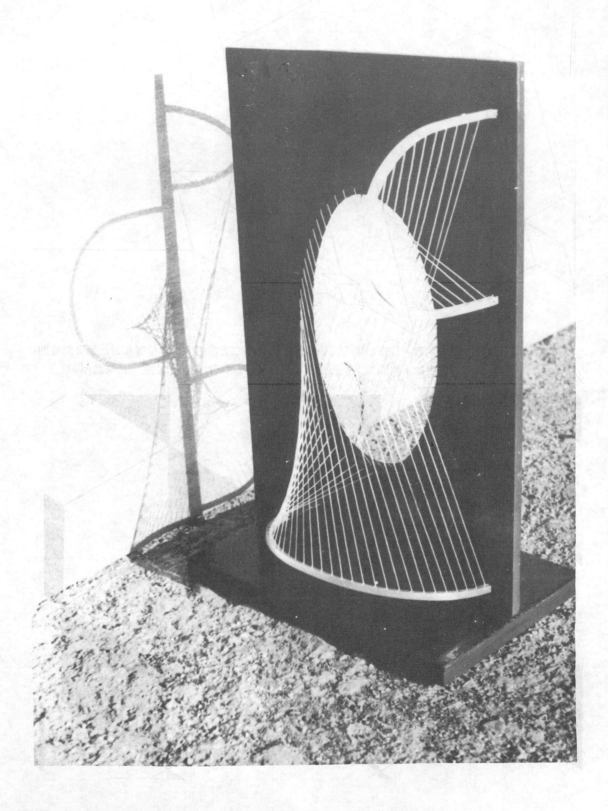

以上所分析的是屬於意識空間內的問題。除此之外，人尚有一種能力，即利用五官聯合的作用，可以直覺另一種空間，有人稱它爲東方民族的空間。繪國畫的人不敢隨便題字或簽章就是怕破壞繪畫的空間或堵塞了畫面上的氣的關係。**國畫裏的氣韻**不管是靠運筆或留筆，必須涵養到可預留如此的空間，才能使繪面生動，而後才能招神，是精神文化最高的境界。現代繪畫有的在畫面上畫的很少或者甚至於沒畫，這太槪與佛家的眞如是**同一空間**見解的功夫。

關於虛的形態，前面曾經討論過它們的情況和性格。我們都深刻的了解消極性的虛形和空洞狀的內容以及造形。有了這些知識做爲基礎，然後來研究虛的空間問題就方便得多了。虛的空間與虛形相似而不相同，相同的是它們不是眞的東西，不同的是它們形成的過程和現象。虛形在組織上是屬於視覺的結果，而虛的空間却爲感覺上「存在」在份量上的擴充或延伸。諸如透明作用，影射作用，映照作用，運動作用所形成的虛量的空間，結果都很美妙。

談到透明作用玻璃質的媒體是每一個人都很熟悉的現象。在平面方面我們利用這種經驗創造了許多，雙層式或多層式透明和半透明的畫面，也可以說是 2D 在虛的空間方面極優越的表現。重叠而後還能明視後方，尤其層層有色時，其虛性的色空間似有夢幻的效果。立體方面它本身即屬實質的空間，在透明作用的應用上更爲廣泛。好像建築上所用的落地窗，能把屋內全面性的視線延伸到屋外，把野外的景色引進到室內；他如裝飾性的隔牆，倭牆使屋頂或天花能連橫；櫉窗設計，透明色玻璃的造形等等，都是想創造額外空間的有效方法。所云額外就是指感覺上開放所得的東西。

影射作用是光的照射和陰影的現象，要認識物體，把握立體的重要條件。照射和陰影是一體的兩面，宇宙間爲陰陽關係的存在。如夜間在天空上光照的彫刻，五彩繽紛的火花，洶湧活動，陰陽相覻千變萬化，虛實之間與大都市的夜景一樣，其眞眞假假相當別緻，有另一世界的感覺。白天陽盛陰衰，影子嬌媚地廻僻在傍邊、在屋簷下、在窗口邊、在樹蔭裏、有她們的俏影。建築師畫彩色透視圖，這種虛形的魔術都會在每一個角落應用得非常好。在完成後的建築物，尤其是現代建築那種一面一面光與影對比下的造形美極了。至於現代彫刻運用虛的空間更有妙境，不管屬點形、線形、面形或塊形，在光的照射下，虛影參差在背境上，當把作品廻轉着看或人走動看，其意境動人的程度，是意料外的事。

我們人對於這類虛的空間利用還有一套極其抽象的手法，即如上述的眞實陰影之外，尚有一種假借陰影的辦法。就是人類將觀察自然影像所得的經驗，應用到日常生活的美化活動裏來。假借其陰影的效果來滿足心理上的要求。例如女人的打扮描繪眉毛，選用各類各色的口紅；臉上的光影面塗以適當的色粉；房屋的裝修把門框、窗框、天花板、墙壁腰部、踢腳板、地板等選用不同明度，上亮下暗象徵上下天地的感覺，就是假借陰影的實例。所以說造形上明暗對比的抽象應用，

圖說229：
尼龍線的立體空間造形，從照片上可看出這種造形依賴補助形，然後才能表現尼龍線的特色，造形與空間效果有一半是決定在補助形態的設計關鍵上。

帶有極其厚重的虛性空間的意義在裏邊。

映照作用對於虛的空間要求態度更為明顯。反射的影子不管再真都是虛形。如鏡子裏面的東西；水菓攤以及很多商場利用大鏡面，增加了他們兩倍排場的份量，一不小心確實虛實難以分辨。荷塘月色，河邊倩影，水上倒影，有清澈萬里，有迂迴盪漾的樣子，給造形空間格外增加了不少疆外的領域和生動的氣色。反射的

形態是被動的結果，所以造形的設計，除了有水面鏡面等映照面的技巧之外，造形本身以及光線與視線的角度都是這個虛實的空間設計所不能忽略的因素。

在上一節曾經提過運動空間，是一種很活潑的虛性空間，是空間性與時間性的綜合體。由運動作用產生的虛量來判別造形的性格。其視覺特性是瞬間的，屬於網膜的影像與殘像結合的印象。這種動作下形成的虛的空間，在最近許多動的藝術和光的藝術裏邊，使用的很多，也相當受人注目。除了運動的不同主體（如點形、線形、面形等）的形式會影響運動的結果之外，動作的方式，動作的速度，主體的質地與色彩都會使虛的空間，留下各種不同影像。

圖說230：
簡單的一張方形紙板做成的薄殼式立體造形。特別是在虛實的對比之間，表現了此作品境界超越的地方。

圖說231～234：
線狀組合成的平面空間立體造形。線形的位移不但產生了律動感，順着移動的軌跡也推出了相當的空間量。尤其像 232 圖如一個變形了的貝殼，意境動人。

230.

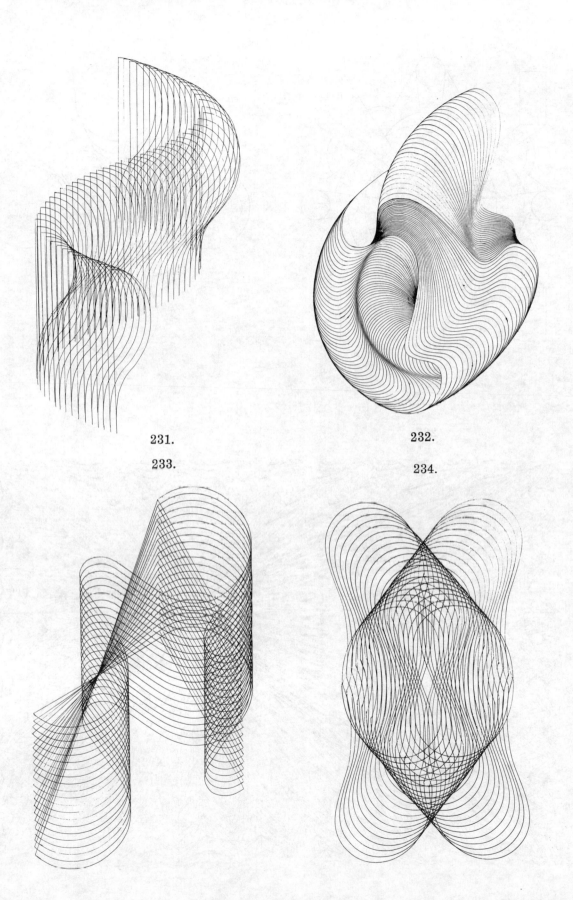

231.

232.

233.

234.

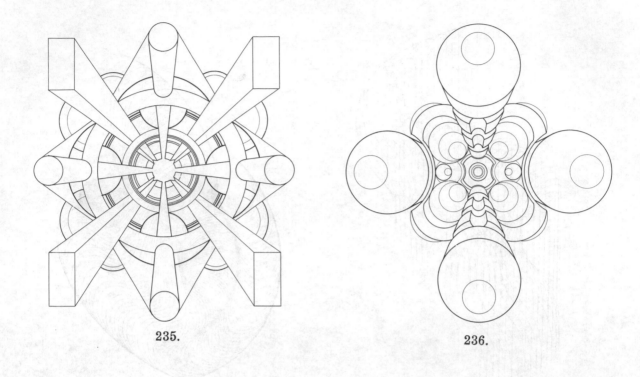

235.

236.

237.

環境性的造形

環境藝術是最近在美術界和設計界興起的一股風潮。環境英文爲 Environment，En 爲進入某某個中的意思。環是周圍，所以要我們進入生活周圍的境界，是近來新環境藝術的用意。無形中生活環境化和生活藝術化的問題，却變成了目前存在性的活動中心。環境是極現實的東西，它沒有空間或宇宙那樣龐大且有無限的感覺。然而其中微細的變化，切身的感受却爲我們無法忽略的特徵。環境一詞是英國哲學家斯賓塞 Herbert Spencer 首先提出來的，他認爲所有生物必須適應環境始能生存，後來逐廣泛給用到心理學及社會學方面，有所云自然環境或社會環境兩種。到今日誰也沒有意料到，會在藝術的行列含苞待放！這是什麼道理，有人以爲社會環境的極端發展，原始的自然環境已面目全非，大都會的文化現象變成了我們的第二自然。我們的公園，市鎮鄰里的設施，我家的小花園，都是自然，不過都是經過設計以後的自然。公園裏有彫像，大墙上有彫刻，室內周圍也都有了不平凡的裝設，美的造形與生活環境擁抱在一起，再不是以往有畫框，可以珍藏在櫥櫃內的私人的傳家之寶了。它配合了人類生存的特徵，生活必需的尺寸，附着在我們切身的周圍。

環境溫和的講是一種給體驗的東西，是一切事物與人的五官之間同時作用的關係。存在思想的發展結果，環境趨向做作以設計或裝置集積在一起，主客不分，沒有人物的彼此，身受者的迷惑與幻覺，現象的實在與抽象，在這種情況下都不必分家。只覺得高度文化發展的社會，人給自己所創造的，人爲的東西所包圍，就像上班的人擠公車一樣，那種和自然的凶暴類似的殘酷，仍然存在。不過如人在溫暖舒適的家中，那種和自然的優美感情一樣的享受，當然也有。所以包圍這就是環境的新注解，巨大都市文化時代的中心概念。

在環境藝術裏頭和包圍的概念平等而比較富於優生的特性，就是呼應。即對於一切自然或人爲的現象與設施的應變的機能。優生者在各種因素相互包圍的情況下，會產生彼此的呼應，那是必然的現象，例如物與物的呼應，物與空間的呼應，物與人的呼應等。這時爲了要看清楚他們的互變關係，造形是唯一可靠的跡像。

這個所云周圍的**環境**，到目前所標榜的特色是：

1. 環境藝術否認能孤立而完整的作品。生活的立場你不能只用想的，而不去做。畫家應脫離畫框且超出單一的造形要素。
2. 環境藝術否認觀賞者能保持一定靜態距離的地位，它要求所有觀賞者均參加在內。
3. 環境藝術不是單純的看，或聽的單一感覺舉動，它要求所有的感官同時收容。
4. 環境藝術認爲我們的感覺長久失去了與實體直接接觸或呼應的機會，所以它們積極的驅使這種機會，創設身歷性的藝術作品。

圖說235～237：
都是造形空間很特殊的表現。只把一點透視的消失點做爲圖形設計的依據，變化造形出來的結果。

165

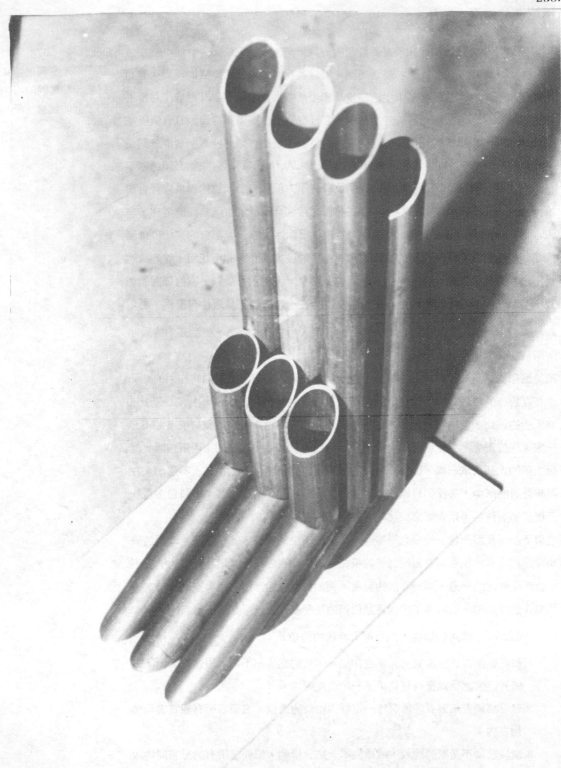

11 依材料特性來分類

普通自然材料按照其表面形態來觀察種類很多，若以目前現代造形藝術所表現的形態來分類，大約可分為如下幾種：

 ①點形材料的造形

 ②線形材料的造形

 ③面形材料的造形

 ④塊形材料的造形

 ⑤光、火、水、地景等特殊素材的造形

這一類造形確實為到地地的生活現實的再現藝術，利用了大自然的素材形態性，或以科學的材料再製法，製造類似自然形態的視覺特徵，有時顯得更為新穎而稀奇。這一類造形原本帶有點、線、面的相似性形式哲理的特徵，換句話說內面帶着與形象概念同等的抽象理念，但是表面看來，因為人類對於原始素材的懷念和現實空間的熱愛，它們所表現的形象無不令人嚮往而想親近。尤其是近來一些環境藝術家（參照 10-⑤），利用光、火、水、地景等等特殊造形材料，為人類開創了不少新穎而稀異的視覺景觀，這幾十年來在世界各地所舉辦的各色各樣的博覽會，搶盡鋒頭。

圖說238：
很清楚的是一種管狀式塑膠材料表現的立體空間造形。若是環境的條件容許，或放置的區域位置有配合，這是一座很新穎的現代彫刻模型。

造形材料的本質

造形藝術的媒體，是靠物質的客觀存在與其組合的條件來表現的結果。雖然物質的客觀存在是不滅的，可是它會因物質與物質的關係位置而改變其現象，也會因本身裏外結構的變化而改變其意境。物質的存在是單純的理化材料，或者說是市場上供應的素材的姿態。自然現象改變以後，是經過視覺活動轉化的作品。所以原始的素材，經過人的視覺處理，它的原始存在就會慢慢轉變它的意義，呈現出另一種視覺意象出來。它的地位的轉移，象徵了它的藝術的內容。它的身份轉移的過程與方法，說明了藝術的技術和技巧。視覺藝術在工作的開始針對的是物質，工作完成後剩下的也是物質，可是誰都不敢不承認，此物質實非彼物質也。

可見視覺材料的本質問題有兩個很重要的關鍵，我們必須詳加以觀察。一個是材料本身的結構性即素材原始所能解剖開來的東西，這是了解素材的能力，人對於材料有效的作用，非要不可的解答。其次是材料的視覺特性，為人物兩面構成的因素，從物理現象通生理條件到心理面的現象。所云感覺價值的徵結所在，即人

受到材料的感應所必須把握的重點。可是自從本質分化以後的現象是很複雜的東西，雖然只是兩面對立的狀況，人處理素材或材料對人的感應。然而演繹下來的途徑就相當多，例如目的性，究竟材料的能力或表現力要放在那裏；或純感覺性，你主動的趣味方向和被動的鑑賞能力如何？都是極須用心審察的地方。

站在材料的立場觀察素材的形態變化，自然現象不同於藝術現象。自然現象是被動的反應，而藝術現象是屬於主動的作用。所以物質自素材的身份涉及造形材料的觀念，直到完成視覺藝術的作品，雖然是同一個體，但是其形的意識轉變至為奇異。依自然現象，原始材料是科學的是固定組合體，是具有客觀形態的定形觀念。到了造形過程逐漸變成半定形，而進入藝術的境界，則形成無法定形的狀態。相反按藝術現象的主觀活動來判斷，則原始素材是不定形的可塑形態，然後經過造形處理的中性轉捩點，鑄成藝術品的定形式樣，容納到形勢的個性裏邊。譬如一棵樹從自然現象看它，是博物課本裏記載的定形存在，可是當它轉入了文藝的書本內，美妙的印象，取消了它定形的地位，步入藝術個別的小宇宙。然而恰好相反，在藝術現象裏面，藝術家眼前的那一棵樹只是借用的對象，沒有一定的規格，經過他手下的處理，却變成了一個藝術的典型。可見素材的本性是個奧妙的精靈。

原始材料本身都帶有不同的紋理，紋理是質紋的理路，它對於人的視感覺具有特

圖說239～240：
點形材料為表現手段的空間位置造形。雖然作品並不太出色，可是佈局的用意，却可看出作者的苦心。

239.

240.

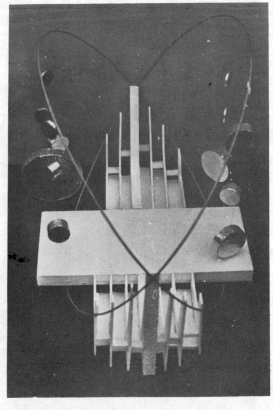

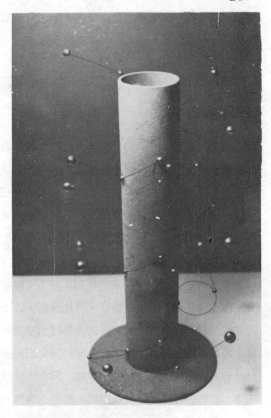

241.

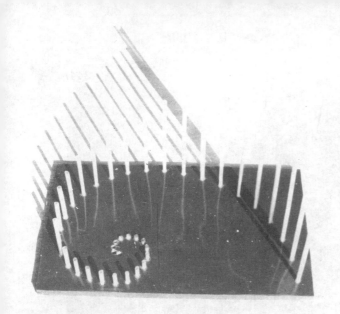

圖說241～243：
線形材料的造形表現。材料的
長短都有嚴格的比例變化。排
列的形式將決定形態的式樣，
所以良好的造形，在這一方面
均有很傑出的意象，尤其像這
些素材特性不太顯著的造形，
更須要以理想的視覺計劃爲努
力表現的目標。

242.

243.

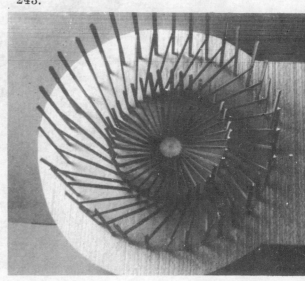

圖說244～245：
一個好的板形材料的造形表現
，從兩個不同方向所攝影的照
片來看，木料的素材效果還保
持得很清楚。比例法的應用也
隨着木板的大小，間隔距離等
也都有所變動。所以整個給人
的感覺，樣子很新穎，質地感
也是頂樸素的感覺。

169

244.

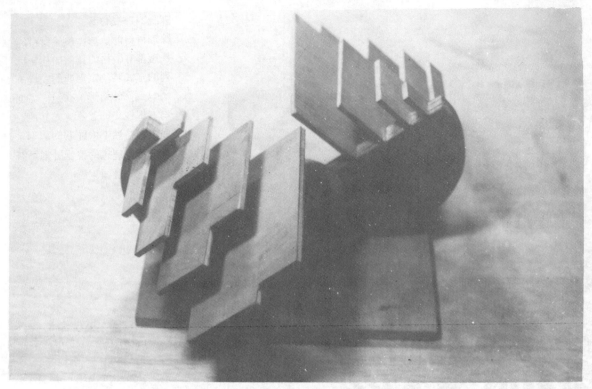

245.

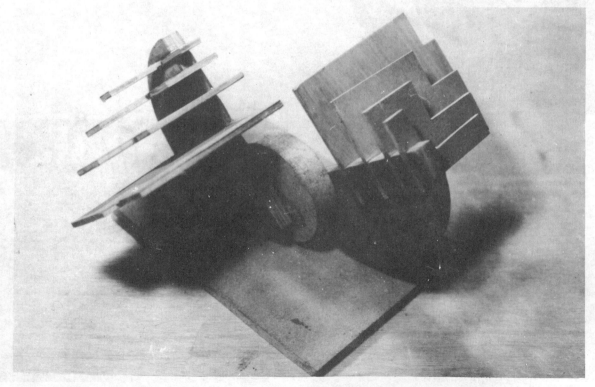

圖說246～249：
三角塊狀形的立體構成。塗了
顏色所以素材的原始感覺不太
爲人所注目。246～247圖所表
現的量感比較厚重，兩塊三角
立體的對比，充分的表達了單
純的塊形材料的視覺特徵。

246.

247.　　　248.

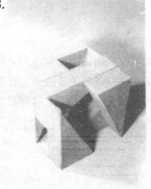

249.

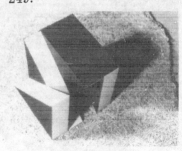

圖說250：
單純的兩個凹字形塊狀立體相
向構成的作品。塊形的表面有
砂子的質地加工，所以稜角與
光和表面質地形成一種軟硬的
對比。

250.

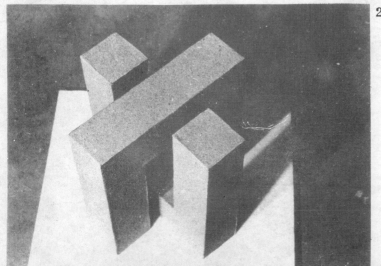

殊的暗示性，一般稱它為素材個別的抽象性。這是任何素材都會掛上的額外一章，主要的問題在視覺主體的心理形勢，換句話說關鍵在人的經驗與幻覺。這種現象對於材料的使用，質地的對比優劣參半。例如木紋、直紋、曲紋各有特色，有的像轉印的圖案效果，如心情不安定，確實可以在上面看出神離魂迷的鬼花樣。他如石頭的表面現象在動盪中的水面以及各式各樣的皺紋，都可能依個人的幻覺呈現，似是而非的形象。若善於運用這一類抽象性格，當然有幫助於增加材料應用的趣味。可是假使用法不當，結果相當尷尬。

所以只要對於使用材料有經驗的人，就知道材料的科學性（普通材料學）和材料的視覺性，各有個的內容和範圍。站在視覺藝術的立場，其價值判斷就非市場價值所能固定的。也就是說材料的經濟價值與視覺心理的價值，並沒有多大的關係。尤其經過視覺處理以後，材料的價值不但不照原價的比例增減，甚至於根本上就不會有關係，換句話說材料在市場上的價值高的，在視覺價值上不一定高，低的當然也不一定使用起來就低。不過生活上對於材料一般性的價值概念，是視覺判斷上有力的錯覺，那是不能忽視的問題。

圖說251：
普利隆板構成的立體造形。板的大小厚薄是設計上一大特色，架構的角度與方式也非常特別。

251.

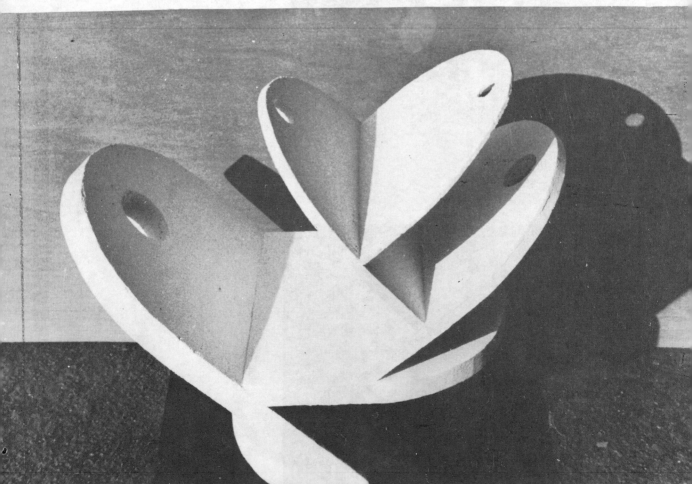

材料的形態與造形特徵

造形用的材料種類繁多，如依照他們的形態分類，大致可區分爲線形材料、面形材料和塊形材料三種。使用時，大致以混合搭配着使用的機會最多。因此，在研究視覺造形時，除了要了解材料的個別性之外，材料組合後的造形特性也必須深加研究。下面我想分爲三類，概述它們經過形態組合後的造形特徵：

1. 線形材料：線形材料不管是直線或彎曲的，給人的感覺總是很輕快。直線形的或任何彎曲的線形材料，一定帶有塊形材料組合所無法感覺到的力的緊張。同時線形材料組合的構成物，帶有很多空隙，這些空隙對感覺上的影響非常特殊，是從事造形設計時不可輕易放過的特點。線形材料的組合，對美感意識的作用是負的，在心理上形的關係，如有所不足。因此，必須注意將線外的空白或空間計算到整體的構成物裡，設計方能完整地發揮出使用線形材料的特徵。有了不必要的線，或者是由於雜亂的空間造形（材料的組合索亂），線的空間伸展、力的緊張以及線材造形的鏡深之美，甚易因此而被抹殺！

2. 面形材料：面形材料又稱板形材料，其特徵在於單薄與能延伸的性格。無論是木料或金屬材料、塑膠材料等造形時所採用的材質如何，雖然是薄薄的板片，能够表現出其充分的力量與十足的彈性，構成面形材料獨有的特色。因之，假若沒有其他特殊理由，應該避免隨便增加面形材料的厚度，隨便增加厚度，不但減弱了面形材料的特色，同時很容易變成一片塊形不像塊形、面形不像面形的笨而無彈性與緊張感的形狀。譬如用紙皮做立體構成，折疊處始終感覺得比其餘的部份沉重，可能就是這種道理。

不過，對於面形材料的感受，要看觀察者的視線位置而定，有塊形材料與線形材料的中性性格。如從切口處看（側面），面形材料給人的感覺就和線形材料有些相似。再如從平坦的正面去觀察，留給人的印象就和塊形材料的感覺很相似。可是，雖然所用的是薄薄的一張紙皮，有時候由於使用方法的特殊，很可能同時表現出力的緊張與充實的重量感，這就具備了塊形材料與線形材料兩種特性的表現了。

3. 塊形材料：塊形材料的特徵在於充實的量的感覺和沉着的重量感，盡管實際上只有一張外皮，裏頭是空洞的，但是，人的心理作用和有內容的實體物並沒有什麼區別。所以爲了發揮這種塊形材料原有的特徵，所使用的設計法或施工法都應該與面形材料和線形材料有所分別。塊形材料的造形應該是粗大的比細小的好，尤其是重疊的或彫刻的作品，最能適合它的性格表現。

圖說252～253：
兩張照片是同一個作品。用紙板做成的面形材料立體造形。因爲光線的強烈照射，造成陰暗的黑影，感覺得很沉重，實際上薄片而有秩序的律動性比例造形，視覺特徵應該是輕而愉快的。

252.

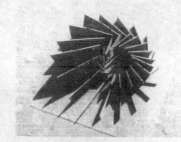

253.

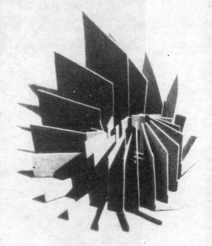

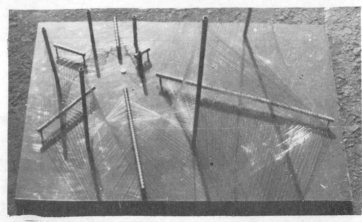

254.

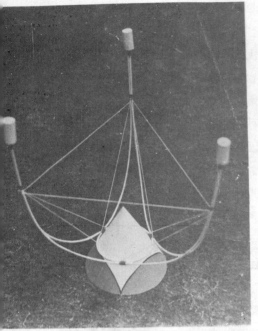

255.

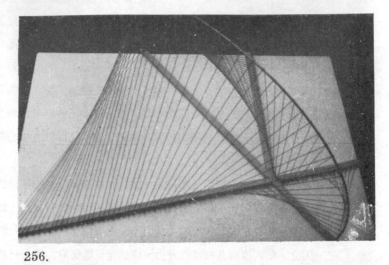

256.

257.

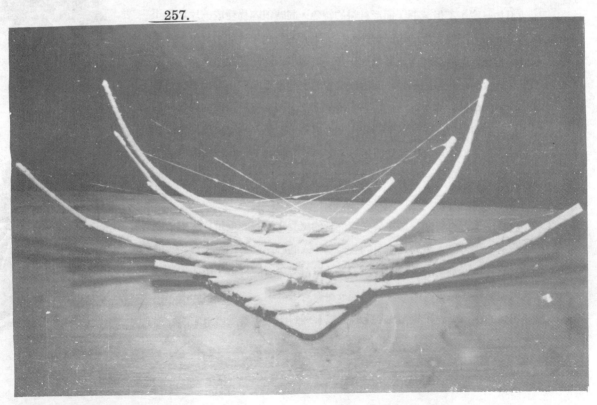

圖說254～257：
線形材料做成的立體造形。拉
力或張力和彈性力在空間內造
成一種力學性的緊張氣氛，細
細的線把兩定點緊緊地揪住，
在空間裏振起規律的音響，與
弓形的霸道之象徵，成為一種
不同線狀的對比存在。

圖說258～261：
和252～253圖類同的立體造形
。260 圖是該作品從另一個角
度攝影的一張較大照片。面形
材料的作業，除了表面性的質
地色彩等變化之外，形的範圍
由於理想或設計觀念的不同，
可以有無限的形態出現，更因
組織方法的不斷發現，使造形
表現千變萬化，窮出不盡。

258.

259.

260.

261.

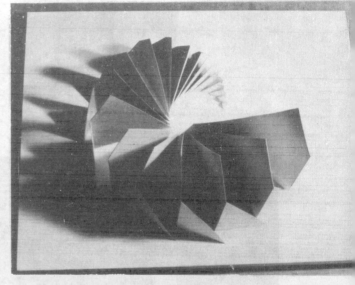

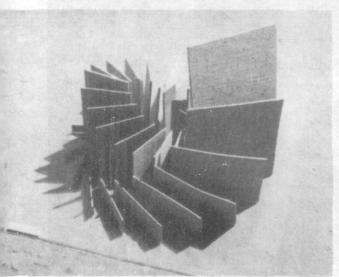

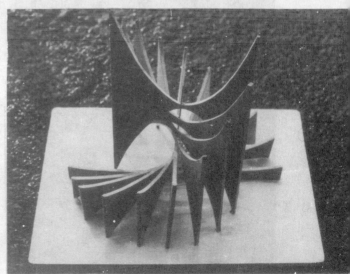

262.

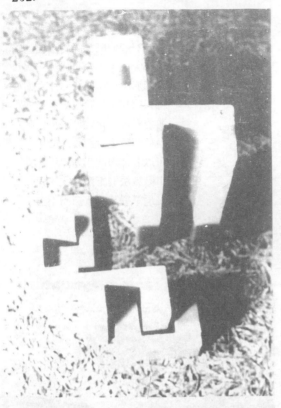

263.

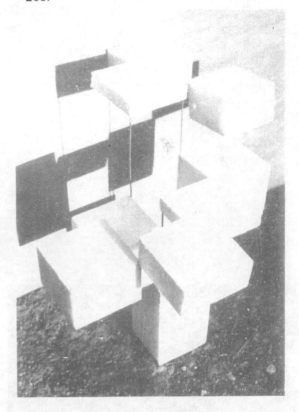

264.

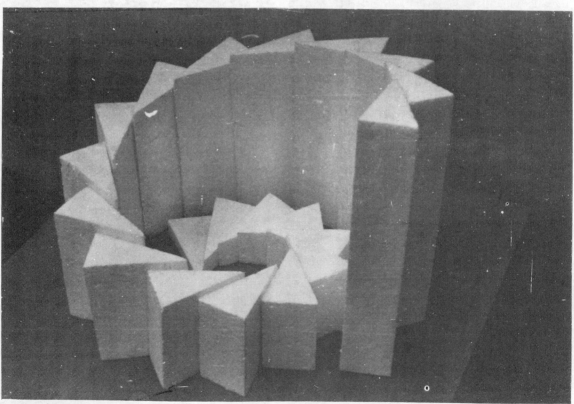

12 依素材表面處理方式來分類

質地的變化和適應

在視覺環境裏面使用材料，並沒有受到任何種類的限制，如果有限制那一定是在某一部份的造形方面，爲了適合某種要求才會有的現象。還有什麼限制的話，就是主顧的經濟情況與視覺環境的造價問題了。材料與人的性格一樣，有些材料實在個性太強，不管你有多大的造形本領，總有些難於屈服的本性。因此，材料的使用雖然不必拘囿於某些概念，可是所謂適性的配合和合目的性的應用，實在重要！材料的使用不受任何條件的限制，是指向未經過加工，純爲原始狀態的時候應有的態度。因爲素材的表面效果是可以改變的，經過加工變成造形材料，就慢慢由不定形態變成半定形的製材，於是視覺應用的重點就由趣味性的觀點轉移到選擇性的要領。半定形的材料不論他人加工，或者是自我創造的形式，要使用前肯定下來的眼光，就是美感經驗所發揮的力量。尤其當造形材料無法自我創造或改變視覺效果時，選擇的問題就顯得更爲嚴格。例如下面幾項就不能不加以考慮

1. 既成材料對於形的適應問題。
2. 既成材料對於其他色料的適應力如何？
3. 既成材料對於人的適應情況怎樣？
4. 既成材料對於環境的適應情形等等。

以上這些都是到達視覺環境重要的中途站。形的適應範圍包括形態心理和形態的結構。任何一種素材當然都有它先天優良的適應環境，即某特定形態最適合它而最能使它調和的式樣。因形所遭遇的環境可能不斷在變動，所以我們不敢固定它的答案，否則我們實在不妨列出表格來分析它的優良歸宿。例如那一種玻璃片適合在那一種形式內，那一種壁紙應該用在那一類牆壁，那一種酒最好裝在那一個瓶子裏面一樣，假若時間與空間的條件有固定的可能，素材對於形的適應當然也可以有清楚的指針。

素材對於色彩的適應比較麻煩，因爲素材本身有色素，任你改變它的表面形態，素材原有的顏色無法變動（塗以顏料變成中性素材者不算）。就算質地有很好的紋理變化，最多在同一色調內變移。色相的固有現象實無法加以更動，所以素材介入造形是有條件的，尤其要重視它的原始效果，色彩適應的不自由是可以想像得到的。唯有依色彩原理，機動的來處理協調彼此間的要求。因此素材的本色和着色的問題，難免變成了設計視覺環境嚴重的爭執對象。

圖說262～264：

塊形材料的立體構成。和其他材料一樣，不但是外面性的形式，連內面性的組織與構造也變化萬千。262 圖的特色在於比例和對比性的組合法，263 圖則爲材料的厚度和有節奏性的層次臺階之安排，264 圖有清楚的組合軌道再用有轉移特色的三角塊形，構造成一個有機的特色。

177

265.

圖說265～269：
質地變化有自然和人工的兩種，而感受性也可分爲單純的質地造形和質地對比形。不過材料的質地感，不能脫離色彩和其他造形因素的關係，尤其色彩的直接干與，必須細心觀察。

266.

267.

268.

269.

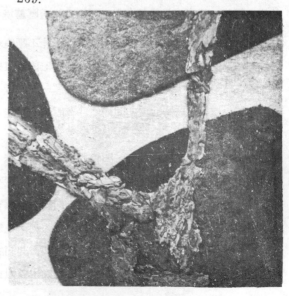

178

人與環境對素材來講，它站在被動的地位，它沒有像對形色那樣採取主動配合的機會。人是對目的性與對象性的選配，環境是區域特殊性或者時代普遍性的感覺需要，這在色彩心理、視覺心理、社會心理、人文工程學等等方面都可以獲得很多答案。素材應如何嫁到視覺環境裏來，是要等待這些情報方能決定。

可見視覺環境本身就是一個很大的綜合性的生活造形，形色的風格可以指點造形的方式，可是形色變化卻不限於樣式的分別。所以材料使用會大大地影響到造形的情形，就像造形表現應當愼重選擇材料時一樣的不可忽略。

每一種材料都有每一種材料本身獨特的性格，同時其性格的差別是微妙的，越研究得深，才越覺得其本身在全體裏面表現的深刻。因爲一種材料會因時、因地而改變其原有的表面性格，尤其是在各種複雜的材料配合中，有時候會有預料之外的視覺效果。

圖說270：
材料的質地造形研究。除了形色之設計外，質地變化有三種，一種是砂，另一種是用在內圈的木紋，第三種是粗糙的邊緣屬於鑿刀的質痕。

270.

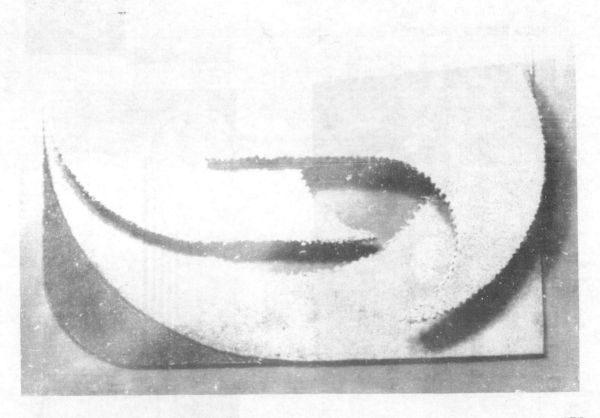

271.

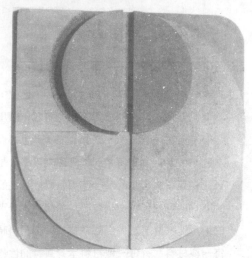

272.

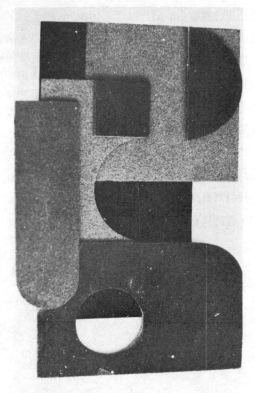

273.

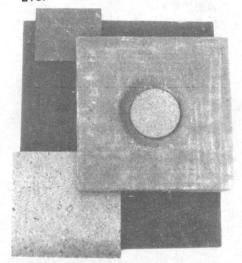

圖說271～275：
也是質地造形的作業。看起來
比沒有做表面加工或修飾的一
般作業精細的多，完全的多。

274.

275.

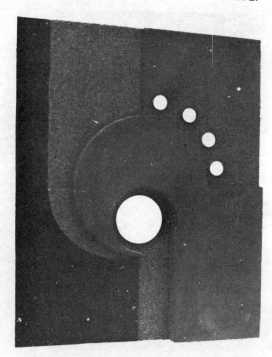

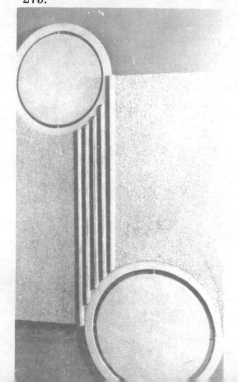

自然美與造形美

假使要做個簡單的詞義上的解釋，以創作活動的性質來分別，我想自然美是靜的而造形美是動的，前者的特徵在其本質，在於它的內涵；後者應為現象，為外延；自然重在保留，造形則在變化，兩者像一對孿生姐妹！

目前在市場上出售的視覺材料，可以說經過加工的材料或者是化學材料居多，真正能保持材料原來的自然性格的，除了木料和金屬材料之外，已經很少。但是，由許多環境佈置的表面意匠，可以看出，許多人仍然希望藉材料的自然美，像材料原有的紋理或材料表面的質地等特徵，做出各種美來。

材料的自然性有樸素、溫和、雅淨的感覺，假使在生活方面的保健或材料本身的保養問題有了適當的安排再將材料本身的自然紋理善加利用，視覺造形一定會因所使用的材料而顯出幾個特別的現象：

 1.所使用的材料不但做到了結構材料應盡的任務，同時負起了視覺材料的重要使命。

 2.同一種材料兼負兩個用途，無形中減輕了造形上的經濟負擔。

 3.自然材料的表面色彩比人工敷彩給人的感覺安定而富於變化，且其變化格外細膩纖巧。

近來市面上賣的有很多現成的視覺裝飾材料（業已加工完成的材料），這些人工材料都帶有極濃厚的造形味道。從規格上或編排後連續的圖案效果上檢討，都有很周密的設計，如人造石、磚、花磚、合板、化學板、防音板、甘蔗板、鋼管、鐵皮、玻璃材料、塑膠材料等等，沒有一種材料不經過專家仔細考慮過他們的使用價值的。尤其在應用方面，大家為能保留或發揮材料原有的特性，在施工上或造形上均盡了最大的心力。雖然加工材料本身已經失去了大半的自然材料的本性（如甘蔗與甘蔗板、木料與合板、泥土與各種磚）或根本已失去了材料原有表面上的視覺效果（如矽的原料與玻璃）。但是，自造形觀點來忖度，能否使原有的材料盡量保留固有的性格，使與其他的材料有所分別，甚活於能取得判然的，且和諧的對比，當然為從事創造者活用材料的本質，以表現造形設計上的一種很不平凡的手段了。

材料的表面現象

在造形活動的研究方面，視覺感應與材料的表面特徵是一項非常重要的課題。我們所重視的是造形材料的表面給予視覺的影響，也可以說是屬於心理的、藝術的感受問題。我認為可分為光線、質地、造形三方面來加以觀察與研究：

圖說276：
野柳海岸的化石「女王頭像」。表面的質地是自然美的現象與石彫表面，人工美的表現感覺是不一樣的。

276.

圖說277：
經過加工或修飾的面形和線形
材料的綜合造形。表面的造形
觸覺已經有很顯著的改變。

1.光線：關係材料表面的特徵最爲密切的是光線的本質與光束活動的現象，
　前者涉及彩光和物體色，後者爲光的反射和陰影的問題。視覺環境所用的
　任何材料，不管是否接受過人工敷彩，均有物體色的顯色，而所以能夠顯
　色，端以光線爲媒介。因此做爲光線的光源，其性質的如何，視覺材料的
　表面也隨之有所變化：

277.

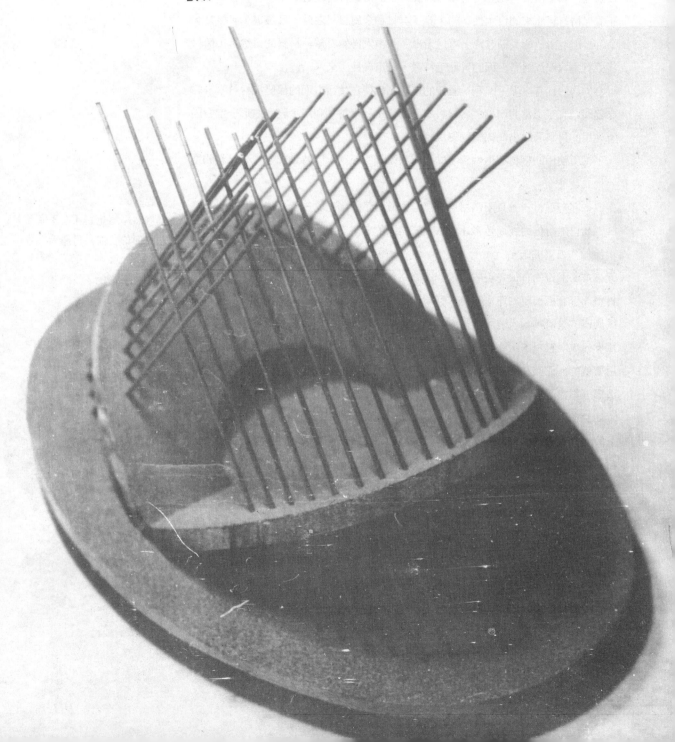

(1)光源的色彩足於左右材料表面的演色性。

(2)光源的強弱使材料表面的色彩三屬性發生錯覺。

所謂演色性（Color Rendering）是指物體色受到光源的干擾現象。通常物體或材料的表面，假使受到不同分光分佈特性的光源所照明，雖然是同一物體，其表面色彩卻總有些差別。色彩的三屬性（即色相、明度、彩度）也是一樣，光源的照度假使各不一致，則不是改變了色相的感覺就是提高或降低了明度和彩度的錯覺。還有光的反射與陰影也是影響材料表面特徵頗鉅的因素，兹舉其要項如下：

(1)光源的多寡與位置的分佈，使材料在同一平面上做不同視覺表現。

(2)光線的直接或間接會影響材料的表面反射現象。

(3)光源的照度強弱左右了材料表面的感覺。

2.質地：質地（Texture）也是決定材料表面特徵的主要原因之一，所謂質地係指物體組織的精粗柔硬或表面的光滑粗糙等物理性質。除了物體的形態，質地是操縱視覺心理最爲直接的一種，一般認爲質地是經過觸覺經驗帶來的視覺特性。中國宋磁即以其風格純樸逸脫，質地細潤沉着名聞天下，品賞其觸覺視覺化的味道，勝過一切形色的事實。法國人稱繪畫表面的質地爲 "Matiere" 是爲美感的肌肉，個性表現的重心。又如星球的視覺生命——月球的表面，地球的水面、森林、平原、山脈、沙漠……。無不以視覺來代替觸覺，說明個中的美妙！下列幾項是質地影響心理的情形：

(1)材料本質結實、組織細膩，則表面的性質光亮，使人感覺得冷，如玻璃、金屬材料等。

(2)材料本質鬆弛、組織粗糙，則表面的性質遲鈍、使人感覺得柔和、溫暖，如甘蔗板、布、粗的紙張等。

(3)材料本質生硬，則表面感覺緊張，表現出視覺上的力的作用。

(4)材料的表面光滑或組織有一定，則光線的反射有規則，相反的材料的表面粗糙、凹凸不平，則光線呈擴散反射，前者使人感覺得透明或有光澤，後者是不透明的，沒有光澤的。

3.造形：材料的選擇應用以及形態的變化、形態的組合，影響物體的視覺最深，並且最爲直接。材料的表面性質不但隨光源與物體原有的質地顯示出它的特徵，同時也由物體的形態構成而發生微妙的心理變化：

(1)材料的表面面積大，對視覺的操縱力量也大，面積小力量也小。

(2)質地的對比強，則給視感覺的反應也清楚，對比弱，產生的反應也曖昧。

(3)形變，陰影也會跟着變，陰影加到材料的表面，材料的表面就好像發生了形態與色彩的變化，並且隨着光源也改變了視覺的感受。

278.
279.

280.

281

282.

283.

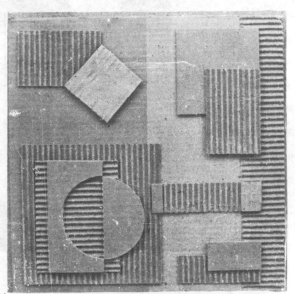

284.

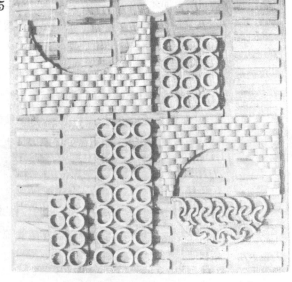

285

質地對比

上面我們所談的材料組合是依形態的不同而分類的，現在若按材料的性質差別，即質地的對比現象來分析研究，應該注意到下列幾個問題：

1. 材料的軟硬、粗細、輕重感覺的對比現象。
2. 材料的透明性與不透明性、塑性與紋理性的對比現象。（包括光澤問題和光線的反射等等）。
3. 各材料間單純的表面紋理的對比現象。（包括規則形與不規則形的自然紋理和人工圖案）。

材料的質地對比，給予觀賞者的感情影響，不比形態變化的力量差，它與形色一樣，對於韻律調和或對比等形式原理有極重要的作用。一般的習慣，材料的質地對比都合併在物體色的顯色性裏一併加以研究討論。因為色彩本身已經具有很大的力量，足夠左右人的心理狀況。而物體的質地其微弱的心理變化，幾乎不為人所察覺，所以到目前為止，除了些特殊設計者外，都只注重形色，很少能夠合理的利用質地的特性來做更理想的視覺安排。

質地的對比，依心理感受的程度，約可分為微量的變化與多量的變化兩大類。前者的材料使用法，大概都是同一種材料在不同造形下所感覺的變化，或者是材料表面的反光效果相近似的對比情形下所產生的結果。後者，可以說是在強烈的光線下或材料的本質相差很遠的對比下產生的情形。微量的變化富於柔情，適合長期性的日常性的視感要求。多量的變化有濃厚的戲劇性的作用，比較受短時性的，印象性的佈局所器重。至於兩者綜合的發展，情態萬千不勝枚舉。主要的問題是如何去了解綜合素材或媒體的心理效果，以及單一素材和綜合材質前後出自同一材料的性格變化。這些不容易看見的，潛伏在形色背後的視覺特性，我們一定要將這些東西找出來且加以審慎的研究：

1. 素材單獨性的表面視覺效果我們能了解多少？
2. 單一素材的表面性可有多少變化？
3. 單一素材的塑造性格怎樣？如好加工抑或不好加工？
4. 單一素材與輔助材料的協調性大不大？
5. 素材對工具的應變能力如何？
6. 利用自然紋理所做的紋理造形前途如何？
7. 新素材的出現給於過去的素材有什麼刺激？
8. 綜合使用不同質地的對比困難在那裏，效果在那裏？
9. 按素材的各項適應，如何才算使用質地對比有效的系統方法？
10. 個別的視覺心理和普遍的視覺心理如何注意安排。

圖說278～279：
單純的質地變化，應該特別小心光的演色性，圖中的兩個造形都是同一種質地的構成，結果因為受光的部位有別，即物體的反光條件產生差別，所以有了表面感覺不同的現象。

圖說280～285：
兩種或兩種以上質地對比的造形。任何材料都可以變化出許多不同表面現象。對比的目的在於求得明顯的質地調和的視覺效果。

286.

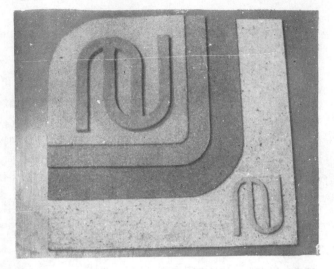

287.

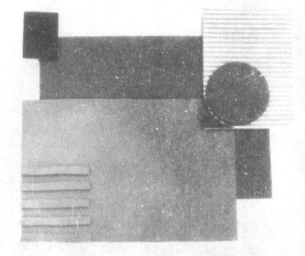

288.

289.

290.

291.

13 依構造形式來分類

前面詳論過美的形式秩序（第5節），普通在專門以上的學校教授造形，時常應用到的一種特殊造形分類的形式。又名造形原理的類別，行外的人很少採用這一種區分方式，在造形觀念上平常是沒有這種深入的直接意念。這種分類研究，就如醫生在解剖人體；藝術理論家在分解大自然的結構一樣，態度冷酷刻板無情，不像前一節所敍述的造形活動，有日常性而富於感性，不太爲一般人所接受。就是專家要研究，也得理論與實際，造形和方法應同時進行方能深入體會，熟知其奧妙，因此我預備把這一部分的分析工作移到下一章第18節來一起探討。茲只就其概要的分類、內容列舉於下：

　　①統一型的造形
　　②調和型的造形
　　③均衡型的造形
　　④律動型的造形

圖說286～291：
和271～275圖類似的作品。質地和諧的狀況，按選擇材料和處理的方式而不同。形色問題固然是關鍵之一，可是質地對比確實有它們各不相同的意境。

圖說292～295：
造形的構造形式和所有的問題一樣，不管單純和複雜的內容，硬要把它說成；例如律動的造形或比例的造形；集中式的統一造形，都屬相當勉强的說法，只是權宜性的做個主要特徵的分類罷了。

統一性的特色

統一、在形式原理方面是屬於組織上的問題。統一隨伴着變化而產生，沒有變化不必談統一，有統一不能不講究變化。如國家的組織一樣，沒有組織的國家不能統一，定是一片紊亂的世局，有了統一政體的組合，人民的地位，就是變化中最主要的內容。大家都知道過份的統一爲集權是不自由、生硬、呆板、單調、乏味的開始，相反過分的變化是無政府狀態，無以彼此約束，一片散沙，會造成混亂，醜惡無法認識的結果。在造形上兩者性質相反但並非對立的狀況，而是互助合作，相輔相成，把統一的緊張感緩和，使變化的鬆弛感有規律，促進中庸是兩者爲一體的關係。

所以有人說，統一要統一什麼？就是要統一那過分變化的混亂。變化要變化什麼？就是要變化那些過分統一的呆板。下面我想就按照這個法則，分四段來研究這個題目。第一是分析統一內的份子結構，即理論全體的條件與部份的關係。第二來討論統一的方法和分類。第三爲統一的原則。第四爲統一的實際要領等等來逐步了解它的內容。

在造形要素的構成方面，所云全體是一個很重要的觀念。全體是一個相對的立場，要看我們觀點的重心或着眼點的位置而定。多少範圍才算全體，多大的東西才

彩色插圖27：單純的變化分割法，主要的目
的是在學習彩色變化的形式。

彩色插圖28：集中式的構造形式，色彩調和
採用補色對的分離調和法。

彩色插圖29：等分割線與兩圓心的同心圓所
構成的造形。因爲着色的格子變化，使圖形
的視覺性複雜化了。

彩色插圖30：一個大同心圓與五組相同的同
心圓之構成。彩色的方法會變化造形表面的
形象。

彩色插圖31：四方連續對稱型的造形，正反
兩面模型的移動構成，着色後的結果。

彩色插圖32：背道運行的兩面模型之用法一
樣，着色時用單純的同心圓色彩變化法。

彩色插圖33：造形法與前面的圖形一樣，上
色時把同心圓分三等分進行。

彩色插圖34：三色偏心圓的視覺造形。

彩色插圖35：兩面對稱連續內移的模型法。

彩色插圖36：有彩色幾何圖形的分割剪貼造
形。

是部份，都不能有固定的範圍。好比一幢房子，全幢是一個全體？一個房間是為全體？抑或一面牆壁是為全體？或一幅畫裏面的一朵花？……都有可能，這要看我們所品賞的視點位置放在那裏！不過全體還得要有一個條件，即在所着眼的地方，全體內的個體必須有統一，例如房子倒了，形成一片混亂，我們無法承認其為完整的全體；如衣服穿着在身上很整齊，這一幅打扮是為全體，可是當把這些衣飾零亂的脫在地上，就會失去全體的意義。統一為有生命的秩序，全體為某特定條件下生命的象徵，所以全體是可供品賞的獨立的對象。同等是生命的感應，可是全體的擴大也就是生命的擴大；全體的收斂同時也是生命的收縮。

部份是依靠全體而存在着，是全部的一部份。所以全體的性格與價值將受到部份的牽制。部份可能為兩個，也可能兩個以上，部份可以有區別，可以有某程度的獨立性，可是不能超出全體的力量範圍，部份為全體的身價的基礎，而部份的身價也因全體的價值而高低。

人對於統一的方法，有兩個不同基本態度。一個是比較理智，稱為分析統一法，有的稱它為有機的統一（Organic Unity）或有條理統一法。其統籌全盤的計劃，頭腦比較冷靜，佈局條條有理，可比喻為孫子用兵，絲毫無不盡其精密的盤算，引經據典，態度頗為嚴謹。好像對於穿着與打扮，某人為了參加今天晚上的舞會，在幾星期以前就在準備與打算，時時刻刻都在計劃那一天晚上，她要上場的衣飾，從頭上一直到脚尖無不用心彫琢，以謀求最優良的美的效果，到了該日傍晚回家，有條不紊，按計劃打扮穿着，其情緒很沈着，這種掌握局面的方法，就叫做分析統一的辦法。

另一種統一的辦法較富於情感，稱為綜合統一法，又名多樣的統一（Unity of Variety）為無定條理統一法。畫家用他訓練有素的或先天的賦予，以直覺的力量很容易達到其目的。不管要統一的個體再多，變化如何複雜，他也能使用其心照的魔力在短時間內，直接將所須要的東西統一起來。不須用分析，也不必要事先計劃。事到臨頭再說！這是要靠豐富的造形經驗，否則很難應用這種辦法。峯銳的造形感覺是它最大的武器。有人說用這種辦法的人，他本身就像一塊磁鐵，任何東西經過它的手邊，都很乖、很規矩、很聽話。名演說家出口成章，我們把字堆積了半天還不成文，當然更不用說成章了！人家參加晚會，老早在紙上或心上盤算，可是有綜合統一的力量的人，他事先滿不在乎，等晚會時間快到的時候，然後一手拿東西穿帶，一面看鏡子裏的造形，最後投以一個滿意的微笑，回轉就去參加他一定得意的晚會，這個綜合的統一力量與前者分析的統一辦法，兩者在性格上是有極大的差別。

那麼不管你用分析性的或綜合性的統一方法，其事先或事後所能了解，所應遵循的原則在那裏？匠者雖富於直覺的力量但是不易說明出口，所以他們稱做密訣不

圖說296～299：
造形時不論部份現象是如何的多樣，看起來的結果應該是在同樣的式樣或者同一感覺下統一的現象才行。像299圖假設圓形的兩端與梯形連接不起來時就會失去統一的關係

296.

297.

298.

299.

能言傳。而爲人師表者，必須解惑，由無生悟，格物以致知奉爲無上的科學的精義。使任何現象都能解析，都可以再現，也都可以舉一反三應用自如。

調和性的特徵

按照字義，調和（Harmony）是配和得很平靜的意思。因爲調是合適，和者親睦，表示氣氛美好永遠沒有爭執，這樣才會使彼此的存在受到尊重，存在物的生氣和活氣才能像泉源涓涓長流。

理論上調和是部份與部份之間或部份和全體互相的關係，能保持一種完密和諧的情況，不分作品與觀賞者的界線，怡然能產生美感者。這時我們將從內容上，在這種作品裏頭品賞到，由於它們在共存性與融恰性以及所有適當的交流下孕生的宜情。也會在形式的基本原則上，看出它們因共存與融恰的態度，使統一與變化、均衡、比例和律動構成一個完整的優良關係。

完全的調和在形式上決無分離排斥的現象，更無矛盾對立的狀況。我常在人家結婚的筵席上覺得，除了席間人多紊亂造成不協調的氣氛之外，不管是墙上（掛在墙上的喜帳等等）或大家的臉上以及嘴上，尤其貴賓的讚詞，無不遍地調和。細

圖說300～301：
兩張照片是同一個造形。每一部份的形與形的關係和結構都非常完滿和諧，各部份的感覺都完全一樣，包括其他的造形條件都很相襯，確實屬於以調和性爲主的造形特徵。

300.

301.

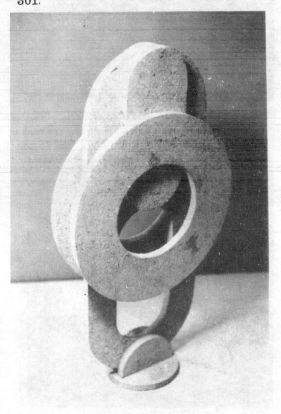

細吟味這等美詞：天生一對，百年和好，鴛鴦夢好，晨露花香……。還有那些鄰坐的，叨叨私語……很相好，眞相好……。差不多等於上了一堂豐富的調和理論課程。可見不管是那一種愛的現象，就是調和的象徵。一對鴛鴦在平靜的水面上和睦戲水；清晨在空氣新鮮而四面安靜的花園裏，看到含情脈脈的露珠，黏上了一朵羞濕溢香的花朵，是多麼舒暢的感情，調和就是這麼一個中和的東西。有人說少女的眼睛如秋水，秋水乾淨而澄淸；朱自淸描繪荷塘月色的氣氛：『最後……輕輕地推門進去，什麼聲息也沒有，妻已睡熟好久了。』；世人都讚賞宋瓷的雅品，色潤而精美；也欣賞巴蕾舞的舞姿，優美的動作，安定而流動的感情，和

302.

303.

304.

305.

194

協無間；尤其當我們意念到萬物生生不息的樣子，不由的欽佩主宰萬物的秩序。怪不得希臘人稱宇宙為 Kosmos 調和，其意義實在深長。

調和必須借視覺的共同要素來構成它的造形，也需要各要素適當的比照，喚起趣味的興趣和刺激。尤其對於潛在的秩序，要有深刻的了解，才能做到附合造形的希望和滿足。可見一定要所有視覺要素組合得一致，內外的共存與融洽的意境能鞏固在一起時，方能達到目的。

有一種稱為不協調（Discord）的造形，是利用造形上矛盾對立的心理，使因過分調和，趨近單調的場面，產生突變，引起注意而造成更有力的場面。不協調雖然富於變化可是往往損害統一與秩序，造成感情的混亂，若得不到起死回生，或者創造不可思議的魅力，那麼造形更趨惡爛只有引致同歸於盡的結果。好像一個很好笑的場面，大家都在笑，裏頭只有老陳拉長臉形，裝出莫名其妙的臉色瞪眼裝傻，等大家看老陳臉色不對，即時收笑時，他才放聲捧腹怪叫，剎時使大家更為驚奇，終於不得不跟着傻笑。有的叫這種作風為破調。

均衡性的特色

均衡（Balance）在造形上是一個很重要的原理。普通的說法是只要左右形的分量相等而不偏重於一方者就叫做均衡。嚴格的講它的意義應該還要廣泛些，可以包括平衡、對稱、安定、比例等諸現象。即指一組對立存在的東西，能夠安定地相互完全的結合在一起，構成完整且統一的關係，這種造形現象就勘稱為均衡。所以均衡是集合所有重要的造形因素，不但施於周密的整理，而且必須應用正確才能得到的結果。舉凡人體，飛鳥走獸均齊的動態，樹木花卉的組合與生長，山川氣流萬物輪廻的現象，都是均衡最好的實例。

均衡的形式約可分為兩個式樣，一個是具有固定形式（Formal）的，對稱形式（Symmetrical）的，或稱消極的被動的均衡（Passive Balance）。這一種均衡和天平的原理一樣，有一個中心或軸心，相稱的兩邊荷重相同，力集中於中央的支點而平衡。如一隻蝴蝶，一對吊燈，一個正而直立的人體或塑羅漢的樣子。這種均衡的式樣古典建築的範例特別多。視覺效果簡單明瞭有些過分沉着而嚴肅。尤其正當中為大家關心的焦點，莊重而高貴的地位令人不敢隨便。另外一個均衡的式樣是不具形式的（Informal），不對稱的（Asymmetrical），或稱積極的機動的均衡（Active Balance）。這種均衡就和蹺蹺板一樣，左右兩邊的荷重不同，中央的支點隨條件而變動，有時甚至於無法察覺中心。如芭蕾舞姿如走平衡桿的姿勢，又像優良的客廳佈置或現代的新建築，場面的機能性，使中心位置的觀念潛在到最深層的地方去了。在不對稱的安定中，使觀賞者產生無名的喜悅，動

圖說302～305：
都是很和諧的平面基本造形。如色彩插圖31～33等的造形一樣大部份均屬同心圓着色法（配色也大都用同色系或補色系的基本性調和原理）。造形也大都屬於一個單元紙板模型，用正反兩面分別背向兩面，以等步移動模型畫成的。

圖說306～307：
對稱式的造形固然會均衡，不對稱的造形雖然安排起來比較困難，但是對於視覺功力高的人仍舊不算難的問題。306～307 圖是完全兩邊對稱的造形。

306.

307.

308.

中有靜，靜中有躍動的感情在呼吸。咸認這種均衡最具神秘性，最富於變化的現
代的造形感覺。

律動性的特徵

律動（Rhythm）不是音樂專用的名詞，因爲音樂是時間的藝術，所以沾了它的
光。宇宙萬物除非垃圾不管爲自然的或藝術，都不能不帶律動的現象而存在。優
良的生命秩序，尤將依視覺條件表現其律動的力量，顯然可見的如脈搏、呼吸、
舞步、運行、生長以及四季的變化，深如氣韻、感動、逸品、神化。借自然或造
形的視覺形式傳達到我們的內心裏來。

律動的形式千變萬化，豐富的感情，令人目瞪口呆。要清靜的韻？要激動的律？
要纖細的、要雄偉的、要單純的、還是要複雜的；是要可憐的、還是要可喜的…
…，如菠龍宮寶藏，可依你的需求而選取。脈脈的凝情撩人心藏，盈盈的情操美
不勝收。不過情必須以情對，默默的動態，有形無影，當你不關心它或不須要它
的時候，它將變成一片冷靜的現實，沒有生命的僵屍。

律動會隨伴着層次的造形，反復的安排，連續的動態，轉移的趨勢而出現。諸如

圖說309～312：

除 312 圖都不是兩邊對稱的造形。兩邊對稱形感覺上比較刻板，不對稱的形態較富於機動性。現代造形一般都傾向變化豐富的構造，避免呆板的感覺。

310.

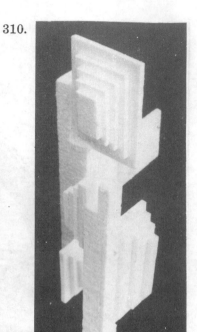

309.

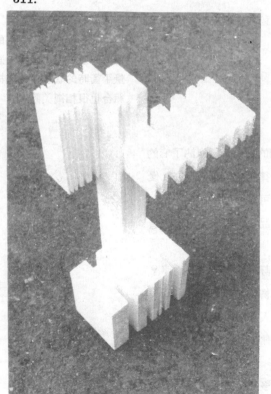

311.

312.

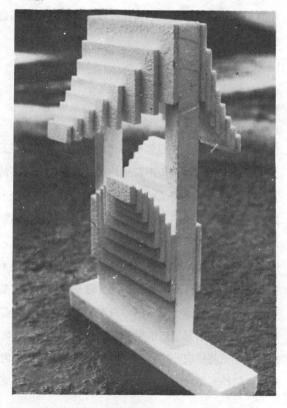

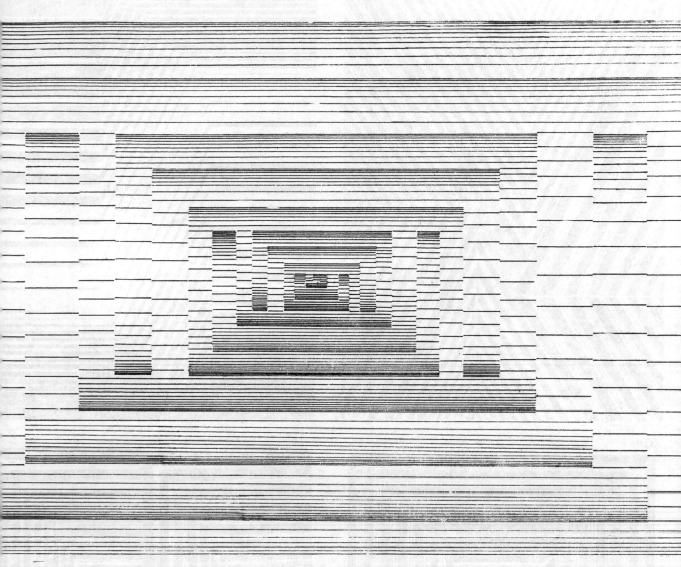

313.

漸進、重複、回旋、流動、疏密、方向等的現象。它除了以直覺的高次的意竟顯
形之外，也可按數理的秩序，用科學的方法組合再現。如使用等比級數的秩序或
等差級數以及所有其他數列適當的構造與發展，可以變成心理的，美而嚴肅的造
形，律動即照安排的性格而產生。
律動會給造形以生命感，因熱烈的感情和活動的性格引起大家的注目。也因多樣
的統一使我們容易觀察，容易把握，容易理解而導至親熱的感情。律動也是表現
速度，造成氣氛有效的力量，奇妙的運動感覺使它的魅力流傳到每一個角落，傳
達它的作用。

圖說313～317：
都是屬於特徵很清楚的律動性
造形作業，而歐普效果很顯著
的構成法。有些應用錯覺的原
理，加强了動態的變化。形形
色色的律動作業都可用不同結
構方法組合起來。

314.

315.

316.

317.

14 依組合形態來分類

這是完全模倣自然的構成形態或前衛性的造形結構分類，性格上比較接近造形技術分類，而大都數的領域均爲專家性的造形活動世界。物質的存在有一定的理路，我們在物理學或化學的物質結構裏學習了不少有關這一方面的知識。如同一切存在中的『道』與理則學上的『理』或者倫理學社會學中的『禮』都是屬於這一方面的內面組織的稱謂，只是組織上的式樣有很多不同，以及性質上的差別，而呈現了各色各樣的不同感覺或視覺特徵。對於這一種物質組合上的特徵，在較早的時候就有人（有的是科學家，有些是美術家，也有社會學家）發覺到，並加以研究發展，系統學上稱它爲典型而保守的自然形式。二十世紀以後，這門學問發展得更爲廣泛而快速，手法上也脫離了自然形式，而進入純粹的邏輯形式。茲按照習慣上的順序分別敍述於下：

①架構式的造形

②堆砌式的造形

③一體式的造形

④系統化單元變化式的造形

⑤錯覺造形或歐普藝術

⑥數學性力學性造形

⑦電腦程式化造形

從①到③一般都稱做自然形態組合法，④到⑦爲邏輯形式的組合法。前者的應用方法單純，後者的使用很機械化，所以一直到今天自然形態，仍舊能夠繼續存在而普遍爲人所愛用，當然是有他的優點所在。

所謂架構式的造形：我們最熟悉的是建築上用的力霸鋼架，或鐵架、木架、竹架等類的東西，即把一根一根的線形材料依一定的方法把它們有組織性的連接起來，成爲一個獨立造形。國人稱『畫竹十年』所研究的可能就是其中的學問。竹子的生長一節接一節；一葉又一葉因爲周圍環境條件等的不同而起變化，造形也就類似而不相同了。架構式的造形感覺輕快，組合上伸展容易，本身不但造形經濟也有其他很多方便。

堆砌式的造形：我們也經常看到過，例如砌磚塊，砌石牆，砌卵石，堆木塊、木板，堆包裝盒等等堆砌而成或累積起來的造形，磚造或石造建築就是這一類造形的典型。它的造形也和架構式造形一樣，單元變化自由所以花式很多不如一般人想像的那樣刻板。這一種造形感覺較穩重，但是伸展就不太便捷，力學上有許多不得已的浪費。

圖說318：
經過表面加工過的塊狀造形，外觀看起來也可稱爲一體式的造形。實際上未經表層處理以前，可以看得出是由幾塊大小不同的方形塊狀的東西組合起來的。眞正的一體式造形是用模型灌出來的，例如石膏塊或水泥塊等的整體形態之稱謂。

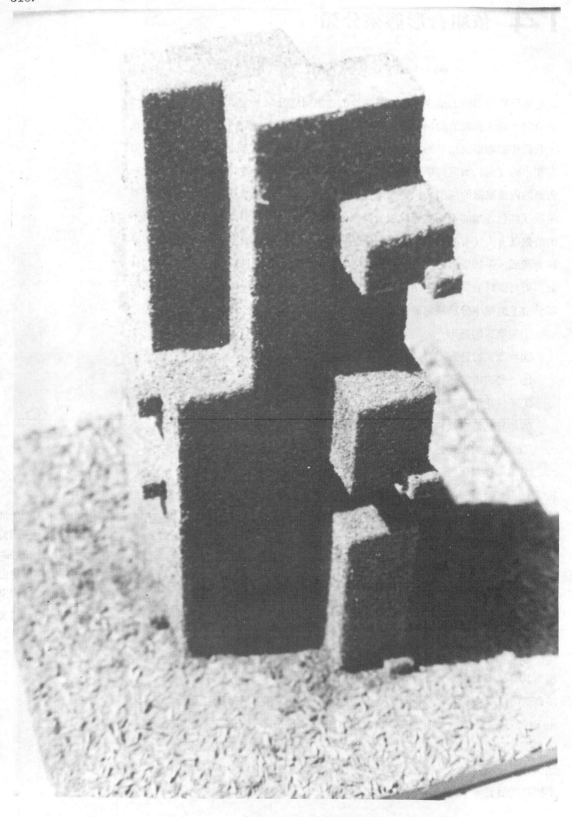

319.

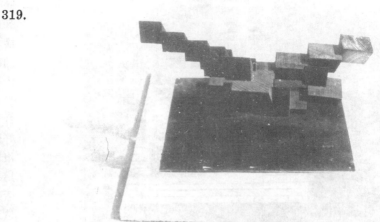

320.

321.

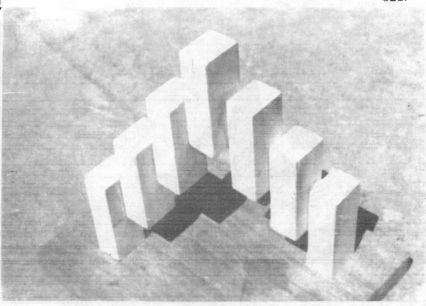

322.

圖說319～322：

類似堆砌式的立體造形。一般
的情形堆砌是指磚造或石造建
築的結構式樣之稱呼。基本造
形的場合，排列法或堆砌法就
不像建築房屋那麼整齊規矩。
同時塊與塊間的接合也比較自
由，完全屬於堆砌的狀況不多
。

323.

圖說323～326：
架構式的造形。如木造建築的
構造方法，一般的情形都以三
角結構爲組合的最基本單元，
因爲四角不易固定各邊，三角
形的固定法，三邊最堅牢，最
合乎材料力學上的要求。不過
好像圖片上的各種造形，雖然
沒有採用三角結構法，可是因
爲不是建築物，不需要內面的
活動空間，而爲實心的架構，
造形也就自由得多了。

324. 325.

 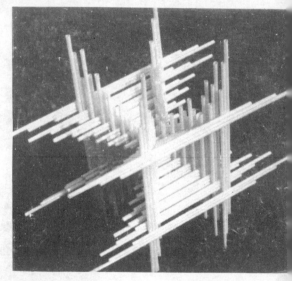

326.

一體式的造形：感覺沉着，有份量，結構極為鞏固而安全。東西的形成自由方便，視覺效果比較容易集中。如石塊、石膏塊，大木頭，或依模型鑄成的金屬塊、水泥塊等等，都是常見的此一類造形。現代許多高樓大廈就是用鋼筋鋼架與水泥組合利用模型，灌起來的一體性大空間，一種空心立體造形，不像一座山或一塊大石頭，整體為一實心的東西。

系統化單元變化式的造形，是十足的一種人為的設計形態或美術形態。這一類形態依一定的規則在變化，所以感覺上前後兩個造形大致相同，同時變化條件的質和量的多寡決定了造形形態的結果。在造形變化的比較研究上，是一種績效很高的手段。在逐漸變化的過程當中，你可以在其中找到你所需要的形態，而形的變化特徵也非人所能預先料想的。

錯覺造形或歐普藝術是就造形的視覺效應或形態的特殊組合效果而獲得命名。是以視覺效果為主要歸類的造形系統。前者，使視覺無法正常；後者預計視覺的打擊效果，兩者均各具特色。錯覺造形（詳細參照拙著視覺藝術268頁至280頁）著名的希臘神殿利用得極為巧妙。現代美術家 Josef Albers 也都利用得很好。歐普藝術（參照視覺藝術 187 頁）是1965年以後由美國紐約發展開來的一種造形趨勢。以後可能不斷的還有一些美術家會開發下去，在傳播活動方面，日常生活方面這種造形價值，是有它重要的一面。

數學性力學性造形，這類作品不論古今中外，以往都在土木建築方面，所發現的比較多，應用在美術表現方面的幾乎很少。經過本世紀，尤其到了幾何圖形的繪畫抬頭，這一方面的表現成績一日千里，諸如 Mondrian, Albers, Vasarely, Nicholson, Tatlin, Moholy-Nagy, Riley 等的作品，以及浮動彫刻的造形；吊頂建築的造形；幾乎都把數學性或力學性的造形美表現得令人驚訝的程度，可預計的將來這種現代美的創造，還有更可觀的表現。這種造形感覺乾淨俐落，富於簡潔單純之美，只是稍嫌冰冷硬板之感。

電腦程式造形是情報美學記號美學時代的產物，是目前算是最新一代的造形。從此科學與藝術的接觸好像進入了一個新的紀元，理性認識的世界和感性認識世界，似有通道，能否相輔相成，進入一種更完美的藝術境界，是我們所嚮往的。電腦造形包括 Schoffer, N. 的研究在內，目前只在形色組合的初步階段，此後全面性的發展，與美術表現完全的結合後，一定可以看到更美好的結果。目前所感覺到的電腦造形，其缺點在於沒有人性的溫暖；可是它的最大優點就是可以表現出人的手腦所無法到達的快速性、精密性、複雜性等的境界。

327.

圖說327～328：系統化單元變化式的造形。任選一種幾何形態，然後依次逐漸變化它的形體，左右兩邊的式樣必須保持密切的視覺特徵，不可失去連帶關係。

328.

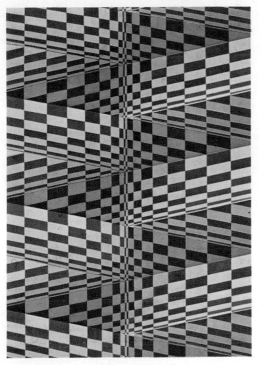

彩色插圖37：比例分割法的平面基礎，指定
色彩為補色系的調和。

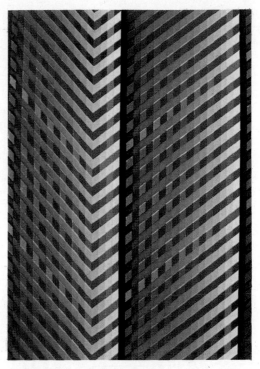

彩色插圖38：等間隔分割造形法，色彩的明
度、彩度層次造形的練習，指定彩色仍舊為
補色系調和。

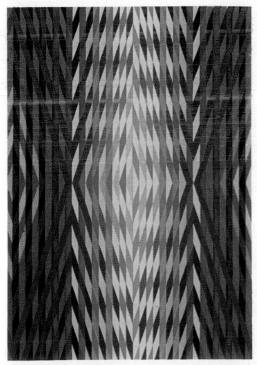

彩色插圖39：等間隔分割造形法之練習，指
定色彩為類似色與異色調和之應用。

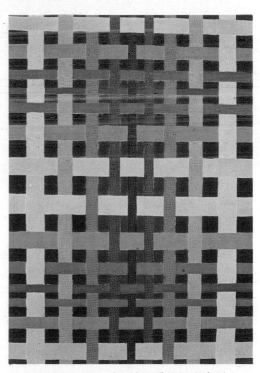

彩色插圖40：同色系和補色系的色彩應用。

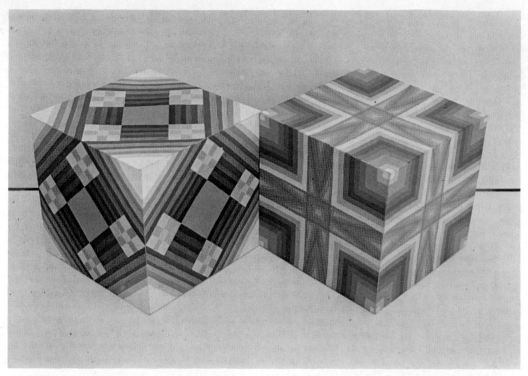

彩色插圖41：可以對照彩色插圖 4 以及其作法的說明。色彩的平面效果和立體效果有相當大的
　　　　　區別。立體造形與平面造形的視覺特徵也不同，學習時可以多方面取得實際經驗
　　　　　。

彩色插圖42：與上圖同一類的作業，彩色的計劃可以讓學生在學習目標的範圍內自定。

如何造形？

圖說330：一種形立體（如色立體）的試探研究，即擬建立形的三度空間變化的試驗， 330
圖為其中的一部份平面。長久下來許多人爲科技時代的形的標準（如表色法的表
形法），能用代號表示形的方法，絞盡腦汁。這是亟須建立的一種體系，希望早
日能給我們實現。

330.

15 造形感覺的培養和系統化方法

造形美術與科學精神的融會和統一

在這裏需要的是全副的科學武裝，它包括了精神準備和系統化的物質裝備，因爲現代的造形活動與過去的純藝術，或古典式表現有區別，我們要求它能依計劃實現吾人的願望，然後在能開拓的希望的藝術領域上來施展我們的方法和技巧。造形藝術在此地講究的是科學方法的再現，即形態感覺也好，色形感覺也好，即使再深層的東西，我們要它如何出來，怎樣再現出來，它就得在必然的條件和要求下能夠重現。例如我們要一個優美的韻律，那麼合乎我們所希望的優美的韻律就能在我們科學的安排下乖乖地顯現出來，不僅是感覺再現了，他如形式是再現了，而形勢的意境也顯見了。有些人不相信以前的人當學徒三年四個月，技術還不能很完美的學上手，而現代的人卻在學校能以短時間內完成他的學業。可是目前事實證明不但生活需要可以科學化，甚至於視覺藝術也能科學化。我們知道感覺是極現實的東西，我們也知道感覺是在個別的非合理性的狀況。可是**藝術的科學**把握了以下幾點要領，使感覺的再現變成了可能：

 a 有系統的，切切實實的培養了各種良好的感覺。

 b 了解感覺現象，知道感覺的動作特性。

 c 講究如何操縱感覺，應用感覺現象。

是否具備了良好的表現感覺，這是身爲現代設計家或美術家最基本的條件。除了方法和技巧之外唯一與外行的人所不同的地方，是能不能感受出來，能不能品嘗得到對象的內容，勿庸爭議，這是內行人與專家們的專長。他們能感應，靠的是什麼？那當然是靠經心苦練的靈敏的感覺。而一個人想具備優良的表現，那只有到實地去培養，一方面多欣賞傑出超越的作品，另一方面必須多方面去摸索體驗創造以加強實際的信心。談色彩調和理論是紙上談兵不切實際，理論是靈魂，沒有實際去配色，靈魂像失去了肉體一樣，眼高手低是一個可怕的現象。切切實實做點驚人的色調，對以後的創造是享受不盡的。形態感覺的培養也不例外，爲了要爭取效率，使每一份動作都能夠發揮最大的效果，吸收最多的表現感覺，有系統有計劃的感受訓練，是一項刻不容緩的辦法。因爲希望獲得視覺科學的再現，那麼只好有賴於合乎科學感受的儲蓄。

爲了不可盲目的接受，違反科學方法的原則，了解感覺現象，明瞭感覺的動作性格，我們每一個人大都曾做過許多理論的檢討，可是重要的就在下面要詳細研討的幾節方略，將來你的表現能不能如意，能否經得起考驗，就得看你在事實的現

圖說329：
一種完全使用吸管做成的線形立體造形。基本造形的表現領域相當的自由，除了美的意境和學習上的約定範圍，一般都不加以限制，尤其是製作方法都鼓勵多方面試探。

圖說331～342：
前面也詳細分析過，這是一種有系統，有表現法的程序技巧之平面基礎作業。除了指定學習色彩的原理以及外框的範圍之外，大致都不加任何限制。①模型的設計②軌道的計劃③移動的比例法和圖形分列法，是此項造形最主要的學問。

211

331.

332.

333.

334.

335.

336.

337.

338

339.

340.

341.

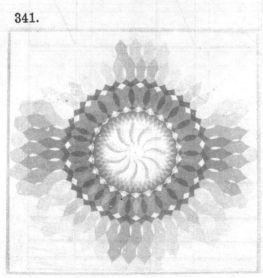

342.

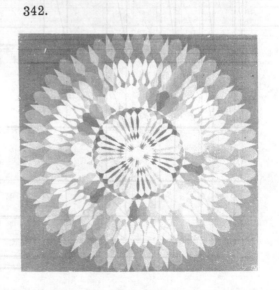

343.

圖說343～344：比例分割的系統法之平面造形。分割的比值和縱橫兩邊的比例以及分割內的小方塊之造形變化，宜力求創新，有組織有系統的培養一個人的感覺反應，最好多設計一些有效的教學方法。

344.

214

象裏面，掌握了多少感覺現象的生機，在實地的狀況下佔着了多少感覺的動作性格，感覺能不能在你的手下稱臣。

要所希望的東西重現，進一步的要求那就是操縱感覺者的靈性，要拿出主意或拿出靈感的意思。現代的視覺計劃與過去純藝術的活動不同，不能憑藝術家個人的喜惡，站在被動的地位等待主意到來或高貴而嬌媚的靈感蒞臨。能操縱感覺是科學的藝術，感覺者本身必須站在主動的立場，依有系統有組織的方法來招攬主意驅駛靈感，建立具體而有效的方法論，使主意與靈性隨時隨地都能夠貢獻出它們的力量，能按一定的程序要它們主動的出現，以勞動者的新時代的身份爲美的科學創造分擔最先逢的領導工作。這不是夢的請求，而是美感最現實，目前所遭遇到的情報的意境。我們勢必被迫去解剖過去所有神聖的美的典範，毫不容蓄的付之與電腦的精密分析，也必定要求新環境做最客觀的承受，來完成能操縱感覺的一套新的規範，或者說是科學的靈感。

我在許多新的視覺藝術的著述裏面以及這些藝術家實際的表現方面，看出了他們多方面的極廣泛的主動的思考法則。除了數學的邏輯系統的方法是比較普遍者外，以其他的因素出發思考的也很有些個別的特色，可見感覺表現在現代不再是一種被動的東西了。

數學形態與視覺藝術

古時候數學和美術表現，是較少能有機會碰上關係，互相之間好像始終沒有多少緣份。數學是純粹屬於理智的思考的東西，一點沒有情感或情緒能夠參與的地方，而視覺藝術則是純爲情感與情緒所產生的結果，無論如何實在不容易將它們連在一起思想。到了今天數學的方法與視覺的藝術能夠使他們的感情慢慢接近，這也決非一件偶然的事情，建築造形就是數學與藝術綜合的實體。人類經過幾千年來的生活經驗，懂得幾何形態和力學形態，對於建築的美並不比純裝飾性的藝術遜色！建築藝術在力學性合理的構造表現，在技術與藝術的配合當中發覺它在美感意竟中的無比的力量。這種潛在力量經過本世紀初構成派的激賞，於是得到急速的發展，經過工業設計的推展以及新視覺設計的重視，數學與視覺的關係一日千里，遂奠定了彼此間密切的美感關係的基礎。

今日的視覺藝術和數學形態的結合，已經超過了美與實用或藝術與技術對立的狀態。換句話說它們的關係已經發展到，不是兩個不同性質的會合，而是屬於兩者爲一體的表現，甚至於應該這樣說，數學或力學形態本身就是一種美感形態的表現。這是世無前例的另一個美的世界，數學與力學超過了結構性與統計性的實用階段，完全依形式的秩序得到昇華與超凡的生命。這種幾乎全靠數目觀念視覺化

圖說345～347：
都是數學形態的紙彫。在紙板上刻上幾何曲線之後，順着線形彎曲然後將曲線兩端固定後就可成形。學問在於幾何曲線的選擇和組合形態的設計方法。

345.

346.

347.

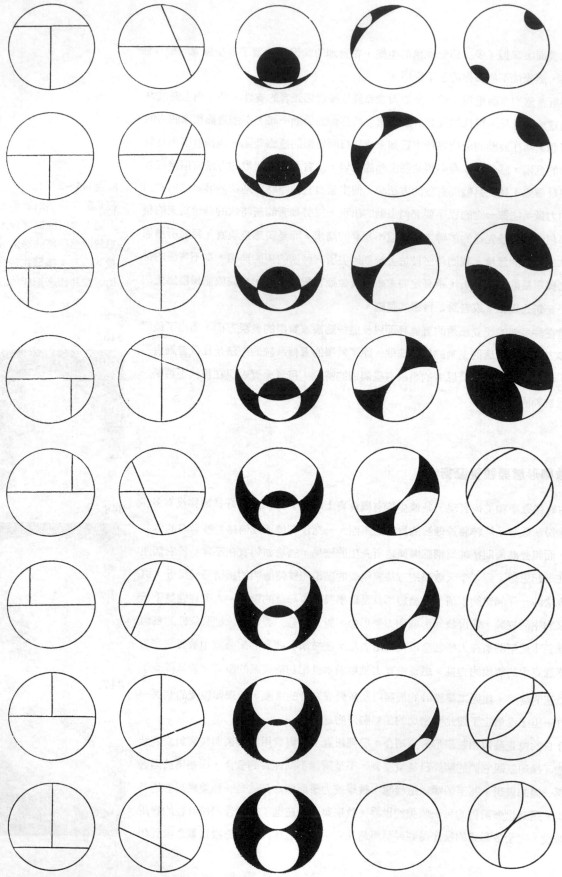

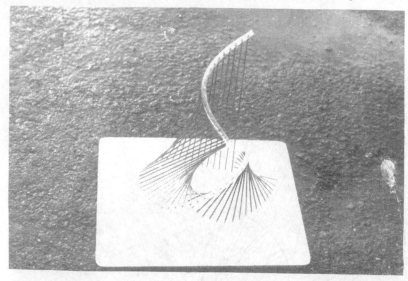

圖說348：
也是規定圖形內系統化的變化
造形。卽同一感覺系統的連續
圖形變化。這種造形練習重要
的是多做廣泛的試探。

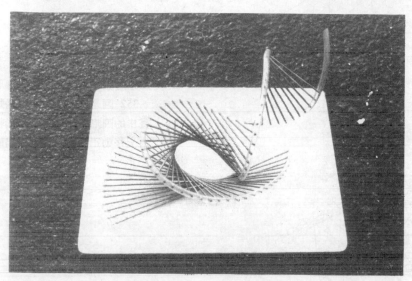

圖說349～351：
三張照片是同一個作品的三種
不同變化形態。原來是兩段梯
形透明塑膠管，中間有固定長
短的平行線，扭轉後就變成了
數學曲線的造形。只要轉動它
隨時都可變化的造形。

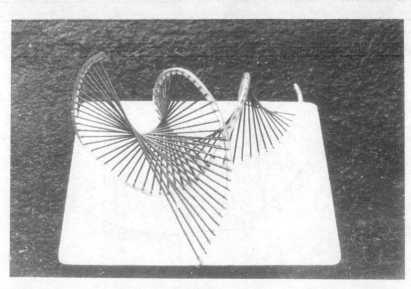

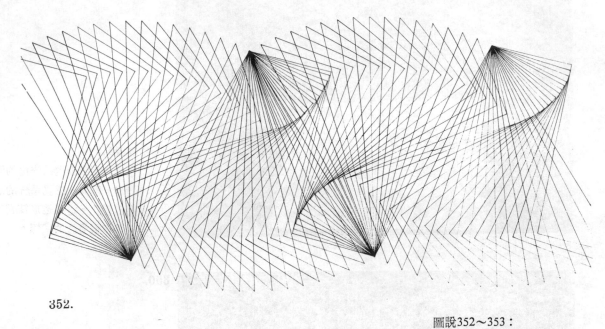

352.

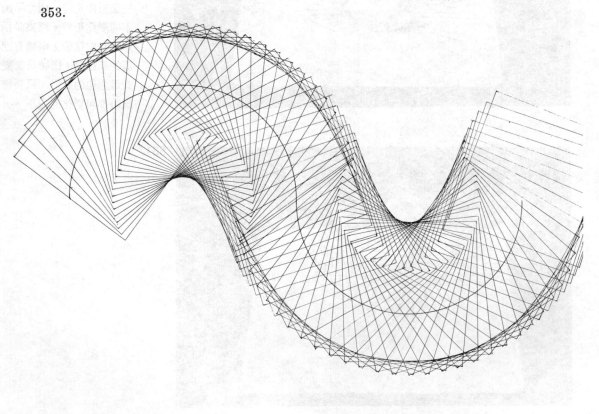

353.

圖說352～353：
正確的數學軌道上的移動造形。352 圖是一定點的模型擺動畫出的圖形。353 圖是 S 形軌道上移動正方形的模型畫出的圖形。

的數學形態，會成爲情緒的表現，從幾何圖形一轉身變成藝術品。其實一點都不足爲奇！假使公平的去設想，不要有先入的觀念，機能性的動物植物可變成藝術的對象，變成繪畫或彫刻，成爲情感表現的媒體，何獨以數理的形態不能參與感情的世界？最近的歐普藝術、光的藝術、運動的藝術，澈底的改正了這種觀念與要求。一切事物的秩序和系統是大家都能共享的，尤其是數理的特性，得天獨厚先天具備的專長。每一個因數開始就是很完整的秩序，再經過有機的組合變成式子，再由式子綜合造形成圖形，秩序與組織系統的乾淨，理路的單純而統一，實在不比上帝原來就使它們存在的任何有機物體能感動人的份量差。在形式原理上的比例問題不過是屬於數學形態中的靈魂部份，在人類史上已經有那麼多的成就，若再以數學本身的肉體〔一次直線、二次曲線（或面）、三次立體、四次運動……〕直接用在視覺佈局的活動，其在藝術上的表現直接在美感上的貢獻，當然不止於比例的成績而已。

人類對於數學形態的關心，據說早在紀元前二千年左右就開始。當時在美蘇波達米亞和埃及地方，曾經研究過單純的幾何學的立體或平面的求積。發展到希臘，柏拉圖發現了圓錐曲線（B.C. 385），歐幾里德著述了幾何學（B.C. 320），阿幾米德提出渦狀形、球形、圓柱形、圓錐形等研究，幾何學的基本形態已經發出了美麗的曙光，數學在視覺的境遇佔有了初步的地位。譬如在實際的造形上，有埃及的金字塔，裏面運用的幾何圖案；希臘的神殿，羅馬建築的彎拱，拜佔庭建築的窟窿，都是數學視覺化的例證。到十九世紀末了，新藝術的建築形態，廿世紀初期興於德國、和蘭等構成主義的形式，單純的幾何形態變成了視覺藝術構成的主要因素，遂推動了今日在視覺藝術上無法偏倚的趨勢。

自從德國包浩斯的這一批人以及它的思想滲透到世界各地以後，數學在形式上的力量，成爲視覺藝術的基石。在現代純數理的觀念上固然獲得了更廣泛的支持與期望。到了三十年代之後的世界，舉凡關係視覺應用的範圍，不論建築設計、工業設計、商業設計、純造形藝術活動，莫不寄以無限的關懷。看它對新視覺藝術所加的壓力無不驚惶失措目瞪口呆。

圖說354：
穹窿式三脚架構的造形。完全合乎構造力學的三角架構形式，這種組合體的內部空間可以跨過很大的一個距離。

圖說355：
稜形四脚固定點的線形結構造形。這種嚴格的數理造形，是建築上很重要的一種基本嘗試。

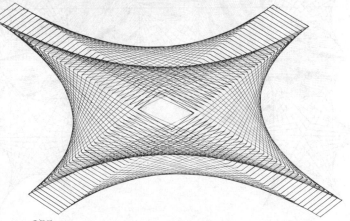

354.　　355.

219

很多現象都表明了數學在美學上的可能地位，它的地位究竟能有多高，我們不擬加以討論。在基礎學問的研究上，吾人所着眼的到是數學形態在主動感覺的發展方面所包含的系統力量。它對於我們美感方向提出了必然與能計劃的道路。藝術可以計劃，美感可以主動的大量的製造，分享給所有的人，這對於過去的藝術是一種嘲笑，對將來是一個美麗的慾望的信號。我們還希望經過這一套系統的法則，美的手腕能擴及非理性的感性的全範圍。所以第一步我們對於數學形態所要追求的是：

　　1.數學形態在製作過程中的程序發展。

　　2.數學形態在感覺內容方面的系列。

關於第一點最近有很多視覺基礎的論述，有了不少初步的分析與組合，從點、從線、從面等設計要素的構成介紹到如何展開，對於形式的構成也發揮了組織和系統的特徵。其次感覺內容的系列也按視覺的性格分類，從類型內的規範出發，創出合乎感覺系統所能遵循的軌道。這都是藝術科學實際表現很重要的初步，是視覺藝術期望於將來的一項首要的關鍵。

圖說356：

數學形態的連續性組合造形。多數的連線或射線的反覆會造成歐普現象，不過其視覺效果要看線與線的交叉角度（15°～30°為最强），以及線與線的間隔距離在最小判別值左右的狀況。

356.

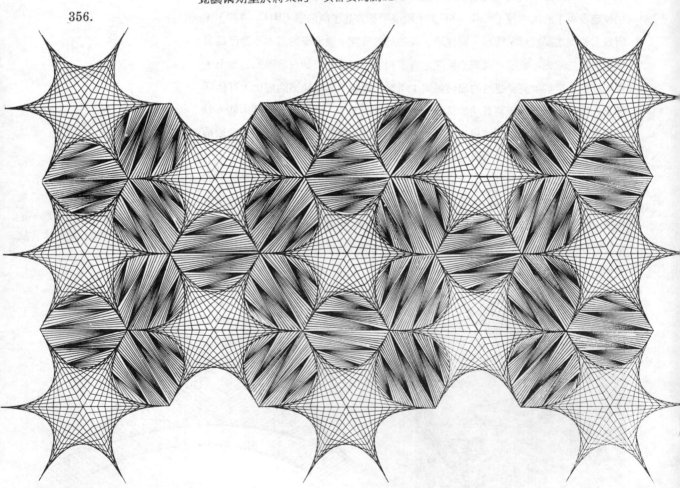

造形感覺的體系

主動的感覺表現，其主動的關鍵在人力的資源開發，固然有些表現不是個人的力量所能完成的，可是個人却為要求的基本單元。所以一個人的能力的最大極限，應該是資源開發與調查的目標。而在視覺表現方面，個人能力的極限應以下列三項為其基本的內容：

1.創造性的要求，直覺的超論理的表現力，能開拓未知的前途。

2.造形感覺的培養，內在的批判能力。

3.表現技巧的研究，外在的表示感覺的技能。

人是一種相當精密的組織，我們假使沒有適當的去保養它，了解它，使用它，可能就難免變成極大的浪費。優良的安排當強千百萬倍於電腦的力量，創造力是直覺的，超論理的表現力，為具有能開拓不可知的世界的先逢隊。它不能孤獨，創

造形有一個完整的體系，任何一部份的遺憾都會削弱它的力量。或有任一部份的偏倚也會導至創造力的變質，甚至於只停留在記憶與模仿的地步。

我不認為創造力是一種先天的力量，它應該是後天結合的一個又一個的新磁場現象。它必須融會，吸收能力、記憶能力和邏輯能力在先，成為一種忘我的境界，配合造形感覺內在的批判能力以及實際表現的技巧，方能出現的東西。提高個人的吸收能力，促進記憶能力，加強邏輯能力固然重要，可是只知在已知的範圍內打主意，忽略了對於未知的世界下功夫，那是多麼貧窮的政策。未知是創造力的地盤，往未知的世界接近才是培養創造力的使命。

不管未知是否是已知的延長，在兩者的中間是有創造力在幫助過橋。所以創造力應該是預測能力、試探能力、組織能力的象徵，也是促成他們到達未知變成已知的輪換不息的力量。

預測能力由想像可以來完成它的作用。想像比較保守的有如過去的回憶稱為再生的想像（Reproductive Imagination），雖然不同於模倣，可是活潑性較差，容易繼承正統的席位。最令人佩服的是獨創性的想像（Creative Imagination），新穎活潑最能感動大家心理的要求。其獨立的風格已經消化了一切過去所知覺的東西，重新以萌芽的姿態生長出來，創下新鮮的新秩序。還有一種稱為幻想（Fancy）的想像，性格不切實際，有人叫做空想，對於現實很不關心，意志薄弱不能負責，慾避世塵漂然神仙，所以利用價值不高。唯一的好處是樂觀，精神勝

圖說357～360：
與349圖一系列的，可變化的基本造形體系。這一種是單元堆砌式的變化體系構成。可以展開多種的形態，照片是其中的四種排列法。

圖說361～372：
都是一定體系下的模式演變下來的線形平面造形。這些都是線狀的歐普形態，假使要上色彩，產生色感覺的歐普效應則模型的移動距離就得大些。

利和寄與嗣後希望的可能性。

試探能力靠一種念頭或主意（Idea）來完成它的任務。它必須要有一定的目標，即明確的主意。不論你的目標是抽象的或具象的，是超現實的或者現實的問題，表示那個念頭是一種必要的措施。在試探的意識中才能建立起信心，看出主意本身豐富的內容和超越的才能。可是如何才能出好主意？這是目前設計界家所議論的問題。不過這一方面據歐美、日本等視覺專家所試驗過的意見，都一致認為出主意的基本要求，要重量不重質，換句話說要有很多的主意，不要只拘凝於一個自認為好的主意。着想假使很高明，完整性差一點以後還有辦法補救。一般的情況主意的運用有下列幾個步驟：

1.分析主題而儘量發覺問題的存在。

2.依主題的性格或所發覺的要點，展開系統性的思想。

3.隨時隨地提高警覺把握可行的重點。

357 358.
359. 360.

361.

362

363.

364.

365.

366.

367.

368.

369.

370.

371.

372.

當然對於任何題目要想出好主意，分析主題抓住問題所在是一項首要的工作。例如問，題目的重心是什麼？特點在那裏？特徵如何？都是必要的思維項目。當你展開多量的系統性的思考時，正反兩面的推理，問題的追尋，諸如What，Why，When，Where，Who，How 即所云 5W， 1H 法的手段，均應廣泛的加以應用，如我國創字用六書的精神，多方面試探，不怕沒有好主意。而不管是在輕快的倚思或雜談中仰或嚴肅的凝思與熱烈的討論，應儘量遠離偏見以及無味的先入感，才能獲至意料之外的傑出後果。

組織能力是實現創意最具體的表現，把主意或意象具象化的客觀行動。如下節視覺變化的系統方法所要分析那樣，手法極為細密而嚴明，行動除了要上述所有的精神條件，還得借重造形感覺與表現技巧客觀力量的協助。這些個人能力的內容沒有一項不重要，尤其造形感覺的培養與表現技巧的研究，是實際的東西，不能只停於理論的滿足，都得仰賴真正的動作來體驗，雖然無法完全用說明來達到指導實習的作用，不過以下各節所用插圖特別多，其目的就在於補救這種缺點。

造形變化的系統方法

天生有些人氣質輕鬆，有些人就比較拘謹。氣質輕鬆的人花樣多，拘謹的凝固不解。花樣就是事物變化的基礎，不過花樣多不一定等於變化豐富，變化是秩序與系統的化身，不能像遊手好閒的花樣不負責任，不能沒有理路的交代。同時花樣有點像先天的個性，可是變化不分年齡，不分人種、性別，這種本領是可以後天培養，是經驗的，是教育的功能。變化與系統不靠偶然的機會，完全是一種必然的可以把握的力量。所以在做這種訓練的時候，最怕的是死的頭腦，最忌諱的是成為定型，有些同學總是那樣容易滿足，少微有一點點成就，就不想再往前追求，她們說要擇善而固執！實在引用不得法，變化與系統的要求不到批判的階段，決不可片刻滯留或不進。

求視覺變化沒有固定的方法，就算有一般通用或大家常用的辦法，也最好不要只固守於那一種方法。辦法是人想的，它本身就極富於創造性，只要依賴秩序與系統的原則，都應以引用。同時變化訓練本身是綜合的性質，經驗上是一體的，所以舉凡系統力量、感覺培養、結構觀念、機能要求等等或多或少成份均有具備，與嗣後任一單元條件的題問，可能都直接間接、發生連結的關係。下面是關於視覺變化的實例，是著者多年來教學上的經驗，分類困難主意難免重複或接近的地方，為了拋磚引玉儘量附圖分述以下：

　　1.同一單元內的自由變化系統（內涵系統法）
　　2.同一視覺型體的連續變化系統（外延系統法）

圖說373～374：

373 圖是屬於封閉式的固定開內面的變化形式。內部的變動，有些人主張慢動作的視覺型變化，有的就喜歡採取快動作的直覺型變化。374 圖為展開式的固定形分列變化形式，各有特徵。

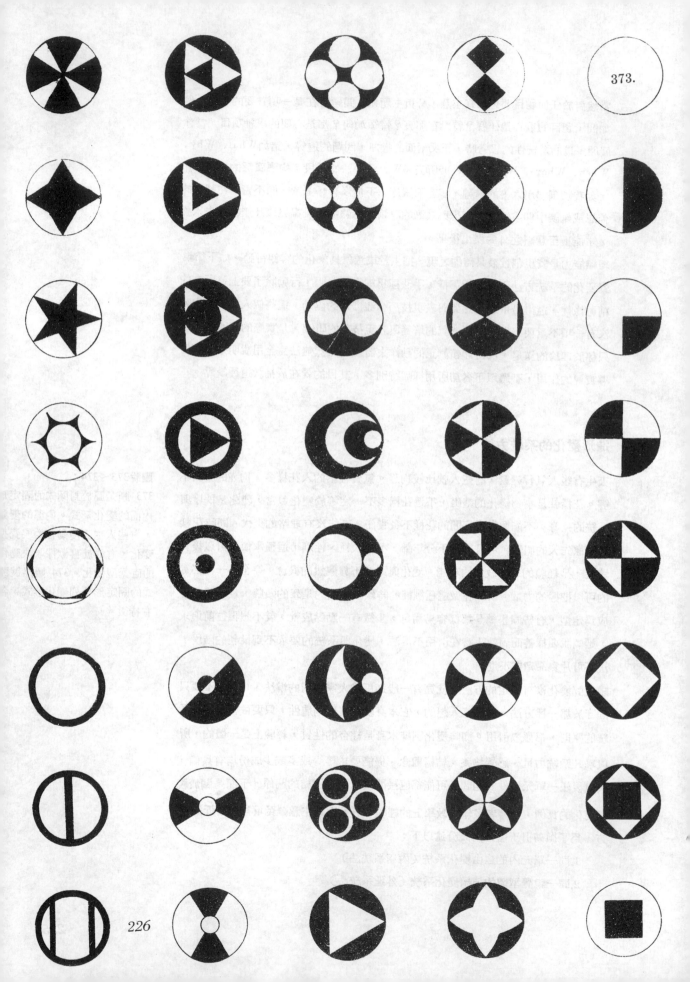

3.限制條件或指定因素的分類分析系統。

 A、因數份內的特徵分化排列。

 B、多數單元因數與因數間的排列分化。

4.固定同一形態的單元羣化或簡化系統。

5.比例分割的組合系統。

375.

376.

377.

378

379.

380.

6.記號生長的示意系統。（五官連繫法或指示法）

　　7.同一主題下的自由發展法。

同一單元內的自由變化系統，也可以稱爲同一形態內涵自由變化法。要求變化的外框或者更嚴格的規定外圍的條件全部不變，只變內容，除了外形要求一樣之外，儘量使內部變化自由。形勢方面假使能裏外彼此和諧，作品容易獲得賞識。單元形狀必須力求普遍而單純，不致於因擾內容的變化或影響內面的特徵，致使主意的發展不能暢通。內容應尊重自由的原則，複雜不等於變化，簡易反能影照無限的內涵，不宜有偏見。因爲變化系統精神在自由，所以樣樣都得試試，爲了想像不受約束，着重輕鬆愉快的一面。形態不分純平面性的或平面立體的表現，都要有想不出來，再也變不出來的時候也得有繼續努力想下去和變下去的精神。

同一視覺型體的連續變化系統，它唯一的限制就是保持同一視覺性格。也可說內在的感覺受到了約束，外在的形態仍有充份的自由，所以也可稱爲同一感覺的外延系統變化法。例如動畫，一點一點慢慢變化的，主意始終連續不斷在發展的，是一類別；或者用同一素材或同一技巧變化出來的，好像剪貼、轉印、噴汽的結果也是一類型；以及如前章所附的同一材料的質地連續變化的圖片都是好例子。它的主題是某一感覺的連續，因此感覺若不脫節，變化和發展自然如意，能成爲一系統的視覺現象。這種訓練最怕中途生枝節而影響美感順利的進展。固然嗣後可以選擇、剪接，去除不合要求的東西，不過中間繞道不是最好的辦法。依觀念訓練的系統，感覺不中斷是這一主題最重要的關鍵。

限制條件或指定因素的分類分析系統，其活動的要求比較規矩而嚴格。理論觀念有條不紊，不分裏外必須在固定的範圍內，先列出能自由運用的因素，然後依照分類分析組合的方法，處理因數的關係與排列。這一種類的視覺變化，約可分爲兩種不同性質的現象。一個是因數份內的分化，即如第一類視覺變化的外形是在同一單元內的應用一樣，可是內容分化不自由，換句話說不能像第一類視覺變化，在固定形態內隨心所欲去變，一定要按照所限制之外的自由條件，編排組合分類發展其圖形。另一個與前一個相似而不相同，它的限制或指定的因素不在單元內，而是很多單元，要求你把單元與單元（複數單元）的外延發展儘量求出變化來，所以它不是內形的規律變化而是屬於外形的規矩變形。因此不論是因數內的分化或因數與因數間的組合，所指定的條件越奇變化就越難，因爲自由因素減少，分類分析的力量就無從發揮。所以在這種主題下，我們不能忘記幾個把握變化的原則：

　　(1)了解了限制條件之後，列出沒有受限制的重要因素。

　　(2)把這些自由因素排列成順序，組合後求出最大飽和的方法。

　　(3)然後用相對或反對的關係，檢討是否還能有變化。

固定同一形態的單元蛋化或簡化的系統，這一類造形的特徵，一般來講，平面設

圖說375～380：
和361～372圖的造形同屬一類的系統。前者屬無彩色的造形，而現在這些是爲有彩色的造形。詳細的可以參照彩色插圖的部份。

計的時候，都叫它做編織編排或重疊造形。立體設計的時候稱為單元疊積造形。其最大的特色，就是整個作品都由同一形態（最多兩種不宜三種）的組合完成的。普通這種造形所用的基本手法有三，即分離、接觸、重疊。從量與質的變化上又有稱為加法（Plus）與減去（Minus）的視覺分別。開始作業以後，因為全部都是同一形態的個體，所以構成變化容易呆板，想法很難得有太多發展。它的組合過程仍舊借重分類分析系統的地方很多。如砌磚塊，搭鋼架或木架，編毛線或者像百貨公司陳列罐頭以及其他包裝品，他如表演疊羅漢也都是這種性質的視覺造形。對於結構法方面萬一凝結不通，直覺搭配分類分析組合法也發生困擾，那時不妨模倣宇宙秩序的組織精神，依原子或分子結構的特徵，先用基本要素構成一個獨立小單元，再到較大的單元，再組合成最後的整個造形。

比例分割的組合系統，它已經有很有名的實例在我們的面前。一個是工業設計或建築設計所重視的基準尺度，如大建築家 Le Corbusier 的 Modulor 以及其分割單元的組合型態，另一種是藝術家 Piet Mondrian 的方格分割繪畫。這些作法已經在前一章形式原理裡邊說過，它在方法上有一個基本精神，不是用人體尺度做出發，就是以數理上的比例為根據，然後依照一定的組合法來發展其視覺變化。除了這個重要的基本特徵之外，其餘的細節或應用差不多和第三種限制條件的分類分析的要領一樣。

記號生長的示意系統，也可以這麼說，是五官感覺連繫法或意象視覺化的指示方法。大致來講都是屬於非視覺的視覺化。如中國話劇的手姿和各種示意的姿態，其象徵作用並不寫實，可是示意深刻且美觀，其動作（視覺變化）的微妙，遠超過臺詞的敍述。張保羅先生所攝影的項墨瑛女士的手姿表演，實在極優美而細緻。我看外國的所云啞劇（Pantomime）或一般啞生的手示，指意的方式是相似，可是美感的價值可能就沒有那麼高。除非芭蕾舞的動作美，沒有能與它相比。除此之外，造形方面也有類似這一種（聲音）聽覺視視化、觸覺視覺化、味覺視覺化的東西很多。它靠直覺作用把內面的與外面的連結起來，負有重要的翻譯任務，記號就是由它創造出來。意境深刻則記號（視覺語言）清楚，所以想利用這一方面的視覺變化系統，或研究比較姿態的優劣，選擇合意的姿式，首先應建立清楚的意境，然後再下去追尋。

同一主題下的自由發展法，這是一種比較原始性的方法。好像從一個門出走，然後即隨心所欲，毫無拘束的亂跑，做到那裡算到那裡。屬於非科學的手法，為古老的變化法所常用，近來在設計界除非不得已均以避免。雖然着想很自由，可是已完成的作業難免牽連到要連續作業下去的活動，因為無計劃性若幻想力差的人就實在難以實行。好像過分的自由反而無所適從。我想這種視覺變化的辦法在藝術創造方面應另作別論，若屬設計活動不適合個人的行動，假使有三五人共同合作說不定尚可採用。

圖說381～384：
可參考圖說373～374。這種體系性的平面造形基本訓練，可以磨練初學造形的人的腦筋，並且改正他們的觀念和惰性。

圖說385～388：
前面也提過，不要小看比例問題以及小方塊內的變化現象。這種體系與其他任何體系一樣有它的無限的變化內容。

233

385.

386.

387.

388.

389.

390.

16 一般平面性的構成系統

造形藝術和其他的應用科學一樣，到了要動手去實驗或實習，就開始要講究方法了。即把以前所談的原理原則如何應用到實際的造形活動上面去的問題。很多人誤以為牽究原理原則會拘束方法本身的自由性，這個想法我不太贊同，原理原則是秩序的本質，至於現象如何運用，是屬於方法方面的觀念。因為方法表面裝得很具體、潛在的，它應該是抽象性的，也是純粹性的東西。方法像一盞感覺的路燈，又如一種視覺的記號，等待着感覺去演化。所以方法應該單純而清楚，以後的發展才有無窮儘的結果。

因此平面構成的方法，仍舊以單元目標的方式進行，進度的選擇和類別的分析，最為理想。一個清楚的單元目標，例如形的範圍或色的區域，在驅駛作業發展的進行當中，才不致於使方法的意旨失去重心。而在方法的使用裏面，最基本的項目，當然是結構的要領和秩序的要求。前者為現象的客觀系統，用條件的化分來完成目標。後者為關係的內容，取整體的綜合性才能鞏固作品的特徵。結構的要領，每一個人的想法，總是多少有些出入，當然沒有固定不變的規定，要求作業的人必須遵守的，每一種方法都可以試試。所以說要領不妨廣泛而秩序應該從嚴。結果究竟如何，最好留待最後比較研究時批評。作品所表現的優劣，端賴要求者的觀點而左右，感覺各有特徵，它們都有個自可以適應的地方。

基本構成的法則，也是人開拓的疆域，它不斷在變換與增加。大致由於出發點的不同，即可成為一系列的構想系統。每一種新的系統都有它的新特色，而有專門適合某一個特殊的行列者。我們從下面所分述的實際構成例子，不難看出這些情況的發展。

泛論形象概念分類的構成法

按形的要素分類的構成方法，極為普遍，新的視覺藝術大多數都以這個方法為基礎。因為形的要素比其他的要素，單純、客觀且實在，同時彼此間成一系列的關係，依次追尋容易獲得事半功倍的效果，同時形的結合，也會引起和其他所有視覺因素的效應，所以它在現代藝術的心目中，地位相當穩重。然而，雖然說它的組織系統一貫，造形精神易以獲得集中，可是變化並不比其他的體系少，可能因方便以構成的應用與系統性的操作，組合現象反而變得複雜，因此下述各點應宜以密切注意：

圖說389～390：
也是和圖說375～380同一系列的造形系統。不過在模型的應用上；軌道的設計方面；程序技巧的應用以及最後圖形的修飾方面，不但是複數性的，也是複雜性的。

圖說391：
這是一個很完整的連續變化形態。順着箭頭很有秩序地，做了一連串的規律造形之變換。

237

1.構成要素本身的變化和秩序的變化。

2.不同構成要素間與相同構成要素間，配合後所產生的效果，區別在那裏？

3.同一構成要素組合的造形特徵及其優劣批評。

4.不同構成要素的調和原則。

5.經造形後的要素，能保持多少記號性的純粹度。

6.要素在分割與組合的數理方法與自然方法上，變化特徵如何？

7.要素在排列上的現象約可分為三種，即分離現象、接觸現象、重叠現象，而這些現象能有多少變化的可能？

8.不同構成要素的類似現象，裏面的秩序是否有什麼顯著的區別。

圖說392～395：
都是點形的造形。是以經營位置為主的構成研究。表面的個別形式不管怎麼變，骨骼裏邊的位置安排問題才是它們重大的要求。不過很複雜的關係都相互牽連着，有時候不用直覺的表現去處理，光是靠理性與理論的分析，很難在藝術的境界上，獲得滿意的結論。

392.

393.

點或以點爲主的構成方法

點形的組合方法，只要熟習了它的性格（參考第二章第9節①點）就很容易把握。關於點的構成有一句話，可以包括全部即「用多大的點放在什麼地方？如何放？」換句話說，只要追求點的基本條件，大小位置關係三項就過了。大的點在結構上它比較佔優勢的地位。整體因爲有大小點的區別，自然產生主賓的形勢，比同一大小的局面，感覺當然柔和而富於彈性，尤其因空間性的特徵大大地提高了點的構成價值。點的位置，在基本構造上可以分成兩大類，一種是約定位置，例如方格位置，這種排列雖然秩序井然，性格堅固，感覺得條理分明，不過容易呆板，有理智而缺少感情。另一種是自由位置，屬於直覺形式的構成方法，性質恰好相反，富於變化而有流動感，與上述成一種動態與靜態的對比，使用不當，所構成的場面是紊亂的狀況。關係問題與其他的要素一樣可以用點彼此獨立的方法分開排列，也可以接觸或重疊序列。想保持良好的關係，點與點間的距離觀念相當重要，大小相同的點關係單純，可以用心心的距離或邊邊的距離衡量，可是當點有大小時，其關係必須以點的邊緣到邊緣的距離爲準，而力的方向以其彼此間的引力爲依據。若能將條件綜合應用，當能取得更好的效果。

點的構成
{ 大小不變
　大小可變 }
約定位置（方眼構成）
自由位置（直覺構成）
分離構成法
接觸構成法
重疊構成法

394

395.

396.　　397.

398.　399.

圖說396～404：

400.
各種不同的點形造形。了解了各種不同點的關係位置的基本要求之後，譬如邊對邊的關係、邊對角、角對角、或邊與心、角與心，以及對角線、切線、圓心等的相對關係，若能把握得很好，不管點的形態大小或距離等的變化如何，狀況怎樣不同，造形的結果應該不致於太紊亂。

401.

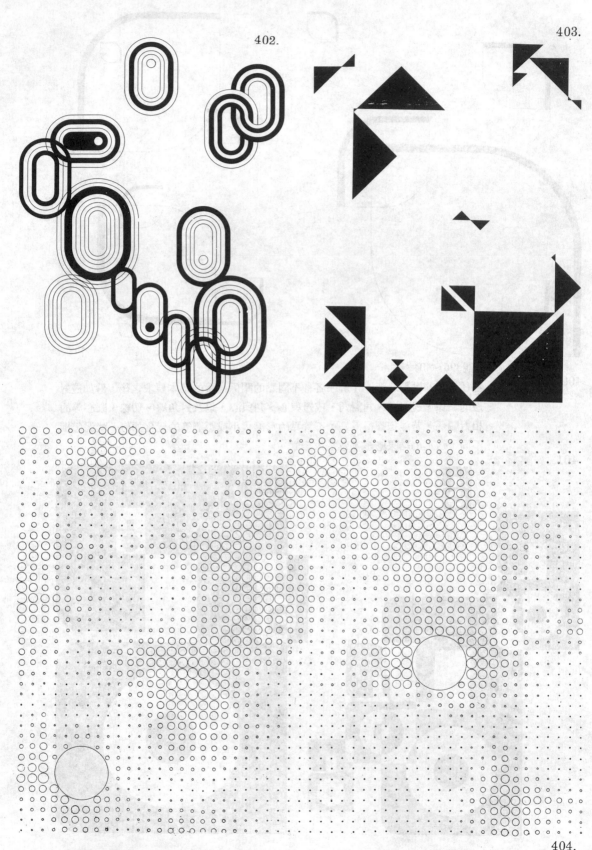

402.

403.

404.

406.

407.

線或以線爲主的構成方法

線的結構也是一樣，必須先了解一番它們的特性（參考第二章第9節②線），然後才好研究構成的問題。線在造形上不論平面或立體，它所活躍的區域很大，它遺傳得有點的位置特性，而從點形的兩端，產生的引力作用，不但造就了長短與方向的感覺，舉凡以後生長的面形、立體，無不受它的輪廓線以抽象的包圍。一切我們生活上的線刻畫，就是這個問題最好的例證。要練習線的結構法以前，下面幾個問題應該不斷深入追求：

1. 線的本質即線本來的性格，我們知道了多少？

2. 線的合羣力多大，線相結合後能產生什麼變化。

3. 線的粗細問題在單獨是如此，但是構成在一起時變化如何？

4. 線的長短有什麼意義，它在線的結構上發生了什麼作用？

5. 線有方向性，結構後變不變。在空間上，它那兩端的無限延伸性作用如何？

6. 線是由點產生的東西，兩端有點，交差有點，曲折有點……在構成上這些點的力量怎樣？

7. 線有分割空間的特性，構成上它有什麼優劣之點？

8. 曲線與直線在結構上的效果區別，已知多少？

一般來講，線形的構成法可以分成兩大類別來討論。第一類是自由線（Free Line）又名徒手線。另一類爲幾何線（Geometric Line）。 自由線的應用很不容易以口頭說明。因爲它特別富以感情，有極顯著而珍貴的個性。自由線的表現，不但在技巧上有內容，在風格上，也有相當深度的功夫。例如畫家的速寫或素描以及設計家巧妙的筆觸，無不精巧神似，簡單的幾條線狀，可拘出一種無限的韻味。自由線的種類也相當多，它因表現的方法和技巧以及所使用的工具和材料均有不同的結果。表現時的筆墨固然重要，但是心情與運筆的功夫，更不可疏忽。筆墨宜力求多方面的體驗，以便了解將來使用或選取工具和材料的依據。心情必須要能和形勢的要求一致，運筆自由，輕盈流利，意境就能自然流露出來。

幾何線型的結構比較理智，講究技術和系統的法則。毫無成見，能多方面試用組織的力量，有系統的變化，對幾何線型的結構一定有很大的幫助。尤其特別複雜的圖形不能僅僅用頭腦去思考，應該照意象中的概念，大致的計劃輪廓，忠實的逐步實行，再巨大的結構，都會在你的動作中慢慢地顯現出來。上面所提的八點（當然應該注意的那止八點）在幾何線型的構成中，問題特別多，只要現象一變它的答案就多少會有點變化。譬如說線的交點，是打擊眼睛的核心，組織歐普現象，產生閃眼效果的主要原因之一。可是它的現象不一，打擊力也因各種情況而影響其變化。普通東西越接近，其感應也越大，到了接觸到的時候，感應力到達頂峯，有的感覺融洽，有的爭峯相對。線的組合到了高密度的時候，一般都會形成網

圖說405～407：
視覺現象有主賓之分，典型的作業也應該加以注意才好。主位的外形勢力固然要給與優勢，佈局也該留重要的位置給它。其他賓位的個體就依照原理配給輔助性的地位。整個形態當然要看目的性或趣味性的要求，自由設計卽可。

状的平面或立體曲面等現象，而密度疏的時候，分割了空間，成爲割據式的獨立面形的範圍，接近面形構成的情形。即線的兩端有了交代（交接）時，線就慢慢失去本身的性格，融會到面的特性裏頭，兩端自由的線極爲活潑，不論延伸力或方向性以及流動性都相當大，使所構成的場面容易引起感覺上的騷亂，尤其秩序鬆懈的更屬害。

圖說408～409：
線的平面基本造形。方向性、速度感、動態特徵等的時間因素爲它們在造形上的重要關鍵。當然組合變化等的方法也會給它們帶來無窮盡的新形態。

圖說410～411：
是點與線的綜合作業，佈局是位置的問題，不過表面看起來卻是線的組織現象。但是方向性比較單純，有如視覺性的音符，以長短暗示時間量的特徵

408.

409.

246

412.

圖說412：線形的四方連續組合構成。單元的線形組織非常巧妙，利用歐普特徵的對比效果
，把單元形態的中心部份推出來，使外圍感覺更爲端莊。

249

413.

414.

415.

416.

417.

418.

419.

420.

421.

422.

423.

圖說413～424：

線形的組合造形。實際上大都
已經失去了線形的單純特質，
尤其純粹的方向性特色業已消
失，因爲是線的連續移動，幾
乎全部構成了面形的特徵，它
們各自建立起了個別的範圍特
性。這些圖形所表現的都是視
覺上屬於三次元的立體性曲面
。他們所設計的單元模型（參
照其他的同類圖說以及同類的
色彩插圖的說明）分別創造了
他們個別的造形特色，也表現
了各不相同的組織形態。

424.

425.　　426.

圖說425～427：
比前面的圖形具有方向與速度
的特徵，同是曲折的線，425
圖爲電光線速度快而有刺激感
。426～427兩圖直角轉進的線
，流動緩慢而有端莊感。

427.

254

428.

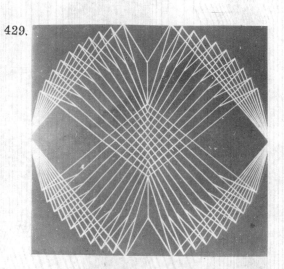
429.

430.

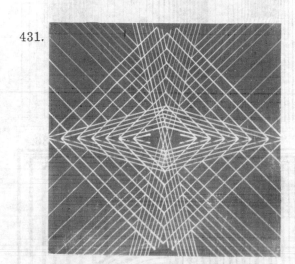
431.

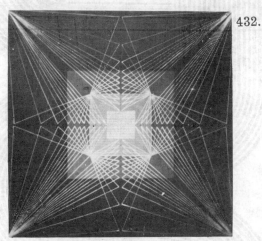
432.

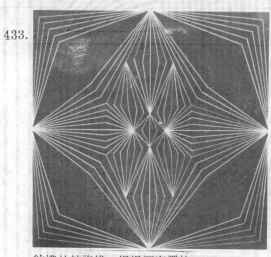
433.

圖說428～433：
有彩色的線造形。線的性質又
和前面的兩類型之特色不同，

結構比較複雜，慢慢要它們的
作業接受更多造形原理的問題
，且帶有有機性質的內容。

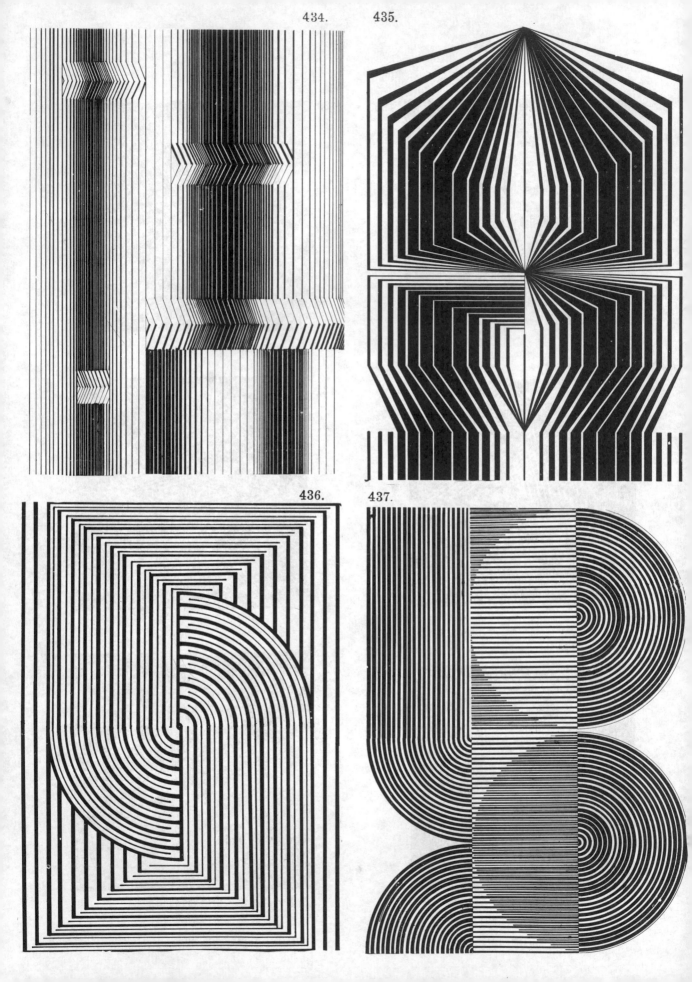

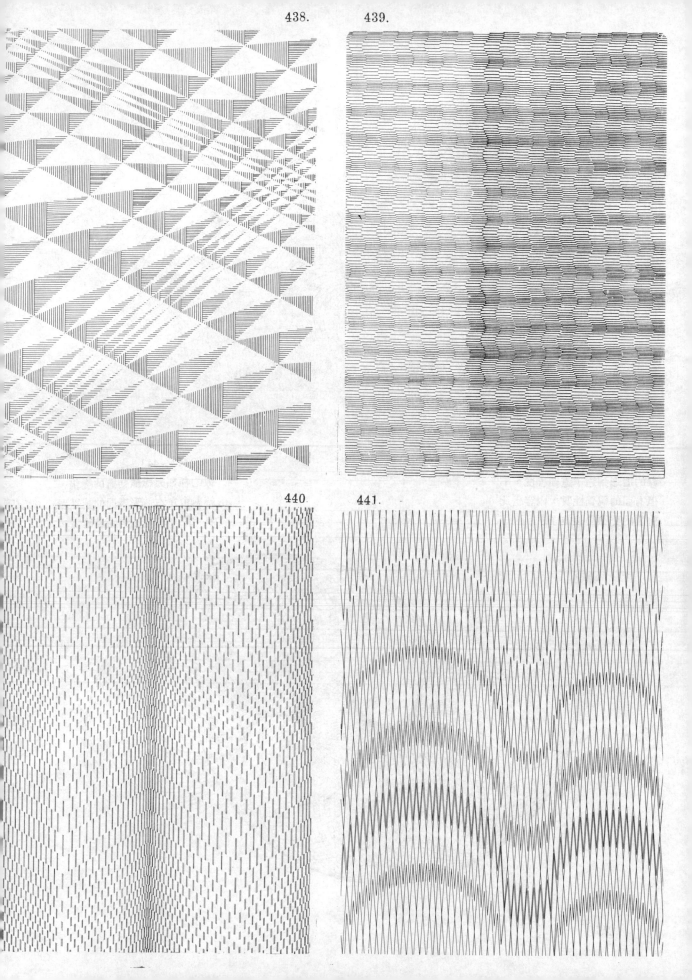

438.

439.

440.

441.

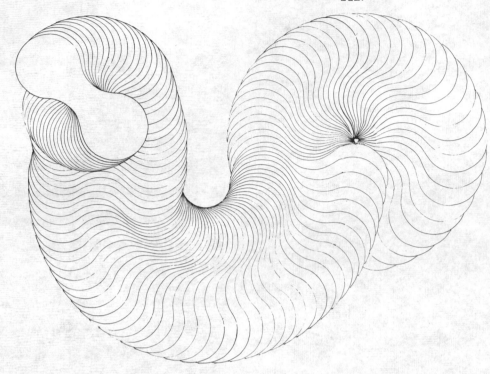

442.

圖說434~441：
線的造形到達了這種程度，不
但有面的視覺性質，內容也比
前說的更顯得複雜了。

圖說442~443：
線的種類與組織結構的變化，
絕對會左右造形表面的視覺現
象，圖形的趣味也隨着改變。

443.

444.

445.

圖說444～445：
兩個造形不同，動態的組織是
主要的區別，444 圖特徵在方
向與彈性力，445 圖是方向的
流動力。

446.

圖說446～448：
單元的設計都是三角形或弓形
，即原始細胞並不是線形，是
動出來的軌跡爲線且有明顯的
方向特徵，這種狀況在一般造
形裏爲數不少。這時在造形安
排上，必須認定是以線或方向
性爲主位，其餘的條件是屬於
賓位，來處置問題才算正確。

447.

448.

面或以面爲主的構成方法

面不能沒有輪郭線而存在，面可以說是閉封的線形。它的周圍即爲線所佔有的地方，所以面有時與線的結構，在視覺效果上有極其難於分辨的情形。當然形成面以前的因素，諸如位置、方向、大小在構成方面仍舊要求非常嚴格（參考第三章視覺與秩序）。點與線，除了動態因爲表面面積過小，在表面上不能有太多的機會表現它的感情，如明度、彩度、色相、質地等等的結構效果。面形則不同，它開始具備了相當厚重的內容與份量。因此給構成的結果帶來了很複雜的情調變化。顯然在延伸的力量，速度的效率，輕快的流動遠不如點線的作用，可是實在性和存在的重量以及迫人的魄力却大大地增加了。

面的構成單元小了與點的構成沒有什麼區別，位置重於範圍。單元大了位置仍然很重要，可是單元的份量和範圍的意象開始產生干擾的現象。關係必須隨單元數量的增加而加強，否則紊亂的局勢是難免的。沒有理路或間隔過大的分離構成法，容易脫離結構的關係。相反沒有明度差或任意性質的差別，兩面相接觸即合而爲一另成一新形。若有明度差別的兩面或兩面以上的形狀構成在一起時，其附帶的空間感與面的層次造形相類似。當面相重疊時，壓力感很大，變成透明以後，雖然重量減輕，可是因而透過的形狀產生了很多重複的線形。

面的結合，其關係上的基本條件，首先必須先了解形狀的性格，然後看看有沒有大小或明度的差別，因爲這兩項都會引起遠近感、重量感以及對比上的錯覺。至於排列時用的秩序要素，邊線、對角線和重心與變角的位置與方位，爲構成後全局的生命所在，應該特別細心留意。面除了可以集合構成之外，也可以分割再組合，因爲它已經具有相當大的一塊面積。下面所分析的就是面形的構成法，簡化後的幾項代表性的辦法：

A．面的分割構成法：

　　1.細胞式分列與重組織構成法（同一單元的分割）。

　　2.基準方格與比例分割配合構成法（兩個以上不同單元的規則性分割）

　　3.陰陽分列排列法。

　　4.自由分割構成法。

B．面的聚合構成法：

　　1.分離法：①嵌瓷式構成法。　　3.重疊法：①層次重疊構成法。

　　　　　　　②對位關係排列構成法。　　　　　　②重疊透明構成法。

　　　　　　　③四方連續排列構成法。

　　2.接觸法：①角對角接連構成法。

　　　　　　　②角對邊連接構成法。

　　　　　　　③切線連續構成法。

圖說449～452：
面的四周是由範圍線封閉的現象，所以面的區別最具視覺構成性的就是範圍特徵。而面的造形又分個別的即小單元的個別面形特徵和整體的面形特徵。如圖中所表現的各種面形現象就是。

圖說453～456：
可是當面形現象多數化或複雜化以後，也像線形的造形一樣，面的特徵會從範圍性蛻變，逐漸以某造形原理爲主結構而結合其他原理爲附帶的結構，形成一種較複雜的綜合性造形。452～456圖都是屬於這一類的面形四方連續的造形。

449.

450.

451.

452

453

454

455

456

圖說457～458：面的平面性視覺立體分割造形。因爲基本的組合單元爲四方形，因此雖然有很複
　　　　　　　雜的透視組合，可是原來的面形特色仍能保持。

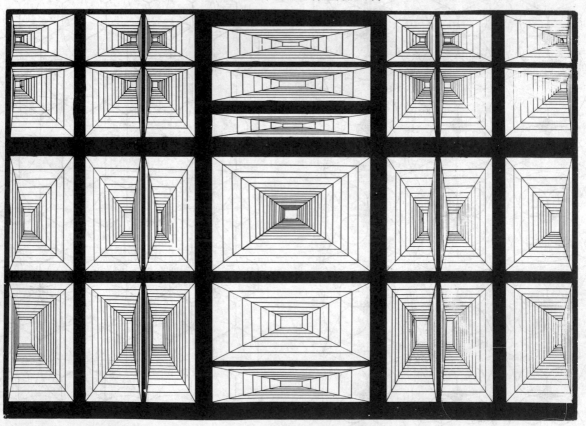

159

圖說459：面的聚合構成造形。雖然所使用的面的類形很多，有圓形、方形、三角形等，但還不致於紊亂造形組織的程度，强壯的方形的視覺主導性，引起空間性律動，統一於中央的大型方塊。

460

461

圖說460〜461：屬於線狀的面形造形。460 圖的線狀還很清楚，不過組合成的扭轉面是此圖最大
的特色。461圖的線為面形邊緣的暗示，是一幅對稱性的空間構成的造形。

平面性視覺立體構成方法

平面立體構成法有立體構成的意思，可是沒有立體構成的事實。它要在平面上表現空間的意義，描繪三度空間的現象。這種構成法的技術，主要的地方在於對畫面深度的追求，即構成單元的立體感與位置關係的空間感覺的處理。所使用的要素可能涉及點形、線形、面形、塊形陰影等等廣泛的因素。它的表現，視覺的眞實重於事實。任何一種平面立體的構成方法都有一定的作圖法則，所以從事作業以前，必須先深入了解該項作圖法的要領，才能應用自如，尤其方法的特徵所在宜加以發揮。立體的印象範圍很大，普通依視點的現象來分，可以有固定視點的現象和移動視點的現象兩大類。前者是靜態的，比較寫實。後者爲動態，較爲抽象。一般性的平面立體空間造形可以由下列幾種方法進入研究：

圖說462：
等角透視平面性視覺立體的造形。空間或立體暗示以長度和深度最具效果。

A．圖學法平面立體構成法：
　　①透視法立體構成法。
　　②等角法立體構成法。
　　③投影法立體構成法。

B．抽象空間構成法：
　　1.固定視點的作業方法：
　　　①透視法抽象空間構成法。
　　　②透明法抽象空間構成法。

③重叠法抽象空間構成法。
④對比法抽象空間構成法。
2.移動視點的作業方法：
　①複合消視點抽象空間構成法。
　②速度感抽象空間構成法。

462

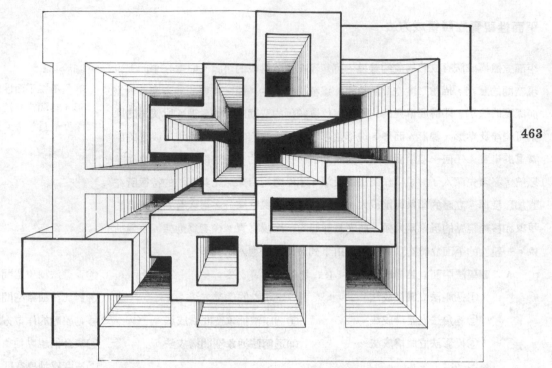

463

圖說463～464：一點透視平面性視覺空間造形。分別用線形與點形的特色，將深度引至後面很遠很遠的地方。造形上整個力學分配，即均衡的處理最為困難。

464

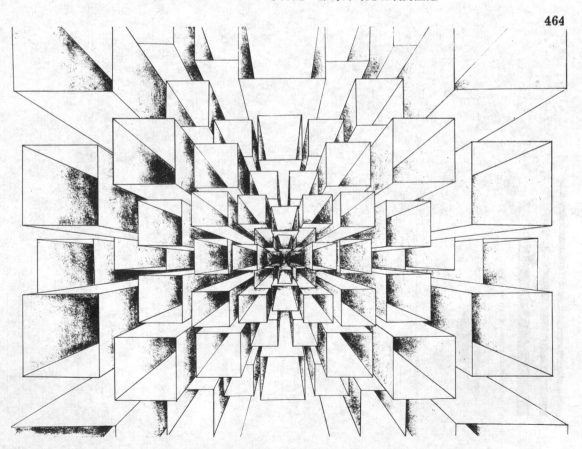

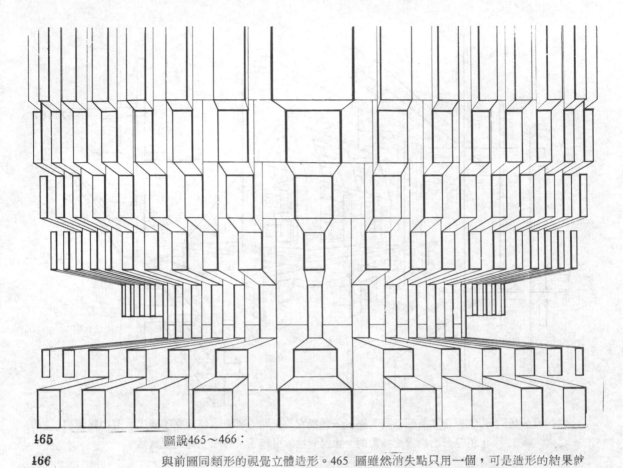

465

466

圖說465～466：

與前圖同類形的視覺立體造形。465 圖雖然消失點只用一個，可是造形的結果却

不相同，像很端正的一個對稱性圓形立體。466圖與462圖相似而不相同，是二點

透視的立體造形。

467

圖說467~468：形象完全和前圖不同，屬於多數獨立消失點的平面性視覺立體構成。有如建築物
，但是形的構造是抽象的。由視覺抽象引起了，心理上的超現實感。

468

469

圖說469～470：
二點透視的建築性透視造形。
對建築科系的學生來說倒是一
種好的教材之一。不過視覺空
間的處理，假使太概念化了，
可能會限制到學生的創造力。
是應該特別要注意的。

圖說473～478：
從這些平面性的視覺立體造形
也可看出來，概念化的行為是
會妨礙創新的機會。同樣的造
形條件與技巧，由於觀念的不
同其結果會大不相同。你看這
六個圖形，那一個比較新穎？

470

471

圖說471～472：好像這兩個圖形，上圖就不如下圖的意境自由，富於想像力。因爲建築物的形象
概念沒有打消以前，一個人很難有機會，在純粹的理想狀態下去創造。

472

473

174

475

476

477

478

17　一般立體性的構成系統

我想立體與平面是一種物質的分別，不是精神的分家。觀賞者的立場，這是一種很清楚的，純客觀性的視感覺的區別。可是在創造者的印象中，平面與立體是表現媒介的現象，自己有一份意象，既不是平面，也不屬於立體。當在實際作業時，也始終覺得在平面中有立體，而在立體之中也有平面。依純物性的觀點來判斷，或把他們分析開來做學術研究，平面與立體是有極大的視覺區別。立體物的深度是現實的，它的空間、它的環境是物理性格佔優先。立體佔的是空間的位置，可以捉摸，可以接觸，可以從各個角度觀賞，移動視點，移動作品，不是片面的顧慮所能令人滿意的東西。

可見立體的構成法，雖然平面的抽象感覺，或二度空間的造形本領，是很有幫助價值的基礎，不過在構成的觀念上，却全然不相同。除了要刷新這種思想之外，下列幾項也是從事立體構成法應具備的重要條件：

圖說479：

1. 業已存在的，已往的視覺立體造形你的批判與了解。
2. 深入立體造形的分解內容和構成要素的步驟。
3. 構成材料與工具的知識。
4. 了解自己所用的構成方法與思想體系。
5. 適當的技巧選擇。

半立體中浮彫式的燈飾設計。三個不同大小的位置（大小不同的點），是用水菜叉子做材料擴大組合構成的，圓心的位置是放小燈泡的地方。

479

既成的立體形態，無論自然或人為，個人有獨立的批判與了解，是學習上踏進門欄的重要一步，也是將要生長的希望與可能所寄託。思想也無法忘本，潛在的秩序將為新秩序的生命催生。一個完整的立體造形，它是有所以形成的內容和過程，好像日本設計教育家大智浩先生所說立體造形的完成必須經過幾個重要的階段，例如要求的過程、造形的過程、材料的過程、技術的過程。好像學醫的人，他不知人體的結構與生命的關係，他怎麼能替人接生，為人保養？所以知道一種立體存在，從頭到尾的一切底細，尤其是構造完成的步驟，對於新的創造來講，是一個信心，是一種保證。

裏面構成材料與構成用的工具是現實的問題，好像燒菜，不懂菜類與廚房設備一樣，將如何動手？何況材料與工具均日新月異，新的東西窮出不盡，應隨時隨地深入注意。材料與工具普遍的或一般性的容易學習，只要是有心人，資料遍地皆是；能為師者比比皆有。視覺造形不同於工程的地方，就是自由的精神永不受限制。鬼頭鬼腦在材料與工具的應用上來講，堪稱為具備了構成的基本知識與內容的半仙。

立體的構成方法，會因自己思想體系的性質而左右方向。譬如以材料形態作分類

的構成觀點，當然與依結構法分類的構成法和依視覺要求分類的構成方法的觀點不同。諸如這一類的基本思想的立場，影響作業方向的出發點，關係至爲重大。若不把這樣重要的，知己的工作掌握好，盲目的隨行，結果最後的造形將不一定爲你預計的目標所歡迎。

技巧的選擇是製作科學化的手段，每一條道路都有最近而最理想的走法。雖然立體造形非純科學的現象，可是欲達到目的，藝術與技術有些方法是在同一軌道上

半立體構成

半立體構成是介於立體構成與平面構成的中間造形。追究其源始，應該說是彫塑技術的一類，古時稱浮彫（Relief），是在平面上把形狀堆集起來，讓它凸出畫面的一種技巧。可分爲高浮彫（High Relief）半肉雕和低浮彫（Low Relief）等數種方式，不過除了以上所說的陽彫之外，還有凹進去的陰彫法。發展到現代這種技巧，已經不儘用彫或塑造的方式，舉凡能夠獲得同一造形現象則都不擇任何手段，因此名稱也不得不由浮彫法改稱爲半立體構成法。

480

圖說480：
浮彫式的質地對比造形。很協調的周圍質地與中間兩塊鋁鉑片成爲強的對比狀態，圓形的缺口也前後左右各向一方，是一個很特別的造形。

以前的浮彫和現代一部份半立體造形，都不分圖形或背景空間，一律使用同一種素材來構成。所以感覺樸素而文雅。色調單純而和諧。新的半立體造形形式相當複雜，所使用的材料已非單純的一種素材，同時底板或背景材料也不一定與圖形（浮出的部份）的材料一樣。結構法可能一體式的，也可能採取屬於組合式的辦法。這種作品只能從一個方向去觀賞，同時又要把全立體的意境抽象平面化，變成扁形的立體，所以有很多地方與人不同：

1. 必須暗示相當程度的演變效果。

2. 空間的處理接近平面方法，可是若要透視均採取獨立個別透視法。

3. 光量充份而光線的方向時常在變動的野外，宜採取高浮彫或凸出多的半立體構成造形。

4. 光量差而光線的方向一定的室內，最好用低浮彫或凸出較少的半立體造形。

5. 陰彫或凹型的造形適合側面光即與圖板平行光的場合。

6. 背景必須特別留意與圖形的關係，陰影也是有力的造形應細心計劃。

上面說過半立體造形分一體式與組合式兩種。一體式又有兩個不同造形法，一個稱模型法（Molding），先用黏土或油土做原型，然後用石膏模型倒出石膏像或翻沙模倒銅像等等辦法。另一種叫做直接彫刻法（Carving）即木板刻、石板刻（石膏板在內）等直接利用板形木塊或石塊、石膏塊、刻形的東西。

組合法爲現代浮彫或半立體造形所歡迎使用的構成法。我們也常在大飯店的牆壁上或商店的橱窗內，看到過這種藝術表現。橱窗內除了有極小數一體式的作品之外。組合法的作品最受一般所愛用，因爲它材料自由，構造單純，價錢不貴，同時表現新穎而美觀，花樣多取換方便，只要有了視覺藝術的基本知識，任何人都可以享受這種簡易的藝術成果。若廣泛的說，好像臺北市的人行道所舖的紅磚，新建築物所採取的花磚、空心磚，墻上的表面質地處理，所有室內外的牆壁一切浮掛的裝飾品連畫框在內，都是現代新式半立體造形所針對的工作目標。這種藝術品依材料分，可有同一材料型與複合材料型的兩類。茲概略提示於下：

1. 用紙板或紙皮刻的。折痕應過刀，刻過的可以再刻，折叠過的還可再折叠，方式不一。

2. 任選一種材料做底板，在上面用紙造形，以膠或釘按上。可以照四方連續單元組合造形，也可以單一設計造形。

3. 任選一種適當的底板，然後在上面利用毛絲、鐵絲銅線呢龍線、呢龍板保利龍板、木板、塑膠板、圖釘布片金箔片……造形。

4. 在造形好的底板上集錦（Assemblage）。只要合你視覺要求的任何實物都可以依原理原則保持某些意境安裝上去。

5. 用壓克利板，木板或金屬板等直接嵌裝的浮彫。

6. 用石塊、水泥塊或石膏塊，成形後安裝上去的浮彫。

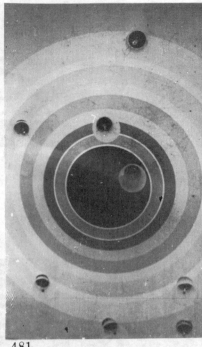

481

圖481：

半立體的點形浮彫造形。底板爲彩繪的同心圓的圖形，點是用燈泡裝起來的東西，同心圓使點的組織變成了有規律的造形現象。

482

483

484

485

圖說482～485：
浮彫可以說是立體物的平面性
作業。如這些圖形都是平舖材
料的一些作品。所以除了實際
材料的選擇與處理之外，造形
知識平面基礎都可派下用場。

278

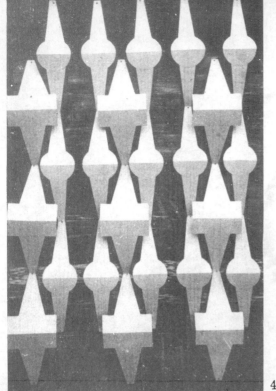

487

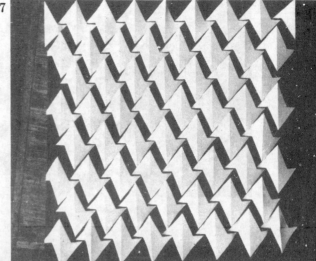

486

490.

488.

489.

圖說486～490：

四方連續或近似四方連續的中浮彫。489 圖的變化比較新穎，490 圖有溫柔的明暗調看起來也較爲特別，其餘的圖形稜角尖硬，排列規矩屬於機械性的造形。人類的感受性都有個人偏好。

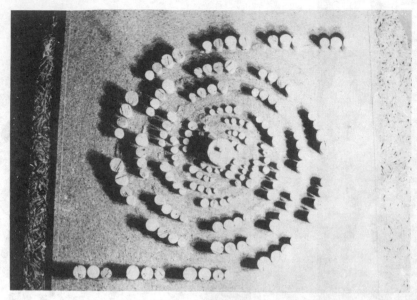

491.

圖說491～494：
從半立體構成以後的所有以實物表現出來的作品大部份都具有美術上構成主義的表現特徵。構成原來為建築結構上的用語。造形上是按形式原則要把場面上所有的要素諸如形、色、光、影等組合起來的意思。如塞尚以後立體派、未來派、構成派，造形主義以及超構成的普普、歐普、基本構成、還元藝術均屬這種傾向。他們的口號是把現實的東西，做到現實的空間，一切應依實驗與證明，遠離個人的感情，接近時代民象與生活，發揮物質價值。

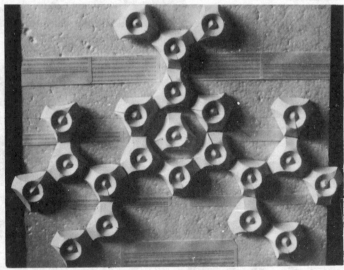

492.

494.

493.

495.

圖說495～499：
所以構成派的美感理念是合理
主義高度發展後的一種機械主
義觀念。認識至上，理性第一
的立場，物質文化的支持者。
他們主張機能，講究組合，厭
惡粉飾，力求事物本質的適應
及其必然性。

496.

497.

498.

499.

圖說500～508：

如這些圖片中所用的或經過加工後的素材的形色，已經多少帶有點感情，前面的以及往後的立體造形，即一般立體以後的構成，所表現的形態現象是理知的，冷而無表情的形色。合乎形態特性、形式原理、色彩原理、視覺原理的造形，利用生硬的幾何學的邊緣，或看了使人寒心的結構學的稜角，企圖把一切還原成基本單元組織起來，堆砌到生活上的任一角落，但願為近代工業的奴隸，不願抹煞物理本質的安排。

500.

501.

502.

503.

504.

505.

506.

507.

508.

說材料形態分類的立體構成法

立體造形最明顯的特徵就是材料的視覺形態,所以在造形的分類上最受一般人的愛用。構成訓練的進度也都使用這種分類法,似非偶然的機會。尤其它與平面構成的形態分類,點、線、面有直接的關係,在處理方法上,有連續與循環的作用,因此這種分類法在立體造形的觀念上,無形中佔了首要的地位。

立體材料分線形材料、面形材料、塊形材料三種。點形材料除了平舖(變成半立體構成造形)無法獨立構造成形,例如汽球、保利龍球、皮球、木球、大卵石、鐵球等等點形素材要佔空間都必須借用線形、面形、塊形材料的補助力量。架空組合時,方能表現出點形材料的空間效果,所以在下面的分類,點形材料失去了獨立的機會。

立體材料雖然外面的形狀看起來一樣,可是材料性質很多不相同,比如鐵線、塑膠線與液體狀或半液體狀的線形。鐵線是帶有彈性的物質,塑膠是帶膠性的物質,液體是粘性的物質,各有個的不同表現力量,這一件事在我們選擇素材時是值得細加回味的問題。

立體造形的時候,不同素材形態的混合使用機會比平面造形少。例如點形和面形、線形和塊形或面形和塊形等等。合用雖然說是違反單純的原理,可是有時候不同形態綜合造形的效果,很有幫助結構變化的趣味,只要秩序不亂包括形與色和質地等的秩序,若能把握不妨慎重考慮合用。

509.

510.

511.

512.

圖說509～513：
都是一些很優秀的，略帶溫情
主義的，冷靜的浮彫作品。基
本造形的活動不管其為平面或
立體性的，希望指向存在的真
象，即裏象或抽象的世界去探
討。抽象藝術家他們採取為藝
術而藝術的立場，與傳統具象
藝術區別之。他們認為抽象藝
術（Abstract Art）是絕對
精神的真實，不能因假的物質
而蒙蔽了內面真實的存在。生
命是超然的，必不可定形。圖

513.

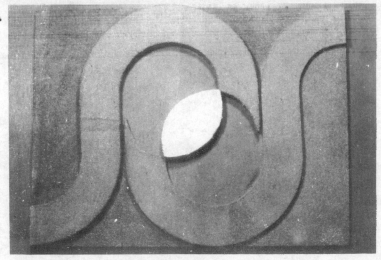

514.

515.

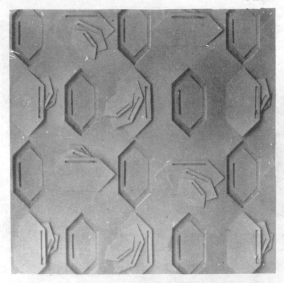

516.

517.

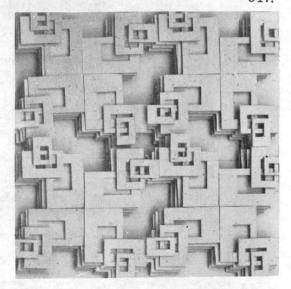

518.

519.

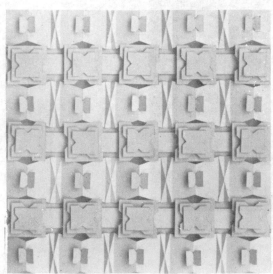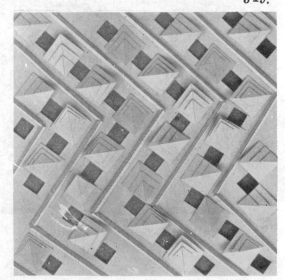

線形材料或以線形材料爲主的立體構成

線形材料與線一樣，它的特徵在長度與方向，可是它在空間上是一種緊張的象徵，也是一種伸長的力量。結構上那種輕巧的、虛玄的美境與那樣婉轉而流動的美姿，是家所愚昧追求的。線形材料可以做出很奧妙的深度來揉人心情的效果，線形材料是富於律動性與彈性物體的形狀，所以做爲練習追求空間魅力是一種很理想的素材。不過線形材料的使用，在設計造形之初也應該做一番，材料的種類和形態變化的特性、組合特性等等分析，使嗣後要求與目的能趨一致。

說514～519：
紙板做成的各種抽象構成式浮彫。形形色色的基本單元之設計，其表現的態度或意象是純潔的，唯有以視覺的理想爲依歸，抽象不管其出發點爲的是什麼，其表現絕對忌諱現實世界的聯想，或使人覺得是自己周圍所見聞的再現。如構成派、絕對派、表現派、新造形派、行動派等的理想就是。表現的媒體一定在純粹的還原狀態，藝術精神必須是生命昇華的境界。

線形材料的研究
- 直線材料
 - 1.彈性：竹子、藤、鐵線或部份化學材料等。
 - 2.塑性：木條、塑膠線、塑膠管、綿線、吸管、草繩、麻線等等。
 - 3.粘性：流體物質經補形的協助。
- 曲線材料
 - 1.彈性：鐵線、塑膠管加鐵絲、鐵管或其他金屬材料
 - 2.塑性：木料加工（曲木）、塑膠加工等材料。
 - 3.粘性：噴泉或現代的油、水等液體藝術用素材。

線形材料的構成方法，由於造形的要求與目的不同，自從素材的處理、形態的觀念直到形勢心理方面的觀點，思考的方向與法則區別相當大。例如純藝術活動的要求與建築設計或一般櫥窗內的推廣設計，其用心的地方有時候觀念全然不同。下表是基本練習上爲了教學上方便的分類

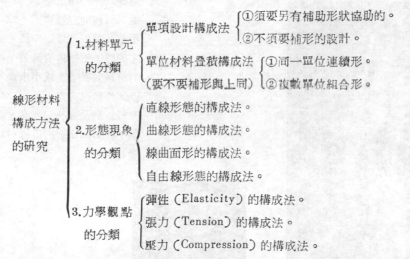

線形材料構成方法的研究
- 1.材料單元的分類
 - 單項設計構成法
 - ①須要另有補助形狀協助的。
 - ②不須要補形的設計。
 - 單位材料疊積構成法（要不要補形與上同）
 - ①同一單位連續形。
 - ②複載單位組合形。
- 2.形態現象的分類
 - 直線形態的構成法。
 - 曲線形態的構成法。
 - 線曲面形的構成法。
 - 自由線形態的構成法。
- 3.力學觀點的分類
 - 彈性（Elasticity）的構成法。
 - 張力（Tension）的構成法。
 - 壓力（Compression）的構成法。

在線形材料的構成所云材料單元的分類，是指造形內結構單位的視覺現象，即分析構造單位（Unit）的式樣來講的。普通可以分成單項設計式樣，和單位疊積式樣兩種。單項設計藝術性的要求較濃厚，結構用的材料很少有相同的樣子，整個造形沒有任何一項東西可以分離存在，嚴密的構想，使每一部份相依爲命成爲一體。單位疊積式樣，工業設計（如建築設計，產品設計等大量生產性的東西）的

520.

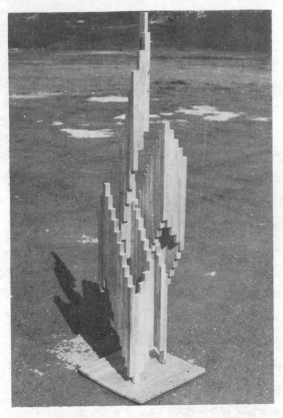

521.

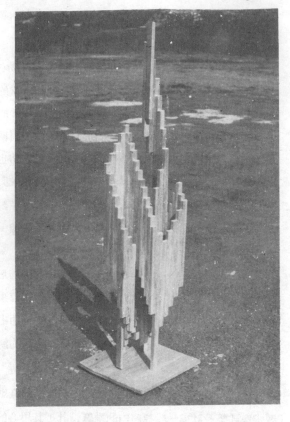

522.

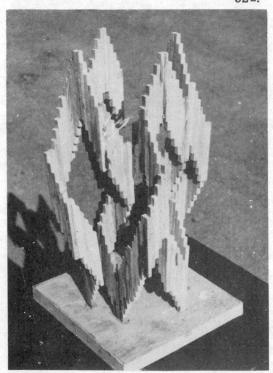

圖說520～528：
線形材料的立體構成。523 圖
和 520 圖等是類似作品，很基
本的直線形結構的練習，使用
的材料是吸管，或小木條，所
以工作起來非常方便。524 圖
與525 圖是同一個作品，爲兩
個不同方向攝影的直線材料的
變化造形。

523.

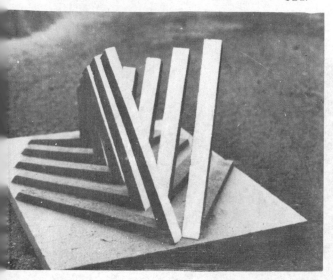

524.

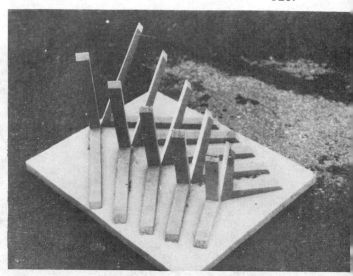

525.

味道很重，顧名思義組合的特徵在單位（Unit）本身上面。成品如同多細胞結合的物體。一個大作品有時可以分成幾個小作品而不損及原造形的特徵。裏邊的細胞，即單位也可以分成兩種不同發展的形式，同一單位的連續是說從頭到尾，單位始終同一而不變。複數單位的組合，內部構造的單位可能兩種，也可能三種或四種不等。

立體造形常常須要使用補助形狀的協助，所云補助形狀，是爲了配合材料的弱點（做不到的形式）與完成設計理想所構想出來的架子，即補助造形形態的骨架的意思。不借用它則已，若要借用它的力量才能完成你的想像，施工就不可隨便，因爲它有如人體內的骨骼作用，將來完成後的作品，姿態美不美大部份都決定在這一項工作上面。

526.

所云形態現象的分類，不是工作上的要求，而是設計心理或觀賞者所要求的內容。直線有直線結構的毅力，曲線有曲線構成的魅力，自由線形有自由線形的輕鬆愉快的一面，各有個的不同視感覺的世界。形態心理的目的將要求形的選擇，驅使構成要素的形式。線曲面形的構成種是屬於直線形態的構造，因兩端在固定軌道上運動而編織成的曲面，所以材料雖屬直線，不過所作成的造形是曲線的性格。

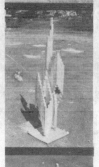

527.

力學觀點的分類是別具風格的學習方法，尤其在機能學習方面很有意義。我們將會體會到力的作用與視覺的快感，在秩序與美的問題上的地位。彈性構成如弓形由彎力與張力合作而成的。強而有力的彎曲將使整個造形力量往外面擴大，希望和舒暢與旺盛的生命，在緊張之中，產生無限的美感。張力的構成如電線，如琴上的

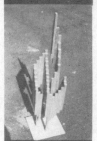

528.

鋼線，如清晨銀白的蜘蛛網，細長的感覺與不斷在延伸的力量，有輕盈而冷冽的敏捷性，有潔白而新鮮的理智之美。壓力的構成是任重而道遠的象徵，如走廊上端莊的柱羣；好像婷婷玉立的雙腿；高矗雲間的鐵塔，頂天立地的英雄本色，強硬的身段，經得起任何打擊與考驗。力學觀點的造形法，會給於生命以一種有意義的刺激與生長的活力，對於腳踏實地的人生觀，有強心的作用和希望的保證。

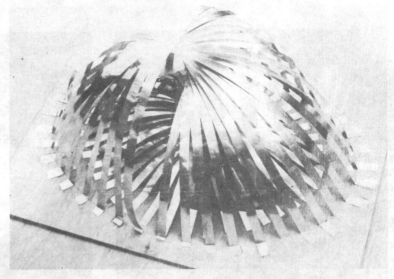

529.

530.

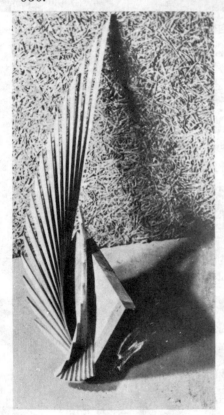

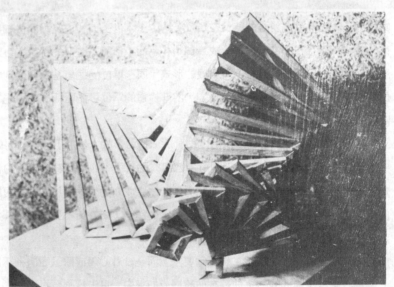

531.

532.

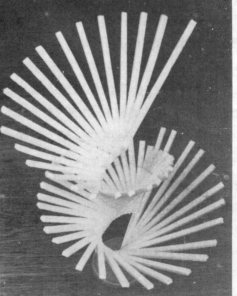

圖說529～532：
直線材料與曲線材料的性格不
同，素材的質感也不同，所以
組合上、加工上的技術也都不
可能相同。因此為了表現能符
合自己的感受性，作家對於選
擇表現材料都有所顧慮的。

533.

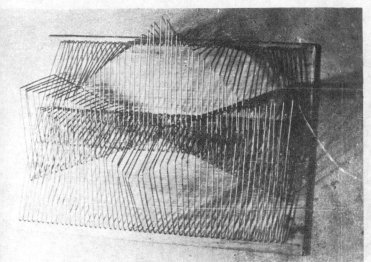

圖說533～536：

鐵絲做成的線形立體造形。鐵絲很富於彈性力又耐壓也可以任意將它曲折，所以在線形材料當中算是很容易表現的造形素材。其表面的色彩單純而形態現象，本質上就略帶抽象性、科學性的時代性格，所以極合乎基本造形的特質。一般抽象美術的形態，形象上無客觀事物的存在，接近幾何學、力學，心理形勢上的演變，一切均在無機性的點、線、面、量、光、色……構成的還原狀態中，即造形要素在造形形式下活動的結果，是直覺內在的顯形，是要素與要素組合下各層心理所肯定下來的新現象。

534.

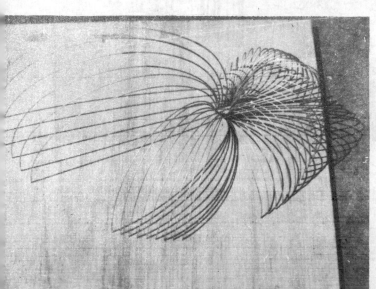

536.

535.

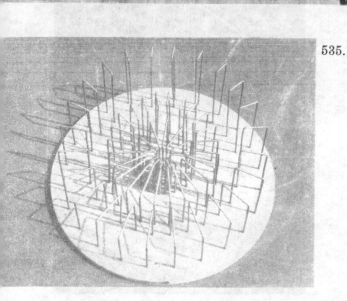

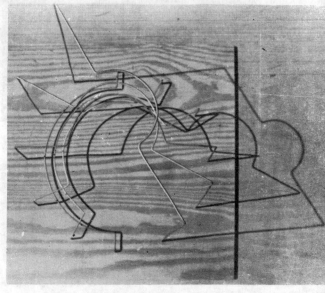

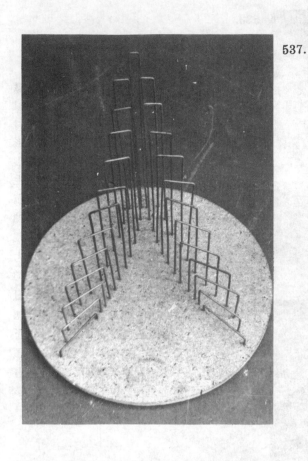

537.

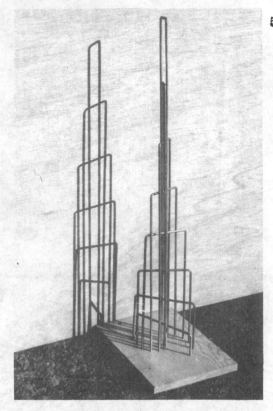

538.

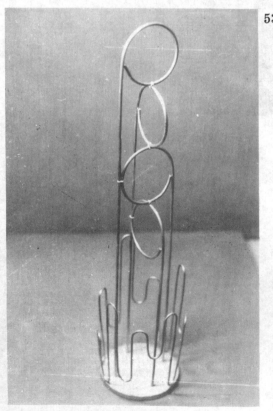

539

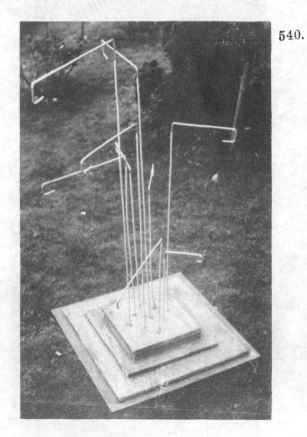

540.

圖說537～544：

全部都是鐵絲的立體空間造形。鐵絲使用起來方便可是也需要工具和技術的協助才能達成表現的慾望。普通造形藝術的區別，技術是一個很重要的因素。古代甚至於把它當做一種祖傳的秘方。它包括技術的工夫，技術的要領，技術的組合和程序等等。到近世紀因學術開放、技術的交流，大大發展了各種造形創作的機運。技術可以延長人的體能和擴展人的感受範圍，前者如工業設計，後者好比攝影技術。

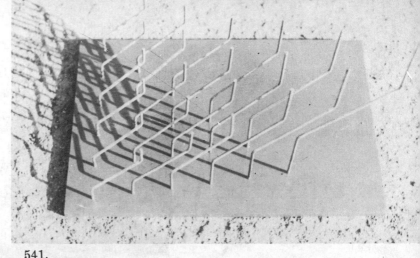

541.

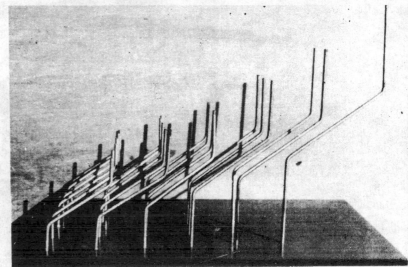

542.

543

544.

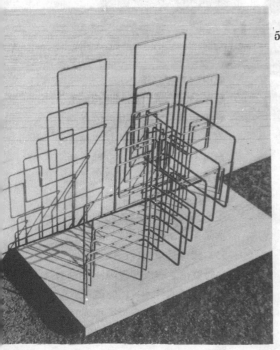

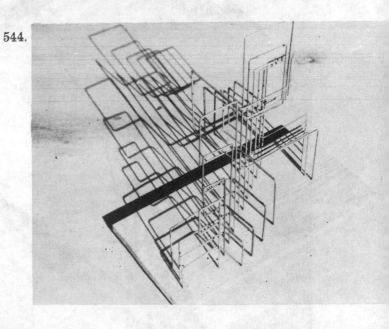

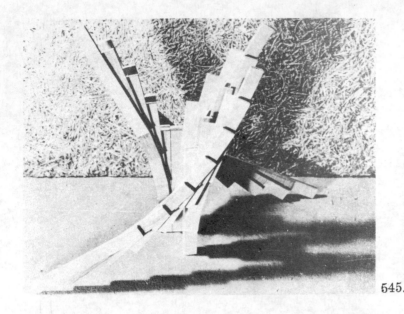

545. 546.

547. 548.

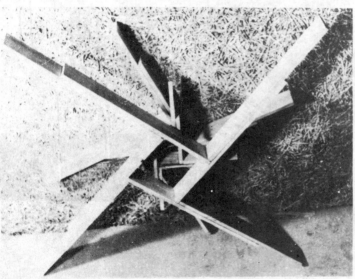

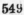 549

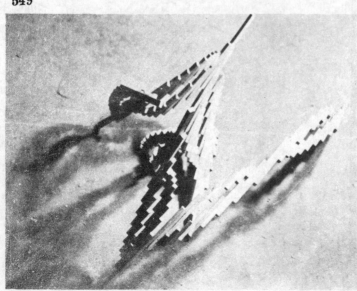

圖說545～554：
除了550圖 551 圖554圖為紙板
變化的線形之外，其餘的作品
都是小木條構成的線形立體造
形。不分平面性的或立體性的
作業，運動與方向是線的特質
，而組織後的性格改變，不分
平面立體都是一樣的。如 550
圖是失去了線狀特性的一例，
552 圖也是變化後超出方向性
格的實例之一。想表現純粹的
線形材料的特性，線的體積越
細小越好，而接頭少，排列的
數目越少，越能保持原有的特
徵。

550.

551.

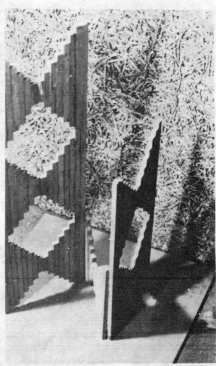

552.

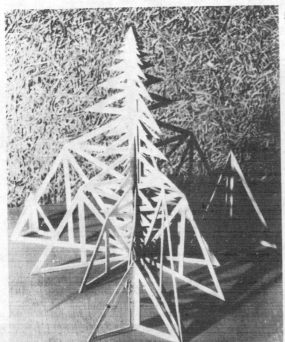

553.

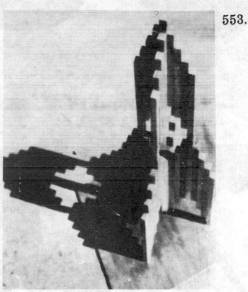

554.

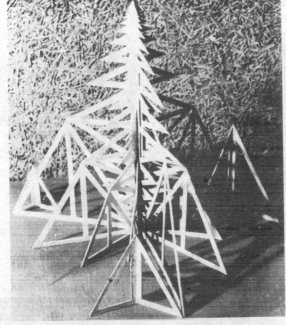

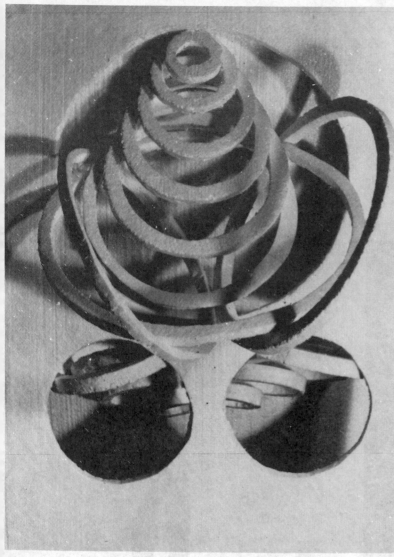

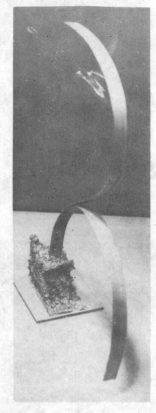

555. 556.

圖說555～558：
線狀的表現，當素材的數目增
多或構造複雜時，難免參與許
多造形原理上的問題，於是特
色的分散，主位特徵和賓位相
競爭，容易混淆不清。

558.

557.

圖說559～562：
除了補助形，這些作品都是很
典型的線形材料立體造形。把
立體空間內的張力或拉力的應
用特色充分地表現了出來。

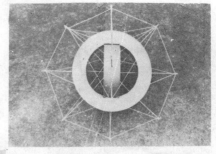

559.

560.

561.

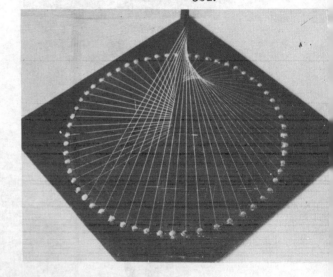

562.

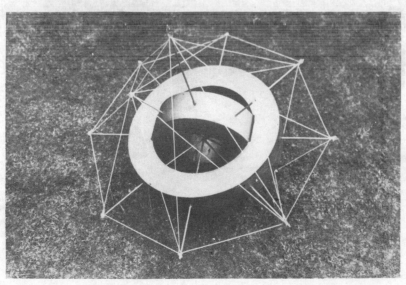

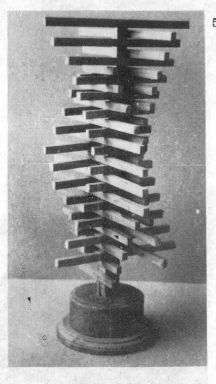

563.

564.

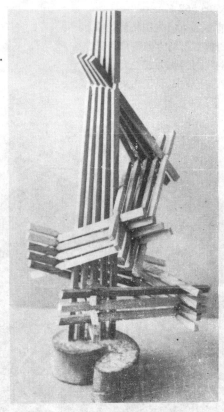

565.

566.

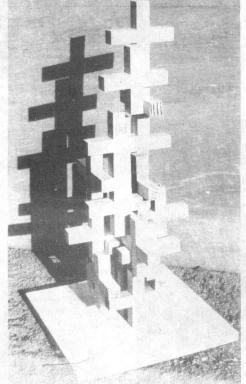

面形材料或以面形材料爲主的立體構成

面形材料又名板形材料，是我們對於範圍感覺最有效的視覺媒體。在人的日常生活上最常看（最着目的關係）的形態。像塊形的物體，假使太大了，超過人的視界的範圍，也會變成面的感覺，如墻壁就是一個例子。在實際的視覺生活，面狀的東西其厚度假若沒有厚到與寬窄成相當大的一個比例，人的眼情總不願意承認其爲立體塊狀的東西。這是從事造形的人值得重視的一件事，至於問其界線或標準如何？就得看實際感覺的形勢而定了。面形材料還有不少很特別的個性：

圖說563～566：
小木條的線形立體構成。方向、組織、素材等的問題確實操縱着作品特徵的重要條件。只要仔細地觀察所有這一類造形作品，就很容易發現這種問題。

　　1.光影效果大而清楚，空間感覺優良所以明視度高。

　　2.包圍性的虛的量感很大，尤其曲面更甚。

　　3.面的結合比線形材料和塊形材料難（線結塊叠）。

　　4.板狀的材料，它的視覺表面影響環境的氣氛很厲害，是決定質地感覺最主要的地方。

　　5.面形的負荷力與形態和方向有關，變化頗大。

　　6.面上的位相很重要，不僅是心理的，也是生理的。

板狀材料因爲有以上種種的獨特性格，所以使用在立體構成上面，我們當然不可忘了適材適用的原理，發揮板形素材的特徵，適應造形要求，選擇材料和表現的方法，使板狀材料構成的形象能與視覺目的相吻合。

對於面形材料的物性研究也應該像線形材料一樣，從各個方向深入探討。諸如板形材料的種類，其組合與變化的特性、理化、力學性格等等。都應該詳細加以分析，做好知己知彼的準備工作。一般板狀造形常用的材料有：紙板、木板、金屬板、塑膠板、壓克利板、保利龍板、玻璃板、石板、橡皮板、皮革、布等等。談到板形材料的立體構成方法，首先應嚴格要求的是材料的選擇與處理，應該特別細心。不許材料還沒有加工以前，就發生人力或加工工具所不能挽回的變形。例如表面的凹凸現象，面上的皺紋等等，非作者意料的材料自動造形。這個問題本來在任何一種設計都必須留意，可是在此地尤其顯得重要些。

面形材料的構成，從材料單元的分類方法來看，與線形材料差不多。不論單項設計或單位形狀的叠積，也都有時候需要補助形狀的協助。所不同的是單位的形變成了面狀的情形，所佔有的空間面積比線形的擴大了。單位的性格和單元形狀的發展有了很多的改變。單位結合的技巧在此地影響造形的結果頗大，光影的問題變成了視覺計劃的主要目標。形態現象的分類，除了帶有皺紋的表面特性的形態，應該以質地的觀點另行研究者外，大致可分直面和曲面兩種來設計造形。本來作品的空間性格幾乎爲造形活動所包辦，可是在面形材料，單位形狀也要干涉在裏邊，例如空間效果按視覺位次不分形的曲直，依片狀形、帶狀形、框狀形、折

面形、薄殼形的順序，越後頭其空間的表現能力越大，這是設計單元以前應該特別留心的問題。

面形材料構成方法的研究
1. 材料單元的分類
　　單項設計構成法（要不要補形視情形而定）
　　單位形狀叠積構成法
　　　①同一單位連續形。
　　　②複數單位組合形。
2. 形態現象的分類
　　直面形態
　　　①片狀形的構成法。
　　　②帶狀形的構成法。
　　　③框狀形的構成法。
　　　④折面狀的構成法。
　　曲面形態
　　　自由曲面構成法
　　　幾何曲面構成法
　　　　①片狀形構成法。
　　　　②帶狀形構成法。
　　　　③框狀形構成法。
　　　　④折面狀構成法。
　　　　⑤薄殼狀構成法。
3. 質地觀點的分類

圖說567：
面形材料片狀形的立體構成。所用的是木板，有相當的一種厚度，令人感覺得重而有份量，與中間的圓形空洞成為對比，造成了整個實量與虛量構成的美妙造形。

567

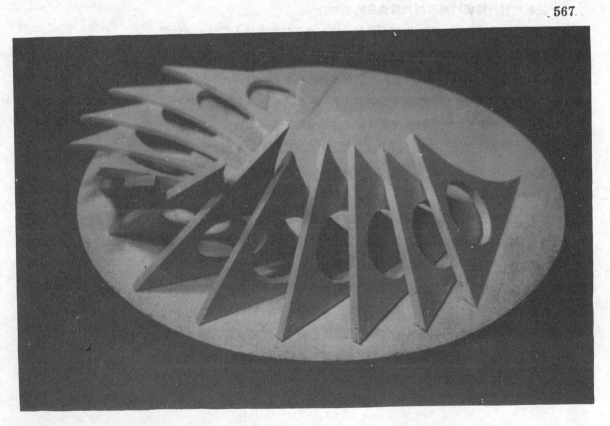

300

568.

569.

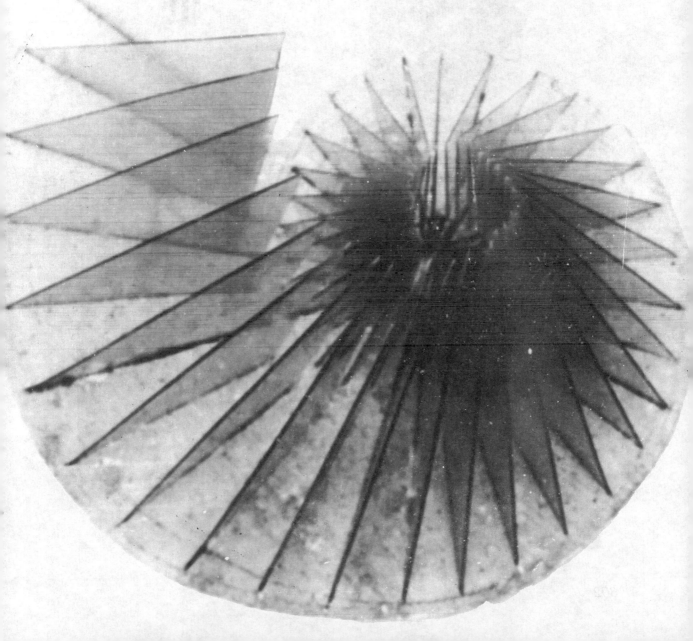

570.

571.

572.

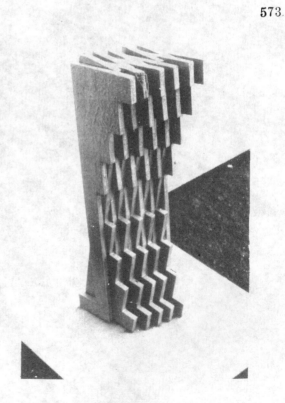

573.

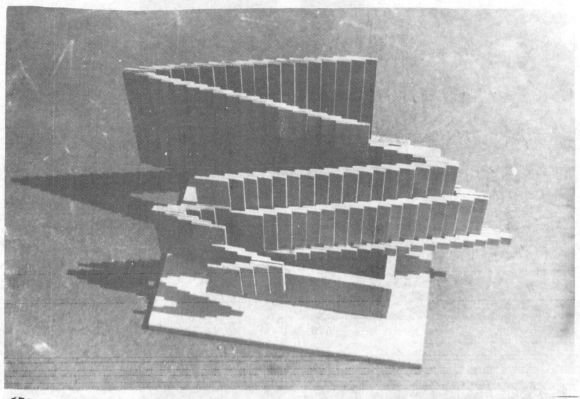

574.

575.

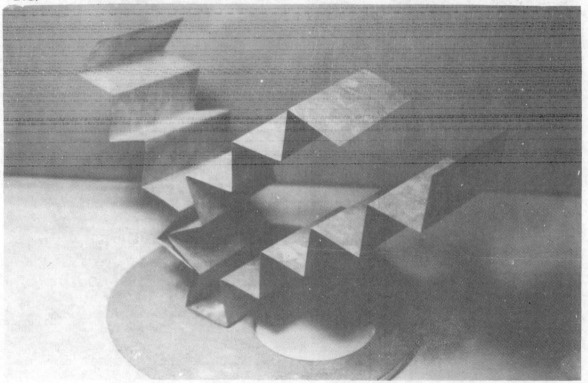

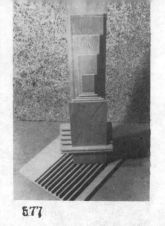

577

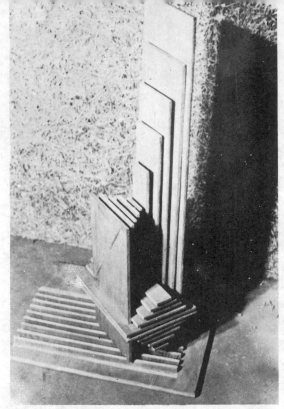

576.

圖說570～583：
除了 575 圖是鐵皮之外，其餘
的作品都是木板的片形材料之
立體構成。形形色色的單元形
狀和不同排列方式，造成各不
相同的巧妙之造形。575 圖的
臺階狀空間立體，這是鐵皮才
能表現的專利。574 圖的比例
、對比都算是很成功的表現。

578.　　579.

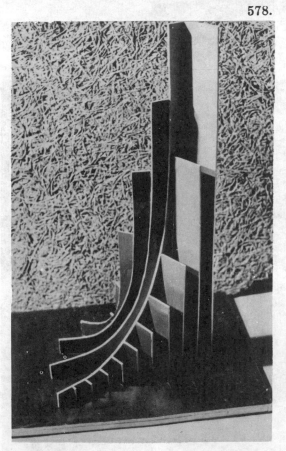

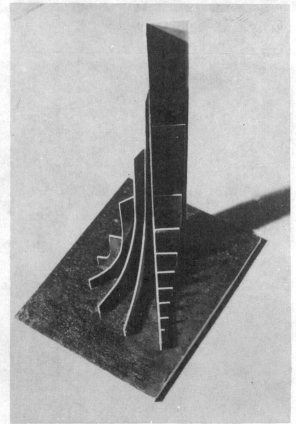

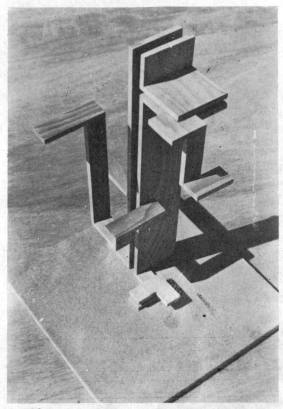

580.

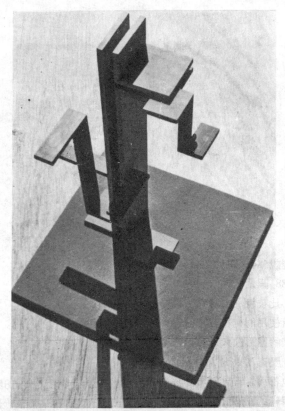

581.

582.

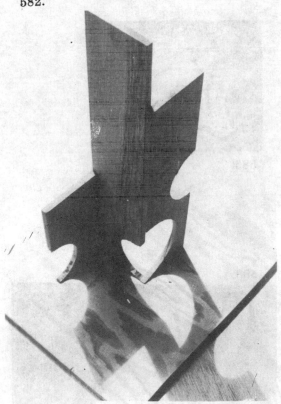

583.

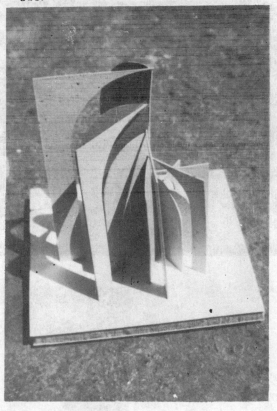

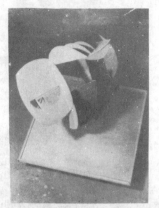

584

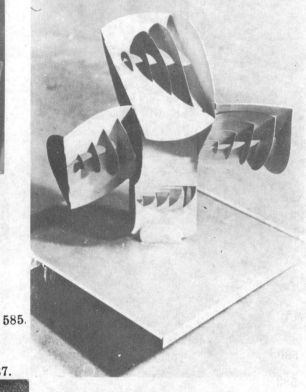

圖說584～588：

588 圖是紙板做成的，單元外形比較特別的構成。現代彫刻所使用的材料非常自由，像這樣的造形放大以後，諸如鐵板、壓克利板、木板、水泥板等也都可以考慮使用。587 圖是單純的塑膠片單元形狀規律排列的造形，其佈局與造形組織

585.

587.

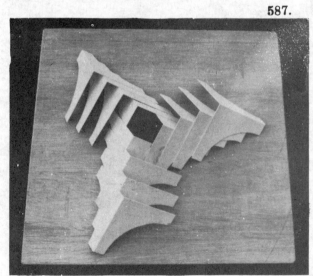

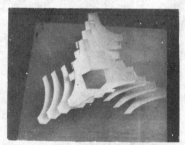

586.

588.

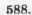

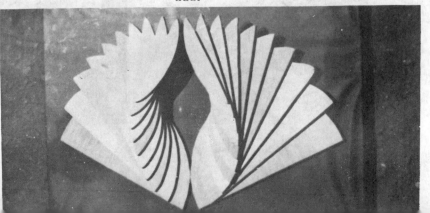

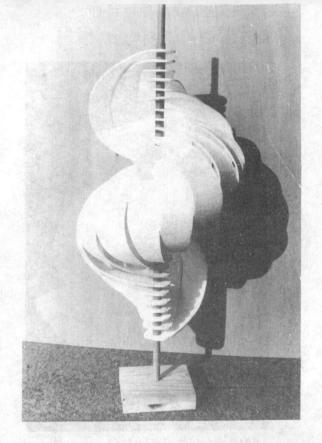

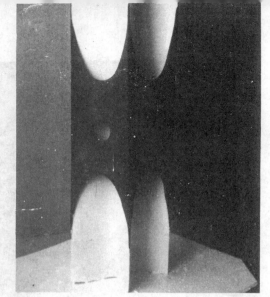

589.

591.

的改變有無限的變換方法 586
圖只是其中的變例之一。 588
圖也可以做出許多變換式的構
成法，它使用的素材爲三夾板
，感覺上比較有重量。
圖說589～592：
面形材料的造形變化與線形的
一樣靈活。590 圖用的是普利
隆薄片，依中心補助桿螺旋上
去的立體造形。589圖591圖是
片狀密封的假塊狀造形。

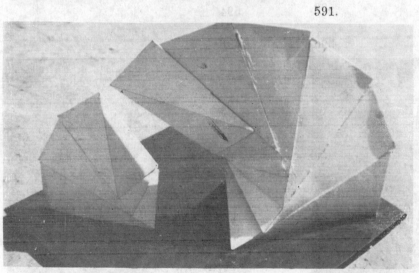

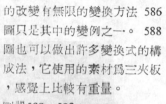

592.

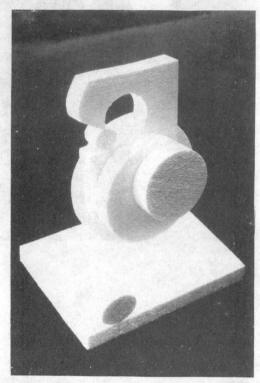

593.

594.

595 596

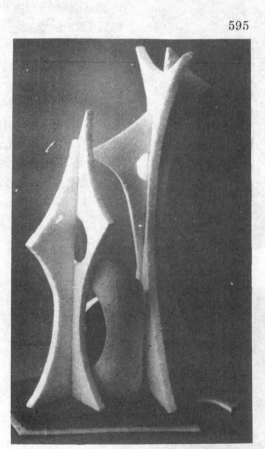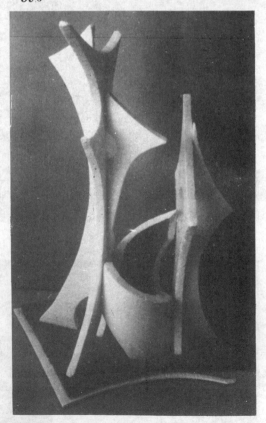

圖說593～596：厚普利隆片的立體組合造形。因爲素材本身爲白色，所以感覺較輕快，假設換成
水泥板感鐵板類的材料，做成大型彫刻那麼作品的感覺就厚重了。

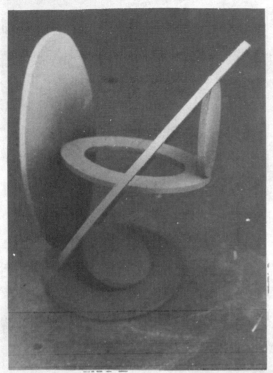

 597. 598.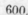

599. 600.

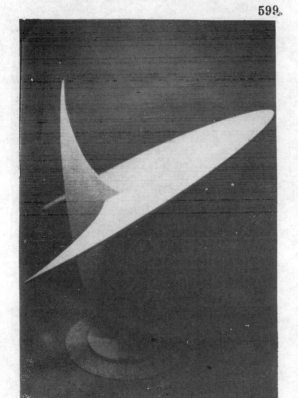
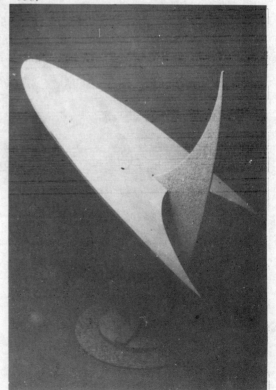

圖說597～600：能發揮面形特性的板狀立體構成。用的材料是厚甘蔗板與木板，各片都保持着清
　　　　　楚的範圍特徵和表面特色，因此造形沒有失去面形原有的面目。

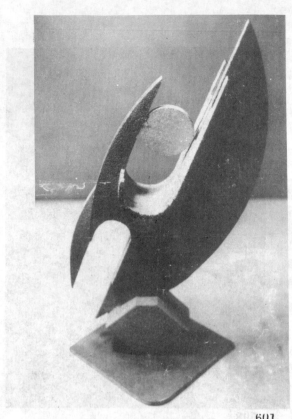
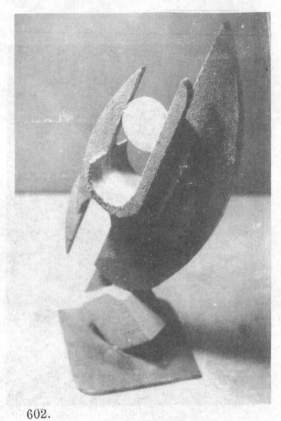

601.　602.

603.　604.

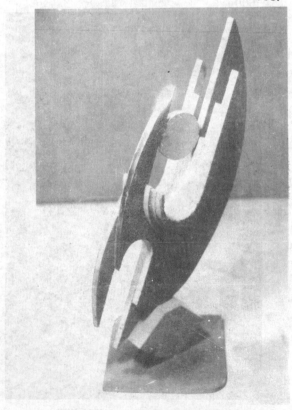

圖說601～604：四張照片都是同一個作品不同角度的攝影。表面上好像是水泥模型灌起來的塊狀
作品，實際上是由面形材料合併起來後做表面質地處理過的造形。

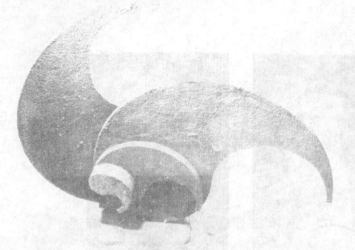

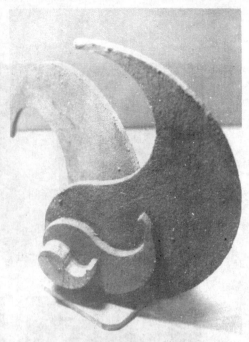

605.

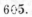

圖說605~609：

605 圖是兩組每組各三片同形不同大小的形態構成的面形立　體造形。表面用細砂做了質地加工。306 圖是用厚甘蔗板做

306.

成的面形立體造形，沒有表面質地加工，特色在於圓洞形的鋁片，和三處不同造形的層次貼板。

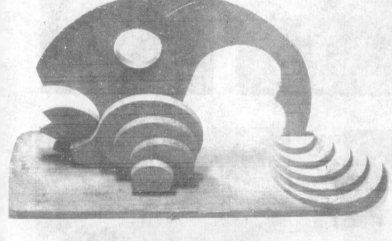

609.

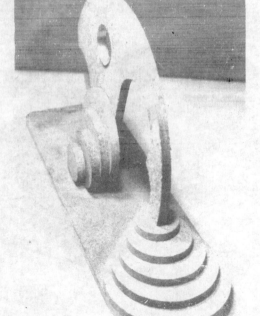

608.

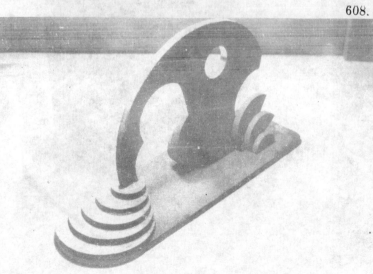

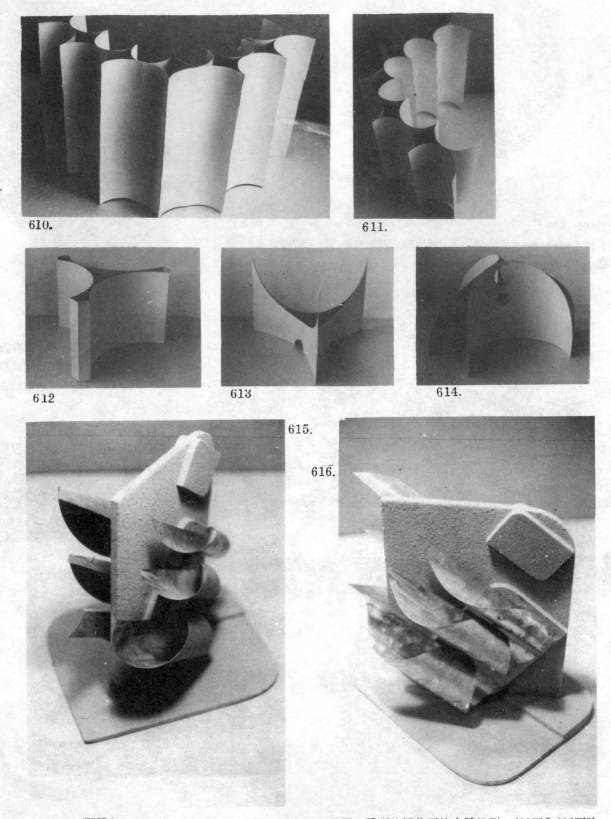

610.

611.

612

613

614.

615.

616.

圖說610～616：紙板的構成，從610圖到614圖是同一系列的彎曲面的立體造形。615圖和616圖除
了中央的補助形之外，兩邊的兩組 6 片彎曲面是用鐵片做的。

圖說617：紙板做成的曲面圓周形塔狀造形。薄的紙板充份的把面形的特徵表現出來，螺旋上升的空心塔狀的周圍的光影和明暗對比是此作品最出色的安排。

617.

619

620.

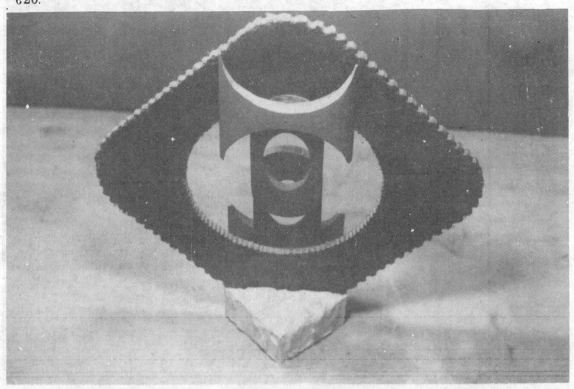

圖說618～623：5個傑出的造形。單元設計和結構都各不相同，管狀是用紙筒和塑膠管做成的，板狀是用木板和甘蔗板加工彫成後分別以細砂、木屑做質地修飾。

621.

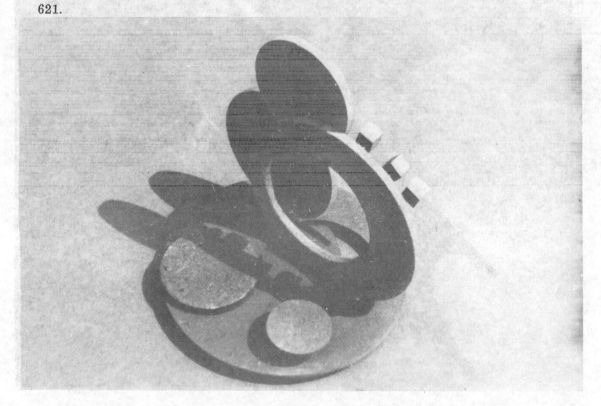

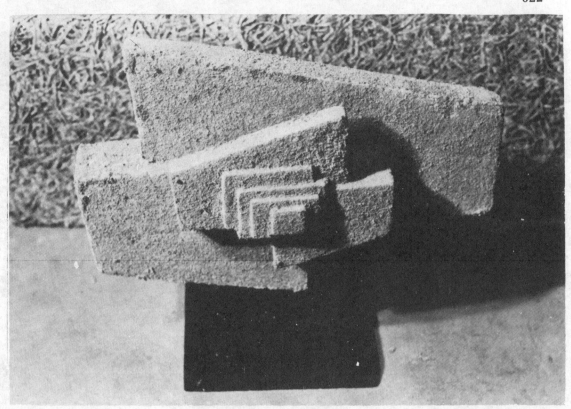

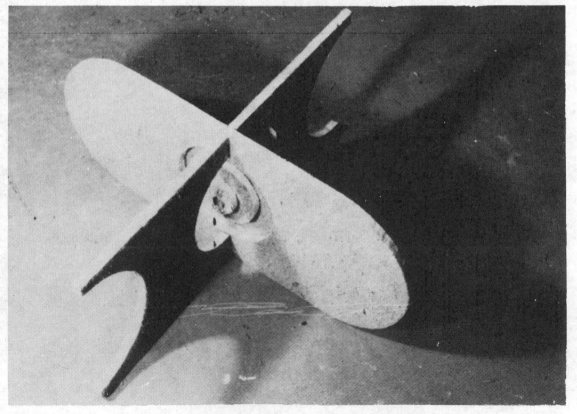

塊形材料或以塊形材料爲主的立體構成

塊形材料是一種閉封的量形。沒有線形材料或面形材料那麼敏銳而輕快的性格。是充實的笨重而沈着的東西，存在性最爲堅強。與板狀所具有的空間性格恰恰相反，是正的實在的現象，它自成一個獨立的內容。塊狀所成形的源由很多，例如：

1.一切自然立體，由自然律促成的或生長形成的。

2.堆積形成的，如積木、塑造、雪球、毛線球、石堆等。

3.分割或切除形成的，如碎石、木料、鐵塊、糖菓等。

4.模型鑄成的，如石膏像、紅磚、燈泡等。

5.運轉成形的，如陶瓷土杯、紙型彩球、車床作業的成品等。

6.膨脹形成，汽墊傢俱、汽球等。

7.彫磨出來的，如玉器、彫刻等。

8.以及所有製造出來的空心盒子等。

以上所說的是塊形材料一般存在的分類。至於構成法上，精心的造形，則另有許多別緻的現象。雖然工作的方法差不多，然而單元的設計或單位的選擇較爲嚴格。如按研究線形和面形構成的精神分析一下塊形材料的構成方法如下：

按一般的作業習慣，單項設計有空心體和實心體的兩種不同造形方法。空心的塊狀立體如瓶子瓷器、包裝等等。實心的東西可細分爲三類，第一類爲自然的採集，雖經過修裝改扮仍舊爲自然物的一種如礦石、古木等等。第二類是彫刻出來的造形，如大理石像、木彫等等。第三類是堆積或塑造的形態，好像泥像、油土塑形、或集錦的藝術。而第二、第三都可能爲原型，也許可能爲另行倒模鑄造的複製品。

圖說624：

木頭彫成的塊形立體造形。幾處簡單的凹凸狀與木紋的處理，就把物體的量感表現了出來。

624.

塊形材料構成方法的研究	1.材料單元的分類	單項設計構成法。		
		單位形狀疊積構成法	①同一單位連續形。	
			②複數單位組合形。	
	2.形態現象的分類	直面立體形態	①自由面立體形態的構成法，如結晶體。	
			②幾何面立體形態的構成法，如立方體、角柱、角錐等。	
		曲面立體形態	①自由面立體形態的構成法如人體曲線。	
			②幾何面立體形態的構成法，如球體、圓柱、圓錐等。	
		皺紋立體形態的質地構成法。		
	3.解剖觀點的分類	①立體塊狀的剖面性與分割性的構成研究。		
		②塊狀體的多面性與展開圖的研究。		
		③塊狀體的表面性研究，如包裝設計。		

用很厚的普利隆板，側面和圓洞裏邊以鋁片鑲嵌起來的塊形立體造形。普利隆板的厚度已經超過了面形的程度，同時五塊合併的結果，表現了相當重的量感，鋁片鑲嵌後的材料對比效果，也是此作品很別緻的地方。

單位疊積的構成法，其單位的設計可以按照形態現象的分類，不分表面或塊形的曲直，儘量選擇外形單純的，一種或數種（如立方體或立方體與圓錐體等），做爲疊積的單位。疊積的方法與線形或面形的辦法一樣，除了用直覺的方法之外，應多採用幾何學與數理學的軌道。單項造形也一樣，雖然有藝術性的直覺作業形式與機械性的車床式軸心運轉作業的方式（兩個極端方法），可是若能加以手式的數學形態的造形法，就更爲理想。

所云塊狀形的解剖觀念，第一是塊形物體的分割，如一塊大木頭，製木廠對於木塊的切小工作必須經過一番分割的究研，原型的分割分離性以及切面的形態都能預先預料才好。其次要了解塊狀體的展開圖，也是一項重要的學問，例如學包裝的人，若無法深入體會立體展開的性格，就無法設計好立體表面的現象。也無法設計空心盒式的任何視覺藝術的作品。最後對於塊狀物體，表面的紋理也應該具備一種正確的認識。平面的圖形在立體塊狀表面的變化，有什麼特別的性格，與平面所不同的視覺效果如何？

圖說625～627：
屬於面形材料（三夾板）重叠起來的塊狀立體造形。好像一座很精緻的彫刻作品。

625.
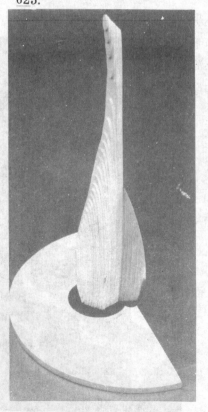

626.
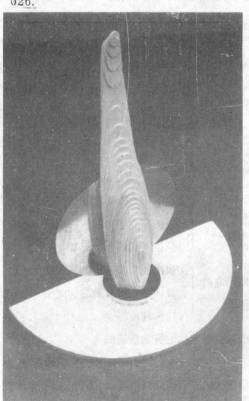

627.
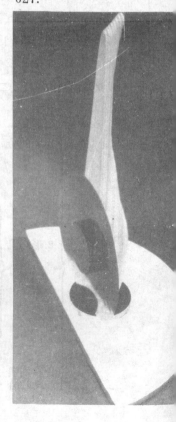

628.

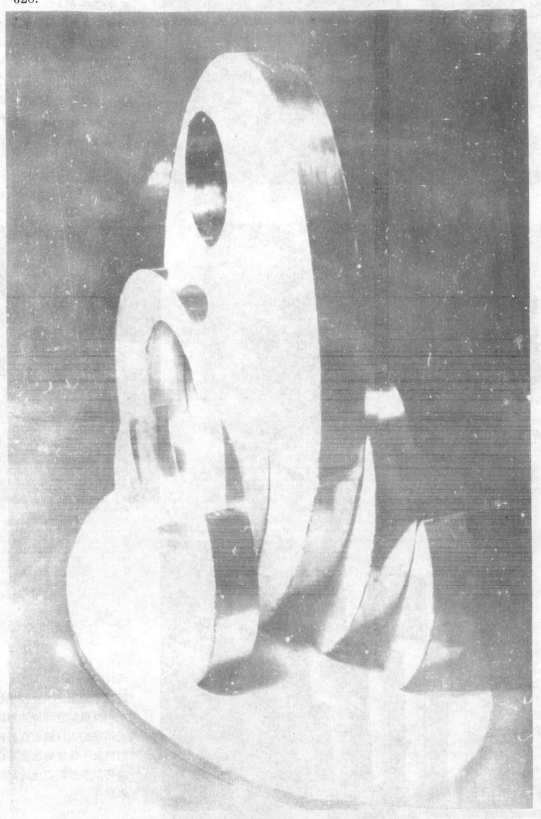

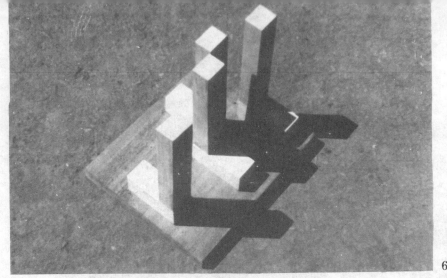

圖說629～633：
木塊組合起來的立體塊狀造形
。是純粹的立體基本構成。
630圖631圖的木塊表面是經過
質地處理的造形，所以已經消
失了木紋的視覺特色。塊狀造
形有整塊形和多塊形兩種式樣
，而個有各的需要和特色。

629.

630.

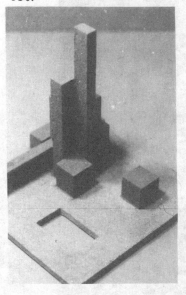

631.

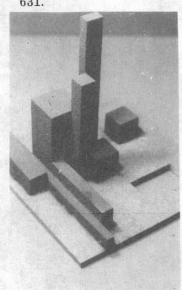

632.

633.

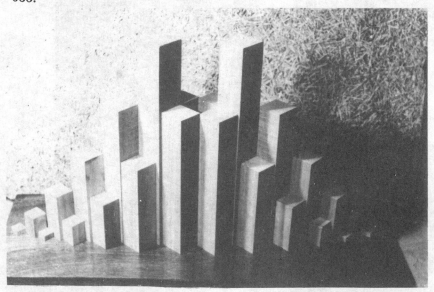

圖說634～635：
圓柱形的組合式立體塊狀造形
。可以機動性地變換組織形態
。初學的人以幾何立體做學習
的對象，後期的進修階段，應
該可以多做點自由塊形的創造
表現。

634.

635.

637.

636.

圖說636～637：
塊狀造形的最大特色在於量感
的表現，所以一般的情形多塊
形比單一塊形的份量小，所以
美感的企求除了光影的效果，
應該從多方面的表現去探討。

638.

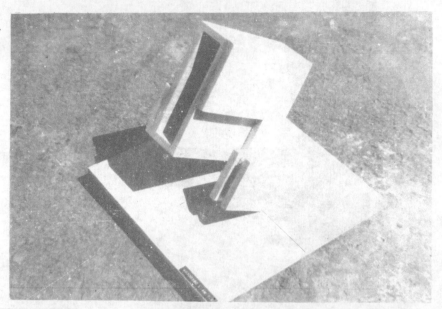

圖說638～640：
有槽溝形、有凹凸形或空洞形
的塊狀造形和沒有這些變化形
態的球體、方體、變形體，在
視覺上有極大的區別，尤其重
量感的差別最大。特色上前者
具有虛量或空洞量，後者為實
量或重量感。

639.

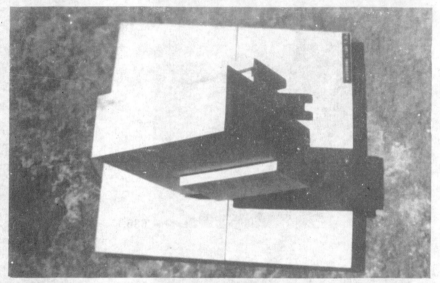

圖說641～644：
量感造形不宜有太複雜的變化
，質地即素材的選擇也要慎重
考慮。一般的情況人都有物質
性的經驗，所以諸如明暗（物
質的色素），密度即鐵、石、
木、棉等的物質體驗，都會影
響到我們作品給於欣賞者的視
感覺的結果。

640.

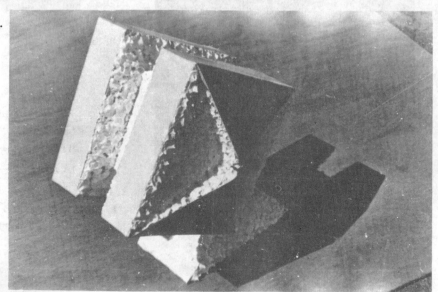

641.

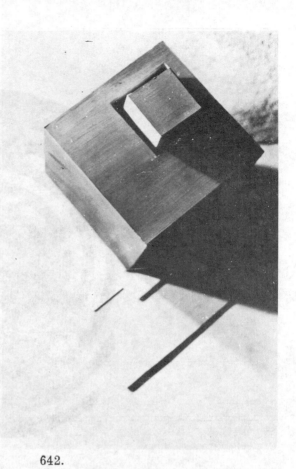

643.

642.

644.

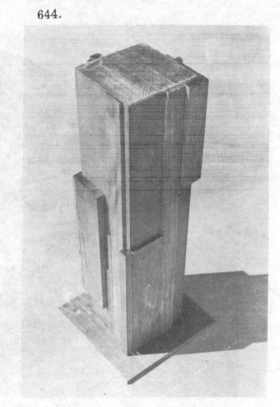

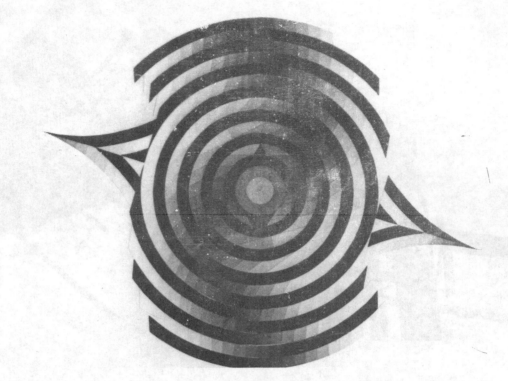

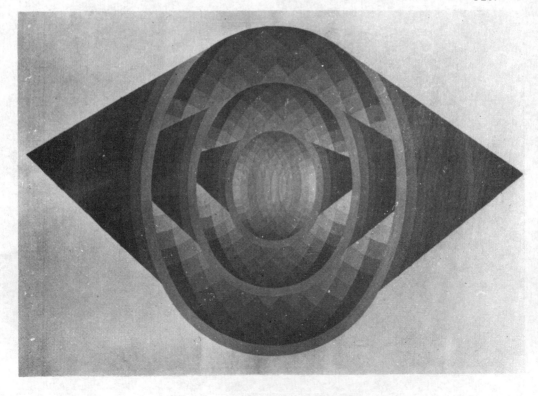

18 使用形式法則或構圖法則的構成系統

統一性的形式法則

統一的原則(1)主屬的關係

主屬 (Dominance & Subordination) 在統一上是最主要的一個原則，是屬於統一本質的觀念，對於安排主要的部份與從屬部份的關係，其方法至爲重要。主要部份又有主調部份的稱呼，主調與從屬之間在感情的因素上有極其密切的連慣性。一般的情況主調部份都必須強調，即應佔優勢的感情，從屬宜順以追逐，兩者和諧團結則和平而統一，不諧調則分裂而產生混亂，美的秩序其效果一定會受到很大的打擊。所以主要的部份假使佔了劣勢，主調一定受到破壞，感情的優勢立刻停頓，統一即開始瓦解、陰暗、無力、不安、醜惡等等感覺就會籠罩在整個造形上面。例如一個國家的主權者；一齣戲或一幕電影的主角以及一篇小說的主題不能掌握全局，那麼一定是一個可悲的結果。視覺上是一種無法視認的場面。

主要的部份不一定要量大，也不一定要很華麗，很強烈或一定須佔前方的位置，這是視覺心理上一個很微妙的地方。只要安排得很突出，都很可能佔主要的地位。好像人，生命的現象（以人體的表徵爲代表）是主要的所在，其餘身上的衣服、領帶、腰帶、手錶，以及所有裝飾都爲附屬的東西。假使你對某小姐這樣說『小姐你的衣服真漂亮！』那麼這位小姐就會對你不高興，因爲你多說了兩個字「衣服」，不以爲她的人漂亮，她的主體受了冷落，主屬顛倒情感必然低落。因此她的整個造形安排在主屬的手法上是否值得檢討，是個重點問題。所以原則上諸如形式上的支配，機能上的支配，意義上的支配，均該廣泛的加以研究，不要只想在大與強的少數功夫上兜圈。

統一的原則（II）單純

單純 (Simplicity) 在統一上是最好處理的情況。可以獲至基本化、明確化、簡潔化、普遍化的優點。基本化好應用或推廣，如色彩方面的原色；形狀方面的圓形、正方形、三角形；或生活規範方面的公理、法律、法規以及財富方面的通貨等等，大家能認識，大家可以接受而通用，基本是最富於變化的元素，所以應以重視。明確化以後變成了視覺語言最好的傳達媒體，視認率與記憶率都很高。在記號或情報處理的法則上是很正確的方法，如公司團體的標誌，交通安全等信號是爲例子。簡潔化是去掉所有不必要的裝飾和點綴，對人的幻覺或意識是一種負擔的減輕。好像秋天一望無際明朗的天空；鄉間碧綠澄清的湖水以及在水邊閒遊的雪白的白鵝，一塵不染乾淨的現象，是多麼完美，多麼令人心情純潔的造形。

圖說645～646：

作圖要遵循的法則很多，不過依照表現的要求或目的性，一切條件或視覺的優先程序，應有區別，即法則很多，必有主賓，必須有優先考慮與附帶性的要求（協助性條件）之分別。美術家研究過後使用直覺的表現，所使出來的就是這種，綜合性的力量。645～646圖所顯示的就是以統一性的形式法則爲重的表現。

現代的藝術自從包浩斯以後，所有造形家全力提倡純粹形態與有機形態，把現象還元到初步的單元，奠定了另一種形式簡潔的典型。不管是建築、彫塑、繪畫、生活造形或視覺造形，現代的特徵，在大家腦裏已成形了一個清楚的標記，簡潔是最深刻的印象，幾乎等於摩登的同義語。有些工業設計如家庭電化設備，家庭日常用器具的造形，其形的單純化已達到了爐火純青的程度。在煩躁的大城市與新社會組織的環境裏面，我們很容易受到它的感動，因爲它們都與我們的生活如此複雜的性格恰恰相反，簡潔純樸對現代的人來講，是最易於親近，最富於魅力的形態所以我想簡潔化，該是做最少的表面工作能得到最多的內容，最近的距離。即內面蘊藏最豐富，外形看來最簡單的式樣。

有了這些特徵，因單純而能普遍化却變成了必然的結果，容易了解，容易親近則容易接受，自然產生深厚且廣泛的感情。近來政府拼命在呼籲要簡化手續，要便民，要親民，是合乎統一上在單純化的原理

單純化的原理在安排上有幾個基本原則：

　　1.形或色在量與質方面的簡潔化。

　　　向優良的形勢方面努力，向好的圖形方面進行設計。

　　　往單純而有規則的結構思想，如產品設計採取嚴格的系統方式。

　　　形與色的省略和強調，即處理事物平均化或尖銳化的作風。

　　2.形式的單純化相當於秩序的現象。

　　　單純的要素相互結合，會產生簡潔的秩序，如構成繪畫等。

　　　造形要素假使簡化以後，力的關係加強，場面穩定而有魄力。

　　3.單純化會獲得意義簡潔的效果。

　　　觀察單純化以後的東西，造形上有沒有顯著地增加幻覺或意境。

　　　要素互相間有如細胞組織的分合，其意義始終完整，內容和感情的充實情

　　　形都不受損害。

統一的原則（Ⅲ）集中

集中（Centrality）顧名思義是集合在中心的意思。所以集合是一種動作，是一種現象，中心是一個目標，一個核心。這種現象在自然界很多，在我們的生活環境也到處存在着。例如一朵花、一個水的波圈、一棵棕櫚樹，直到一個磁場或引力圈；生活上的家庭組織、社團組織以及任何權力系統，都可以看出集中的實際情況。集中的現象有兩個很明顯的力量在作用，一個是吸心力另一個爲離心力。吸心力有收歛與統一的權威，離心力則有伸展與變化的能力。譬如一朵花，向外面放射的許多花瓣，是表示離心的變化，中間的花蕊則有吸心的統一特性。

在造形方面也是一樣，作用的意向極爲相似。例如兩條平行線則看不出什麼變化來，當它們一端相接觸形成角度的時候，就即刻產生很大的變化。兩線變成放射

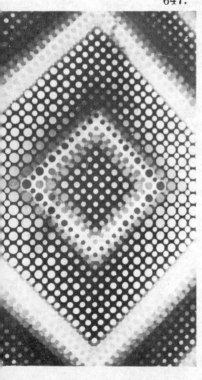

圖說647：

光線與明暗的集中，作圖收歛到中央，指向中心等的要領，都是尊重統一的原理集中性的原則所表現出來的結果。

647.

326

的形態，而兩線交差的頂點，成爲核心，統一了兩線的變化，爲形勢上重要的地方。如扇子的鴿子，雨傘的鴿頂，電風扇、羅盤針等等的軸心，在視覺上或機能上都是非要不可的，統一的據點。

統一的原則（IV）反覆

反覆（Repetition）的形式常常給我聯想到從前參加軍訓的時候，聽教官的吩咐『……共有四點，補充一點，附帶一點，最後一點，再來一點……。』當時覺得很驚奇，怎會有那麼多點，而能連接的起來。嗣後感覺得有點硬而且板，可是相當有餘韻，因爲每一個人都能記得教官所講的話，同時又能有系統的一步一步完成任務。我們都有經驗在黑暗的地方爬過樓梯，雖然明視並不好，可是不會跌倒，這就是精神集中（統一）動作相同而反覆的功效。

反覆在這裏應該配稱爲變化中的統一。是把同一個事物不斷地重複，諸如形、色、量、方向、質地、位置、關係等等，像二方連續、四方連續圖案，使造形表現有變化的魅力也加強了全體的統一感。對於創造律動與把握統一實有一舉兩得的貢獻。在所有可以實現統一的立場，反覆與單純（尤其是反覆）是較爲民主不必採用實力集中的統一方法。如依統一作業的觀點，舉幾個實際的例子說明如下：

1. 樹木的枝幹與樹葉的組合：整個是個有機的統一體，由枝子的生長到樹葉反覆的佈局產生微妙的變化。
2. 電視波動後的波紋或電腦作業的造形：是個類似性的連續結構，爲普遍性的均勻分佈力所鞏固的體制。
3. 編織上經緯線的變化圖形：組織形式比較固定，就是在不規則的立體表面也不易發生紊亂。

綜合以上各原則的精神，並按實際作業的特徵，依不同表現要素與條件，我們可以提出一些統一與變化在處理造形方面比較具體的方法。例如利用主題來統一全局的方法，稱爲精神的領導，所有造形均爲一個特定的目標來完成其作業的格調者。還有能引人注目的形勢統一法，又稱強調法，是一種力量的集中，使造形的場面在視認上有階級的差別。利用線的方向統一的方法，是指示性很清楚的趨向，形式有如一羣鴨羣或魚羣又像一陣驟雨，場面帶點強制性。選擇形態與大小的統一法，富於親密性與視覺同一性，關係優良趣味接近，像同宗，同族，同學等容易和諧，如肥皂泡的現象柔和優美。應用色相變化的統一方法，如單一色相法，補色對法，主調色法以一色或多彩色來控制整個造形的情調也是一項相當有效的辦法。採用明度的統一法，可稱爲聚光法，利用明暗的力量造成一種核心使某一個地方特別亮或特別暗，集中注意力。靠彩度變化的統一法，重點處使用特別鮮豔的或沈濁的色彩，對照出中心的地位，或襯托出主要的東西，使鮮濁的力量有組織有系統。使用材料的質地變化來統一的辦法，這是利用觸感覺的區別與觸

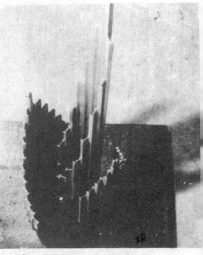

648.

圖說648：
是旋渦集中到中心的式樣，尤其是反覆同樣使用條狀鋁質素材，不斷看到工字形的形態反覆在軌道上出現，也是所以能夠統一的原理之一。

圖說649～654：
都是彩色平面基本造形。遵從統一性的形式原理作圖後再按照指定的調和原理上色的結果。經驗當中視覺的左右力量較大的，第一是形式的條件，第二是色彩的明度關係。

649.

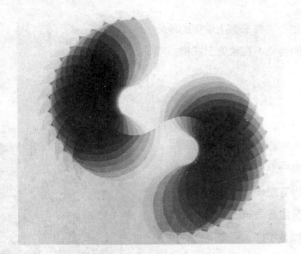

650.

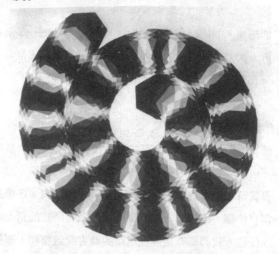

651

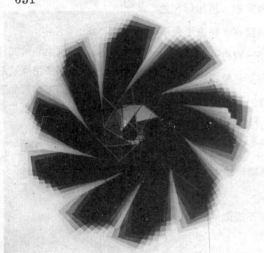

652.

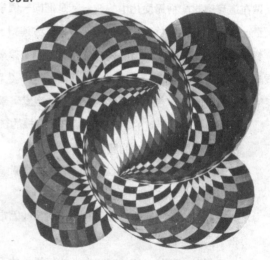

653.

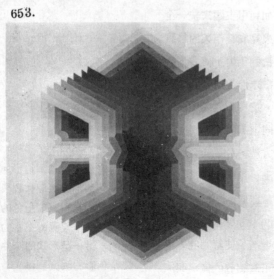

654.

覺視覺化的特性，把不同質地的造形按原理佈局，使材料的質感發揮主要作用，這種造形在工業設計諸如室內設計，櫥窗設計應用極廣。根據華紋分佈的統一法，這與上述的各種原則都有關係，主要是必須了解華紋的性格以及其視覺條理的特徵，如最近正流行的嬉婊造形，其花紋的樣子。

至於變化的實際要領花樣更多。但是都必須在統一的先決條件下進行。除上面所談的反性格的應用之外，關於對象或造形意象內的容量限制，利用強調韻律上的限制，基本觀念的極限應用，都是變化上不可放鬆的地方。統一與變化當然也像一個人的理智和感情，各拿出多少才好，得看當時的需要而定。

圖說656～659：
四張造形都很清楚的，可以看得出使用統一性的形式原理，變化設計出來的作品。一般來說初學造形的人，對於使用多樣統一的法則，集中式與反覆式就比主賓的形式以及單純的形式拿手，其中單純的法則就不大懂得如何使用。可見表面的變化少，造形並不一定好安排。

圖說655：
任何原理原則的應用都是綜合性的為多，圖中很明顯的是採取反覆和視線集中的原則為主，把造形統一起來的方法。

655.

656.

657.

658.

659.

660.

圖說660～661：
以反覆的形式法則爲基礎的射線式組合造形。660 圖有擴大回轉反射的對稱式均衡原理在裏邊。661 圖則是四方連續形態的多單元式組合法。

圖說662～665：
用螺旋形集中法則造形的平面基本作業。不管形的表面變化如何，作畫上的構圖或理路組織的安排還是主要的關鍵問題。

圖說666～667：
在統一的法則上，主屬的問題，卽主位的設計和賓位的配合，都各有個的不同做法，好像666圖就與667圖不同，不僅形象安排，包括意境的處理，卽不分有形無形的造形法，都應該加以重視。

661.

662.

663.

664.

665.

666.

667

668.

圖說668~669：一般的情形，一單元（小單元）的四方連續圖形比多單元（大單元）的綜合性四
方連續圖形，感覺刻板單調。連續圖形又名反覆圖樣，容易引起歐普效應。

669.

670.

671.

672.

673.

335

圖說670～675：這些反覆性的四方連續造形，因為單元的不同表面上各具個的特色。674 圖中的　**674.**
同心圓是後來加上去的重叠部份，確實產生了不少視覺的動態。

675.

調和性的形式法則

調和的原則（1）適合的問題

適合（Fitness.）對於調和來說是屬於本身份內的條件。例如這一件衣服你穿起來很適合；這一件事最適合你去辦理；你這幅造形眞適合主演那個角色；你送我的那件禮物正適合我的需要；這一道菜最適合我的口味等等無不指示着結果必定調和的意義。所以一個造形部份與部份能相配，能彼此適合要求，而部份與全體的情形也同樣可以完全適合，沒有不滿意的地方，自然和諧的美感就能成立。至於考慮到設計上相關的要素，則還須要更廣泛地檢討，譬如：

1. 關於機能方面的適合不適合問題。

2. 所採用的材料適合與否？

3. 所使用的技術或處理方法適合不適合？

4. 形態的適合情況如何？

5. 色彩的適合情況如何？

6. 表面處理的適合條件怎樣？

簡單的說造形與作文章一樣要修詞，也和拍電影相似須要剪裁，換句話說是如何去找出不適合的東西，然後再去找出適合的東西來，試試看就知道什麼才能適合，如何到達調和的途徑。下面將要分析的三個原則，就是關係這些辦法比較具體

調和的原則（II）關係

的答覆。俗言適合爲體面的維持，可見適合相當於人格或者說格調的適應；關係爲系統上等質的適應；對比爲變化上對照的適應；類似者爲組合上共屬的適應，都有很實在的一些方法。

剛剛說過關係（Relation）爲系統上等質的適應。換句話說要使一個有系統的局面保持和諧，在這一方面可以有兩個辦法。第一是讓已經有關係的同性質的事物先在一起。第二是把原來沒有關係的東西變成等質或近乎等質使他們發生關係。記得有一次在車上聽了兩位英俊的青年對談，甲青年很羨慕地問：『嘿！你怎麼追上你那美麗的太太？』乙青年則降低他的聲音對着甲青年的耳朶說：『你不知道我下了多大的功夫！自從我打聽了她是我堂弟的同學的姊姊以後，我就與素不曾打過招呼的堂弟好起來，然後……再與她……。』從這個實例我們可以知道原則是通的，當然造形亦無例外。所云已經有關係的同性質的事物，譬如乙青年與他的堂弟或其同學與他的姊姊。把沒有關係變成有關係即經過堂弟與其同學的關係再促成乙青年夫婦的成立。美學上有同一式樣，同一類型；生活的一般稱呼也

有稱做一套、一組、一對……等等視覺關係。當然要在不同類組裏面找出能做仲介的東西是很難，必須下工夫追求，要改形？要改色？要改位置？大小？形式？……。否則連本來就有關係的堂弟都不會有感情。詞句與詞句之間有連接詞，可以把它們連接成文章。造形要素與造形要素之間也何況不可以設法？

調和的原則（Ⅲ）對比

「宇宙一切的存在都在相對的關係」。從這一句話就可以知道自古對比（Contrast）所以受到如此重視的原因。不比不但沒有視覺現象，更不會有數學現象或力學現象，萬物都必須對照着看才能顯出變化來。可知對比是兩個以上的不同性質或不同份量在同一空間或同一時間接近時所表現的現象。這時因為經過彼此各有區別的性格對照，才現顯出自己的樣子，或者清楚地強調了自己的性格，使雙方增加了他們彼此間的份量，甚至於因對比而產生強烈的刺激，表現出全體的力量。所以對比不但會產生視認的效果，在右形式與勢力，也扮演着極富戲劇性的角色。好像：

圖說676～677：
適合和關係的兩大形式法則，可以說是達成調和原理最主要的關鍵。同單元的連續使用固然合乎上述的要求，只是過份的反覆，違反了多樣變化的原則，有人說過份的調和，使造形趨向單調乏味，容易缺失美感意境的深度。

676.

677.

338

1.線形的對比：曲直、粗細、長短等等。

2.形狀的對比：水平、垂直、厚薄、鈍銳、集中擴散等等。

3.份量的對比：大小、多少、強弱、輕重等等。

4.明度的對比：明暗、黑白、光影等等。

5.彩度的對比：鮮濁、華麗、樸素等等。

6.色相的對比：赤綠、黃青、冷色暖色。

7.質地的對比：凹凸、光滑粗糙、素面花面等等。

8.動態的對比：動靜、快慢、加減等等。

9.位置的對比：前後、左右、上下、高低等等。

10.其他的對比如遠近、硬軟、透明不透明、向心離心等等。

尤其當兩個性格極相左的東西並排時，將會使彼此不同個性更為顯著，即大的越大，小的越小；鮮的越鮮，濁的越濁。對比是感動情趣的基本，它能提高造形的興趣，刺激活力的生長。對比也是促進智慧的基礎，它的演化性會使我們驚異，唆使大家不斷追尋更多的妙境。過分弱的對比容易單調，變成乾燥無味。

對比的方法當然不能沒有條理，如做菜與調味品一樣，特定份量的變化，必會產生無限的風味。所以討論對比方法的關鍵就自然落到造形的觀念、選擇、做成現象、感覺、目的效果等等的條件上面。

678.

調和的原則（IV）類似

類似（Resemblance）為組合上共屬的適應，所以要做成一個大同而和睦的組合體，類似的原則是重要的目標。所以一切相接近、近似、相似、類同的東西都容易相處在一起。類似事物的共存，感情是柔和的愉快的，安全無慮的感覺。好像同一棵樹木的樹葉，不管是形狀，色彩或形式的排列，其細微的變化都很豐富而巧妙。微風下的水�σ，如漣如漪，分不出那一個相同那一個不同，和諧的光與波，動人極了。阿里山的雲海，形色瞬間萬變可是你不知道它什麼時變了、變在那裏！有人說這是時間的類似美，我想這是視覺的同一美，妙在形色的變與不變之中。流線型所以感動人，是否也是這個道理，如美女的曲線，視線的運轉也在不知不覺之中。在顛簸的車內很不舒服，可是溜冰的味道可大不相同。一位多嘴的人說，這是類似連續切線運動的功效。

有很多調和的現象都由視覺近似的要素構成的。這種調和在點線面形體質地等要素的對比方面都很微弱而緩慢，只要免於單調這是一條安全可靠的道路。過程中除了共同的秩序之外沒有特別重的表面刺激，是靜的內向的享受。幾年前有一個資深的國校老師跟我說，你想研究形與色的調和，最好先了解了解，夫妻的調和，家庭的調和，朋友的調和，客人的調和，你就會有辦法。我想這對造形來講是一個很深刻的影射。

679.

680.

圖說679～681：

造形也好彩色也好都須要老練
，和諧的形色原理固然可以領
路，但靠的全是感覺的力量。
一般稱造形感覺，這是一個極
現實而又如謎似的東西，它究
竟是什麼，很少人能三言兩語
清楚地回答得出來。不過事實
排在面前，若想培養敏銳的造
形感覺，與上述的這種超理論
的能力有關係。它必須在實際
的操作與磨鍊當中，不斷下功
夫，不斷地去索求不可。理論
也就在這時會受到考驗，新的
道理同時也在此時候給吸收進
來，「創」與「造」的結合遂
成了另一種新的力量。

681.

682

圖說682～684：

從圖上的表現可以看得出，眞
正能了解調和等諸原理的是體
驗。所以磨鍊正確的技術，講
究新穎的技巧，培養豐富的感
覺，開拓獨創的精神，是一種
具體的表現，屬於實際的操作
或動作，爲從事任何造形者必
備的條件。也是能爲人眞正視
認的或容易了解的最好方法。
一般稱它爲實習，即實際去習
得的意思。是屬於到實地體驗
磨鍊，並在實地感覺創造的辦
法。理論沒有感覺去證實是空
的，而盲目的感覺沒有理論的
領導也不是實在的東西。

683

684.

圖說685～688：

是有彩色的平面基本造形。色的調和會顯於形；形的調和形式也間接會干涉到色的裏邊，而各有個的調和形式。綜合了幾項法則，表現了心目中的秩序與意境。圖中有柔美的動態，也有強硬的刺激，都多少利用了歐普的現象。歐普藝術是1965年抬頭於美國紐約。在快速傳達的社會要求下產生的藝術。自稱能受感應的眼睛（The Responsive Eye），重視視覺效應，善於利用網膜的生理反應，是一種會使眼睛眩目，能攻擊眼睛的繪畫。

686.

687.

688.

圖說689～691：
黑的線狀密集的造形，因為底是白紙所以明度對比很强。歐普的强烈效應自然產生。時代性的新式調和，如迪斯可舞曲一樣，是年青一代的新形象或新秩序的象徵。

689.

690

691.

692.

圖說692：每一個都是類似？「不」應該說是相同單元所組合的造形。依造形原理來說，
已經超過了調和上須要的狀況，這種過份的須要而引起的單調是值得研討的問
題。

693.

694.

695.

696.

697.

圖說693～698：
都像由一個個小小細胞聯合組
織成的有機體一樣無情地打擊
着我們的眼睛。一個大形狀裏
頭有許多中形的分子式形狀，
如698圖裏的三角形，然後再
分小形狀，像三角形裏邊的三
個小三角形，最後在小形狀裏
做迴轉式的連線組織。於是複
雜的線形造形就產生了激烈的
刺激。

698.

699. 700.

圖說699～703：

立體性的作品和平面性的作品
不同，因為需要具體實物為表
現的媒介，所以無法如平面的
視覺複雜。不過使用原理，諸
如適合的法則、對比的法則、
關係的法則、類似的調和之法
則等的應用是相同的。視覺上
二次空間和三次空間的特質當
然不同，尤其在表現的技巧上
有極大的區別。

701.

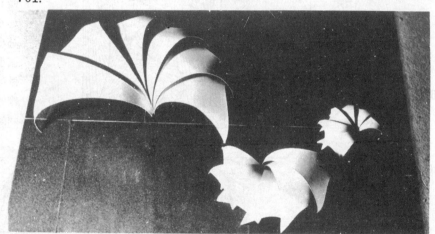

702. 703

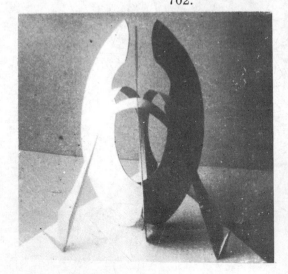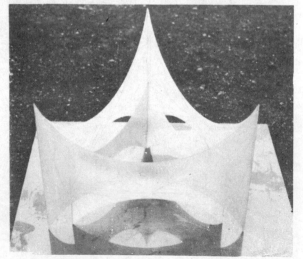

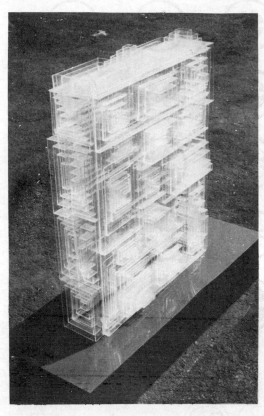

704.

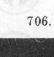

707.

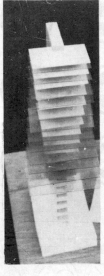

706.

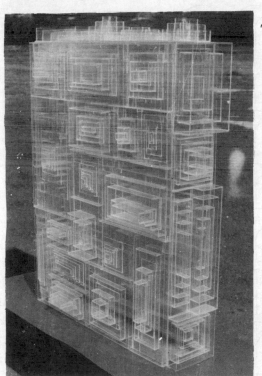

705.

圖說704～708：
感覺相當和諧的立體基本造形
。704 圖是形的類同和質感適
應的優越表現。706 圖是形式
關係有如音樂的特徵。708 圖
純樸的表現是和諧的極至。

708

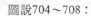

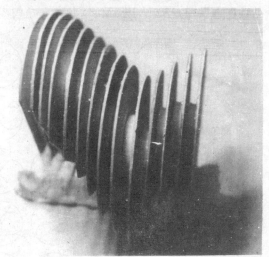

709.

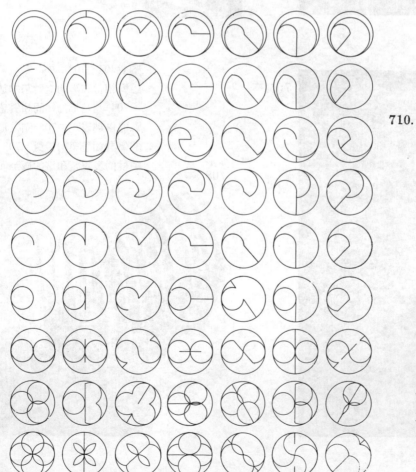

710.

圖說709～710：
這些系統化的單元變化造形，
形式上都極為接近，各成一套
，每套的內容就如兄弟姐妹，
彼此都有關連，其變化完全屬
於一系列的樣子，上下左右，
尤其是上下直線形的關係最為
密切。

均衡性的形式法則

均衡的原則（I）平衡

平衡（Equilibrium）為均衡的基本形式。所云不平者鳴，是指一切事物假使不能保持平衡的基礎，整個均衡的局勢就會發生動搖。平就是公平，衡是分量沒有偏移的意思。所以只要不因分量的不同，動搖水平線就得平衡。造形的立場這一把平衡尺可以自由移動，如馬戲團走繩索的人一樣，原則上須要你不要失去中心的控制。它不管你左大右小，上重下輕，或者那一邊是正方形，那一邊是圓形，它只要求重心穩定。物理學上說物體之平衡有三：1為穩定平衡；2為不穩平衡；3是隨遇平衡。所云穩定平衡，是將物體的位置略為轉動之後，就有恢復其原位置的傾向，這種狀態就稱為穩定平衡，所以物體的基底越大，重心越低，則其穩定的程度越增高。不穩平衡，物體稍微受到外力的作力，則立即傾倒，凡是物體為一點所支持而其支點在重心的下面的，都有這種形態。如人的單腳立姿就是。隨遇平衡又名中立平衡，不管你如何動它，它都能保持其重心於一定位置上而不變的，如平面上的球體，側臥的圓錐體皆是。

均衡的原則（II）對稱

對稱（Symmetry）是屬於比較固定形式的均衡。普通人以為對稱只是在，左右或上下有同一的部份反照的東西，其實對稱的現象到了今天已經有了更多的發現。只要有對稱面、對稱軸或某特定的支點，各部份均能引射，相稱均齊者都可以達到對稱的目的。換句話說凡是由兩個以上的部分構成的造形，能以裏邊的一個單元形狀，在一定的秩序下公約者即屬對稱現象。

對稱的形式花樣很多，這種研究不僅在造形學方面有人做，諸如生物學、動植物學以及礦物學方面也都有很多的發現。除了最常見的左右對稱（Bilateral Symmetry）形式與放射對稱（Radial Symmetry）形式之外，還找出了不少類似這一方式的應用或發展的樣子。茲依次分析介紹於下：

　　1.兩個原始形式：左右對稱和放射對稱。

記得在繪畫課裏有一種轉印技巧（Decalcomanie），即將一張塗有顏料的紙對折或另拿一張紙對邊壓上，就有一個圖形，在折痕或對邊的兩側各形成一面花翅膀，整個像一隻花蝴蝶，這種樣子就叫做右左對稱形態。他如水邊的倒影，鏡面的反射，對開後蘋菓的形狀，立正時對中兩面的人體形態都屬於這一個樣子。所看到的形態很有秩序，離開軸心各成一對而與軸成等距離。放射對稱的物體在自然界特別多，例如大部份的花朵，長葉形的樹心，太陽的光輝，以及像火花，車輪的造形。它的特性與左右對稱的線形軸不同，所有集中於中心點，而從點的中央向一定的放射角（比如30度、60度、90度、120度……等等）回轉排列造形。向

心力極強，所以中心爲集中注意力的焦點。

對稱的圖形極富於沉着而安靜的美。結實且統一的圖形，在視覺上很容易判斷與認識，記憶率也高，所以有普遍的嗜好性。只要了解一部份造形就可以類推其餘各部份的形狀而及於全貌，所以不但對視覺沒有絲毫的阻碍，相反因微微的同一變化，產生反覆的視線振動而感覺到優美的刺激。當然有時會因中心力的過強使它超出了整齊與嚴肅的程度。

　　2.基本對稱形態的組合與發展。

經過學者專家的分析，對稱變化的基本形式有兩組，而這兩組都依一定的法則和秩序，向對稱形的基點（中心點）、軸線或軸面構成圖形。

$$\text{對稱的基本形式} \begin{cases} \text{左右對稱形} \begin{cases} 1.\text{移動} \\ 2.\text{反射} \end{cases} \\ \text{放射對稱形} \begin{cases} 3.\text{回轉} \\ 4.\text{擴大} \end{cases} \end{cases}$$

第一個基本形式是移動。就是把物體按一定的時間在直線上移動，如二方連續圖案或四方連續圖案式的造形。把一單元形狀向上下或左右位移或者上下左右同時移動的形態。

第二個基本形式是反射。如鏡面反射的側影或正影倒影等等都屬於這一類，許多陰陽對稱造形也是模仿這種形狀的結果。反射有道界線，平面圖形在中間的直線軸，立體形態則有時候在對稱面分界。

第三個基本形式是回轉。回轉對稱形態是單元在基點或對稱軸周圍成一定角度回旋的結果。如電風扇三個扇片是 120 度的回轉形，稱爲三回轉對稱形。四回轉爲90度，五回轉是72度如梅花形。回轉越多則放射性的力量越大。

第四個基本形式是擴大。擴大對稱的形式，單元由中心如水從波心振動出來一樣，成一定的比例擴大外延的狀況。好像眼睛的虹彩，照相機的光圈是同一特性。

對稱形式經過以上四種基本形態的組合與發展，還有很多的變化，假使考慮到細節問題諸如反射條件，回轉角度，倒轉接合等等則結果的現象窮出不盡。

均衡的原則（Ⅲ）安定

安定（Stability）的要求是均衡的重要觀念。應該說是欲達到的最終目標。一切東西在核心的周圍，在平衡桿上或在軸心的四方，沒有安定下來以前，均衡的現象表示還不能肯定。這是關係籠統所有造形要素的綜合問題，形色、質量、光、運動、空間、內容、意義均不能有例外。它在均衡的原理方面，看起來像是形式，事實內容佔有極重的地位。造形的用心，分量偏重感覺，以感覺來衡量事實，所以安定感也是一把形式美的重要尺度。

安定感在實際的作業上雖然拿得出很多直接而表面的辦法，可是零星的幾條注意

711.

圖說711：
兩組對稱形的扇面立體組合造形。是一個比例關係很嚴格的擴大廻轉移動反射形的構成。所以不管從那一個角度看，在力的均衡上，都可說很安定。

事項，都是個別的，在整體的作業上不一定有多大的功效，實際的感受才是最直接的學問。

1.重心在下面而接近穩定平衡的安定感大。

2.關係密切如等質或類似者容易安定。

3.視線低的穩重易於安定。

4.視的或目標在下面的，容易達到安定的目的。

5.明度低，光暗的條件容易安定。

6.彩度低而配色不艷的安定感較優越。

7.色相數少的容易得安定。

8.靜而有良好秩序的近乎安定。

9.體積大的重，下面寬的穩易於安定。

10.組織鞏固而堅強的造形容易安定。

11.單元少而集中的易於安定。

12.形態、質地等等單純的比較容易得到安定。

13.多採用水平的形態容易安定。

14.多採用冷的色調較爲安定。

均衡的原則（Ⅳ）比例

比例（Proportion）是一種科學的精密計算，能完成均衡與平衡的具體方法。重點在於對大小的分量，長短的比較測定，部份和部份或部份和全體的比數研究。自古就在數理學、幾何學、造形學方面極具權威，以神秘的美感法則，應用到美術建築工藝等等範圍。尤其以人體比例使用在純美術和生活造形方面的成就最大。希臘的神像和神殿爲許多學者認爲是比例最完美的表現。希臘人自己也說：『理想的人體尺寸就是神像的比例。』

世界上最古的建築文獻「建築十卷」（De Architectura Libri Decem. 此書寫於西紀元年左右）的著者 Marcus Vitruviues 在當時羅馬皇帝前供事，就始終深信，希臘的神殿與人體的比例，其部份的尺度與全體的比律有密切的關係。神殿的所有尺寸是借人體的比例衡量出來的結果。所以他對於比例的發源研究有這樣一段記載：『愛奧尼人 Ionian 當時建造阿波羅神殿的時候，因為還沒有建立柱範的比例法，即尚未有任何基準尺度（Symmetria 意指彼此可分割）的存在，所以想儘方法，結果發現了，不但可以適合負荷，外觀也相當美的標準，那就是把男人的脚掌的長度，移作丈量高度的辦法。

男人的人體比例，脚掌的長度相當於身高的六分之一，所以把它移用到柱身，使柱高成為柱身底部的直徑的六倍，結果發覺了，具有強壯的男性美的柱範 Doric Order 產生了』他在該書裏邊不斷讚賞自然的美妙，對人體各部份比例有很詳細的論述：『……即，臉部從下顎到額上為身高的十分之一且和手掌由關節到中指尖端同長。頭是從下顎到頭頂上為八分之一，……脚掌為身高的六分之一，腰寬四分之一，胸也同樣四分之一。同時其他肢體各部也都成一定比律，……。』以後一兩千年來，人類對於這些問題沒有一時放鬆，始終把比例當做美的迷宮之一，加以凝視昧求。茲為了能更深入起見，另闢一節分割法與基準尺度的問題來詳細的討論。

理想的比例法是形式分割（Section）的基本守則，自古就有不少公式化的比例原理或數列以及應用這些原理數列等方法介紹下來。主張這些公式的學者一致認為，比例是規定形態美最有內容的東西，它是大小、長度等所具備的量和量的關係，能使形式均衡且調和的基本。比較受重視而普遍的有下列幾種：

　※比數為 $1:1.618$ 的形式如黃金比矩形。

　1.比數等於 $1:1$ 的形式如正方形。

　2.比數等於 $1:\sqrt{2}$ 的形式如根號 2 矩形。

　3.比數等於 $1:\sqrt{3}$ 的形式如根號 3 矩形。

　4.比數等於 $1:\sqrt{4}$ 的形式如根號 4 矩形。

　5.比數等於 $1:\sqrt{5}$ 的形式如根號 5 矩形。

　6.由比例法引出的各種數列。

黃金比（可簡寫希臘文字 ψ 或 ϕ＝Golden Proportion）矩形又一名稱標準矩形，由黃金分割（Golden Section）得來。他們對於黃金分割所下的定義是這樣的「黃金分割是，衡量自然美以及美術創造的形態美，在所有的比例當中，自古以來給認為是最理想的尺度，所以才在頭上冠於一頂「黃金」冠戴的比例方法」。黃金比的起源，可以說早在埃及古王國以前就有，而這個比數受到考古學家，美學家等等學者間的重視，是在仰慕古代文化，研究古代文物最盛的文藝復興期以後

355

的現象，冠於黃金之名的事情也是近代的事。

黃金分割的基本要領，是把原有的一個線段分割成兩小段，使小的部份和大的部份之比，等於大的部份和全體的比。即 B E ： A E ＝ A E ： A B，這種分割法就叫
（小）（大）（大）（全）
做黃金分割。所得的比數就稱做黃金比或黃金比值 $\phi = 1.618\cdots\cdots$。

除了不規則的造形或擬取得藝術表現上綜合性的、直覺性的、戲劇性的效果之外，一般的情形，造形與設計都很考究計劃性的比律應用。最簡單的為等分法，例如 1：1，1：2 或 1：5 等比例以及其運用反複等分法 1：2：3，1：3：6：9，1：2：3：5 等反複分割的辦法，這種辦法雖然單純，可是有時候效果相當良好。

圖說713～716：
比例與分割在基本造形裏是表面且露骨的狀態，然而在一切的存在裏邊，都是很含蓄，是內面性的組成關係，即所謂量的關係，俗語稱分寸也就是比例的意思。這些造形如何使用比例和單元模型請參照前面的相關圖說。

713.

714.

715.

716.



717.

718.

圖說717～720：
有彩色平面基本造形。複雜的
變化對稱形，所以不管形的變

化如何多，整體的安定狀態是
不會有問題，不像不對稱形，
形態複雜化一定破壞安定感。

719.

720.

圖說721～722：

上圖是等角比例分割的平面基本造形。疏密的線影之對比使造形有立體感。下圖
是圓圈的韻律造形，在單純的均衡狀態下，有美妙的動態感覺。

721.

722.

358

圖說723：這一個作品最大的特色在於它的單元造形。粗壯的中心部份和周圍細密的線網成
　　　　　一明顯的對比，尤其是成一種規律性的平面立體感覺的中央旋轉塔狀與完全裝飾
　　　　　平面性的旁邊，有一種說不上的奇異感覺。

724.

725.

圖說724〜727：
除了 724 圖都不是對稱形態，
可是都可以保持適當的均衡狀
態，尤其是 726 圖在一個支點

上支撐着許多上面的形態，還
能平衡安定，令人看起來覺得
很輕巧。

726.

727.

730.

728.

圖說728～732：
不對稱的均衡形態比起完全對
稱的造形，感覺上活潑的多。
例如728圖和730圖其形態與結
構都相當自由，也能隨時變換
組合的形式，所以很令人感到
興趣。

731.

729. 732.

734.

733.

735.

736.

圖說733～736：
一看就知道這些造形都用了嚴
格的比例關係做為它們的構成
基礎。好像735圖雖然上下是
對稱的，可是感覺得並不呆板
。

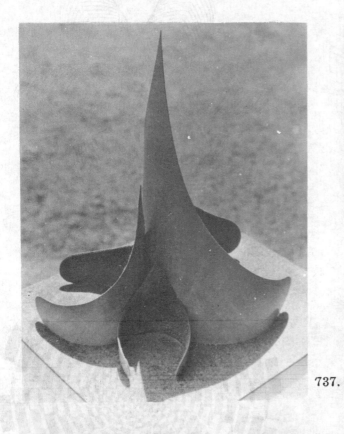

737.

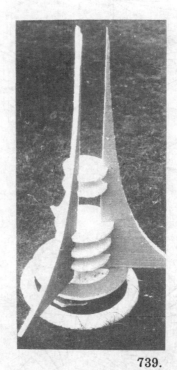

739.

738.

740.

圖說737〜740：
穩定平衡的造形。其中738圖
只改變單邊的方向和挖兩個小
洞，視覺上確實已經大不相同
，在安定中增加了不少變化。

741

744.

742.

745.

743.

746.

364

749.

748.

750.

751.

圖說741〜746：
除了 741 圖的平面性視覺立體
的造形之外，其餘都是典型的
對稱性造形。

753.

圖說747〜750：
這是以比例分割法爲主的，系
統化單元形態的變化造形。

752.

754.

圖說751〜754：
先彩繪圖形之後再按等分割法
剪接的平面造形。這種造形容
易表現律動的構成。雖然動態
很大可是大都硬板而單調。能
做成層次與反覆是最大特色。

律動性的形式法則

律動的原則（Ⅰ）層次

層次（Gradation）是一種漸變的造形，依形或色由大到小，寬到窄；由紅到紫，鮮到濁，暗到亮的階梯狀變化。從規律性的遞減或增加，造成和諧且微細的差異，而產生律動。所以也可以說，律動是能用數的比例計算出來的層次美，可見它與比例等尺度的關係非常密切。同時在層次的造形裏邊含有共同的形式，即有如公因數的東西存在着，自然也與對稱容易發生關係。

形色的增加或遞減，不限於數的大小，量的輕重或者視認性的強弱，只要比值不同，層次的性格就改變。可是同是同一比值下的層次，由於排列的位置，造形的形態不同，層次的視覺效果當然也不斷會改變。例如包心荣與薔薇的花瓣就比較相近似，假使和菊花的花瓣的層次性格比，感覺上就不太相同。像其他的植物不管是花，莖節或葉子，層次生長的特徵都極明顯。有些植物的回轉層次造形相當複雜，曾經有很多學者，把它簡化繪成圖形去研究，發現很多植物的節次、形態、位置，彼此都是有幾何上、數理上的比例關係。其他像動物與礦物的組織細胞，內外所有的東西，層數節次分明在比數的涵蓄方面，沒有一個地方不使人驚奇。好比貝殼的形態，裏外（外殼的渦狀，剖面上紋理的層次）各節的比數，有如級數相當規矩。太陽神十一號太空船，分第一節、第二節、第三節，上面還有太空艙、控制艙、指揮艙……。竹筍也從下面往上面漸減，我看這些都是層次造形很好的實例。

中國建築的敷彩重視色暈，這是色彩的層次方法。秋季天空一片蔚藍，我們一定注意到，從頭頂一直到遠遠的水平線，天藍色由深而淺，慢慢消失到水平線上的準白色，那是一個細微的色暈變化。太陽照到石油公司圓柱形的大油桶，從側面看去就像黑白的色列。太陽光分解後的光譜是一條美麗的色帶，那是自然的色光，有秩序的層次。

所以從以上的說明我們該知道自然與數列和層次造形是有很奇異的關連。從自然到數列的發現或由自然現象直接得印象到層次造形，也許是經過研究數列獲得的層次表現，也可能由層次造形的須要到數列的研究，而再回到原來的造形構成。關係與表現技巧的複雜，實在無法細說。

律動的原則（Ⅱ）反覆

反覆在前面統一的地方已經研究過它的統一性格。在此地我們把重點放在如何做出律動，並看看它在律動上的特徵如何的問題。

圖說755：
線形材料的立體基本造形。帶有類似性的反覆律動的構成。因為目的不在表現線形材料的個別特徵，所以素材的特色也相對的給於壓制了，只顯出一種聚集的力量。

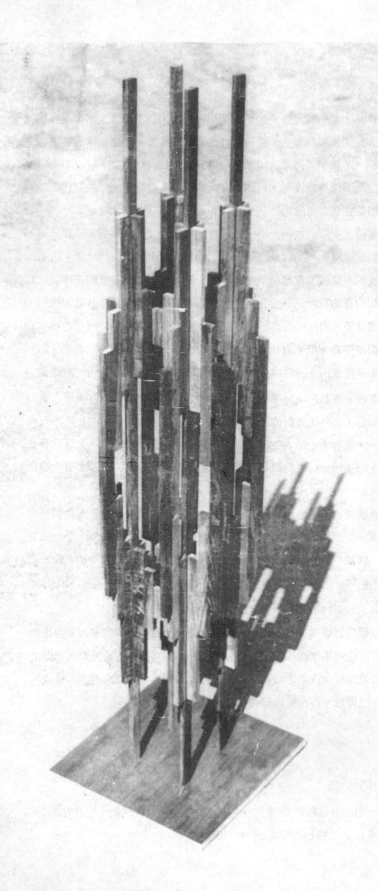

　　　　　　　　　　　　　　／平面的形色：1.同一的反覆條件。
　　　　　　　　　　　　　　｜　　　　　　2.類似的反覆條件。
　　反覆的視覺特性　　　　｜　　　　　　3.間隔性的反覆條件。
　　　　　　　　　　　　　　＼立體的形色：由反覆律動變成層次律動。

不管反覆的要素如何（大小、強弱、形態、色彩、距離、速度、明暗等等），反
覆的視覺特性可分爲平面設計與立體設計的不同性格來研究。平面的形色比較有
固定性，不因視線的移動而起太大的變化，它的反覆在超現實的世界，不管再實
在所得的律動是始於心理的抽象的意境。同一的技巧是指一切造形要素，均爲相
同的形態如方格紙寫字一樣，雖極刻板，可是爲立體造形的重要基本單元。類似
的反覆，不管什麼要素所表現的都很文靜，可以視同同一的反覆；可是意味不同
於同一的效果，像沙漠風吹的皺紋、竹葉、水面的雨圈，所給的印象當然不同於
其他。間隔性的反覆，有一間隔、二間隔、三間隔或不等間隔如12，235，
2567等的選配法。這是變化較複雜的反覆，容易發生紊亂的場面。

立體性的形色，雖然只是單純的反覆，可是視覺現象相當不穩定。它因視點的高
低、遠近、左右而變化，普通因透視的關係，產生由反覆性的律動變成層次性的
律動，（好像摩天大樓的窗口，舖在馬路上的紅磚），極爲平常。雖然平面看起
來變化單純，可是一做成立體則大爲不同，加上視覺立體與層次效果的結果，現
象全部改觀，這是必須注意的地方，反覆過分複雜的設計，立體以後會更亂。

圖說766：
不同大小的鋁管切片後排列出
來的轉移性律動造形。斜切的
短片管狀，確實有很特殊的方
向轉移力量。

756.

律動的原則（Ⅲ）連續

回旋和流動是連續（Continuity）最深刻的象徵。連續不斷的運動感情，如渦線
、螺旋，又好像水流、香煙、美女的曲線，隨着律動把感情捲入波心。回旋的造
形是一種很富有運動感覺的律動表現，形態規矩而特徵清楚。不管是貝殼紋或植
物的鬚蔓，通稱爲渦狀形，有吸心力較強的等比渦線，有離心力較強的等差渦線
，還有雙曲線渦線或彈簧線狀等等。回旋力的大小，換句話說律動性的強弱，要
看回旋的速度與力量的平衡狀態決定。它所以會有那樣強烈的韻律性，全靠回旋
現象的曲率與曲勢的秩序。流動的形態與一部份曲線的性質接近，如在形和形式
的感覺與反應的地方所說，它近似幾何曲線和順自由曲線的特性。律，順着線連
續不斷的起浮。單純的流線型是一條很有深度的韻律，它的連續是繼續不斷一直
延到形式之外。

流動的形態都很富於時間的感覺，帶有音樂性的韻律表現，近來在設計界風行的
光電的造形，光點的振動以及電腦的繪畫，也是律動上很具典型的一項創造。

律動的原則（Ⅳ）轉移

疏密或引導與朝向的作用就是轉移（Transition），所以有力的暗示性的道理。
我們都有經驗，夜晚星星滿天的時候，是極富於情調的情況，默默的轉移使我們
的視線由大到小，由疏到密，做輕鬆的巡禮，睡夢雖濃然餘韻無窮。國畫重視苔
點，每一點都是一個音韻，點到重要處，稱為畫龍點睛，可見轉移目標是一項神
秘的技巧。你看滿山遍野的樹木，粉紅翠綠的花園，秋天落葉的庭院，荷葉與水
塘，視覺的疏密感在自然的律動狀態下活動。

引導與朝向是一種善意的招降。在造形方面為了要獲得局勢的轉變，就用點的沉
澱法，線的指示法，面的旋轉法等等把目標轉移。將惡劣的環境慢慢導入和諧的
狀況。與集中的統一造形剛剛相反，它要的是放射後的朝向，與每一條射線的異
動。如孔雀的尾巴、如火花、如噴泉，那方向性的律動。

圖說757～760：

757 圖是方向的轉移為最大特
色的律動現象。758 圖是擴大
移動性的對稱，其位移的律動
很強。759 圖是向兩邊擴大反
射移動的振動性極大。

757.

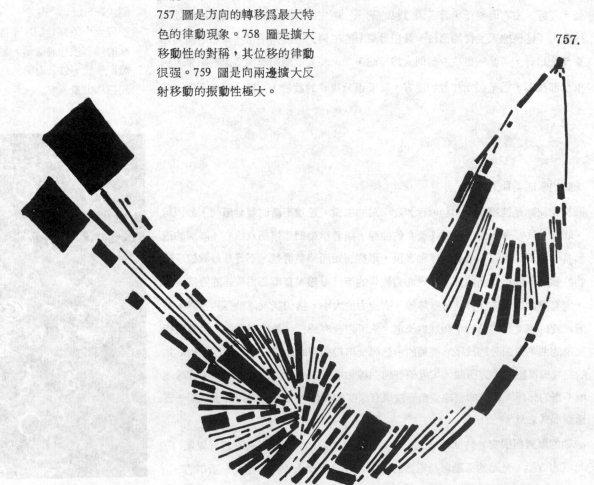

370

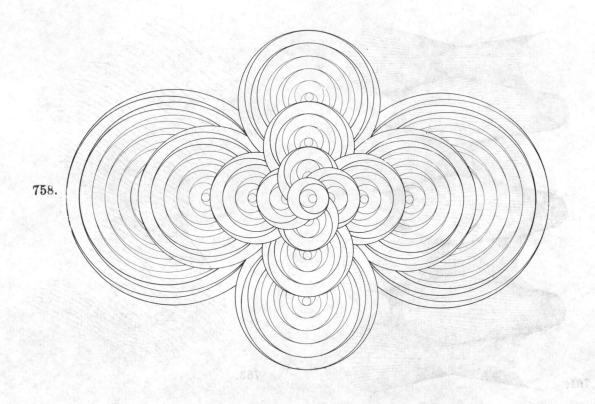

758.

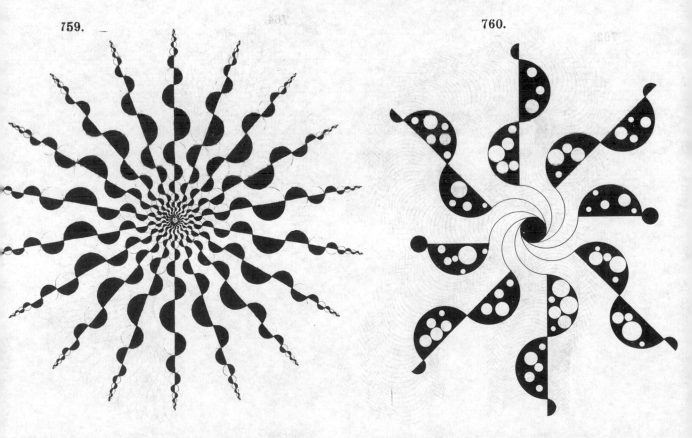

759.

760.

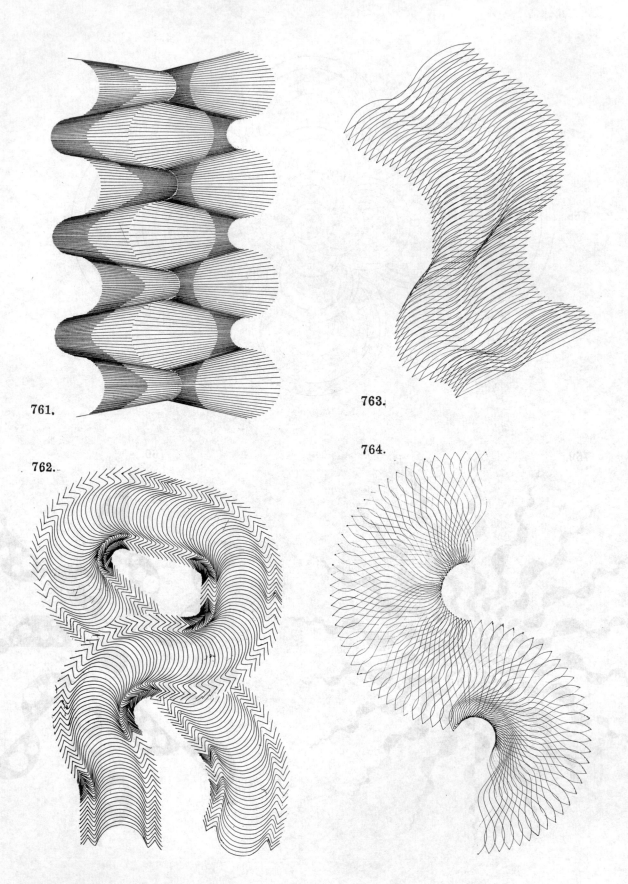

761.

762.

763.

764.

765.

圖說761～764：
屬於波動或推動的律動性平面基本造形。761圖和763圖是波動性現象，軌道的設計決定了後來畫線時的運行。762 圖與 764 圖的軌跡，前者為自由形，後者是半圓波形，用模型畫成的造形。

圖說765～767：
線折射的方向性律動造形。每一張圖的方向性大致相同，只是表面的造形特徵，趣味各不相同。線的粗細對比與折射而改換方向後的速度確實與平常一般直線形的速度不同。

766.

767.

770.

771.

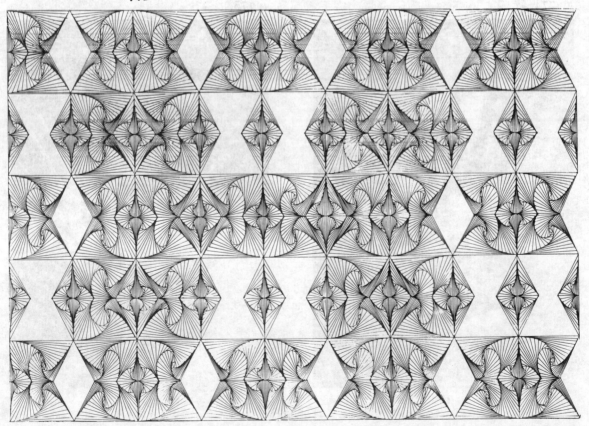

375

772.

773.

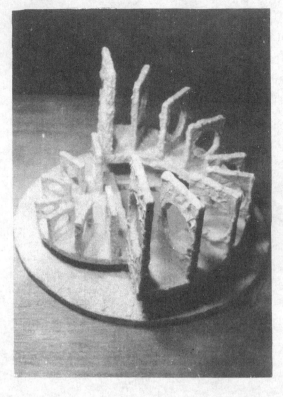

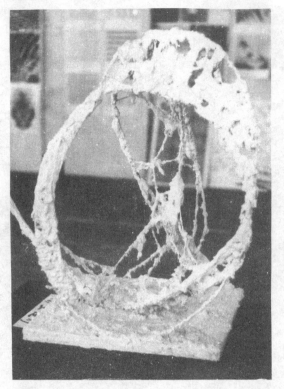

774.

775.

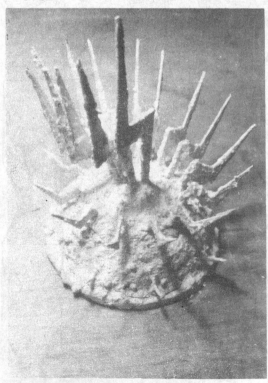

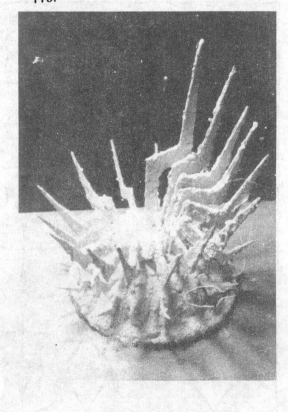

776.

777

778.

779.

圖說768～771：
任何存在的東西，有生命即會產生律動，無機物的現象因為感情移入的關係，也照樣會有生命感即律動性，而生命的現象各個不相同，是由於物質的組合而區別出來的，圖中的造形現象，也許與上述的意義有類同的地方。

圖說772～775：
做過石膏表面加工的律動性造形。772 圖挖洞的正方形不但形象很莊重，也有輕鬆的一面。773 圖意境深刻，完滿之中有殘缺之美。774 圖與前圖相反有險要之感。

圖說776～779：
紙板彫成的韻律性立體基本造形。有層次性、旋轉性、臺階性的各種不同律動的方式。

377

780.

781

圖說780～783：
造形原理的應用是綜合性的，
不過當目的與要求的趣味性或
合理性產生時，美術家會直覺
的意會到應該如何去搭配原理
，邀約某主要法則為表現的基
礎。一個健全而高等的有機物
，是樣樣齊全，只要某特色優
越，就會顯出該特色的性能。
上乘的美術作業也一樣，組織
的多樣和完美，只要某一項為
視覺所主導，它就會顯出它特
有的個性美來。

783.

圖說784～785：
對稱的特色是顯於端正的造形
或莊嚴的事物之上較多。如圖
所示的即為例證。規矩的另一
面是呆板，不過同樣的對稱式
，好像曲線或曲面所構成的仍
舊要感覺得潤滑些。

784.

785.

380

形勢與構圖的構成法則

在統一的原理裏邊有所云分析統一法和綜合統一法，前者為理智的，後者屬直覺的性質。形勢心理的式樣也一樣，類型的特徵，也分智、情兩面的格式。客觀偏既成的模樣，主觀的渴望創造的世界，所以一般就稱依既成者為經驗的類型，要創造者為欲望的類型。構圖和構想是決定整個造形的品格，是形式式樣的歸宿。所以類型的趨勢，是造形發展很重要的關鍵。不過不管形式和形勢的感情，動作時誰先誰後，其伸出的第一腳來自何方，都像孫悟空逃不出觀音菩薩的手掌。你的構圖或構想根據在既成的經驗的事實，當然要比根據在自覺的即興的現時刻的創舉，穩重得多，可是新鮮而活力的感動性必然大為遜色。但是不問其新的或者是舊形的表現，是創造的或模擬的作品，按形勢心理上的記述約可分為五大類別：

(1)戲劇性的形態：造形所用的各種線面以及物體的輪廓線，彼此力量強弱分別懸殊，色彩強弱的對比也相當重。照明或質地等配合強烈，特別重視幾何形態和有機形體的搭配，整個很使人醒目，極度富有機動性。

(2)纖巧性的形態：力的表現，強弱的差別溫和。色彩和材料的質地都是慢慢的逐漸改變，有溫厚引人的魅力。力的空間分佈均勻，不會強求人的注視。

(3)機械性的形態：力的分佈有形式化的規律，很富於均稱與安定性，甚至近乎呆板的感覺。形色極統一，無傾斜等交叉。皆為幾何學上的形體，給予視覺以向心的作用，缺乏感覺上的韻律。

(4)繁瑣性的形態：力的作用尚稱結實，祇是重心不易分辨。善於做反覆與連續的效果，全面使用細微的華紋，圖形與背景不很分明。情緒不致令人緊張，可是有時很使人費解。

(5)機能性的形態：力的分佈極為統一，視感覺的作用容易把握。簡潔單純的形態，令人覺得很合理、清潔、迅速、摩登，有時也難免使人有緊張、寒冷、寂寞或空虛之感。

這種廣泛的分類對造形活動來講，當然有幫助構成方面檢討的方便，對於具體的工作就不會有太多的暗示。不過太具體的方法也有極大的缺點，容易流於瑣碎而不普遍，例如下面所列的形勢表現的基本原則就是：

（A）概念法：

1.對角線法（單線動態法或雙線對稱重心固定法）。

2.水平線平靜而安定的造形法。

3.垂直線沈着莊重的構成法。

4.三角形嚴肅而悠久的，金字塔構造法。

5.倒三角形的構圖是一種活躍而機動的方法。

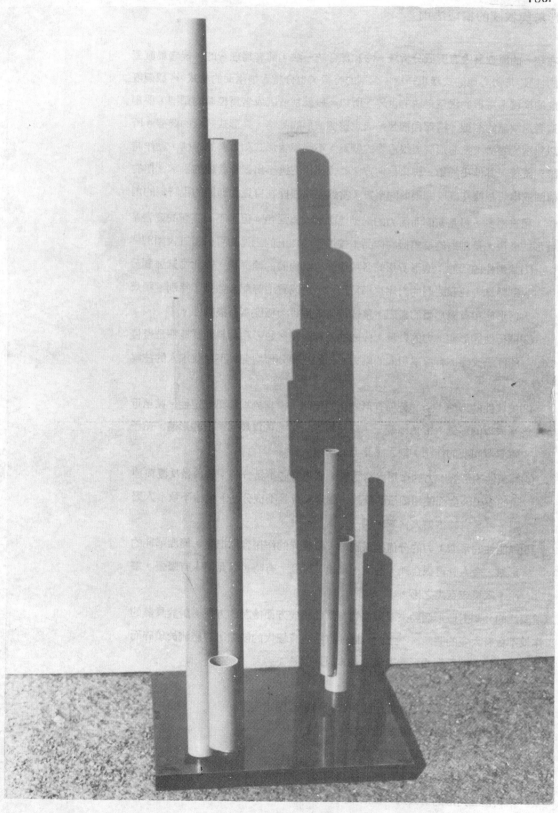

6.平行線法（水平平行、垂直平行、斜線平行）。

7.圓形法或弧形構圖法。

8.旋渦形視力集中造形法。

9.幅射形構圖法。

10.S形、L形、電光形等等構圖法。

11.波狀形造形法。

12.複合形以及各種分割形的造形法。

（B）行動法：

1.行動當場的動作趨勢，決定構成的結果。

2.行動的本身就是造形。

3.心理作用的擴散或收歛的造形意緒。

4.深層心理的要求或幻覺的構想。

（C）計測法：

1.數理化的現象以及依這種精神遵循的結果。

2.人文工程學的測定。

3.規格化與標準化等因基準尺度所顯現的造形。

4.對於機械功能的適應，或因系統化所孕生的造形。

5.電腦的藝術表現。

這些方法不問新舊，不管深淺也不理合乎人性或合乎物性，都各有個的方法和內容，形勢所趨都可以完成一個造形的世界。好比畫家劉其偉先生（在現代繪畫基本理論。）所譯述：『關於現代繪畫的構圖（Composition），有時甚難利用幾何學作爲說明，因爲構圖中還包括着色彩量感問題，此更非幾何學所能加以闡述者。

造形原是人類精神的一種表現，而構圖便是根據這種感覺和經驗產生出來。

我們由於近代思潮的複雜，和科學進步的影響，致使我們日常生活方式，漸次和襄昔的抒情大自然疏遠，因而作品多屬主觀的表現。其中或有一部份人，認爲如果長此以往，專以思想作爲繪畫形體創作底蘊慾的話，這種觀念的傾向，對於藝術似乎會脫離自然。因而他們倡導回返自然，認爲人們應該和叢林中的動物，植物似的謙虛。其實現代繪畫的思潮和理論，並未脫離自然，不少的造形，都是從大自然演變而來的。

關於造形的構圖，雖常爲學者搬到桌上加以分析和考證，然而它的結論，對於畫家的追求，並未增加多少知識。畫家係以物象和幻象作爲對象，依據自然和韻律創出他思想的雛形，它的自然發展又是伴着創作上的感動而產生的。』可見構圖只是形勢心理上的一種方法，不遵循這種軌道而另找一個軌道行使當然也可以。

任何一種構想都是屬於參考或討論性質的資料，似乎沒有人想把自己固定成一個

787.

788.

789.

死的模樣。

造形活動的概念構圖法是有歷史性的權威。經過長久的體驗和經驗，公認是一種優良的形勢法則。其實在古老的枝幹上面，葉子永遠是常青的，穩重而沈着的經歷，精神煥發只要新陳代謝好始終是年青的感覺。例如三角構圖法，這種觀點與埃及的金字塔同樣古老；對角線構圖法比達文西的最後的晚膳圖還要歷史長；垂直平行線造形法最起碼也與古代多柱式神殿或中世紀高盧式建築的式樣，年代同樣悠久。可是你看我們的靜物寫生，很多都採用三角構圖，東海大學的教堂也是同樣的構圖。有名的塞尚的水浴圖，就是使用對角線構圖法，它的對角是焦點，所以現代有許多新造形也都運用了這個原理。垂直平行構圖引用的實例更多，例如聯合國大厦的建築以及現代很多高樓大厦無不採取這一類形式。概念法的構圖，好像法官引用判例一樣，不論造形的對象如何，所預備延用的範例沒有太大的拘囿性，只要把握到基本的精神，其餘的造就仍為自由的天地。有人說注重概念構圖的人是保守派的人，一切無根均不好生長，我想這種批評似不儘然。希望不要誤會概念並沒有固定的數目，當然決非12種，這是一種精神的因襲，非遺產的轉移。因為所云新的創造並不意味着脫節的意思。

行動構圖法也有人稱它為先覺的構圖法，盛行於行動繪畫以後。法實是這些人具有敏銳的造形感覺，不管屬先天的賦予或後天的培養都可以發生作用。你問他：『你要怎麽畫？』他會囘答你：『畫了再說吧！』他自認為已經融會貫通了所有造形要素與美感的條件，以後要找到的是什麼？只有問形勢當時的靈知才能囘答。構圖與行動同時存在，甚至於他們把行動本身當做完整的一個造形。名家在做造形設計的實驗階段，或者設計家的所云 Idea　Sketch　速寫，以及兒童繪畫的大部份都是很够資格的典型。它的現形固定在作者當時的美感要求。

計測法所做的構圖極為刻板，如工業設計，一切確定在計測的過程。形隨機能而後產生，沒有個人的見解，所以構圖等於必需的因素結合的結果，可以這麼簡單的說，這裏的形勢只有力學的形式或物理的形式能代替。好像流線型，薄殼造形都是科學提供的造形。

圖說787～789：

確實各色各樣的形勢都有它的意境。如789圖所用的是水平構圖法，水平線是和平與安靜的象徵，五圈和睦的感情堅實地和共相處在一起。787 圖用圓形構圖法，是完滿喜悅的象徵，有三個缺口一定有些遺憾的地方。788 圖是弧形構圖法，象徵了成熟後的狡猾。

圖說790～793：普通構圖的感覺是隨着形象的意境來的，形象的理念是由「自然感情的原理」「
社會感情的原理」「藝術感情的原理」中體驗得來。理念隨着時代與區域等的因

792.

素多少會有改變，不可死記構圖法的象徵意義。尤其像這些連續圖形，不可只顧外輪廓形，他如內部的單元形態，組織性的特色等都會涉及整體的印象與觀念。

793.

794

圖說794～796：
一般來說形勢安排的要領有許
多不同種類，381～382頁所論
及的是其中較常出現的分類。
當然在造形的開始，能掌握整
個心理趨勢，是藝術家開始工
作應具備的基本條件，精神感
觸和視覺表現一致，這是一種
技術，美術家很重視它，形勢
要求只是其中之一。

795.

796

797.

798.

799.

圖說797～799：
四方連續圖形所以容易感覺單
調，變成機械化、物質化、停
留於歐普效果的視覺現象之世
界，就是抹煞了畫面的心理形
勢。反覆的過份致使感覺麻木
淹沒了單元與構圖的成效，使
人曲伏於物質現象的壓力。

800.

圖說800～803：形勢與錯覺的造形。利用人的錯視來造形是20世紀以來常有的美術表現。 Josef
　　　　 Albers；Bridget Riley 等就是這一類美術家之一。 他們懂得所謂物理的事實
　　　　 和心理效果的矛盾。這些圖中有不少矛盾空間，如801圖802圖錯視得很厲害，前
　　　　 後上下左右的空間勢力，不但不相同，而即時依心態而改變。

801.

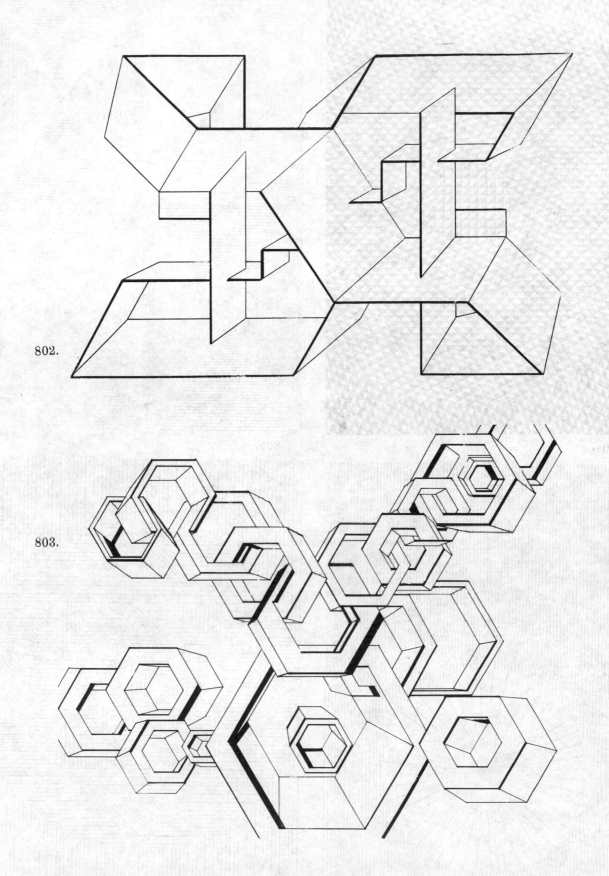

802.

803.

804.

805.

806

807.

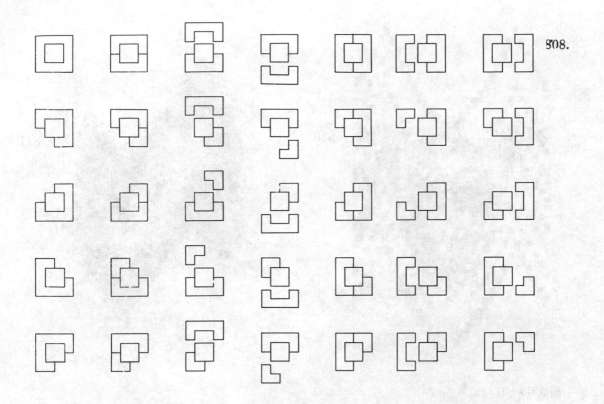

808.

圖說804～809：歐普式的造形和系統化的變化造形都是使用計測法的形勢原理的構成。晚近的記
號藝術，電腦藝術也是同屬一類的作法。如圖中的造形變化所示，心理形勢的趨
勢隨着視覺形式而連續改變着。是冷靜而機械化的心向。

809.

810.

811.

圖說810～813：

這種造形的形勢雖然也是理智
的，可是視覺變化比較激烈，
錯視與構圖會令人感覺迷惑。

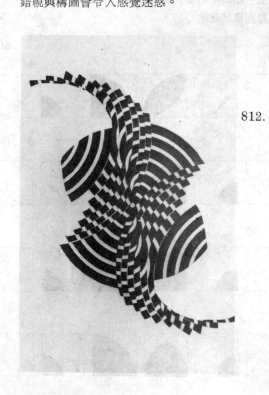

812.

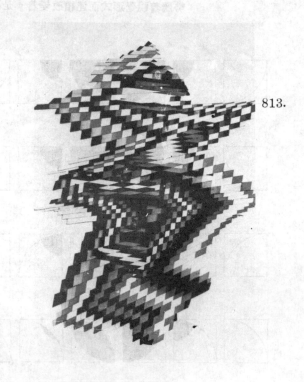

813.

19 應用心理分類的構成系統

表情分類的構成法

◎表面感情的構成，如輕重、寒暖、甜酸……。

◎內面感情的構成，如喜、怒、哀、樂、愛、惡……。

◎深層心理的構成，如氣韻、魅力、威嚴……。

這種分類方法，在色彩心理的作業方面特別普遍。色彩富於感情，形態專在理智，可是實際上兩者必須互相配合，只是色彩輕快，可是形狀用得太笨拙，構成的結果不會有太好的效果。前面曾經說過，形色如寒暖計一樣，我們無法固定形的份量所佔的百分比有多少，而色彩該佔多少。因此我們要認清楚色彩固然善以表情，形的表情也不可忽略。色彩比較偏重表面感情，形的感情却深藏在裏面，兩者能相配合，構成才能顯得更和諧。一般的造形訓練只重視色彩的表情構成練習，而疏忽形式的表情構成方面的注意，即形勢心理的缺憾，實在是一件可惜的事情。形色的心理是一種感情移入的學問，在十九世紀和本世紀初，這種思想是相當盛行的。你看到紅帖子，就感覺得喜氣洋洋，當然喜氣洋洋是你感情移入的結果，紅帖子本身它絕對不會有任何表情。因此現代的美的觀念，一轉一百八十度，以環境來取代表情的主動地位，用情報的條件，記號或程式來決定表情的可能性。表情在環覺藝術裏邊是站在被動的地位。縮小範圍來想，是感覺給於形色的表情呢？還是形色給於感覺的表情？各有一詞。

在日常生活裏面，表面感情的現象，我們隨處都可以看到，到了內面感情一直發展到深層心理，表面感情變成了重要的表情構成的基礎，支持內面感情與深層心理，展開所云人的藝術生活，或者比較高境界的內容。普通表面的感情大都屬於較單純的現象，甚至於帶要素性的情形。例如輕重在形，決定在大小、粗細、厚薄或空心與實心等條件，色則大致操縱在明度上面。形式的構成方面，依上述的條件加以秩序與視覺的特徵，對比弱者輕，對比強者重；秩序單純和複雜各有不同的分別。只要細心的觀察與有系統性的分析，要燒什麼菜，用什麼配料，自然是構成上不二法門的事了。

表情的構造要求到了心的內面以後，直覺的表現固然方便，可是有二個缺點，其一為非藝術修養高的不能勝任，其次是再需要它時，不能重現或複製。有人認為這種內面表達非直覺的力量莫屬，我覺得依視覺原理的分析構成，決非不可能，就說暫時不能達到所云神韻的境界，最起碼按視覺科學的發展，上舉的兩個缺點在此地就不必顧慮，至於表情的構成，組合性的系統能夠達到什麼程度，這要看我們將來大批的藝術工程師如何去努力了。

圖說816～821：
這些作品都很富於人類內面感情的表現。類似這一種美術表現一般都具有很強烈的感情表現，為藝術屬於精神的東西。不拘於手段，不受現實的約束，把緊張的生命感覺具體的呈現於造形。如反印象主義者、青騎士派、野獸派、非具象、非定形等畫家大膽率直的作風。

814.

815.

圖說814~815：
屬於表現性的線形空間立體造
形。表現藝術的美其目的不在
對象的再現，在於訂正內省的
倫理思想，爲了物質空間的延
續，追求精神空間的存在，卽
拋棄膚淺的感覺世界，探求眞
理，表現火似的感情與意志。

 816.

 817.

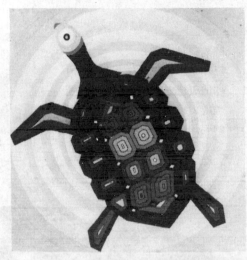 818.

819.

 820.

 821.

822.

823.

圖說822~825：
原作是彩色的，有大膽強烈的
感情與色心理的象徵。這一類
美術表現，外觀是傾向於色彩
的強調與形態的誇張，主題具

內面性格，有狂雨暴風的個性
，外貌令人莫測高深爲主要標
誌。佈局是直覺的、卽興的，
敷彩依感覺的綜合的，有的直
接決定在行爲當時的表現。

824.

825.

主觀合目的性的構成法

立體造形和平面造形一樣的有感情要素的要求，前面說的材料與結構的分類，假使爲物理的或生理的特徵爲重，那麼本節的題目就是以心理爲中心的要求。即造形內在的感情設計，例如有份量的感覺、運動的感覺、和諧的感覺、合理的感覺、崇高的感覺等等意義的造形目的。換句話說，要所有客觀的造形要素爲主觀的視覺要求服務。讓造形感覺來選擇並指揮要素的操作與表現，以求取心象的再現。要求的範圍很大，槪略如下：

1. 以量感覺爲目的構成範圍。

2. 以空間感覺的效果爲目標的構成範圍。

3. 爲適應環境特性的要求的構成範圍。

4. 爲達到機能目的而構成的範圍。

5. 爲了迎合表情與形式的構成範圍。

我們都知道量感的泉源在於量的表現，即物理的量與心理的量有直接的關係。如雄偉的山峯，莊嚴的海洋是絕大的物理量，我們不能不感受到其偉大的壓力。一切裡面充滿了生命力的形狀；給人一種強大的抵抗力的形狀；能洞洞欲動的，似在生長的形狀；始終整體包滿而封閉的形狀，是爲量感的造形。

空間感覺簡單的說，是指事物的延伸現象。也可以分爲物理空間和心理空間兩種。物理空間爲上面所說的實物存在的環境，心理空間是藝術的包括性的（非物性的）空間。形態的深度設計，觀覺間的緊張與對立造形，重力場的秩序感和律動感的安排，方向與陰影的處理都是這種構成法的重要目標。

環境構成是一種整體的循環性的構造法，形色的設計不能孤立。形應該是指大家在一起的形，動的關係就是適應和調和。構成時不僅要求形式間的來往，也必須考慮五官共同的協調。人不能與形分開，應一併同時沈溺在一起，才是設計的重點目標。

當某種立體造形是依某個生活要求設計時，機能的問題自然產生。因此與人的身心發生了不可忽視的客觀關係。在自然的法則下，機能與形密切的聯合在一起，形不是創造的，形是本來就有的！合理的造化之神老早就給人安排好的東西。構成活動是有用的、有效的、生活之奴隸，它是現實的構成法。

在平面構成的地方說過依表情分類的構成法，立體構成法也同樣會要求。人吃飽飯會吟詩，富豪之家無不金銀滿堂。要求輕鬆，希望有富貴的裝飾，莊嚴的感覺。這種表現法同出於一個設計感覺的變化，立體唯一與平面不同者，在於表現的手法。即選擇、安排與使用實物的工夫。立體造形是實在的可以觸摸的東西，人不免觸物生情，因此構成時必須特別注意，運動感覺的刺激特性，質地刺激的特性，視覺刺激的特性，才能迎合表情的需要。

圖說826～830：
作品的量感與空洞感有物理量與心理量之分別。物理量重點放在視覺，心理量偏向對物體的感受性，以及所引發的藝境與情移的結果。都是主觀合目的性的構成行爲之慾求。

399

826.

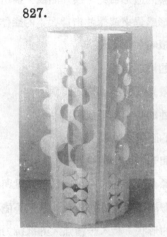

827.

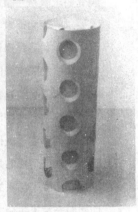

828.

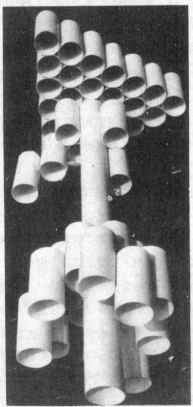

829.

830.

彩色插圖43：表現性的人物簡化基本造形。

彩色插圖44：幻想性的人物剪貼基本造形。

彩色插圖45：上圖的剪貼稿（參照43圖）

彩色插圖46：超現實主義的人物剪接造形。

彩色插圖47：有樹木的風景簡化基本造形。

彩色插圖48：有房屋的風景變化基本造形。

彩色插圖49：幻想性的人物變化平面造形。

彩色插圖50：超現實主義的人物變化造形。

彩色插圖51：表現性的人物變化平面造形。

彩色插圖52：強烈的獅子形象之變化造形。

831

832

圖說831～832：
是線的組合造形。不管從單元
設計或組織構圖來看，雖然是
沒有形象，但是總多少帶點理
想或幻想的超現實的感覺。好
像在意象中與色彩插圖44.46.
49.50.等的感覺類似。幻想主
義與自然主義和寫實主義對立
的浪漫思想。主張自我的解放
，重視個人主觀的小宇宙景致
，沉溺於無限的想像和憧憬裏
邊。求另一世界的意境，以達
到感情或心裏的目的。

833.

834.

圖說833～839：

不分抽象性的或具象性的造形
，有時候在圖形裏邊總是感覺
得，人的表現多少帶一點幻覺
或理想。理想主義者（包括象

835.

836.

837.

徵主義）他們認為藝術應該是一種精神的產物，心理的巨視。現實的世界並沒有適當的東西可供創造的模範，只有內在的眞實，才具有永恒的價值。如古典派、浪漫派、象徵主義、神秘主義、表現主義的立場。必須忠實於自我內在的形式。個性是藝術的生命，理想卽藝術的意境。理想主義者的形色超俗，風格獨特，式樣明確，感情敦厚，筆致流利，構圖深奧。形式不一定合乎科學，或經驗的要求，常採用超現實的形態，格調超然的色彩。

838.

839.

840.

841.

範疇觀念與造形構成法

在近代美學上，美的範疇思想與類型思想，是研究美的基本形態，卽討論美的內容差異或美的意識分別最高的一種統一概念。而範疇思想乃主觀的表現，類型思想爲歷史或現實的客觀事實，前者爲因後者爲果，所以在造形表現上，只要能把握到範疇思想的要核，其他的相關問題自然就能迎刃而解。多少世紀以來範疇思想幾乎掌握了所有藝術思想的中樞，造形美術思想也在它的統御下，經過了一段漫長的世代。範疇觀念的內容可分爲兩方面來說明：一種是依思想形式的心象（觀念論）立論；另一種是按行動形式的形象（實在論：參照18①～⑤）來談的。前者如圖所示，爲一般人比較熟習，而常常提出來形容美的心象的東西。他們認

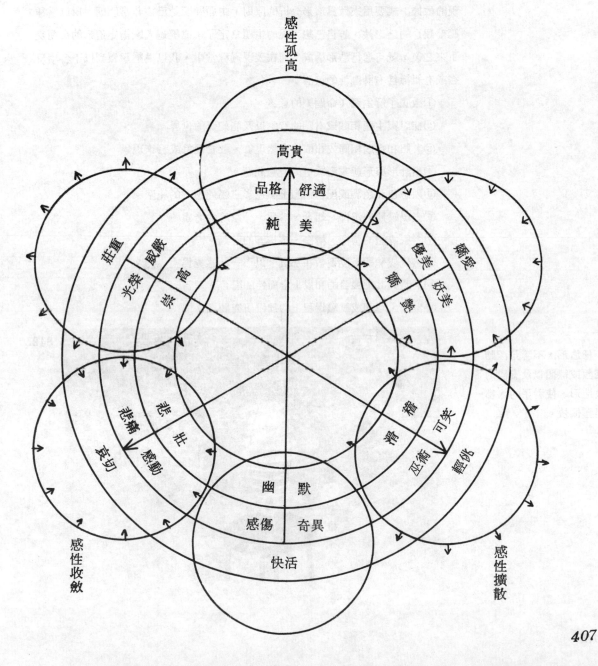

為美是屬於觀念或理念（Idea）的產物。即實在的感覺現象與主觀相調和而為之所接受時，就會發生優美的感覺。而當主觀受到壓力，和無限性的萬物對立時，崇高、悲壯的感情就會流露出來。然後再以正反兩極的思想以及感覺形式的辯證法展開下去，就有如圖表所示的內容。後者按實在論所主張，他們認為美是除開一切主觀的感情內容的純客觀的形式。美的範疇觀念不過是一種主觀的感動表示罷了，實在不能承認為美的判斷的因素。

按照以上的圖示和分析，人的主觀判斷究竟還是有一定的規則與範疇。身心條件與反射或要求，不難加以分析而明白。對於造形的動機以及構成的方法，應該可以說是有了相當清楚的交代，或者說是有限定範圍的暗示。你要把它當做直覺表現的依據；或要用來做為造形分析的原則，主題問題是已經非常明朗。所以這種範疇觀念的造形法，等自己想表現的主題拿定了，或經過人家指定造形的命題交下來之後，就可進行造形構成。而在表現過程當中，我以為應該做到以下各項反省或有組織性有計劃性的檢討：

①徹底了解主題（命題）的意義。

②探討與主題相關或有關的意象以及能幻覺的世界。

③參照和命題相同或類似的自然現象、社會現象或藝術現象。

④預計形與形態或形式等的適應問題。

⑤預想色和色調或配色適應上，色彩三屬性應有的範圍。

⑥表現媒體的選擇、組合、搭配、分量等的考慮。

⑦對象媒體的選擇、構圖、按排等的計劃。

⑧感覺媒體的重點要放在那裏？以那一種感覺為主媒體？

⑨主體與其動機目的和以上全面性的配合。

⑩素描、草圖或試驗過程上的比較研究問題。

圖說842：
純美的一種造形，不管是浮動着的小東西或線體以及支體的圓盤重叠造形，使看了的人都感覺得輕鬆愉快。

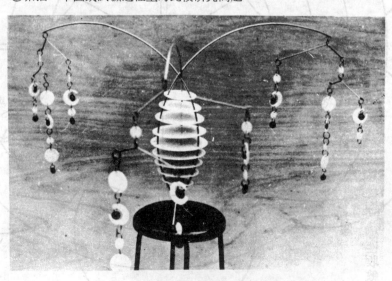

842.

843.

圖說843～845：任何造形表現，人的心理層次或範疇都不會一樣。843圖志在構成，844圖為集錦
的思想，845圖有理想的境界。大家都朝着自己的目標表達。

844.

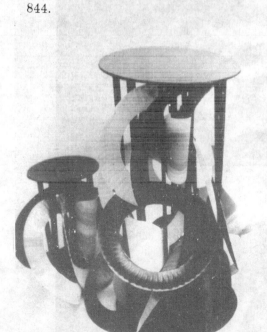

845.

846.

848.

847.

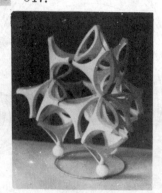

849.

圖說846～851：

大部份的人都比較傾向寫實或
現實。建築系的同學連上基本
設計，他們都很想把實用性的
形象，即建築物的形象，多少
給它表現出來，欲求一時的表
面功利。寫實主義者他們希望
把現實的事物照現實的樣子描
寫出來，提供客觀的現象，主
張自覺的世界，為追求真實，
了解實在的藝術。是為人生而
藝術的思想。站在實在論的生
活觀點，放棄主觀的觀察，代
以客觀現象的描寫，不重視觀
念性的理想，尊重實在性的現
實，如自然主義的、庶民性的
、諷刺性的、社會主義的態度
，他們想藝術該是一部人間最
好的照像機。

850.

851.

410

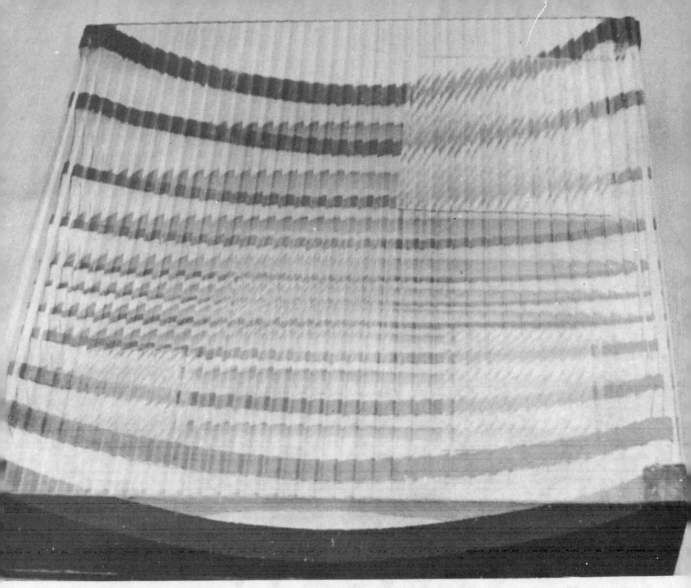

852.

有造形技巧！

圖說852：
這是一種造形技巧的表現，裏
面的橫木按照比例粗細的大小
排列起來以後，側面塗白上面
塗黑，於是透過透明的波形玻
璃板，形成了美妙的視覺藝術
。

854.

855.

圖說853～855：
不面性的技巧很多，一般性的
技巧如圖形設計或構成、色彩
不塗、圖畫程序、工具應用等
都是。有任何不熟練的部份，
不但會影響造形表面的視覺價
值，甚至會連帶影響到內容的
表達。

20 泛論技巧的問題

自古以來技巧在那一個行業裏都各有個的內容與發展，同時也當做該族該派，代代承襲的祖傳密方，有些巧妙也就因此而失傳了。這種狀況到了現代就比較少發生，不過有些行動性的技巧，實在很難用理論傳達，所以談到技巧或體驗的過程是不可忽視的。換句話說都應該認真地去實習實習看看。技巧的分類近來越來越複雜，根據分析至少也有下列幾項：

①一般平面性的技巧

②一般立體性的技巧

③應用材料方面的技巧

④使用工具方面的技巧

⑤工作程序上的技巧

⑥適應結構性的技巧

⑦企劃結構性的技巧

技術的進步與造形思想的發展

談到技術問題，我們一定沒有忘記造形的背後有一個很重要的因素 「技術」 （Technic ）在技撐着。有人說技術在以前是一個默默無言的忠實工匠，而現在已經變成了一個有科學修養且能幹的工程師。因為現在的造形不是單純的素材組合，也不是只求初級機能，重美好的表面就可滿足的時代，更複雜的素材特性和機能要求，排在面前需要新的技術去處理。

現象的複雜化 {
1.技術前後的秩序問題和造形。
2.不同技術的組合問題和造形。
3.技術的空間性和時間性（現象的量與質）的擴大。

4.技術為思想的橋樑（素材機能輾轉相生）。

內容的複雜化 {
5.技術促進構成的發展（曾加可能性）。
6.技術繼承上，連續疊積的特性。
7.技術的間接性和技術分化對造形本質的影響。

技術的現象性，完全是屬於造形表面，純技術性的問題。也就是在同一素材上針對同一機能要求，所發揮的不同視覺變化，是想改變感受趣味，適應或追求感覺區別的嘗試。舉個簡單的例子，好像着色的技巧：塗的、印的、噴的、吹的、打

的、拓版的、流注的、研磨過的、重叠套版的……。所表現的結果，其現象的豐富，無奇不有，美不勝收。如我國古時候用的工藝技術剔紅，又名彫漆，現代的彩色套版，彩繪玻璃器具，就是講究技術前後的秩序問題。不同技術的組合表現，是現代物質文明最普遍的手法。複雜的造形無不靠幾種，甚至幾十種技術共同完成的結果。尤其重要的，其技術前後的安排，有時會產生全然不同的另一造形（商業設計比工業設計變化厲害）。技術對造形的空間性與時間性擴大的貢獻，幾乎改變了整個人類思想與見解。人不借重技術的作用，對宇宙存在萬物的高度、深度、寬度所能及的境界是有限的，如最大與最小的光波；最大與最小的聲音，我們都無法接收，光靠人的五官是有一定的極限！巨視與微視就是我們人類借技術的力量，開拓的另一視覺範圍。我們要研究發展，我們要參考或獲得的東西

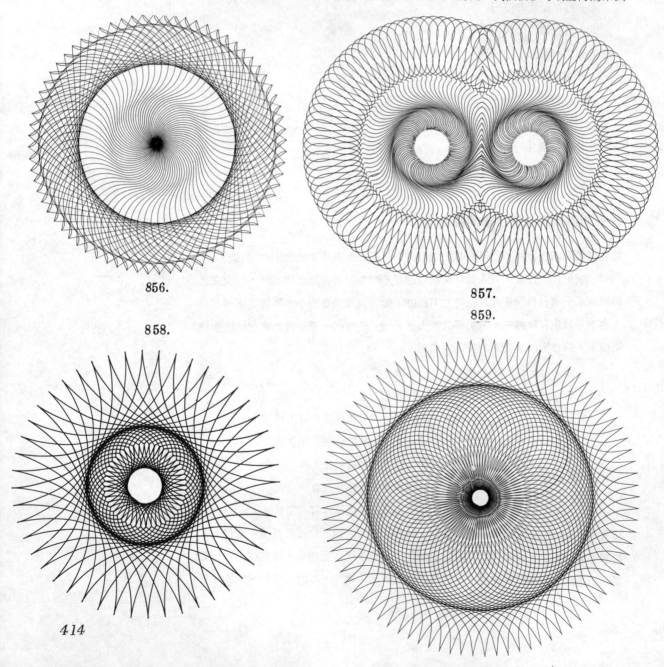

856.

857.

859.

858.

414

實在太少了。何況人想要的是對質的延續或質的控制，人的生命，汽車的壽命，還有更多的時間因素，我們都想能掌握！技術就是希望的歸宿。

因技術的進步所引起的造形內容的複雜化，是發生在技術進步的關鍵上而非僅僅是單純的技術本身的問題，可能變成了超技術性的非機械性的美學或倫理性的論爭。如 Alexander Caldar 的浮動彫刻（Mobil），從靜態藝術到動態藝術，給人的感觸已經超過了自然力或機械力量的問題，又像現在正盛行於美國前衞藝術家們的 Mixed Media、Intermedia ，以及其他用電腦操作的光、電、聲……的綜合性造形，加上正在不斷加強的生活組織上，大企業大工廠裏邊，間接技術的工作分化，人在造形技術上的地位與任務，顯然發生了嚴重的考驗。所以說技術為思想的橋樑，在造形的思想上是意義深長的一面鏡子。裏面有技術高度發展而獲得的美妙的光景；有宛如看到另一宇宙的芬芳；也有面無表情的超人和人類不得不遠離的原始草木，近乎陌生的人與世界……；還有那緊握着手的機械人的友誼。這個橋太抽象了，從一個思想到另一個思想，全不容易了解，因為有人好像不喜歡地球是圓的，就如相對的一面在熱烈爭論機械文明和人類危機一樣。

當技術的進步超出了人的直接勞力的範圍很遠的時候，技術本身就變成了造形思想的內容。人必須依思想的體系，來間接安排技術性的組織，完成造形結構的意象，使其可能性成為現實。如工業設計的活動，就是技術內容化的象徵。簡單的一個手把設計，和電視裏邊的祇聽賣告一樣，都要花上相當多的心血，這不是純勞力所能代替的，他們必須依思想的原則在技術的技術上，下功夫。例如大建築師 Nervi 的些造形，其用心只有在美的和藝術的；工程的與技術的兩種對照下才能找到解答。從分析與綜合，抽象化和具象化，普遍性與特殊性的思想內容裏邊，我們不易分辨出純技術表現所佔有的份量。這種歷史性的技術觀念的變質，就是技術有了組織性的內容以後的結果。換句話說，技術是從現象的處理，進一步到了內容設計的階段。

儘管造形的式樣和種類的變動，技術的經驗是一個連續性的東西。不同機能的要求，不斷使技術演進，從技術的演進當中，發覺機能上另有的天地。這是造形思想的發展史上，又一額外的力量。所云工匠會講出道理，當然這個道理，決不是單純的技術問題。內容涉及機能與素材的關係，有的是素材內在的秘密，有的是技術比較下新意象的躍動。熟則生巧，巧奪天工，「巧」是技術的妙境。所以技術也會變成思想的內容，不只是純技術的現象。

尤其當技術間接性的層次（手工或機械）越多，技術分化（精細分工制度）的程度越厲害，技術也就越變質。思想遠離了原始技術的階段，集中到了非勞力的內容技術的高次階層。這就是現代技術的趨向。總而言之，技術的進步，影響了技術本身的意義，也帶來了造形上很多層次的問題。像複製品，量產，就不是過去造形現象所會碰到的。

圖說856～859：
這種圖形表現主要的問題在於單元模型的設計，軌道計劃和模型應用的技巧上。尤其是軌跡構成與工具使用，決定造形的發展（詳細參照前面說明）。

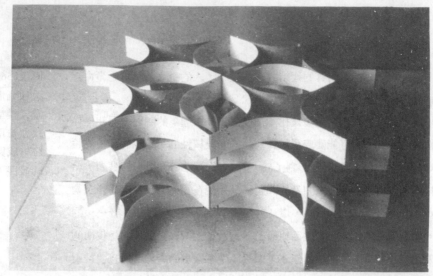

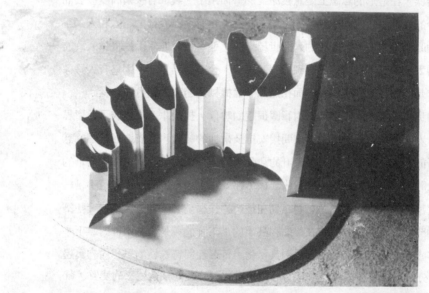

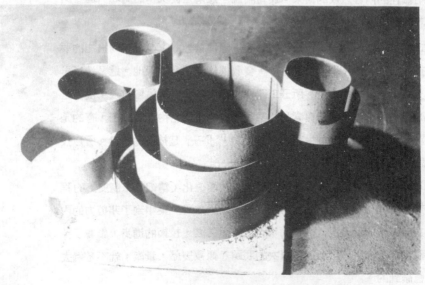

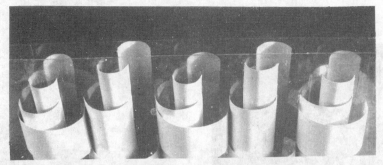

863.

圖說860～863：
框狀形的立體組合造形，全部
屬於紙板加工的彫塑表現。能
夠表現得那麼圓滑，稜角等都
那樣清楚，是有其中巧妙的功
夫。圓形是滾筒在軟墊上壓過
的結果，稜角是背面用刀過痕
的。

864.　　　　865.

866.

圖說864～866：
用鐵皮做材料的框狀形立體組
合造形。金工的技術當然要比
紙工的技巧困難。一種作品的
完成所要經過的技術有數不盡
的層次，也是字面上很難說完
，所以技術或技巧很看重經驗
與體驗的過程。

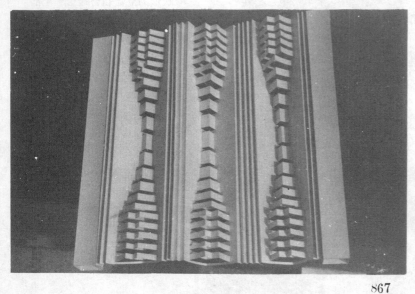

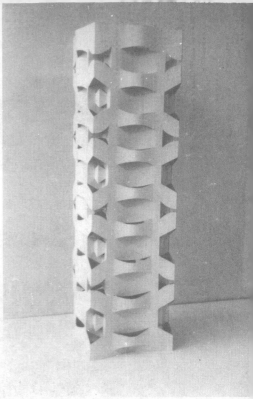

867

868.

869.

870.

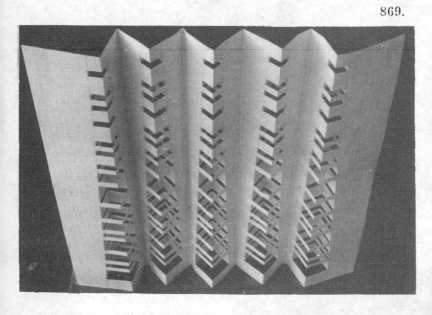

圖說867～870：

紙彫塑的作業所以為基本造形
廣泛地加以利用，是因為它所
須要的技術單純，材料取得容
易的關係，但它的缺點是學不
到較多的技巧。

彩色插圖53：用色有野獸派的作風，人物的
配色與背景成一強烈的對比。

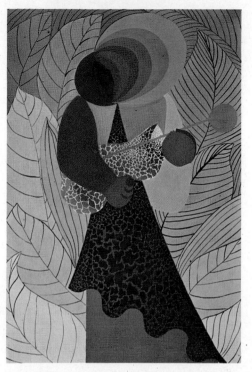

彩色插圖54：平塗與用色程序法是這一類作
業的基本技巧，和紙質以及色料有密切關係
。

彩色插圖55：使用噴刷技巧完成的作品。

彩色插圖56：用層次平塗法畫成的超現實派
作風的作品。

彩色插圖57：背景是先平塗後噴刷的風景，前面的主體是用色紙和棉花貼上的東西。一般的情
形平面技術不論是平面或立體作業都會用到，平面技巧大體上都比較單純。

彩色插圖58：電視畫面的簡化與變化造形。不規則曲線的邊緣沒有繪畫儀器可應用，表現起來
比直線形或規則曲線的技巧困難。

素材的加工和技巧

素材的加工和技巧這是針對着視覺要求所下的工夫，是實際的問題。在此地有兩個基本條件，那就是對於材料的認識與對一切工具性能的了解，這是研究視覺材料在加工和技巧發展方面的大前提。我們都知道認識材料的目的在於使用材料（適材適用），在於使每一種材料都能有最理想的表現，所謂知己知彼百戰百勝，能澈底了解造形材料以及所有材料的性格表現等，則造形意念的實現便可如孫子用兵似的容易。工具的性能也個有各的，例如手有手的好處，可是器具也有器具特有的專長。然後兩者相互配合，在視覺造形的造就其發展自然是無法限量。

質地變化　材料性能　美學的造形學上的視覺要求為主的。
　　　　　　　　　　科學的結構學上的理化與力學的要求為主的。
　　　　　器具的功能　美學的重感覺的作用。
　　　　　　　　　　科學的重正確作業的效果。

應付材料和器具的搭配來研究質地的變化，我想必須帶四幅不同觀點的眼鏡。在材料的性能方面，科學的或者屬於材料結構學的，諸如材料的物理性、化學性、力學性等等是做為後來美學的屬於造形學上處理視覺現象極為重要的根據，兩者完美的投合，才能建立十全十美的質地變化的功能。另一方面擬利用器具來促使材料能夠更充份的表現其所能表達的美夢。對於器具的功能若只重科學的正確作業的要求而忽略了美學的工具所能表現給材料的感情，實在未免太遺憾，眇視了工具的藝術價值！我欣賞藝術家的感情，同時也很喜歡哲學家的感情。材料與器具只要前前後後能如此協調，一定能像英雄與美人，呈現極其奪目的變化。

譬如材料的適性應用和變性應用，工具的適性加工與變性加工就是一項很有趣的實例。木匠刨木板除非發狂，他不會逆木紋反刨的。人家刨平他像阿丁偏偏要刨毛不可！我有一位偉大的室內裝飾家的朋友，他的家裏就有這樣毛糙的一片木板牆，感覺很美妙，他的老母說他為不順眼的可愛的現代藝術家。有一個人問泥水匠：『你這一道牆為什麼不但不髒水泥洗石子！還要把紅磚敲壞砌出那粗糙的樣子？』泥水匠回答：『我也不知道，設計師說那樣比較好看！』。現代的社會有喜歡天體的人，也雜居着不少嬌娃民族，這與使用或欲保留材料和工具的原始思想，是否有那些異曲同工的地方，實在值得我們細細回味。

871.～874.

圖說871～874：
這是各種不同素材經過加工後的質地感覺的作品。光是單一素材的加工造形就有各色各樣的變化，這是很值得加強的功夫。

21 平面構成的技巧

熟能生巧是大家所熟悉的彥語。所以要談技巧，不能只重空論，必須實際多作實習。從實習或實際參加作業當中，獲得眞實的經驗，然後把習得的技術作巧妙的應用，自然技巧就精通。技術的運用，忌諱落入概念，安於惰性的默化，思想凝固不化，就無法有新的創造。下列幾項是把握構成技巧的基本要件：

1. 了解同一種方法和材料或工具的多面性。
2. 試驗綜合技術的效用與混合材料的使用來發覺新技術的途徑。
3. 深入技巧適應上的選擇。

組織程序上的技巧

在表現上組織程序的應用，是一種無形的技巧，它的重要性，有時甚至於超過有形媒體。在作品上面，有時很難看出來，爲什麼有那種現象的原因。所以油畫家講究Matiere（法語指表面效果）的理由就在此地。同樣用的是油畫顏料，只因爲描繪的個性不同，筆觸的大小形狀；色層的一前一後；顏料厚薄的情形，塗抹的密度關係；油質的種類與多寡等等，使作品的視覺效果千變萬化。視覺設計重視Technic（法語 Technique）更甚於何任種類的表現。 大致分一下可有下列三種不同方向的技巧：

1. 偏重動作先後或動作方式的動作程序上的技巧。
2. 注重所應用的材料，即材料上下或前後層次的技巧。
3. 講究工具特徵的使用，工具次序的技巧。

這三個不同類別的技巧，實際上有時無法清楚的分開。彼此搭配的機會較多，以某一項技巧爲主，然後再配合其餘的方法，也時常使用，不過對表現的視覺效果來講，各有不同的性格。

動作程序的技巧最爲玄妙，在完成後的作品，外行的人很少能找得出技巧的力量所作用的痕跡。例如感光影印法的技巧，在暗室裏同樣一張感光力相同的感光紙上，所放置的物質，次數一樣而放置的物質前後程序不同，則作品的現象就不相同。他如描繪圖形或字體時，先塗底而後描上圖或字，與先畫好圖形或字形在紙上，然後再小心把週圍的底色塗掉，前後的結果是有不同的地方。據說宗敎味道很濃厚的法國畫家 Georges Rouault（1871年生於巴黎）的油畫，畫中神秘而厚

圖說875．
面形作業的立體造形。美術表現不論是屬於施工性或加工裝修性的技術都很重要。

圖說876～878：
規則曲線或幾何曲線的平面組
合造形。這類構成作品前面提

起過，最主要的表現技巧是模
型、軌道、與作畫程序，裏頭
以作畫程序的技巧最妙。

876. 877.

878.

重的黑色輪廓線是以先塗抹而後刮出的技巧爲主，不是用油畫刀畫好畫再加上去的線。近來很多彩色套板印刷，只要套板的程序或移動層次不同，每一次就是一張新的造形。

材料先後使用的技巧，在視覺上屬於表面性的材料層次現象，所以比較容易看得出來。如中國工藝剔紅或稱雕漆的技巧，其漆工的層次色次先後的秩序，早已爲將要雕鏤的刀法，埋下了計劃中的意境。國畫的水墨技巧也是相當出色的用意。如水彩用多少水，多少顏料，從遠到近，從深到淺，無不在程序上斤斤計較，用心安排。臘染也是一樣，臘與各種顏色的秩序配合當中不知產生了多少不同式樣的造形。

使用不同工具的作業次序也是造形上一件很別緻的學問。工具的特徵各個不相同，好比一個團體的領導人物更換一樣，一個團體的主腦不同其生色就完全不同。像噴漆法中先用刷子刷好顏色再噴以色點，跟先噴好高底不平的色底，然後用刷子再刷上一道顏色在上面的表現效果，那是完全不同的兩種視覺現象。又如在高低不平紋理複雜的表面上，先用刷子塗上顏料，然後以刨刀輕輕把較高的凸出部份刨平，結果和先刨再塗以顏料的現象比較，則前後好像兩個不同的東西一樣。只不過把所使用的工具秩序先後巔倒一下子吧了！這種實例相當多，在表面處理的範圍，只要你頭腦靈活工具前後的排列使用，將給你帶來無限的變化。

圖說879：
螺旋形的不面基本造形。是把一個圓形依放射線16等分·後再反覆做裏外 7 層的三角形明暗層次表現的作品。表面上看起來實在並沒有什麼特別的表現技術。

879.

425

880.

圖說880〜881：
順自由曲線的組合造形。普通
在學校因為時間有限，不管圖
形法或技巧都儘量避免復雜，
尤其沒有什麼指定的技巧要練
習，或目的性的意義待追求，
畫面能簡單也就力求單純化了
。

881.

426

使用材料表現的技巧

單是材料本身的變化，經過人的安排，花樣很多，人對於材料所能表現的觀念，假使不受帶有偏見的概念或想去模倣等思想的阻撓，材料變化的潛在力量非常的大。當然表現它的媒介與環境也是重要的一個因素，儘量給材料有發揮的機會，詳細觀察它的性質與能力是從事視覺藝術的人很基本的條件。

平面的視覺材料大概可以分爲素描材料（Drawing Material）即畫線的素材和圖繪材料（Painting Material）就是平塗用材料以及感光材料或剪貼材料幾種。

材料的單獨使用，屬於手法方面的技巧非常的多，光是對於材料的精確的使用程度，諸如速度、力量以及圖繪的面積、寬窄、大小或者底紙的條件，技巧變化之多一一無法枚舉。

好像現代繪畫，有的甚至於使用火烤顏料，用炮噴射顏料，用人在顏料裏邊打滾，方法之絕令人目瞪口呆！一般繪畫材料，假使再與其他補助材料配合，其綜合性的表現能力更強。像利用主要材料或補助材料的不同排水性；不同油質性，或加用鹽質、肥皂、膠等的混合作用，變化是窮出不盡。譬如鹽染鹽畫以鹽的排水性來使水質顏料展開它各色各樣的造形，把鹽變成液體狀或固體狀，再使用上述A與B的變化技巧，就會有許多意外的造形出來。我想下面來介紹幾種比較典型的平面表現的技巧：

轉印法 • 法語 Dècalcomanie

這種材料的表現方法淵源於超現實主義畫家，給書籍插圖時所使用的技巧。是說謄印術的意思。把顏料塗抹在玻璃板上，然後在上面壓一張紙把它打印上來，或者將顏料塗在畫紙上，對折壓印以後打開的現象。謄印的圖形有如森林，山脈岩石，有的像骨盤、心臟等對稱性的形式，在這種偶然產生的形態中，蘊藏着極深的幻想，看了使人精神恍惚，奇異的幻覺反應不一，順應人的心理，想入非非。在醫學界給應用到精神病患者的診斷，是有它形勢心理上的價值。

轉印法有二種基本的操作方式。一種是非對稱形的作法，使用玻璃板、橡皮板、塑膠板或銅板紙等，對於吸水性較弱的東西做底板，然後塗抹顏料按紙印上的。

另一種爲對稱形的作法，對折壓印的結果，效果近似，只是形態趣味不同，其現象和變化的狀況大致左右在下列的幾項條件上：

 1.所用的底板或壓印的紙質如何？

 2.塗上去的顏料的濃淡和水份的控制情形。

 3.顏料放置的形態造形紋理如何。

 4.未按壓紙以前，顏料在底紙上攪合的情形。

5.顏料放置時的鮮度（純度）與對比情形。

6.按壓上的紙或對折壓印時的力量以及動作方式。

7.打開或拿開轉印的紙時速度和方向如何？

8.打開或拿開印上的紙的時間。乾了？未乾？還濕的？

這種作品可以說是屬於自動的（Automatism）系統，所以無法預期它的結果。所以多做多試驗，按照上述八項條件多方面磨練，不失為良好的方法。

剪貼法 ● Collage

顧名思義，剪貼法是把東西剪下來貼上去的一種視覺平面的技巧作業。在前面視覺藝術與思想那一章已概略地介紹了它的淵源與特性。我們現在再來談談它的實際技巧。

1.剪些什麼東西呢？

2.怎樣貼，要貼在什麼地方？

3.為什麼要那樣貼，目的在那裏？

4.視覺效果如何？

剪貼法的開始，其對象是舊報紙或印刷品，稱為貼紙的技巧。用剪刀、刀片或用手撕開合用的部份，用膠或顏料等黏着劑把它貼在紙上或畫布上面。後來不僅用紙和布、木片、鐵絲以及火柴盒等實物都用上了。為了要配合藝術的境界發展到後來只要合乎要求的實物，諸如人類學、心理學、礦物學、古生物學等研究資料或教材的目錄，無不給細心選擇採用了。有的拼排，有些相重疊，配合畫面構圖的需要，組合到整個作品裏面。

超現實主義者認為，必須把尋常的地位去除掉，改放在一個異常的新場所，素材才能獲得一個新的創造要素的資格。他們擬轉變素材的生命通過比喻、象徵和擬態的作用，喚起幻覺與心理的連鎖反應，做出意料之外的異想天開的奇妙效果。

剪接法 ● Photomontage

剪接法是以照片，即一切攝影現象為素材的一種剪貼法。例如重貼二張以上的照片，或用二張的底片重疊沖洗，重複露光剪接，以求取新的視覺效果的技巧。1919年由達達主義畫家 George Grosz（1893～1959生於柏林後來1932年到美國）與 John Hartfield 所創始。 Moholy-Nagy 也在他的著述裏面寫了許多相關的理論。剪接法也可說是一種複合照片，在同一畫面上構成一個複數的映像，有直接的映像所沒有的複雜而獨特的視覺表現與幻想。別緻的意象與浪漫的美景，帶有很深刻的超現實的精神空間，內容非邏輯性的眼光所能解釋。是綜合了幽默、滑稽

圖說882：
以剪貼法為主的美術表現，一張立體派作風的作品。這種表現法發展於本世紀初，到現在還是有人使用，尤其在一般造形教育方面，應該是一種很方便的美術教育的表現素材。

、諷刺、快活而想像力豐富的世界。除了純藝術活動，他的應用範圍很廣，好比海報設計、插圖、雜誌廣告、電視廣告、壁飾等等都可使用。製作的過程、剪法、接法、佈局、寓意、形色的安排，初步雖依形式原理出發，可是最後的目標仍以各人心象的世界爲歸縮。

剪接法是照相的重整藝術，不過初步練習的人，還是先以人家的攝影雜誌，選擇紙質較好的各國舊雜誌刊物，利用裏面的資料先試作剪貼的技巧，成熟以後，再用自己的眼光，用攝影機直接攝取原始材料，做爲重整藝術的表現媒體剪接法的素材。

882.

Coll., Washington University Gallery of Art, St. Louis.

漂流沾着法 ● Marbling

是利用油水不相容解的原理，處理的一種技巧。所得的視覺效果有如大理石華紋所以就命名為 Marbling。可分為水性的漂浮處理法與油性的漂流處理法等等。水性的漂浮處理法是在水面上，作業所以很不容易，成功的機會不一定很高，與水面的表面張力有關，墨水和油漆是主要原料，水、肥皂、油脂和酒精等是補助材料。灑在水面上的顏料很多的情況都會下沉。不過在乾淨的水盆或任何適當的容器（容器事前宜用肥皂洗滌清淨）裝滿水以後，用筆沾上高級墨汁或與墨汁同濃度的色料（太乾或附着力強粒子粗的不行）保持筆與水面成垂直，慢慢點在水上，則墨汁等就漂浮在水面上，成圓圈狀坦開。接着再以筆尖或小鐵絲等棒狀的東西，沾油脂等能排水的物質，同樣點在圓圈上，則剛才的墨汁就受到油脂的排斥，變成輪狀，如此反覆地做，即形成同心圓，然後輕輕吹動或搖動水面，改變形態，最後用附着力大的，乾的紙或細布慢慢舖蓋水面，輕輕拿起來，墨汁的花紋就會沾在上面。古時候有一種沾墨法稱墨流就是這種技巧。

油性的漂流處理法，比較容易成功。花紋的變化更接近大理石。在水面漂浮的顏料，比水性的穩而自由，停留水面時間長，不會因水的盪漾而下沉。顏料用塑膠漆最好做，顏色不受限制，依計劃選取幾色之後，加溶劑如松節油等調稀濃度（必須拌攪均勻）慢慢輕灑在水面上，雖然粒子粗而重，半凝結的漆料會即刻下沉水底，可是大部份顏料都會漂游在水面上，等你撥動水或吹動水面，它就開始變化花紋，俟合意的造形出現，即刻用乾的圖畫紙俯蓋在花紋上，輕輕將花紋沾起來放乾，工作即告完成。

圖說883：
使用顏料的漂流沾着法表現的一張抽象美術作品。可惜是無彩色的印刷品，所以除了明暗調之外美麗的色相配合和彩度變化都無法表示出來。

感光影印法 ● Photogram

這是利用光學材料的影印技巧。不用照相機攝影物體的影像的辦法。設備必須在暗室或暗的房間裏面工作，材料是照相冲洗用各類感光紙和擬借用影像的現成物質。做法程序是首先到暗房準備好冲洗的藥水，放在盆子裏頭。然後取出一張與感光紙同大的畫圖紙，把事先帶來的實物排上去，預習影像的佈局，研究構成與造形覺得滿意以後，將燈火息滅，拿出一張感光紙放在臺上，按照剛才所預習的造形一次或分數次，把實物安放在感光紙上去，用光照射感光，若屬一次排妥則感光時間與一般冲印的標準差不多。假使分二三次，逐次佈局或部份換置則所用感光的時間應該酌量增減。換句話說，造形的結果與感光的時間控制，和實物排佈的次數方法，例如緊貼紙面或鼓出或浮騰在紙面，都有密切的關係。最後把它放進藥水盒裏冲洗即可。

883.

431

利用工具表現的技巧

平面構成的工具項目很多，除了使用一般繪畫用器具與工程畫器具之外，還有一些很特別的工具。可是學問卻不在知道有那些器具，而重要的在於了解這些用具的性能與性格，尤其難的關鍵，在於如何使用與變化這些工具正常用法之外的密訣！

工具與材料不同，可以這樣比喻，材料在構成的表現上是屬於臺上的演員，工具則為後臺的勤務人員。材料參加的是直接的表現，工具是間接的表現。可是材料與工具並沒有極明顯的分界，有時材料也是工具，相反工具有時候也是材料的一部份。不過表現時各有各的使命，雙重的使命就得完成最優的雙重任務。

工具的技巧與材料相同，不可拘圍於概念，同時按「工欲善其事，必先利其器」的原理，從事視覺設計的人，不宜不注意工具的重要性。一方面固然應使儘工具的所能，另一方面也得尋求購買或自己設計，盡你的腦力提高使用器具的機會。如此才能够以高級的百分率，表現你的超越的想像力與創造力。工具的一般性用法與種類的分析介紹，有一本書值得參考：日本誠文堂新光社發行，中井幸一監修 Advertising Production Aid。下面就幾個較為普遍的工具技巧列舉於下：

圖說884：
一張使用剪接法表現的超現實派的美術作品。依照表示心理或個人思想來說這類技巧是一種很有作用的方式（也請參照類似的彩色插圖）。

噴色法 ● Spattering

噴色有各種不同式樣，如噴汽法（Air Brush）吹汽法、噴刷法、刷網法各種。這是用一種工具的技巧，把顏料噴或刷到畫面上，成微細的點狀現象。色點可以平均分佈，也可以集中色點的密度或暈染色點的層次，由濃密到稀疏的情況。感覺至為柔和優美。整個過程分為三部份，第一部份是畫紙，畫紙有適當的吸水率，比較好用，先表在圖板上的最理想，因為這樣子，經過噴汽潮濕後，紙不易鼓出來。畫紙要白的或者預先打色或用色紙，要看實際需要而決定。第二部份是表現用的道具，即媒體，和感光影印法一樣，必須先準備好，一切實物適合設計需要來壓印在紙上，做為造形的模型。三分之二的圖形技巧都決定在這項工作上面，諸如實物的種類、數量、形態、佈局、排法與底紙的配合等等相當重要。第三部份是噴汽機，目前一般所用的有兩種，一種是用很細的鐵絲沙網或呢龍沙網，以沾有色料的牙刷在上面刷動。色彩效果因為屬於點描式的色點中性混合，所以所沾的顏料均應保持高彩度，色濃而刷動的力大則色點細密，色稀水份多而刷動的力輕則色點粗。第二種是用汽桶噴刷的，儀器貴但色點噴出來均勻而工作快。噴色的技巧三部份的工作都必須配合。例如預先計劃好的底色，那是完成該作品的後臺，有先見之明的作家，都會為將表現的事情鋪路。第二部份的模型要分幾次放，取捨的程序層次如何，實物要不要讓它浮出紙面，使噴後有立體感等，非靠經驗無法一一傳授。噴的顏色有沒有計劃也是無法忽略的工作。

拓印法 ● Frottage

據記載與剪貼法一樣為超現實主義畫家 Max Ernst 所創始，為打磨物體的技巧。小時候我想每一個人都有經驗，在凹凸不平的木板、石板或硬幣上面放一張薄紙，然後用鉛筆在上面打磨，就會拓印出一種花紋來。這種方法的特徵是顏料不是直接塗抹在物體上面，而是利用要拓印的對象，其高低不平的紋理。按紙用硬質顏料拓印，所以要表現這種技巧，最重要的就是選擇質地特徵明顯，表面花紋美的物體。要舖蓋在上面拓印的東西，當然最好是薄而軟的好紙。打磨的東西，除了鉛筆之外，如炭精、臘筆、粉臘筆之類都很理想。拓印出來的圖形還可以經過剪接處理是這一項技巧最有趣的地方。

—

謄印或壓印 ● Printing

這種技巧和拓印不同的地方，就是顏料直接塗抹在印模的表面，與凸板印刷術同理，和印花布的華紋也是同一個方法。不論印模固定而印紙活動，或印紙固定而印模活動，結果都是一樣，前者如印書，而後者好像蓋圖章。所以這種技巧只有兩部份可考慮，第一部份是印紙當然有時也可以用布或其餘的東西，而印紙究竟要不要上底色，要乾的？要濕的，這要看需要和作者的經驗來定。另一部份的印模是這種技巧的主要東西。例如石板畫、木板畫、是比較正統的。至於用手印、腳印、人體、布紋、網狀、樹皮、樹葉、羽毛、水菓、紙張、建築材料等等來印的也都有。學問當然是選擇與你的設計相適合的條件與如何構圖，如何上顏料，上多少顏色，稀的？濃的？最後還要問你要如何壓印下去？

振動攝影 ● Pendulum Photo

大家可能都看過大都市夜景的照片，尤其夜晚的馬路，在馬路上可以看到有一條一條不同光亮或不同粗細的線條。這是車燈在攝影機打開光圈時所留下的活動軌跡。這種振動物體留下的感光痕跡就叫做振動攝影。
這種攝影有一種可以計劃創造的裝置。即在暗室裏頭，從天花板垂下一條燈線，然後在下端掛上一個小小燈泡，形同鐘錘。地板上則架一臺攝影機，把所有室內電燈息掉，只留下小燈泡時，一方面振動小燈泡，另一方面打開攝影機的光圈開始攝影。就能夠攝製人的手所無法圖繪的美妙的光線痕跡。這種裝置當然比車燈活動自由，軌道的秩序也比較規矩、安定而嚴格。類似這種技巧在暗室可以安排，變化很多。例如燈的大小，光的強弱，振動的速度，軌道的式樣，攝影的角度，攝影的時間都是這類技巧創造圖形的主要關鍵。

圖說885：
使用拓印法把生活的周圍所能看到的對象物之表層拓印下來的作品，作者是日本的一位現代美術家眞壁智治先生。各色各樣的形象、質地、與拓印法的意境，為生活的感情表示了不少現實的內容。

圖說886：
用筆尖捽出來的色汁之抽象造形。捽出的方式、力量、方向等都在畫面上可以看出來，連色汁的質量感覺都帶着作者的感情。

22 立體構成的技巧

立體構成的技巧除非經過體驗，圖解再清楚，甚至看過眞實的模型，也無法接受到眞正的內容。所以底下我還是做原理原則上的提示，只提供做爲引起動機的用途。至於字義上所包含的內容，只有留帶造形者在經驗裏邊（實習實驗活動）去會意了。一切巧妙的辦法，都是在辦法的領導下自動去試出來的，變出來的的密訣！天生沒有現成的技巧，通常的生活技巧，如生活上一般普通知識都是概念的，是一些聰明人提供的一種方法罷了，不可死守成規拘凝不化，惰性是創造的敵人，拿出更多的想象細心去動手體驗，裏面就有學問。下面我再來列舉一些有關技巧的動機看看我們究竟做了多少？

1.新材料與新工具的知識就是新技巧。

2.新思想下的舊材料與舊工具的知識也有新技巧。

3.工具史的研究或造形表現的技巧整理、分析與應用是重要的知彼工作。

4.儘量了解材料對空間變化的極限。

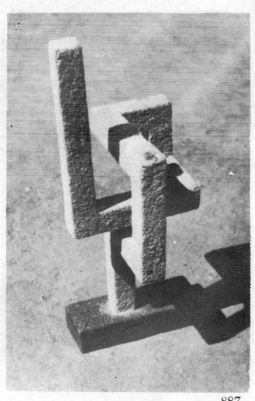

887.

888. 889. 890.

圖說887～890：
材料與工具的技巧在立體造形裏更爲複雜，表現時的困難也較多。一個作品想要讓它達到作家完全滿意的程度，思想與技術一定要能完全協調才行。

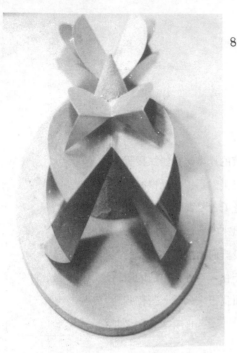

891.

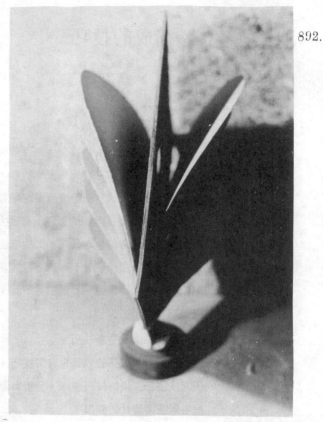

892.

893.

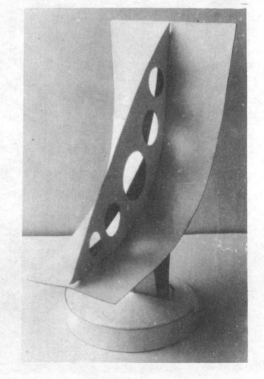

894.

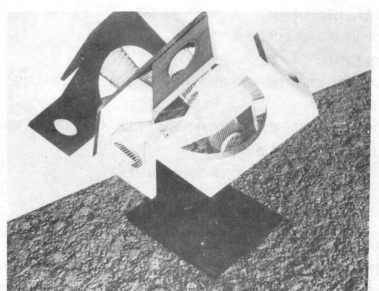

895.

896.

圖說891～898：

不管是形式或技巧方面，凡屬這一種立體基本造形，都極類似基本構成的美術。基本構造是1966年左右發現於英美各國，以工業材料或工場製品爲特色的色彩彫刻。都由圓形、長方形等簡單的基本形態所構造而成的。色彩不重視感情表現或裝飾效果，在於追求造形上結構性的存在。卽把一般形態和色彩還原到原形與原色，然後索求在原始空間內所存在的意義。

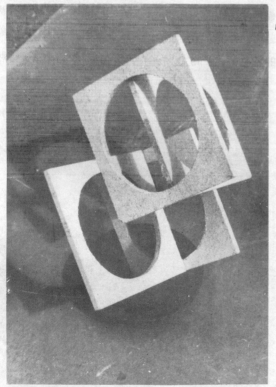

897.

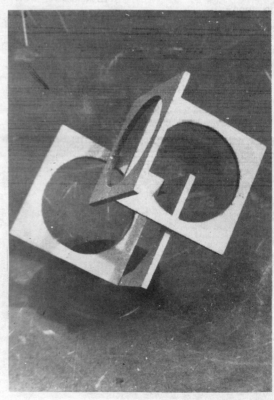

898.

5.研究材料對接合法與膠着法的適應程度。

6.工作中對偶發現象的注意與處理情形。

7.有沒有材料和工具或思想力的浪費。

8.技巧為手腦並用的藝術——熟者生巧。自問有沒有自己的一套手腦並用的系統辦法。

9.（材料＋工具）同一種材料有多少變化用法，若加以不同種工具的各種不同用法，能有多少組合變化。

10.目的性的技巧特徵和個別性的藝術特性應該如何把握。

程序法

只有到過建築施工現場的人或者在工廠磨練過的人才知道，這是一個極大的學問。立體造形的程序也分動作的程序和材料的程序與工具的程序。任何一個程序的紊亂都將導至整個計劃的失敗。立體造形不分大小，都有它形成的步驟。我們在平面構成，組織程序上的技巧那一節談得很清楚，只要次序的顛倒，可能會變成另一種造形。立體造形的程序甚至於更厲害，有時候根本就無法完成作品。

立體造形的程序與平面造形的程序所不同的地方，立體偏重於結構處理，平面着重在表面處理，前者為實物的空間上的位置與運動的安排，後者屬於提示性的圖形的表現。結構的程序不僅僅是涉及前後、左右、上下的次序問題，同時還有關係與內容的程序。例如做包裝盒的疊積或陳列法的造形，上下四週，形的構造固然是技巧應用的範圍，盒子的意義，盒子的大小內容品種，其層次的秩序，當然有視覺的重要意義。

圖說899～900：
工作的程序在立體作業裏很受人重視，尤其是大的彫刻或大工程，無法象這種小作品，只看到一點加工或安裝的程序。

899.

900.

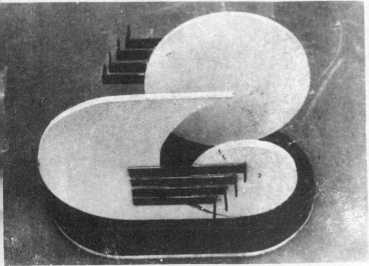

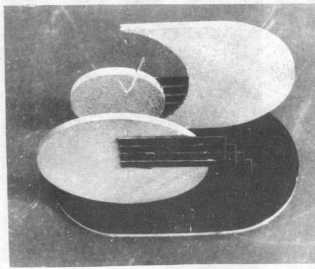

440

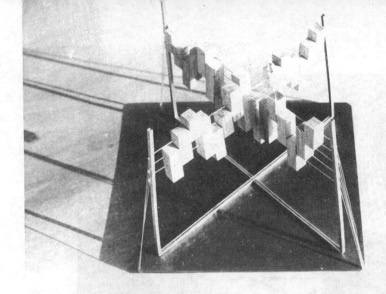

901.

902.

圖說901～904：
依你看這些造形是如何裝做上去的呢？有些技術嗣後在作品上比較容易直接看出來，例如901圖就是。但是如902圖的質地加工，不一定容易看出來。是先安裝後作質地？或質地完成後才安裝的？

904.

903.

905.

圖說905～907：
作品的加工熟練就能生巧，重
視身歷其境，即體驗的過程。
一定要先去試試看，經過一段
磨鍊的時間，才能知道其中奧
密，理論的說明很空虛，只能
做到「點到為止」的程度。

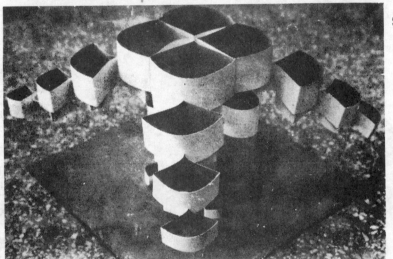

906.

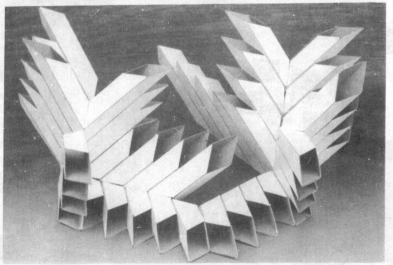

907.

442

動作的程序在立體方面比平面嚴格，例如正常的做法，蓋房屋是由基礎開始而後後慢慢往上升；做彫刻由大而小，由粗而細；做壁畫由裏而外；組合是由核心而後向外延伸。不過立體技巧在程序上的改變，好像應該先做的後做，而必須先上的後上，有時由於這種格外的研究，獲得了意外的成就。

材料和工具的程序和平面造形差不多，因為在立體造形方面，材料是獨立的，所以程序的技巧，大部份與構成方法合併處理。工具的前後與動作同樣嚴格，不過現代藝術有的恰恰把原來用工具前後的次序故意顛倒使用了。

加工法

加工法有一般加工法和特殊加工法，一般的加工主要的是為了進行工作的目的，採用的是常用的工具。特殊加工針對的是發揮造形的意境，創造新的視覺效果，不一定使用一般工具加工，就是用普通工具，使用方法也可能非尋常的辦法。加工也有不用任何工具的處理方式，例如以徒手撕、手指刺或用火燒，化學原料腐飼等等。如列表分析以後：

加工法
- 工具法
 - 1.線形材料的加工：如切、剪、鋸、鎚、修。
 - 2.面形材料的加工：切、剪、鋸、刨、彫、鑽、鑿、磨。
 - 3.塊形材料的加工：鋸、刨、彫、刻、鑽、鑿、磨、琢。
- 非工具法
 - 1.線形材料的加工：折、彎、腐蝕（化學劑）
 - 2.面形材料的加工：撕、打（破壞法）、濕、燒、腐蝕
 - 3.塊形材料的加工：摔、沖擊、燒、腐蝕。

加工時許多狀況都因材料的性質而改變工具或使用各種不同的辦法，下面的例子是紙或一般紙板加工時的各種特殊技巧：

1. 彎曲法 (Bending)
2. 捲曲法 (Curling)
3. 摺疊法 (Folding)
4. 截痕（劃線）法 (Scoring)
5. 切法 (Cutting)
6. 裁剪法 (Cut Out)
7. 鑲紋法 (Stripping)
8. 打孔法 (Punching)
9. 擴展法 (Expanding)
10. 契合法 (Relating)
11. 壓皺法 (Crush Up)
12. 破損法 (Break Up)
13. 成型法 (Forming)
14. 押印法 (Press)
15. 併合法 (Laminating)
16. 膠合法 (Gluing)
17. 臘染法 (Waxing)
18. 抓痕法 (Plucking)

結合法

立體造形在最後的階段必須把所有的部份組合起來，或者一面施工，一面把各個部品接合到某一指定的地方。所以研究材料如何結合在一起，當然是一件很重要的問題。在工學上依結構性能的分類，把結合法分成三種不同原理的特性所構成的接合：

1. 滑節（Roller）：滑節的形式是一種單位與單位疊積的樣子。構造上對於從上面來的力量可以抵抗，可是對於左右來的力量或回轉的力量很弱，容易引起脫節。

2. 剛節（Fix）：剛節是把單位與單位用膠着劑把它固定死的一種結合法。剛節對於上下，左右，回轉力等等抵抗力均極堅固。整個造形結合成一體。外力一來都會傳達到所有的部份。

3. 鉸節（Hinge Pin）：鉸節是滑節與剛節中間性的結合法，接頭用鉸鏈、剛球、剛軸、螺栓、契合等等活性的鈎接法。鉸節有滑節與剛節的長處。部份力量會消失在節上，不傳達到其餘的部位，就是它的特點。

結合法
 用黏着劑
 1. 線形材料的結合：膠、焊。
 2. 面形材料的結合：膠、焊及其他化學原料。
 3. 塊形材料的結合：膠、焊及其他化學原料。
 不用黏着劑
 1. 線形材料的結合：疊、搭、筍頭、結繩、鈎接。
 2. 面形材料的結合：疊、契、釘、栓、嵌。
 3. 塊形材料的結合：砌、疊、堆、栓、契。

造形的接合法方法很多，當然也得看材料與造形的單位形狀來做最後的決定。用粘着劑接合的是剛節，而不使用粘着劑的是屬於滑節和鉸節的方法。每一種結合用的媒體，都各有個的一套技巧，譬如以結繩為例可分六大類：

1. 結紮法（Hitch）把繩子捆到其他的物體上面。

2. 結節法（Knot）結繩法的總稱，做節或瘤的樣子。

3. 縛着法（Bend）把繩的兩端或兩根繩相綁着。

4. 編接法（Splice）把繩的兩端編結後連接起來。

5. 打結法（Head）記事或裝飾用在繩上留下的大節。

6. 扣束法（Seizing）用繩扣住東西。

7. 以及其他各類如 Whipping 等。（有專門書籍可供參考）

23.為什麼要造形？　24.追尋思源　25.造形的未來學　26.我的教學歷程

與造形有關問題

909.

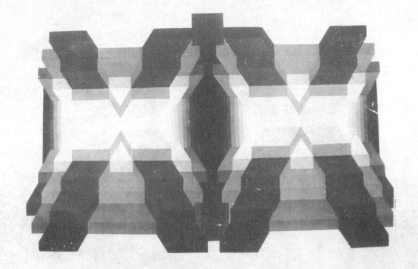

910

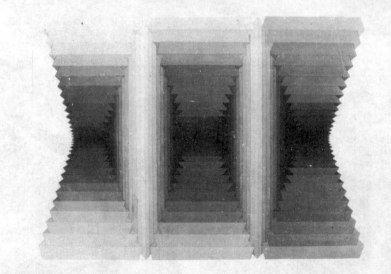

911.

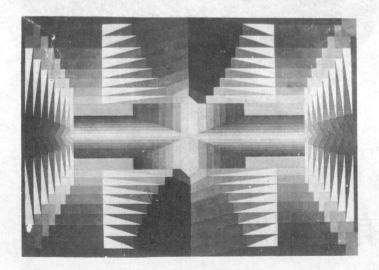

23 爲什麼要造形？

美學上是怎麼說的

造形研究的問題追尋到了這個程度，內容自然就比較玄虛而意境深奧了。在日常生活裏一般人是不會提及這種問題。就算偶兒會想起來，或者在學校裏提出這個問題，總也不致於想得那麼認真。我曾經給學造形的同學們輕鬆的回答過這個問題，舉了三項做爲討論的參考：

①爲表現快樂不快樂的目的而造形。

②爲改善生活的目的而造形。

⑧爲思想而哲學的目的而造形。

並且加以舉例說明，例如純粹性的美術表現，或單純的形色秩序的欣賞，就是以人類生活的快樂爲目的；而爲社會的工藝造形、工業設計、宗教性的造形、教育性的造形、社會性的造形（包括倫理道德）等等都是爲改善生活的目的而表現的造形。最後所謂爲思想而哲學的目的，當然指的是爲修身養性的造形，諸如習字（書道）美術活動中的文人畫哲學性的畫、禪畫，或爲純粹探討基本修養而做的基本造形等。以上是就造形的小範圍來討論的，當然造形也是爲了表現「美」，那麼「美究竟要做什麼用的？」這就不得不談到美的價值或作用問題了。

古典時期的人把美的或藝術的，對人生的直接效用看得很重，尤其把它們對實際現實生活的關係要求得很嚴格。當然假使我們站在人類學、生物學、民族心理學的立場去看，以藝術或生命的起源觀察，或多或少都會肯定美或藝術的價值和實際生活有極密切的關係。以後的學者提出自由藝術與羈絆藝術，或純粹藝術與實用藝術的分類，對於美感價值的判斷，已經算是相當進步的思想了。

德國的藝術理論家克羅砂（Ernest Grosse 1862-1926）曾經這樣說過，藝術在發生的階段受到了人類社會許多效用的約束，直到文化水準較高的時候，藝術的作用才獲得了充份的自由。可見美的活動或注意力，即除開美的固有價值，至於藝術的機能美，是會隨着人類需要的尺度而轉移的。克羅砂把藝術分爲靜的藝術和動的藝術兩種。靜的藝術起源於裝飾動機，動的藝術發生在原始性的美的感情：

裝飾藝術 {
1.紋身：動機在吸引異性，恐嚇敵人。
2.器具裝飾：動機在傳達各種記號、種類、宗教、巫術象徵。
3.造形藝術：原始繪畫或彫刻，動機純爲快感。
}

圖說908：

結構美、韻律美、層次美等等都是純美的表現，基本造形的目的如書前面所說，有很多存在問題待我們去探討，但是表面上却是滿足感與快樂感的報酬。

圖說909～911：

不分立體與平面的作業，探討存在的眞理；了解一切事物實存性的秩序是一樣的。表面的快樂與滿足是成就感，以後變成我們生活表現上，造形力量的泉源才是最大的目標。

912.

913.

914.

915.

916.

917.

運動藝術 {
1.舞蹈：律動性的快感、模仿的快感爲促進性的關係和社會的統一。
2.詩歌：歌頌民族與社會的和睦與統一。
3.音樂：加深與配合以上兩種藝術的發展。
}

德國新康德學派的哲學家庫恩（Jonas Cohn, 1869-1947）在這一方面也有相當獨到的見解。他認爲近代的藝術爲了要遠離實用、宗教、風俗習慣、道德、學問等的約束，堅持藝術固有的權利或固有的價值，曾一度衛冕成功，可惜矯枉過正，卻忽視了現實的「活」的世界，遂由他律的境界，又墮入泛律性的另一新境界。庫恩以及許多近代美學家都把許多藝術家或美學家，對於美或藝術上各式各樣的機能主張歸納成三類，分析了他們的意見：

1.感情的或心理的機能：其作用相當於一位純粹藝術的鬥士。

2.社會的機能：屬於一種有普遍價值的生活共鳴，即美的同化作用。美就是由調合產生的羣化感情與統一感情的高次形式。藝術是組合美的感情使能意識到生命調和的一種刺激手段。

3.自覺存在的機能：藝術眞正的歸宿，一個傲慢而主觀的，迷失了生命者的天堂。是日常生活所沒有辦法到達的境地，其作用爲自我超越的存在的體驗。

綜合以上所說，一般對於美的價值判斷，都偏向於考慮藝術的問題，即重點放在研究美的表現以後；卻忽視了美的固有價值，即美不屬於人所表現的以前。美是做什麼用的呢？假使你只是把眼光放在藝術的問題上面，那是絕對無法看清楚美的用途和其眞正的面目。因爲美的東西在藝術裏邊一定有，所以藝術的東西，對於美並不全需要具有。好像美的現實作用，那是藝術而後的東西，與美原始性的機能特質，已經發生了很大的差別。而以往的人偏偏就要拿這些形而下的藝術，後天性的專門作用，做爲他們研究美感用途的全部內容，想獲得解答，美感機能的根本問題，當然是緣木求魚，白費心思。

我想美既然是關係而後產生的東西，那麼毫無問題，美的使用，其固有的價值或機能，當然只有一個「關係的連繫」。一切宇宙間的存在包括元素、時間和空間的關係都靠它鞏固；所有萬象的美好需要它感召；各式各樣的藝術必須靠它顯身，去做好最適當的共鳴或連結。感情是藝術的生命，是自己和自己的連繫、自己和其他的連繫，然後再分別產生連帶的，因表現而再現的現實界的機能作品，完成機能美的各個典型，讓我們好稱它爲某某藝術。可見美的機能在關係的連繫，機能美（藝術在作用上的解釋）是關係的連繫加上生活和生命的意義。失去了連繫，美的面目將毫無意義。

自然美是存在有了關係連繫的結果，你若問：「自然美是做什麼的？」它應該回答你：「完全沒有爲什麼」，「不！連爲什麼都沒有」，「只是有自然的關係連繫吧了！」。爲什麼，是因爲人類要我爲什麼，我才爲什麼。在自然的那一邊，祇

918.

圖說912～920：

都是平面性的基本造形。作圖
的要領前面已經有了不少的說
明，至於造形的目的在那裏？
讀者從前面的一些理論其實也
已經多少進入了狀況。我想進
一步的我們可假設一個結論，
即基本造形是透過心理存在與
自覺存在的認識，想要把有形
的視覺現象，變成無形的視覺
生活的一種力量。換句話說它
是培養生活造形的力量者。

919

圖說921～923：

表現的目的是什麼？請看一看
所有的藝術活動，是爲生活的
感情！是爲生命的存在！……
。小小的人工花瓶裝飾，它會
給你答案？偉大的藝術創造也
會給你答案？……。

920.

有永恒的生息，沒有任何一個目的性的作用。自然美是人類給予的多出來的一個最神秘的讚詞。藝術是主體的表現，當然必定有關係的連繫，同時會具備合日的性的作用。但是這些多出來的作用，是在人間的美的表面效果，非藝術本身的內面效果，不是與自然美共有的關係連繫的固有本質。假使只是用藝術的現實性的作用來做全盤性的美的價值判斷，那是本末顛倒，坐井觀天，難免使答案偏袒。

表現的本質

人的生活，普通影響外在的活動，我們稱它爲物質生活，關係內在的活動我們稱它爲精神生活。而依造形特性的表面來觀察，物質生活靠建設，精神生活靠傳達。兩者的活動，一般統稱爲生活的表現。

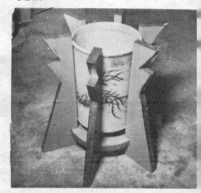

表現須靠媒介或媒體（Media）俗稱工具。各種表現方法有其不同的媒體，諸如一般生活以及文學、詩歌、音樂、繪畫、舞蹈……等等利用自然或人工物體、文字、音韻、形色、運動、表情……等等工具，種類繁多。其實仔細一想，這些東西不管是屬於間接的借用或者是直接的表達，所牽涉到的或深、或淺、或多、或寡，很明顯只能歸納爲一個代表性的東西──這個東西是什麼？我們應該說它是「形」。當然所指的是代表了所有條件的廣義的形。包括直接的形態和間接而富於暗示性的隱形。因爲我認爲視覺實爲一切感覺的主宰，形式乃其餘所有認識因素的總滙。不管生活的表現是屬於物質建設或精神傳達，總須要有動作做前提，這就是必須表現的意思。舉凡衣、食、住、行、育、樂等，各種活動在內，所使用的媒體是原始性的，或是現代性的；所表現的技巧是科學性的，或者是藝術性的，在本質上並沒有什麼區別！可是問題並不在這裏，問題卻在上面那些抽象的，幾乎是專斷的語詞必須要有更詳細的註解：

　　(1)形爲什麼能稱爲生活表現的主要媒介？

　　(2)形與動作到底有什麼特別關係？

首先我們來談談形爲什麼是生活表現的主要媒介。按直接的關係，從日常物質生活方面來看，形是和一切物質活動相隨相成的。例如房屋建築，室內的佈置是不用說了。另以衣食的小活動爲例，每一個人無不刻意在自己的穿着；每一位主婦無不爲自家的儲食費心。在這裏形爲任何用心企求的象徵；形爲任何達到目的主要手段。形掌握著一切存在的表面意義，沒有一個人能穿以無形，而吃以無影來欺騙自己。

若按間接的關係，屬於精神生活方面來說，表面上很難使人了解，形所以能成爲精神生活的表現媒介。但是有一項容易爲大家所接受的，那就是繪畫和彫刻藝術，繪畫與彫刻是以形爲主的藝術現象，是依形爲傳達感受媒介。本來形的精神表

924.

925.

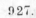

圖說924～927：
我們能不能試想一下，經過這
些基本作業的過程我們獲得了
什麼？它在我們視覺生活裏生
長了那些力量。

926.

927.

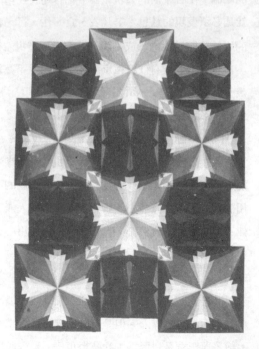

現該止於形的藝術為巔峯。可是我認為，至於表達情意或宗教感情等的精神傳達，從形勢心理的觀念來覺察，形依隱形的特性，乃不失為其做為主要傳達的媒介地位。就如離形較遠的詩歌、文學、音樂，我想也脫離不了形的形勢作用。如曾經在歐洲風行一時的色彩音樂和為形聲而努力的新詩都是對形極具憧往的明證。因為形為宇宙萬物的表面現象，一切規律和秩序均借形的形勢安排而為我們所認識。何況人本身也是自然現象的一部份，深深含蓄著自然原有的視覺特性，那麼詩詞，音樂裏的語意、韻、量、色、階……等等豈能不借助形勢的暗示性和潛在性，不藉形的藏性而有所獨創？而能為他人接受？

現在我們再來看看形與動作的關係，形是靠動作來改變它的視覺效果，所以動作不管它事先是有意或無意都會使形的秩序有新的安排。如自然現象，在某些或然的情況下有一定規律性的變動。所以形的改變，除了人為的動作之外，都應屬自然現象的變動。（當然嚴格的講，不用說牛吃草，草變短了，魚弄水而水波動了，就連人的行為也應屬自然現象的一部份。）所以在人為方面我們可以這樣說，形就是行為的結果，而無意的作為稱為形，有意的作為就叫做造形。而其表現活動稱為造形活動。如剪裁衣服，要長、要短、要大或要小，同是那一塊布，是要裁成外出服呢？還是晚禮服呢？就得看主持者，做該項東西的用意，也就是說對該項東西造形的意旨了。造形活動小的有如小孩的玩積木，大的如日用品的改善計劃、建設計劃、都市計劃、衞星計劃，自古到今，人類的歷史，就是這一連串生活造形的表現。

所云行為的本身是屬有意或無意，對於這一件事我們有更詳細的加以分析的必要。換句話說什麼是形，什麼是造形，應有一定的標準。誰都知道，鳥會築巢，蜘蛛能結網，其他的動物或生物之中，也許尚有很多能做出近似這類的工作者，尤其看它們做東西的精巧，實在令人驚嘆，可是我們是否可以把它們的這種工作，和人的活動一視同仁，也把它視之為造形？這些動物或生物的作為，從外觀上看與人的造形表現極其相似，其實在本質上是根本不同。何以見得呢？最起碼我們可以這樣說，這是動物或生物的本能，它們也只能有這些範圍的表現。因此造形也就變成了人類活動的專利品。

那麼在人類方面無意的動作，結果只能稱之為形，而有意的表現才能算做造形，這要如何解釋？譬如以沙灘上的脚印為例來講，假使這個脚印是行人無意的，即與關係人的意志不相干的結果，那麼我們不能把它當做造形，因為那種脚印與其他任何動物可能走過的脚印並沒有什麼兩樣。相反，設若所留下的沙灘上的脚印是行人有意識的做為，是故意一一印上去的，那麼不管其結果形態是怎麼樣，是整齊或不整齊，甚至再不像個樣子的形狀，我們仍舊可稱它為造形。因為這時候，這一個人的心中存有某種，有計劃性的造形意識，所以這一種行為當然堪稱造形活動。

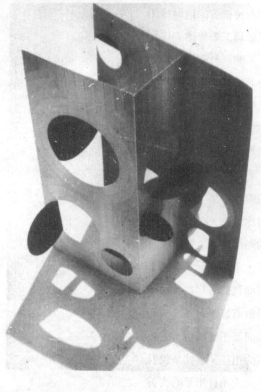

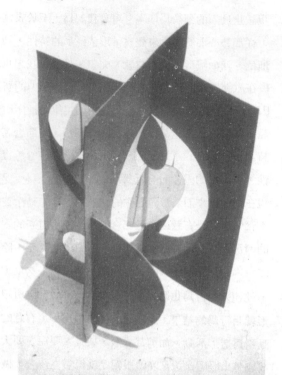

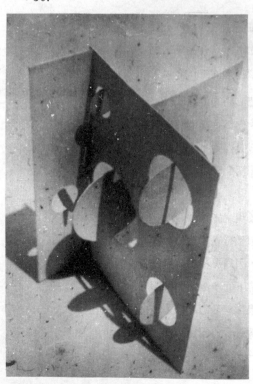

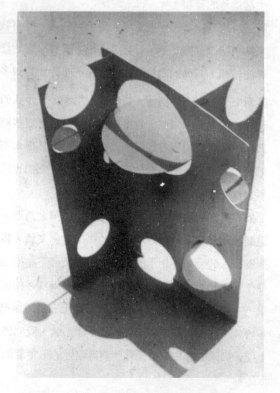

木匠把幾根木頭構成一個窗框的時候，木匠的動作是到底的一種造形活動，木頭框子是正確的一個木匠的造形物，可是我們一定很清楚，木匠去掉不要的木屑，當然不可能是造形物，當時木屑決不可能是木匠的造形對象。

東西完成以後，下面當然是使用的問題，使用分自用與他用，即銷售或讓與他人用的意思。假使是供給他人使用，當然在這裏就有交易行為，相信早在設計之初已有妥善的準備。在此地根據造形表現的意義，我認為最主要的中心工作，在於了解造形物在實際應用上的反應，據以再獲得形式上更深刻的意義。

表現的動機和形式的意境

生活的表現是為生存而做的有計劃的行為，那麼求生存實為一切生活造形的開始。人為的形式，不管其為何種類型，其形式的意境一定脫離不了為生存的動機而生成的形象。前面說過，人類的生活可分兩方面，一為物質生活，另一為精神生活。而物質生活靠建設，精神生活靠傳達，兩者均靠有形的造形來完成無形的意慾，以達到滿足生活表現的動機。可見生活形象的意境，當然很明顯地可看出生活表現的動機，生活表現的動機也毫無保留，可歸納入生活造形的行列。本來生活的形態應隨着生活的環境而改變，除非在學理上相對性的狀態下，不可能有固定的情況，如列表分析以下：

1.傳達性的精神式樣的形式：

> 無定形的抽象形→精神滿足的形式
> 定形的概念形→精神傳達的形式

2.建設性的生活機能的形式：

> 無定形的抽象形→生理、心理學的形式
> 定形的概念形→數理、幾何學的形式

形式的分類嚴格講，實在不容易用簡單的幾項意思歸納得出來，不過只要依一定的組織與合理的判斷，就是生活環境的或然現象再多。分辨歸納之後，最後仍舊可以看出它們的特性。如小溪、河流、海灣、大洋；小血脈、血管到大脈管都一定按條理可以歸屬。我想造形按動機來分析其形式的依歸，有很多好處：

①與生活表現的脈路一致，容易了解形的意義。

②順乎自然，合乎人性，實為宇宙中同一道統。

③不受時空的約束，能隨環境變移，而不失其原始特性。

④形態概念不受拘束，形式應用不受壟斷。

⑤定形問題是屬觀念上的相對問題。

按表現的動機，我們把造形分為傳達性的和建設性的兩種形式。首先我們來看看傳達性的精神式樣的形式，在實際生活上的具體表現如何。按照人類所具有的先

圖說928～931：
建築系的同學做的研究形態光影的立體基本造形。任何人的表現動機和形式的意境應該是一致的，不論你的學習目標如何純粹，如何廣泛或遠大，現實的踏板還是在我們的腳下。這種基本造形像是誰做的呢？

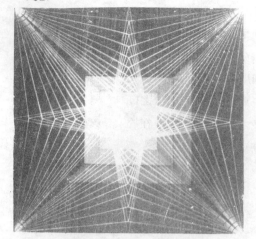

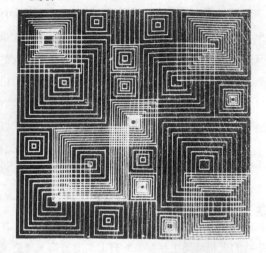

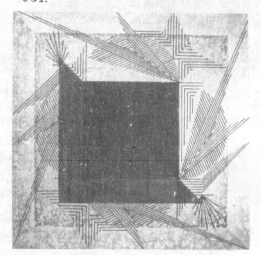

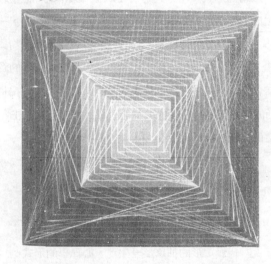

天的理性與感性的特徵，我們尚可把傳達性的精神形式，細分為①無定形的抽象的精神滿足的形式②定形的概念的精神傳達的形式，兩種。所云無定形的抽象的精神滿足的形式，最能代表這一類造形的是美術表現，他如所有純藝術的美的表達，都應歸納到這一門行列。它的本質在感性，儘管你的美的處理再理智，其內容的意識與氣度，離不開感覺的原則。這種表現不管其用形即描繪的對象再具體，應該都是抽象的，形隨意起波，意與形互為因果。就是舞蹈的表情，音樂、詩歌裏的心理的或屬於物理的，美的律動都不例外。它的特性也就在其個別性，最能吸引人，也最不能使人完全了解，所以也可稱為純藝術的形式。

定形的概念的精神傳達的形式，文字是這一類中最好的造形。其他像符號、標幟、廣告，在造形上的表示意義是相同的。它的生命的掌握在理性，儘管你的用意處理得再富感情，其內容的意識與規範，離不開理性的原則。這類表現不管其用形即描寫的意境再抽象，應該都是具體的。世上有各色各樣的標幟、廣告、各種不同的語言文字，它們的形狀都不一定相同，可是它們的用意卻相同。這種造形特性在於其普遍性，即共同的規範性。（不能只看外形如詩歌，文學只借其形，實質上意在形外的造形，應不屬此類。相反亦同，如書法非傳達的形式。）這個形式不一定能為人們所接受，可是它希望能為任何人完全了解。其功能的評價也都在這點上面。所以說是定形的精神傳達的形式，意義在這裏。

其次再來看看建設性的生活機能的形式，在實際生活方面能有什麼特性。同樣的道理按人文上理性和感性的特徵，我們也可以將建設性的生活機能的形式再分為①無定形的抽象的生理、心理學的形式②定形概念的數理、幾何學的形式兩種。這裏所云生活機能的特性，當然指的是物質的建設對人性的適應來講，也可說是人文工學的意義了。即①的情形偏重人，②偏重於物。兩者的造形表現均較傳達的形式有具體的客觀視覺成果。譬如①無定形的抽象的生理、心理學的形式，不管個人有個人的嗜好，或不同意見的不同設計，形狀誰都可以把它改變，同時形的賦予讓人無法比喩，可是它始終是具體的東西，可以讓我們看到或用手去摸到。好像工藝設計品，或工業產品。他如一切衣、食、住、行、育、樂的日常必需品都是。這種生活的造形貴在感性，不管其製作的過程是理性的，只有不違反生理和心理學的原則，其造形才能產生，其造形才能夠推廣。（如插圖同用途不同造形）這種表現的造形性格，有很多場合，不但要求普遍的合目的性，也須要考慮個別的視感覺上的親密感。正確的講這種造形形式是人和物的函數，所以人的表現有時可能很客觀，也許有時候會極主觀。例如古時候宮殿裏的傢俱很粗笨，一點都不適合生理上的機能，可是外觀精巧而富麗堂煌，很能滿足虛榮的心裏要求。相反現代的傢俱雖然看起來舒適愉快，可是結構單純用料簡單，在視感覺上，覺得有時份量實在不夠！

圖說932～937：
有層次的彩色底紙上做成的線形視覺造形。這是比較困難的作業，因為上了顏料以後的紙上，用鴨嘴筆拉線，容易失敗，不過造形設計方面來說，多了一層視覺變化效果。

457

圖說938～940：
視覺中心與變化研究，平面性
彩色基本造形。人常說實用美
和純粹美這是分類判斷上的兩
分法，諸如精神和物質，理性
和感性者，從實存性的立場去
想，這是毫無意義的事情。

939.

940.

定形概念形的數理、幾何學的形式，是絕對純理性的形式，從彼此的關係上可分由比律的和個別的，去觀察。前者如形式關係上的黃金律、動律，後者如點狀、線狀、面狀、塊狀（如球體、錐體等）。從形的性格上來看，又可分為量的和質的方法去了解。前者如同一單位的堆積現象，後者如雙曲線、拋物線等同一單位的軌跡現象。（如插圖）這些形狀不因感情而變動，即不因人而變，所以我們又稱它們為純粹的形式。它是連結已知與未知事物的基本形態。這種造形形式只有發覺沒有創造。在高度科學技術發展的將來，如电子計算機等的藝術性的使用，一切可以由計算得來的造形時代，可能在不久的將來會誕生。

審美與實用的分度

生活造形的基本要求有四，即實用性，審美性，經濟性，和創造性就是。實用性與經濟性，審美性和創造性，各站一邊，在意匠上成為條件極為相左的兩組。其中經濟性的條件越優，越能促使實用價值健全而普遍；創造性的條件豐富，更能提高審美性的價值。各成性格相似的一組，佔著內容完全不同的兩個極端。所以通常在設計時，大家的用心都集中在這兩極端的代表：審美與實用的問題上面。因此在本節我們有三個項目必須去深入了解的：

　　①什麼是美，造形表現所針對的美在那裏？

　　②實用是什麼？

　　③生活造形的審美和實用的分度要在什麼地方？

那麼第一我們先來看看什麼是美。這是一個美學上的問題，在此地無法做詳細而透徹的解答。不過我們不難了解，人類的精神生活，不僅僅限於認識的或思惟的智力活動，也並不止於意志的或慾望的追求。實在另有一種美的感情作用。也可以說是一種，對於環境的事物，如自然界的或藝術表現的作品，觸發了感官時，我們發之於內在的滿足或不滿足的感覺。能引起這種滿足或不滿足的感覺的，換句話說，凡能感動人的因素的，我們就稱它為一種美。那麼造形表現所針對的美在那裏呢？我認為美究竟就是美，沒有所云藝術美或工藝美等的分別。可是美有深淺有程度的差別，因物我兩界的狀況不同，所得的感覺的結果也就不同。而生活造形所針對的美，本質是相同，可是表現時所要求的條件與態度却不同。所求的是美的大眾化與普遍化，能刺激大家的合乎時代與環境要求的美。不是設計者個人憑主觀判斷下新產生的，沒有憑據的美。換句話說生活造形的美，必須能放在時代的任何社會的大家面前，而不失其極大的魅力與新鮮的美的號召者。談到實用的問題，這是一件很難分別清楚的事情。有人以為實用是屬於人文工學上的機能性的問題，而有人却認為不僅是涉及人文工學上的，同時也牽涉到心理

學上的問題。顧名思義，實用的造形，當然是要使人與之接觸時，能有實際使用上的滿足者，不獨是特定的個人，而是普遍的所有的人。使用上的滿足，固然與接觸時五官感覺的方便舒適有關，與生活經驗和先天潛在意識的幻覺，也不能相克或矛盾。記得不久以前，有一次我預備爲某科學實驗中心學校，購買一套開會用的桌椅。這一套桌椅是最近臺北的一家大傢俱行，特地爲一家外國商務機構設計製造的，價格普通，使用不管你從那一方面去觀察，均屬優良而實用的作品。可是學校後來並沒有訂購成功，理由是有些單位主管認爲設計得太簡單，對我們大學校（該校爲80多班的中學）未免排場太差。更妙的是裏頭有一位國文科的老師所提出的反對理由總是「太輕快」。因爲這位老師是在二次大戰時長大的，家裏是古色古香，有點像先天憂鬱的家庭。

所以實用問題，是一種相對性的見解，是設計者對人、對物的環境處理的哲理。若依現代科學的看法，應當是關係生活調查的統計學上的內容。所以實用的意義只能說是，爲了要實現滿足某特定目的和使命的努力。在人文調查方面，材料正確的應用和製造技術的適應方面，都需要合理的考慮。依最起碼的代價，來換取最大、最廣泛的效果，也就是我們實用心理的最終目標。

普通一種造形，它所面臨的問題，並不是單純的或沒有不連環的狀況。其他的不談，先是造形上審美與實用的份量就無法給予適當的判斷，或者說清楚的使兩者做合情合理的交議。所以除非有正確的調查和統計資料，造形的結果，難免流入主觀的或聽其自然的命運。尤其調查的不合理，更會迷惑表現。何況許許多多不同生活條件的人都異口同聲的要求，他不但要美，也要很實用，對外行的設計者來講，這豈不變成了一個虛無飄渺的條件。

圖說941～944：
單純的線形平面造形。可是 941 圖有人說那是一個燈籠，這種現實的概念，在其餘的造形上就說不上來了。可是 942 圖能不能立起來看成燈籠呢？我想這在造形研究上並不重要，反過來說實用裏頭的基本，關係如何值價我們探討。

941.

942.

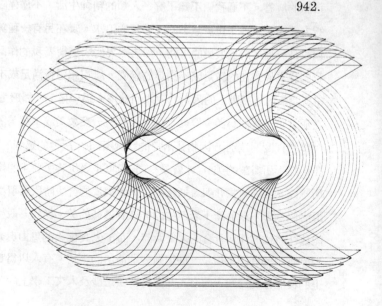

美與實用在一個造形上面，有如形與色，是一種一體的兩面性格。實在不容易分開，也分辨不清楚誰應佔份量多，誰應佔份量少。因為任何一種造形，都免不了要受人、物、技術等的條件影響，否則依個人的看法，審美與機能在表現方面，既不相克也不一定相成。有人說造形表現太注重美，則實用性的表現會受蒙蔽，太重視實用則審美的條件會受損，這些說法我想理由並不充分。美與實用雖然性質相左，可是並不是放在槓桿上兩端的東西，絕不會如天平有一邊提上另一邊就必須要下去。兩個要求既不是成一定的百分比，在相對的情況下，可能都有接近100 分的機會。所以任何一個造形者，假使這樣想「我要設計這一個東西，實用成份應給多少，而審美的成份應該給多少？」是一個問題的問題。在任何一個審美的造形上，都有實用性可發揮的無限的形態，同樣的，在任一實用性的形態上，都可以建立無窮的審美條件。設計者只要不會容易滿足，奇異的神蹟會一個一個顯出在面前。有人說藝術品是純粹審美的東西，而馬達為純動力的東西，是純粹為實用的物品，可是按生活調節的立場，是屬成份與比例多寡的問題，我想見解絕不可過分墾斷！

依人文特徵來說，只要站在合乎環境適應的立場，任何工程學的、技術學的、心理學的或審美學的要素都不應該單獨存在着。只有依一定的目的，融會在一起能達到結果為統計學上最高百分比者，我想應是當時最實用，同時也是最美的東西。總而言之，無論造形表現是應何種目的的要求，不但要全力為實用着想，也要不斷為審美追求。

943.

944.

24 追尋思源〔尋找造形的好榜樣〕

圖說945～847：
建築科系的學生所做的紙板彫
塑立體基本造形。這些作品當
他們在作業時，不可能是無中
生有，可是你一定說它是參照
現實的建築物作成的，那還是
有些過份。人類經驗的累積是
綜合的，靈感由那裏來？

在基本造形的研究上，所謂追尋思源，是一種積極性的追尋，並研判有關資料，
開拓思想淵源，創造藝術新機運的工作。找到新刺激，孕育新生代的方法，對於
有意從事於研究工作者是一項不可忽略的基本要求。

這裏所說的新刺激即指造形表現的對象或主題的稱謂。一個能從多方面獲得資源
以及創造性的實質上鼓勵者，他的表現內容一定如神龍添足，鯀魚溯水其結果會
如何？連自己也都無法衡量。有些研究者在尋找好榜樣時怕他的創造性多少會受
到干擾或某些拘囿等等不良的影響。這也許是事實，然而從文化傳統與生活環境的
立場來觀察，以往多少天才藝人，曾經埋沒於社會但也刺激了社會；幾多特殊人
材，從家人的擠壓中茁壯，多少人才埋沒於烏有。一般的狀況來說，創造力的影
響，當外來的感染力超過創造者內在的生命力的生長時，著者易於萎縮而變成普
通性的工匠，但是當外來的感染力或供應的資料再多，倘若創造者的生長力能夠
涵蓋時，不但原有的資源無法保留它原來的蹤影，其再多的供應，也只能當做創

945.

946

947.

462

造者的墊腳石。天才者就自動的把它所有的好處吸盡，變成自己創造力的內涵，而把不要的表面性的渣滓丟棄，慢慢地滙集所有的精華，形成一個驚人的創作。把握造形思源的對象，不好任易固定或形成某特定公式範圍內的觀念。成見的形成是創造力老化的現象，活動範圍的固定，將會引起表現內容營養不良的結果。我們也應該記着，便宜的東西或以爲低賤的事物，並不一定是營養值價不高的象徵。思想的來源大致可分爲兩方面來說，其一爲主動性的，來自內在的自我存在的事實，靈感、冥思即是這一類活動的表現；另外一種爲被動性的現象，來自外在性的刺激，而後反射或蛻變出來的結果，諸如人受到自然性、社會性、藝術性現象的感動所引發的思惟。內在主動性的內容，走的是比較偏向由抽象到具象的路，本身靈活變化神速，須要即時把握或記錄，不然稍縱即逝。外來被動性的東西，來自既成的事實屬於客觀性的刺激，所以不管怎樣開始於具象而後朝創造者的心路歷程，卽理念的抽象性世界再轉化表現出來的。因此進行過程較長而速度緩慢，聯想或相互的干擾多，思惟廣泛創造結果紮實。

靈　　感

靈感對藝術創造就如同雷達作用一樣，藝術家無時無刻不在全神的觀測着。觀測宇宙間所有能夠引起的打擊，感受並反射富於創造性的表現。包括心裏中的愉快不愉快的感受，對於社會相的善惡愛恨以及思想探討上的人生意義等一切存在，無不精心計較。

什麼是全神呢？是直覺最活躍的現象吧！或是整個人體存在的全部活動的事實。靈感當然不是單一感覺器官作用的現象，也決不是部份感覺器官合作的結果。倘若一定要以語言來說明，那就會好像說明藝術表現一樣的勉強！因爲克魯齊（Benedetto Croce）說直覺就是美，就是藝術的表現，是以存在的整個事實，包括所有「人的經驗累積」透過所有生理器官和精神動員滙合的力量所感受的現象。行外的人常常要以概念來接受藝術的表現，或用一種科學的知識來分析說明藝術的內容，那是多不可能的事。

創造行爲誰都很重視靈感的作用，所以藝術家隨時都在密切注意它的動態，尤其在藝術氣氛濃厚的狀態下，它時時刻刻都會出現。我在圖解美學裏把這種狀況歸類爲三種：

　　①神秘的靈感：突然爛爍出來的妙想。

　　②渾沌的靈感：經過苦惱或憂鬱昏迷的意識狀態，忽然開朗而凝結形成的。

　　③冥想型的靈感：聚精會神，精神狀態爲之異常激昂，爲千錘百煉後終於完成的構想。

靈感是認識美的一種作用也是取得美的一種力量。而當它不斷地流露出來時，如藝術家把它描述下來，速記下來時，它就變成了創造上最寶貴的資源。基本造形事實就是這一類資源的構想，靈性活動的意象。如書的前面所主張，它是一個無形的力量，假使靈感是創造力的隊長，所有基本美的存在都應該是屬於它的隊員。因此造形美術要尋找好的榜樣，有關這一方面的智識以及和它的關係，變化和應用的技術，必須要有深入的研究不可。藝術家對於直覺或靈感的把握，重在剎那間迅速的，專注地領會下來，應用各色各樣的不同記錄方式，把美的意象綜合性的將它表現出來。若有必要或來不及直接表現，則應設法用變通方式依美的不同性質，使用最有效的備忘方式，間接的把它暫時掌握下來。基本造形的應變，就是用表現媒體將它形式化，譬如本書的所有插圖一樣，都是基本造形意象程式化記號化的象徵。雖然意境不一定能夠實現到完全的深度，但是確實已經盡了力量，對於以後進修研究或基本修養的累積作用一定很有裨益。

常常有人問如何捕捉靈感？我想不妨把這一分類的靈感分爲三種來談：

　　①天眞型靈感。

　　②熱情型靈感。

　　③無我型的靈感。

大家都見過小孩作畫，小孩把全神都貫注在畫面，決無一心兩用，不理會任何干擾，他們在迎接事物一定如畫家米羅（Joan Miro 1893-）所說：「隨時準備着一顆赤裸裸的心靈等待着。」這一顆心是多天眞的使者。

「願天下有情人都成眷屬」乃是工作的熱情，而努力的追求一定獲得應有的報償。熱情本來與靈感並無直接的關連，可是他的眞誠和欲求的動力，已經滙合了他所有經歷以及智慧的事實，變成了一股直覺的力量，如畫家梵谷（Van Gogh 1853-1890）火熱的一生靈感隨時都在陪伴着他。

無我型的靈感，常常在德高望重的老人家，或文人哲士大藝術家等的表現裡領略過。所謂天人合一，物我兩忘的境界，這是靈感經常顯見的世界。總之，靈感遊離於無關性的世界，和非功利性的超越性的宇宙之間。如何才能捕捉到它，應該要看個人的造化。

自然形態的啓示和應用

在造形研究上自然形態的啓蒙作用是一件重要的事情。一般稱模倣藝術是指美術表現，借重自然形態的意思。模倣藝術在世界各地各時代都有極其成功的先例，古代希臘的古典美術就是這一種造形美成就的實例之一。後來在歐洲的文藝復興，掀起了高潮，接着19世紀初古典派集其大成。這些畫派或畫家對於自然的觀察深入細微，後來有些人甚至於使用數理觀測法、明暗法、解剖法、色彩學、構圖

圖說948～951：
和945～947圖同一類的作品。人喜歡模倣那是敬仰存在的表現，不過也嚮往創新，那是尊重自己的主張。因此任何動作，人本身都是經過協調過的行爲。

164

948.

949.

950.

951.

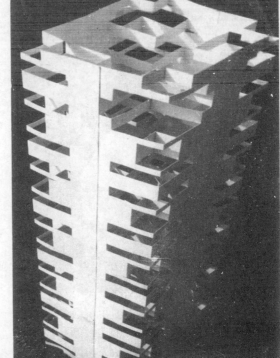

學等等的科學技術，欲達到模倣自然形態的極至。

事實上人類的模倣力量不止於此，所謂外模倣與內模倣，所指的就是人類的模倣不僅有上述客觀的表面形式的模擬，也有自然宇宙，內面性、秩序性、關係性的追求。不分古代現代中國文人畫對於這一方面的藝境，是有獨到的見解。現代西洋美術自19世紀塞尚以後，也都偏向這種內面性的追尋與模倣，尤其抽象美術的世界更達到瘋狂的狀態，他們透過心靈直覺大自然不可見的世界，表現宇宙存在真實的另一面。

自然的啟示當然不止於肉眼可看到的表面的形象。何況外觀與內在是一體的兩面，整體的了解才是真正徹底體會存在事物外在與內在最完全的方法。我在拙著視覺藝術裏〔視覺抽象與自然〕曾經做了一次較深入的研討，嗣後雖然覺得太偏重於自然存在的哲理分析，關於接受它的啟示後人類應該採取如何的步驟或方式，來把它加以模擬或應用却很少提及，是一項不足的憾事。每一個人都明白自然的啟示和人類造形的意念，其關係的密切是不可否認的，因為人的經驗是連續的，甚至於和自然存在環境形成一體的關係，不論你直接的模倣或間接的潛意識的創造，都逃不了大自然完整的掌握。

952.

953.

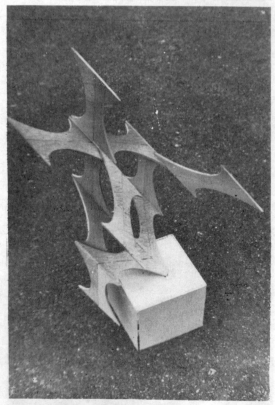

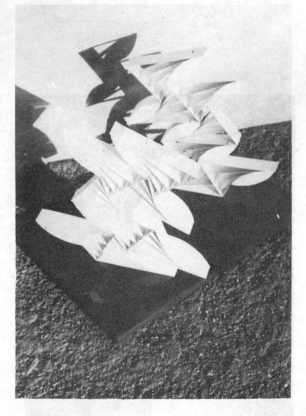

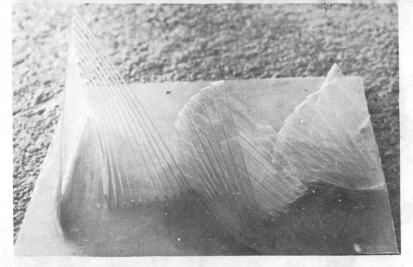

954.

圖說952～959：

面形的立體基本造形。很難在
這些造形上看到現實的概念化
的形象。但這並不表示他們的
活動完全沒有參考到任何來方
的意象。一切純粹的抽象都在
存在的內面，功力高的人可以
念無字天書，造形力强的人可
以透視存在內面的真相。諸如
造形原理就是這些人參照有形
的存在，說出來的無形真理。

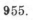
955.

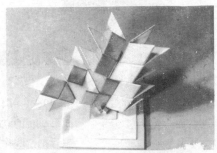

956.

957.

958.

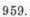
959.

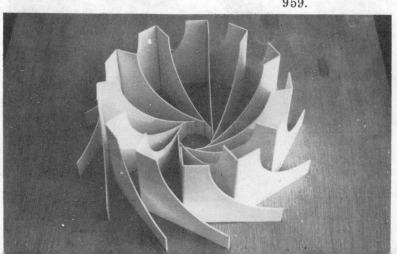

467

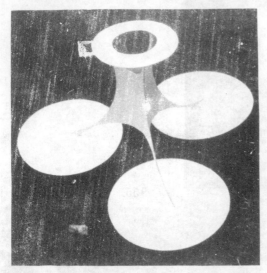

960.

圖說960～964：

面形材料的立體造形作業，試想看把這些作品放大到比人大10倍以上的尺度，然後把它置於公園或廣場、路邊等，那就是環境藝術的動機，模倣與自然周遭的身歷特性而來。他們想把人類的藝術活動與作品的

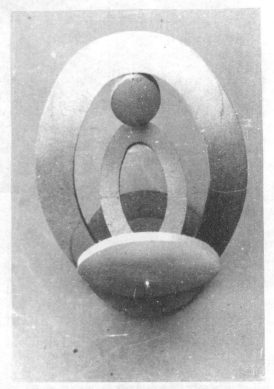

961.

962.

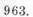963.

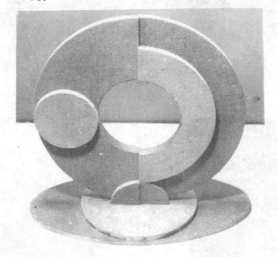

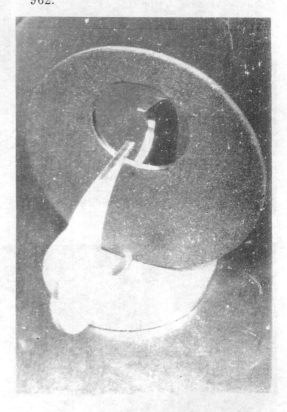

追尋存在的根源，大自然確實是一面最好的鏡子。萬象的變化足於爲一切意念的師表。造形上的形、色、質地、光影、結構、比例、價值、應用等等，沒有一項不能提供足夠的資料或參考。問題在於我們應該如何加以引用：

①利用多一點的時間儘量直接和大自然接觸。

②二手資料如照片或印刷品、幻燈片與原來事物的感覺差別以及空間存在的差距在那裏，必須經常做深入的研究。

③自然現象的觀察與自然哲學的對照與反省應特別細心。

④什麼是自然律應不斷追尋和探討。

⑤注意心理學上的聯想作用，以及其應用上應注意事項。

⑥聯想作用和相關資料的對照分析及其參考價值問題。

⑦一般採取自然形態的步驟是：

A．平常就要訓練自己的眼睛能看得「見」；見得「深」；深能「解」而後能思維創新。

B．用記憶法、速寫法、素描法、解剖法、攝影法或實物保存法收集相關資料。

C．資料分類，應力求符合自己所研究的體系。

D．比較（視覺造形）研究是一項極其有效的方法。

E．必須隨時做研究心得記錄或造形速寫。

F．採擇使用資料不應唯美是求，宜權衡全局。

⑧深思各種觸發造形意念的自然因素。

⑨多分析優良的個案（所謂美或好的自然實例）增進對自然的了解。

⑩實例分解不要只偏重科學性解剖也應同時注重心理變化或存在哲理追求。

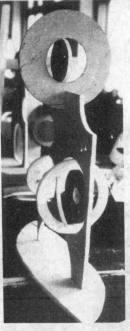

964．

界線消除，使環境、生活、藝術一體化，打破傳統的畫框觀念，進入無作品作家或觀賞者之分的境界。尋求綜合性、宇宙性的藝術形式，使感官全部與作品能產生同時、同位、同一共鳴的效果。

自然律

許多人常常誤會藝術家（尤其是畫家）是一種狂人。因爲他們常面無表情，目不轉睛地凝視對方，甚至長達數分鐘之久。誰曉得，這正是藝術活動的緊要關頭！藝術家集中了他所有的精神，透過智慧之窗，正在追尋着宇宙萬物的神秘哩！法國大畫家 Paul C'ezanne（1839～1906）在凝視自然的結果曾說出了構成自然的基本形態爲球體，圓錐體和圓柱體，後來遂成爲立體派運動的形態原理。

自然風景是相當耐人囘味的，在我們的眼前永遠顯得那麼和諧而有條不紊。可是却很少有人，用些時間去思索一下，究竟爲什麼原因？好像企求了解一部大儀器內的一個小零件存在的意義和它所以成形的道理，或疑惑這樣一個大宇宙，飄下了一片小黃葉的秘密。

想起幾年前曾經在阿里山巨木下靜坐的事情。是蔚藍的淸晨，老鷹在盤旋。白雲

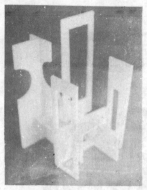
965.

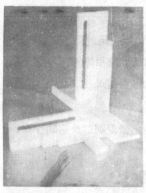
966.

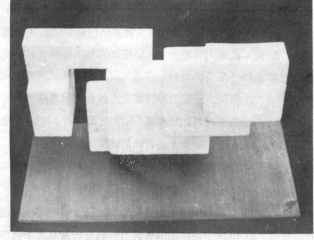
967.

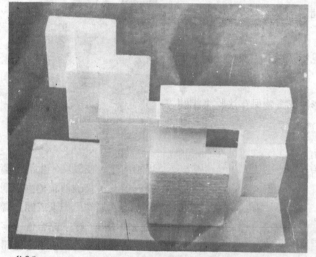
968.

圖說965～972：
除了 971 圖共餘都是普利隆材
料的構成。普利隆材料的表現
工作方便，是小型的造形研究，
學校裏短時間的快速教學單元
是理想的表現媒體。可是任何
實驗性的造形研究，都有一種
困擾，那就是巨大感覺或環境
性感覺的培養。因爲模型性的

969.

970.

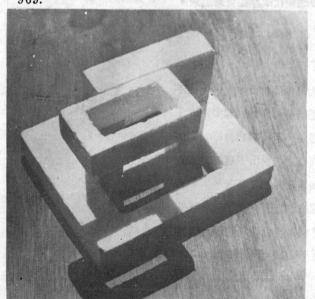

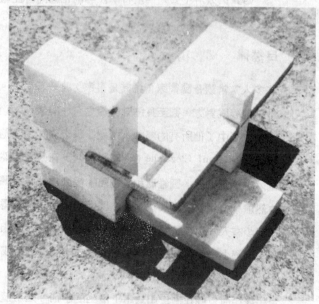

在藍色的蒼天上空漫遊，如幻如夢。尤其在大氣的襯托下，白雲顯得特別潔白而驕傲，我想，當氣壓變化的時候它有一天仍舊會掉下來的。坐在樹邊流覽，巨木參天，穿過茂盛的原始森林，有的樹梢正在比着它們的高低。在這種高山而苛烈的氣候變化下生長着！山谷裏的樹像伸長着脖子，企圖越過高處的那些灌木一樣，蒼蒼簇簇相當壯觀。像我身邊的這一棵巨人似的紅檜，粗紋的樹皮上爬滿了草莽，晨露在上面晶晶發光，大樹的根緊緊地磐在阻岩的裂縫中，岩石上有風霜雨雪所浸蝕的痕跡。下面是深谷，泉水奔放在谷間，沖着千年的卵石子，水道灣灣順着成行……。沉思之間，魅力無比的大自然構成的秩序，帶我暢遊在夢裏！

構成了這些景色的一切自然形態，不管它是生物或無生物，都在這種環境和狀況下，顯示出該物體本身所以存在的性質與道理。也可以這麼說，在其他不同環境狀況下，任何現象所不能有的特獨的形態。同時在此時此地，我們假使把它們個別的形態和性格特徵檢出來觀賞推敲，它們之所以產生的條件，除了氣候是共有的之外，其他的就是造成這些物體存在的性質和形態，所具備的原來的整個環境情況了。這個意思是說明了這些一切物體存在的性格和形態，是經過大自然整體，嚴密的相關關係所胎生的。換句話說，所謂個個景物存在的性格和形態，就是構成整個景色的特徵的原因之同時也是整個景色所具有的環境狀況下所產生一個結果了。

在如此嚴密的條件或內容，相互鑄造下產生的各式各樣的形態——氣流與白雲的變化；原始森林參差競長的現象；樹皮與野生的草莽和浸流在上面的露水；泉流

造形太小，不能與心目中聯想的大型構造物，尤其是自然對象如山•水•岩壁等相比，於是由參考資料引發的靈感，雖然發生了創造的促進作用，可是始終總令人感覺得，自己的作業不對勁，與自己意想中參照或聯想的事物之感觸不相同。

971.

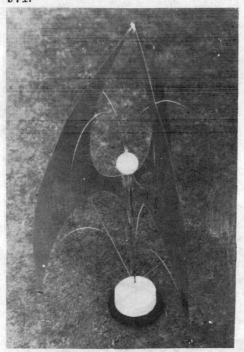

972.

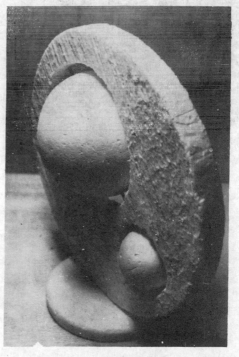

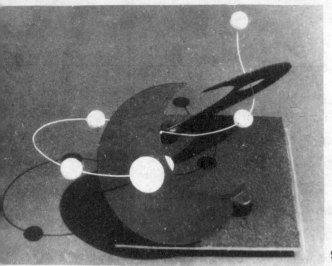

圖說973～976：

在南部旅行的途中，一位同學
在水果園問我他用普利隆球做
的造形美還是果樹上的景色美
，因為我喜歡畫油畫，如此綺
麗的景色，一時令我恍然，我
知道學生比照了一個好榜樣，

973.

974.

976.

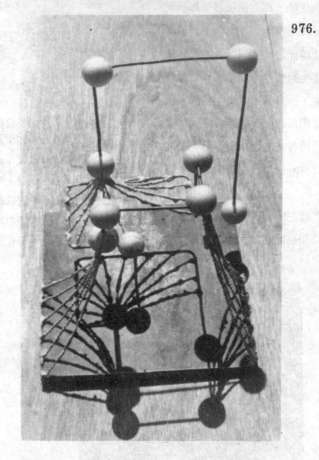

975.

老師只好答說「都好呀！各有
個的不同境界。」自然的形象
在點的造形作業上竟有如此接
近而可借鏡檢討的模樣。

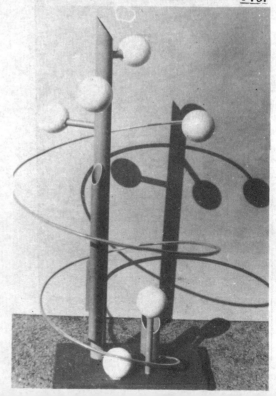

，卵石和灣灣的水道等等——是其他的景色所不能相同的這種風景的特別造形。因此在這種情況下我們所指的風景一詞，寧可用空間一詞來代替，實更恰當些。因爲在同一個空間上的一草、一木、一石的形態，固然不能視爲各個獨立形態的存在，同時也不能視由一個個自然存在所湊合而成的綜合體，稱爲一種獨立的新空間。現在把以上所述對自然景色的見解，做個整理可歸納成以下二點結論：

　①所有自然形態，不管其爲生物或無生物，該物體所以存在的性質或形態一定合乎自然一切形象化的哲理。

　②做爲鑄造一種自然形態的特定環境條件，必須是在該環境下，具有各色各樣的自然存在的性格和形態所相互關連的影響和綜合下能構成其本身的空間者。

總之，這種對於大自然內一切形態和空間，相應並存的道理，不但對一般形態的觀察，就是對我們所有生活造形的思惟法則，同樣有其重要的參考價值。

〔自然形象的圖說〕

從上面的研究，我們曉得了自然形態相互存在的道理，現在我們進一步再來看看這些自然存在，在我們視感覺下的結構和組織。由自然科學的進步，我們了解了宇宙萬物，或說一切物質均有一定的結構和組織。科學家重視物質的元素結合，我們現在暫且別論其抽象元素的假設，先觀察一下，因元素構成的分子結構的形態現象，即它們視感覺下的圖形如何？

那是一種極其微妙的事實，只要我們肯用心，不管用不用儀器的幫助，造化的眞面目會一一展開在我們面前。它們都自然無飾，簡潔樸素而實在，如圖案似的美妙存在，很能滋養吾人造形的見解。從大的原則去鑑賞它們形式間的關連，依美的秩序規範，我們不得不嘆賞其超法則的多樣的統一效果。還有那連貫性的自然趣味和部局的不牽強附會。尤其那些各色各樣的形式（自然最原始的形），色彩，和驚人的幾乎無以摸擬的質地，實在無法使我們人類，死心於物理學化學等自然科學的知識園地裏。它們好像要給以理智去探望的人給以神秘和迷惑；用感情去玩賞者，給以美感的滋補和莫名的嘆息。

宇宙在我們的視覺上是一套極複雜的圖說，像一座建築設計圖，儘管你去翻閱，有全圖、有部份圖、也有詳細圖。據上述，我們知道了宇宙全圖的互相的關連性；部份圖的現象性，下面我們再來觀察觀察其詳細圖的個別性的特徵。

大自然的存在包羅萬象，我們因能力和時間與空間的限制，在一生當中，能看到的我相信是極其有限的部份。可是這些有限的部份若以數字計算也相當可觀了！何況自然的東西，個個就是相似也不相同，裏裏外外，無不各異其趣。推測全體自然、就是時空上的允許，其形態之繁多實在不敢想像。

自然的形式現象在日常生活上印象較深的，除了一些身邊常看的東西的表面花紋，如木紋，土石質，纖維質之外，就是那些動植物和礦物的表面形態，如樹葉的莖脈、花朵的瓣蕊、菓實的表皮、生物和動物的身上的斑紋，看的機會最多。像海邊的化石、岩石的堆積，魚類的形態，生物的解剖，細胞的化驗等在放大鏡或顯微鏡下的現象，見識的機會較少。不過不管我們仔細觀察的東西是屬於那一種類，其個別的形態、組織的特徵都有些共同的地方。譬如第一，一切自然物的視覺圖形，其組合上的基本單元，差不多不是互相對稱就是保持着均衡的現象。這在力的視覺聯合作用上，在簡潔化的美的形式上，是相當重要的因素。其次是所有自然物好像在組織上或明顯的，或含蓄的，有不具形式化的連續反復或作律動性的結構圖形。據日本專門研究構圖學的學者柳亮先生的報告，自然有很多基本形態的各部份（如部分與全體或部分和細部等）比值，均能為整數比或黃金比（Golden Section）。好像大建築家，（Le Corbusier）所提倡的以人體為基準尺度的（Le Modulor）就是最好的實例。

〔生物與無生物的形態〕

談到此地，假使想再追求下去，把自然形態構成的哲理和圖形創生的始源，做較清楚的交代，只好將自然的存在，再細分為生物和無生物兩種來推測分析了。大體來說自然的形態，從外觀意會，說個淺近的道理，就有點像人穿衣服的關係。人的衣飾，由於人的肥瘦高矮、人的嗜好、人的個性和人穿用衣飾當時的企求，還有四季的反應等等都會見於衣飾的外表。自然的形態也可以簡單地設想為這些自然物的內應的外表。設若前者可稱為人性的自然，那麼後者當可如美國現代大建築家 Wright 所說，比喻為自然（Nature of Nature）的自然了。生物與無生物在『自然的自然』的見識上就有比較清楚的分別。

生物在形的特徵上，它們所持有的生的機能是主動的、極積的、正的方面。生物為了它們的生長與繁殖，必須互相競生，辭海裏頭有一段說：『生物之發生無窮，地球供給生物之需要有限，生物得生活需要品者則生，失者必死，故生物因欲生存，不得不起競爭，是為生存競爭，其結果遂使生物個體之形質適於其所處之環境者，得以生存，其不適於所處之環境者，則歸滅亡是為自然淘汰。』在這裏我們不願涉及生物學上更多的事情，我們所想知道的是生物接受了外界的影響，在自然律的正規上所形成的必然形象。希望在人類生活造形方面，或者在藝術創作上能獲得更實在，更純粹的指針。

無生物的顯形，重點是在整體的現象性，換句話說是宇宙間反復無常繼續不斷的，物理性或化學性等的變化作用，它們幾乎是被動的，消極的，負的，在以退為進的形質轉變中（物質不滅定理）循環。無生物的交合和化生，除了我們能在自

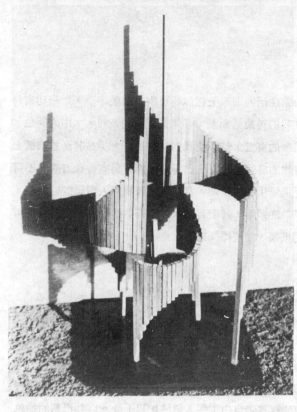

977.

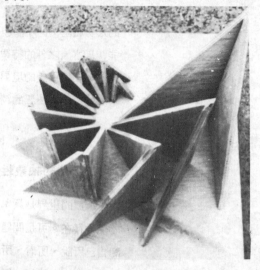

978.

979.

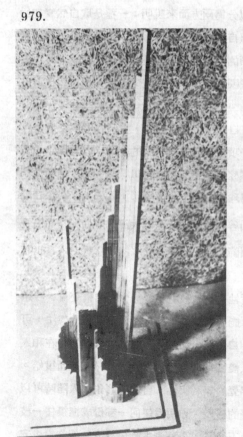

980.

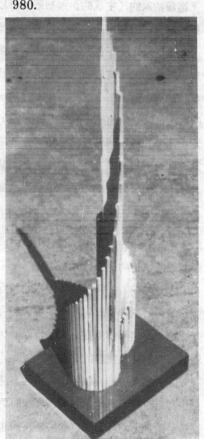

981.

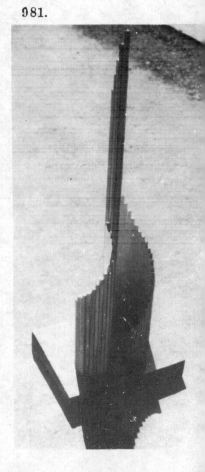

然界發現的之外，在我們日常生活的造形上經驗的現象也爲數不少。如一切素材在衣食住行的設計方面，在我們美術活動上，好像畫板上的顏料，水中的墨色，紙或土石的塑造等等，其現象的寫意，無不使我們絞盡腦汁。但是其形態結構上的形勢範圍，仍不能脫離自然的自然性。水流之爲形，除非另有特殊遭遇，不可能出顯水流之外的特徵。不過無生物的輪廻，實在有點像我們人類思惟的成軌，儘管你在任何美的境界，其美的顯形，將跟着而來。是否無生物的世界也有不可思議的造化所囑託的精神的東西，就值得探討？

〔自然形態的抽象性〕

我想客觀的世界是具象的，尤其經過自然科學的證實，我們曾經了解了更多自然物體的存在。可是問題却出在人的本身，每一個人都太重視自己主觀的見解，威認自己所說、所看、所想的東西最爲實在，因此自然形態的具象也就在這時不得不發生動搖，讓每一個主觀的觀察者自由主張，無法加以干涉。自然形態的抽象性或抽象的應用，遂變成了人類所專有的新觀念，一種合乎個人感情的心理形態。這種抽象的（主觀的）形態觀念可以分爲兩方面來說明：一種是取自然實在的近似形象，即用自己的個人感情去攝照自然的同一境界，使人歸化到自然的客體，如攝影藝術（不包括冲洗技巧）一類的情形。另一種是對自然形態的寫意，觀察自然的形象，寓以個人的意境。如我國的書畫，尤其是文人畫，把自然化爲已有的藝術活動。

所以在自然形態的抽象觀念上我認爲，自然可以帶我們走，我們也可以引導自然走，兩者的友好關係最爲重要，也是一項有趣而值得研究的學問。其實帶走的是那一部份，用什麼方法帶走，都是不關緊要的事。有一位工業設計家，曾經使用人體上的一部份曲線，可是他始終讚揚球體曲面（幾何圖形）的偉大。我想在歌頌海洋的人，也不一定會想起河流和山谷的流水把水注入大海的事情。自然有那麼大一股造化的力量，固然一部份仍須歸功於人的智慧和本能，當然它本身也有幾個引人入勝的根本特性。

(1)始終和人類保持着極密切的親近性：親者較可了解，會有感情交流。我想宇宙的創始生命與形態，一切現象都可能是同宗的，這可能是很幼稚的想法，可是從歷史的黎明到現在，人類就與一切自然在一起生活，包括了身外的存在和人體的存在與「自我」的存在，一直到人體歸化於自然，又胎生於自然，週而復始。

(2)能給人於一種觀覺的自由性與感覺的無利害性：自然的形象，人隨時可以自由擇選觀賞。好像水面的波影，原野的枯枝，你要看任何一部份或撫摸任一枝條與製造多大的波圈，自然既不反對也不發言，更不會主動傷害人，任你自由安

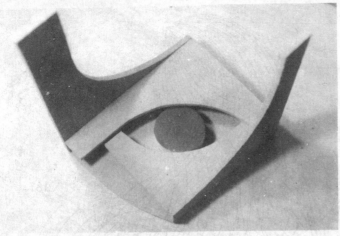

982.

983.

圖說982~986：
任何形象都可能激起我們造形
的衝動。可是奇怪的是，在我
教學經驗當中，大家都很主觀
，即富於主觀的抽象行為。動
作開始的印象（草稿或速寫）
後來就變成了個人主觀的內容
。

984.

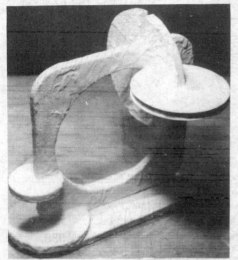

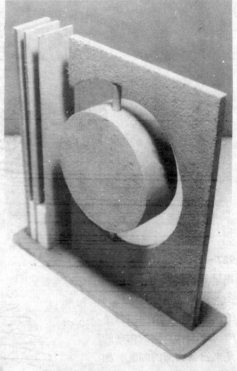

985.

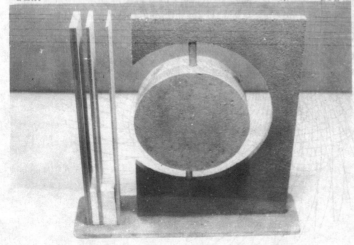

986.

477

987.

988.

圖說987～988：
這種用單元模型做的作業前面
也很多，這是比較純粹的幾何
形式的創造行為。表面絕對是
抽象的可是製作過程的作者的
意象是來自多方面的刺激。如
987 圖你敢說它不是來自芭蕉
葉的印象。

478

排，自由遐想。

(3)自然在某些地方多少都帶有點不可思議的「？」這種原因使人變成更為好奇！既發現了自然具象的形態，同時也發覺了內心抽象的形象。我想人之於自然就像盲人撫摸大象，否則蘋菓與引力和鷄生蛋或蛋生鷄，就不會那樣費思考了。

(4)自然可以使你有人格化的來往和象徵性的連想：藝術活動常利用一種比喻的方法。把自然的形態與人為的動作或連想比擬，如黃熟了的稻穗一樣歉虛；像荒野裏的枯枝一般的淒涼而孤單等等。又如鴛鴦比做情侶；落葉象徵晚秋，這是人利用具象引射抽象感情的實證。

(5)會引起五官的聯合作用，也可能使他們起分化作用：陰陽五行說有一段：『色曰青、人曰仁、情曰喜、方曰東、時曰春、干曰甲乙、元曰視、星曰歲星、氣曰魂、卦曰震、神曰青龍、臟曰肝、味曰酸、數曰三八、音曰角。……』這是人對自然發生五官聯合作用的結果。相反起分化作用也常有的事。譬如沉思者凝視河水的碎紋，這時倒恐怕除了吵雜而煩擾的感覺之外，視覺已失去了作用，因為我們可以判斷沉思者此時對水已失去了意識的可能。
從這樣繁雜的途徑縈廻來的自然存在，其形態的抽象性格，實在可想像而知了。

「美的造形」和「好的設計」

造形活動的參考，除了自然形態的啓示之外，恐怕社會生活資料，即美的造形和好的設計，該算是重要來源。社會性的造形資料，可分為積極性的參考資料，和消極性的參考資料。積極性的資料包括個人的表情，個人的生活動態以及人際間的感情，家人關係、組織、制度等等本身的和相關的內容。消極性的資料所指的是已有具體實在的美的造形或好的設計，舉凡建築、彫刻、繪畫、工藝、設計或衣、食、住、行、育、樂等等可供借鏡的內容，包括現代的、古代的在內。前者富於能動性、變化性為環境性的特質，對造形活動的思想或意義有絕大的左右力量。後者偏於現象性，是靜態的、個別性的好作品，除了能提供很多視覺性的反省資料之外，對於造形技術的貢獻，關係至為密切。參照時過份偏向前者的人容易變成眼高手低；過份看重後者的人匠氣極濃。所謂參考應該本質問題和現象問題要同時並重才好。
人的個人生活和集體生活，帶着極其有趣的內容。我們只注意到如電視裏所報導的「動物奇觀」或「海底奇觀」「宇宙奇觀」等等。其實若演「人物奇觀」其精彩的程度一定不亞於任何宇宙奇觀。人不僅有一般生物的求生本能，形形色色的各不相同的遭遇或生活方式，尤其令人嘆為觀止的是他們的羣居與倫理，文化傳統的繼承和批評。這些裏邊有無限的視覺形態和造形變化，美術界或文藝界所以

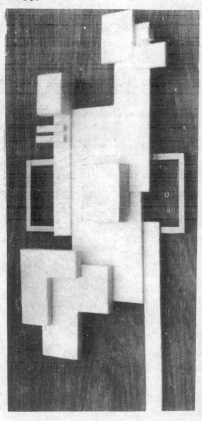

圖說989：
普利隆板構成的抽象廣告碑，它屬於彫刻？工藝？設計？我想都不太要緊。

989.

990.

991.

有「人物畫」或「人物描寫」、「傳記文學」等的主要表現，所看重的就在這些地方。人物造形的個別性和羣體性，都各具特色，且均極富於微妙變化。個人的個性、表情、氣質，所左右的內外因素的因果問題非常複雜；羣體造形的環境性、社會性、文化性等等的總體關係相當繁複，所以裏頭就有學不完的無限的造形學問。

以上所說的種種，在美術上表現於客觀的事物者，就是美的造形和好的設計，即我們所指的消極性的社會性造形參考資料，一般所說的美術、彫刻、建築、工藝、設計等的表現。不過我們的愛好實在太偏重於美術史，過去的有選擇性的借鏡，不一定高於現在的有普徧性的價值判斷！所以在日常中美術家的作品展示，馬路邊的土木建築，百貨公司裡的陳列品，都值得我們做造形的藍本、設計表現等的好模樣。

藝術創造排除不了印象或聯想等的心理干擾，雖然有些現代藝術家，希望能夠有一個純粹的心情來從事於藝術表現。事實上短暫的時間內也許是有這種可能性，但是連續的長時間的活動，是否不太可能。因為人的存在，就是自然的或社會的一部份，以往的生活印象和聯想，即是它的存在的部份事實。既然這種干擾是屬存在的事實，那麼我們只要把它善加以消化而利用，不但我們可以避免從惰性上模倣上所看到的害處，而能夠使這些消化了的生活上的知識或智慧的營養，快速地且清楚有力地，成為我們創造表現的生力軍。

在造形表現上，一般人對於生活造形的表現，印象並沒有比自然形態來得深刻。這就是所謂文化傳統或人類生活，以及風俗習慣的優點和力量；具體一點說若希望這種民族造形、人文造形在藝術家的血肉裏邊，產生多一點表現力量，我們對於它的關心、接觸、收集、整理和研究，是有加強的必要。這一節所要探討與用心的是要追尋思源參照一些好模樣，其全部的真義都在這裏面。這些資料的存在遍佈得很廣泛，近來已有逐漸被集中到各地的民族文物館、博物館、大百貨公司等的趨向。想要參考它只要有熱心與細心，目前已經比較容易辦到了。收集與研究「美的造形」和「好的設計」的方法，大致與前述的自然形態略同。

印象或聯想等的比較研究，在方式上應該可以採取類似的方法，只是在造形對象的性質和形式的背景了解方面，必須有深一層或進一步認識的需要。人的造形結構不同於自然形，自然形態是開放性的，是在自由環境裏的優生式自然性的形成。人的創形是收縮性閉鎖性的，有一定生活或存在目的性的意義。所以我們對於它的研究和了解，必須建立在其目的以及創造背景上面，尤其對於創造者的時代與整個環境和個人的，包括個性的探討，是很有參照的價值。

這一類資料的參考和引用，貴在平時的欣賞與不同視覺角度的了解與分析，不宜與自然形態所採用的綜合性直覺感受態度相同。屆時才要找東西模擬或抄襲，弊端不但極多，參考的價值也很低。

圖說990～991：
有人說 990 圖是由竽笠來的印象；991 圖是從蚌殼或蛤蜊之殼演變來的造形。他們如此無忌的判斷，確實講對了一點點。

992.

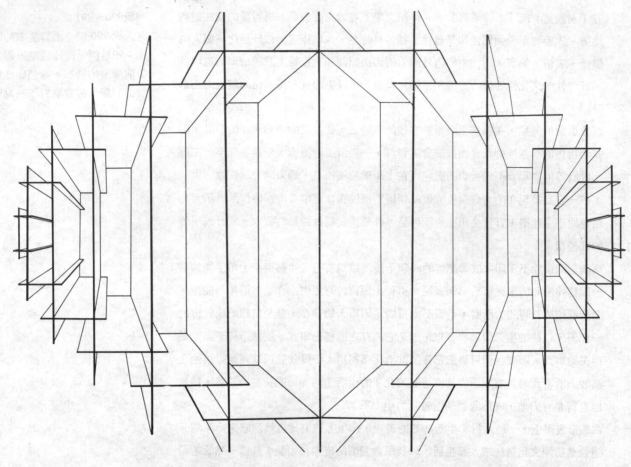

圖說992：
一張有建築特徵的平面視覺空
間的構成。這種作品的欣賞容
易使我們忘記它的大小，而夢
遊於其巨大的空間之內。

藝術欣賞的陶冶作用

藝術是人類精神表現的精華，可見其資料參考價值之高，應該超越其他資料價值
之上了，同時也受所有研究者以及許多人所珍視。造形藝術所指的欣賞對象，並
不限於本身的小範圍，舉凡詩歌、文學、音樂、戲劇、舞蹈、電影等，以及一切
廣泛能陶冶心情的藝術作品在內。有些造形家想法過份現實，僅趨於眼前勢利而
沒有遠瞻的見解，也沒有寬坦的胸襟，無法接受較廣濶的修養和薰陶。我們應了
解，人的存在是一個很具體的事實，表現的結果可依性質分類，可是其內容和結
構，與作者的存在結構一樣的整體而完全，屬於不可分的精神加上物質的，一種
存在的事實。所以在修養方面，研究或生活的態度和原則，則必採取與前述的狀
況相似的樣子不可。人的感覺和表現在現象界尚可分類，若在本質性存在界原來
就沒有可分的明顯界限。例如淺近的五官活動，在那一種藝術表現能孤立存在？
具體的說形與色的存在，難道只有在美術表現上看到？在詩歌、文學、音樂、戲
劇、舞蹈、電影等作品裏邊，你沒有感受到嗎？假如說有的話，其品質與內容，

你不但不感覺得與美術作品類似，甚至於有更美妙的結果！這裏所指的陶冶作用，重心全放在這一個美妙的存在上面了。

造形表現最高階層的鍛鍊，就在這一個地方，一個造形藝術家，能身通各項藝術的內涵，其表現的幅度與品質一定不同凡響。諸藝術的特質它都能夠把它涵蓋在他的作品裏邊，成爲一個完全的、夠深度的，與大存在能爲同一的、精緻的表現事實。人賞在有生命，作品希望把生命再現或轉移，這種精緻的表現意境，就是欲達到此生命的目的，相類似的衝動。廣泛性的藝術欣賞，對造形活動來說應該可說是這種理想手段之一。

造形藝術的心理結構，不止於視覺性的內容。例如律動性的東西，卽聽覺性的內容在音樂藝術裏特別豐富，我們也可以在音樂欣賞裏去體會，其資料性的印象和聯想，當然可以在音樂裏邊去追尋，而達到部份創造表現的造形目的。其他觸覺性的、味覺性的、嗅覺性的以及溫度感覺、平衡感覺等等也都能夠在所有諸藝術的內容裏邊找到，須要以上的借鏡。何況諸藝術的結構，都具備着本身的感覺結構，以及以上的不同各項感覺結構的內容在內。

一般來說，藝術心理的結構都相當的複雜。同時各種藝術確實有各種藝術本身的獨特性質，由於各類媒體的綜合與表現，形成了很不容易分析的一項美的組合體。若是從單純的、生理學上的主體結構的現象來說明，就可以有下列三項心理組織，值得我們在藝術欣賞時，密切加以注意：

1. 主要感覺活動的情形和感度問題。

2. 相關感覺（五官及其他）的不同份量的綜合，及其參與問題。

3. 心理層次（感覺、知覺、情緒、思想、意志、象徵）的主角和配角的質量
　　分配與組合結構等問題。

圖說993～995：
我們由於視覺的感應進入了作品的內容，以後由於個人五官的不同結構和經驗，或思想層次的不同反應，誰知道誰的欣賞結果是怎樣！

993. 994. 995.

996.

997.

998.

999.

彩色插圖59：半立體中浮彫似的彩色作品。

彩色插圖60：都是用紙板做底彩繪的造形。

彩色插圖61：色彩計劃在指定配色中進行。

彩色插圖62：紙浮彫力求與表面圖形配合。

彩色插圖63：最好能先預測光和陰影效果。

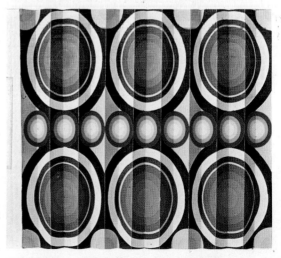

彩色插圖64：是過份的色彩與不相配的形。

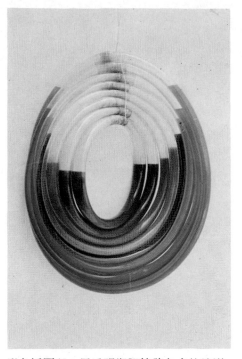

註：請參照 445 頁等的無彩色
作業照片。欣賞後是否有什麼
不同感觸的地方。

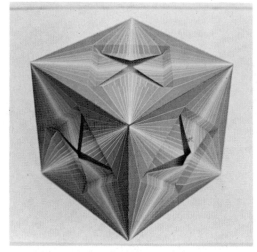

彩色插圖65：用透明塑膠管裝色水的造形。　　彩色插圖66：紙盒型彩繪的視覺立體構成。

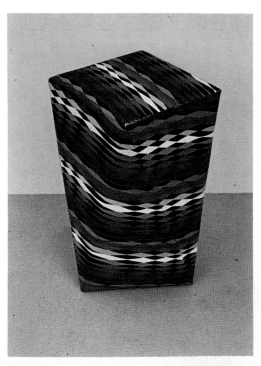

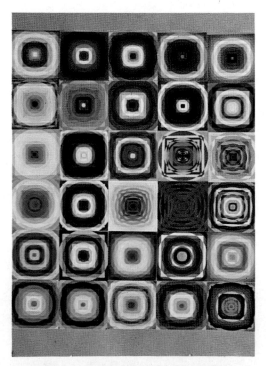

彩色插圖67：有錯覺性的有彩色視覺立體。　　彩色插圖68：歐普現象的有彩色平面構成。

任何藝術表現的主要感覺都可能不同，其活動的情形也一定或多或少有差別。感度包括質與量，例如印象畫派的繪畫表現，主要表現活動是靠視覺，其他的感覺分配則依畫家各人的生理或心理條件之不同，所搭配的活動狀況都各有個的特色。而至於視覺對色光的認識和追蹤的結果，色彩的變化，有些畫家注重在時間性的變異；有的畫面上着重了空間性的象限之量；而有的人對於物質性的質地特別感到有偏好。色光或色料在物質性的組合，透過網膜的反應，即中性混合的結果，在物理上的實驗和個人生理區別上的反應差異，是有極特殊的差距。對於視覺的感受程度，就在這些種種的情形下形成初步的內容差別，再來的即為個人修養和個別不同體質的原因，致使藝術的表現內容，一開始就分道揚鑣，各奔前程，欣賞時有了各色各樣的趣味。

人的體驗是直覺的整體性的關係，所以很少一個感覺器官活動時，另外那些感覺器官在休息的狀態。所以藝術的感覺媒體的結構，很少有較單純的機會，而越是高級的「美的表現」這種感覺媒體的結構越複雜。一般來說美術作品是以視覺媒體為主結構以及以上的結構，包括律動性的聽覺結構；質地性的觸覺結構；力學性的平衡神經；冷暖性的溫度神經等等，即是多種感覺媒體的活動內容組合在一起的東西。音樂作品也是一樣，雖然它是以聽覺媒體為主結構的以及以上的結構，換句話說其他的感覺媒體，諸如視覺、觸覺、味覺……等的參與綜合形成的結果，也是一樣地極為錯綜複雜。多種質量交媾的變化，完成那麼豐饒的內容。藝術心理的深度，或者說是層次變化與綜合構成，使藝術作品的花樣，更是窮出不盡。譬如以造形作品為例：

1. 以感覺為主結構的，如印象派，純粹派……
2. 以知覺為主結構的，如自然派，寫實派……
3. 情緒為主結構的，如浪漫派，野獸派，表現派……
4. 思想為主結構的，如古典派，立體派，構成派……
5. 意志為主結構的，如幻想派，超現實派，象徵派……

可見藝術或造形表現除了生理性的，由一點形的單純感覺器官的活動開始，至面形的複數感覺器官的綜合，一直到達立體形的精神存在（各層次的不同心理結構）的深處，即由表面至裏面；由淺處至深處；由單一的簡式結構達至複合的繁雜結構，越往深層或高層的心理境界，越令人感到玄虛莫測。

一般來說各派的表現作品，都有它們各自不同的，所採擷的主要感覺系統以及附加的應用協助系統，且往各自理想的特定心理的主要結構再加上該附屬應用的搭配系統，來組織理想而合理的意境。人的存在是整體的，感受活動也是一個完全體，所以任何藝術欣賞或表現，很少能夠有單純的心理活動，這也許是美感存在的最主要特色吧？譬如印象派的表現，他們的重點是着眼在感覺內容（印象畫派在視覺的內容），至於其他各層面的運用，包括視覺、聽覺、味覺、觸覺、嗅覺

圖說996～999：
有人說這種圖形很容易引起他的視覺感應，另外有人却說他看了覺得身體好癢！尚有人則說像許多尖叫的聲音。美感確實是一種複雜的結構。

1000.

1001.

1002.

1003.

、溫度感覺、平衡神經……以及知覺、情緒、思想、意志……等等的配合，大致越是往周圍，關係越淺的感官，或越是往深處的心理層次，其參與的可能性越少。自然派的表現，依各種藝術的主要感覺結構，雖然其特色不變（例如繪畫表現仍為透過視覺）可是所使用的層次心理，在組織上就大有改變，即以知覺為主要根據地，再朝著裏外各層面的其他感官或心層，邀請理想者的措配。浪漫派或表現派也是這樣，把感情或情緒部位做為它們表現的大本營，然後依各地區各不同氣質等的作家條件或各不同時空背境的須要，來結合表示或選配生理心理各層面的構造。以下古典派的作品，則以思想、思惟、推理、判斷為中心做發展；幻想派超現實派等，主要出發自意志或精神存在的最深層面，各自去建築它們龐大而複雜的藝術思想的體系。可見在範圍小或在淺層活動的藝術內容，就遠較在大範圍的感覺系統或在深層心理系統活動的藝術內容單純得多了。淺層的藝術容易為大象所欣賞接受，而深層的藝術費解，不能普遍其道理就在這些困難的精神結構裏邊。

諸藝術的表現或欣賞，因為人與環境的不同關係，難免產生藝術心理的主結構的偏向問題。按照常理美術以視覺為主要結構，音樂則以聽覺為主結構而發展。可是我們經常有經驗，好像當我們在念一首唐詩，或者靜聽一曲小夜曲時，其中美麗的視感覺形象，不斷地顯見在眼前。而看一幅畫，例如欣賞純粹派的繪畫，就有如陶醉在色音樂的世界之中，看一幅法國畫家佛特里埃（Fautrier 1898-1964）的作品，則如面臨一具物質化了的語言，那種慘無人道的觸覺與味覺、嗅覺三類的感覺不斷出現。這都是說明了主結構的偏移，附屬結構借機會擴大它的份量與影響力的特殊藝術表現現像。除此之外，複雜的對象媒體的結構，與表現媒體的結構也應運而產生。主動而選擇合目的性的對象媒體，適當而易於達成目標的表現媒體，如佛特里埃選擇社會為對象，而利用石膏的特別表現效果，特殊藝術感情就自然出現。這種現象說明了主結構的偏向有很多機運或原因。諸藝術的分類或各人藝術作品的品味，大體說來都是在這些主要結構的區別或分列的現象上面。而派別的形成則原由於各種心理層次的結構和主張方面。

因此在藝術活動上，很多人主張培養藝術細胞的質量問題，俗語稱「感受性的問題」，我想應該認真加以考慮。藝術細胞是一句象徵性的語言，人格的修煉，高深的情操之培育，是指宇宙間無所不包的經驗內容，裏頭以藝術經驗為精華。細胞的質是指各分類的藝術領域，不管你專攻的是什麼，專攻的部份固然更須加強培養，舉凡相關的藝術部門也都應該涉及。藝術細胞的量是指各人涵養的高低。不斷地欣賞訓練與薰陶積蓄，將不但會改變一個欣賞者或創造者的組織體，也會促使一個組織體對外或對環境產生一種靈活的應變，以及本身能主動改變結構的彈性力。

圖說1000～1003：
都是不同組合形式的平面視覺造形。從第一層的視覺印象開始就已經不相同了。你說人的複雜的欣賞心理是何去何從；欣賞態度又如何的立場，實在是很難追蹤。

1004.

1005.

1006.

1007.

25 造形的未來學

未來的造形

未來的造形究竟是怎樣的一種發展，是一件非常令人感到興趣的事情。若按照科學技術時代來說，將來的造形應該是機械化的「冷的」，適合於大量生產的數理學性的造形特徵。這種造形法，自然是把人性問題放在一邊，只顧科技的高速發展或機械生產方便爲前提，最多以人體工學爲藉口，僞善爲人類工作的合理性效勞，改善人類大衆生活的需求，方便大量生產而設計的形態。單純的幾何學的形態是簡潔輕快，可惜感覺冷而刻板，將來的人類能容納它的式樣到什麼程度，實在是一個問題，旣使加以人性化、心理變化，究竟能改良到達什麼程度也是一個值得探討的問題。

當然站在應用美術的立場，科技時代的要求，或生產手段的約束，很難不加以考慮，受到客觀條件的種種拘囿勢所難免。可是造形的發展並不是單純的一條線，在純粹美術的觀點，或者如部份建築造形，客觀性的技術條件約束不嚴格的地方，人性的主張可能變本加厲，比起原來的造形表現，更爲人性化、個性化、內層心理化，卽愈趨「熱的」變化了。人類把世界退讓給機械，處處把空間讓與冷板的造形器具，大部份的時空聽命於這些冷板造形的安排，而究竟能夠容忍到什麼程度？而壓抑在內心的一股熱火，要找到那些地方去發洩，怎樣安排？現代的超現實派、表現派的造形，在未來的世界它們會佔有多大存在的領域，如何擴大它們的個性和深層心理的式樣，實在費人預測。

我想冷熱的造形爭霸戰，終歸會平息而和平共存的。科技爲人性讓出適當的區域，而人類積極地在科技的文明上建立據點，所謂工業設計藝術化，藝術表現生活化的原則，若能順利發展，新的造形式樣，可能很快就會顯現出來，卽代表了科技時代的人文造形，適合於明日世界的新人類生活情趣的科技造形，會應運而產生出來。

但是人類的歷史又告訴我們，時代背景固然重要，社會環境也是一項不可忽略的右左力量。廿世紀的科技左右了造形的式樣，可是廿世紀的民族主義與社會意識，並不讓各國的造形統一，在力求大衆化、生活日常化、環境化的要求上是合乎本世紀的民主傾向，是共同的心象，可惜在民族意識，社會民俗特徵方面，各地方都力求自我的特色，各民族的自尊，受到了相對的尊重。於是民族性社會性的造形受到了各方面的禮遇。「熱的」內層心理透過它有了發揮的餘地，換句話說，科技時代民族社會的新造形形象，也就自然誕生。所以依個人的推測，以廿世

圖說1004～1007：
宛如電腦符號的平面基本構成。類似記號性的現代藝術。有人說將來的藝術是環境藝術，什麼是環境藝術？環境藝術是一種整體性的巨大藝術；切身藝術；能肯定自我存在的藝術。超主題與超媒體的界線，使自己也可能是藝術的一部份。一切完全是相對化的非物質化的形勢。如Happening、Event、KineticArt 和 EAT、IBM 等技術性的藝術表現，都是重體驗的效應，從物與物的應對，物與空間的應對，或素材與素材的應對以及物與人的應對……得以應對事物的適應，了解動態關係的原則。

圖說1008～1012：
這些有系統化的變化造形，你
說它是人工的，可是它的組織
和形象已經朝着科學性的理想
在發展當中。它們可能是將來
能代替形態的代號。

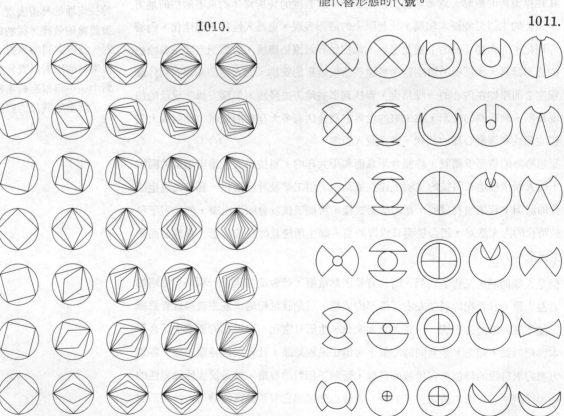

紀的人文主義爲中心的科技造形與民族社會造形的分列與綜合，將是此後造形發
展的趨勢。

造形學與科學

過去的時代造形研究大都偏重於形態心理學方面，至於造形的組織或管理，很少
受到一般人的注意，一直到今天科技的發展已經指向電腦時代，也就是記號或情
報時代，形態的研究業已碰上了一個非常棘手的問題。比如以色彩學的研究來說
，色立體的創造和成就使表色法獲得了極大的方便，同時在表色的代號應用上已
經有了相當科學化的基礎，從科學技術和品管的立場來看，色彩確實進入了電腦
時代記號傳播的新時代。可是形態研究方面呢？面臨的難題就在這一方面。
電腦不認抽象語言，也無法應用沒有組織性的形，沒有定量化定質化的形式而加
以應用或發展。形的表示法或形的立體，有很多人研究，但是一直到今日尚未有
人組織成功，定質定量的代號應用，希望還極爲渺茫。造形研究到目前還像一盤
散沙，雖然有的專家已經把研究對象，指向形立體這一方面，可惜確實困難重重
，完全的質量按排，不能像色彩那麼順利。形有象限與空間，點線面……可按照
次元進展；三原形的體系變化依三角形、正方形、圓形也並不覺得有什麼異樣（
參照拙著視覺藝術 159 頁）可惜終歸很難達到完美的目的。數學和幾何學對於形
態的系統組織固然提供了不少資料，也幫助了不少忙，不過形式體系的礙難也實
在太多了。

10 12.

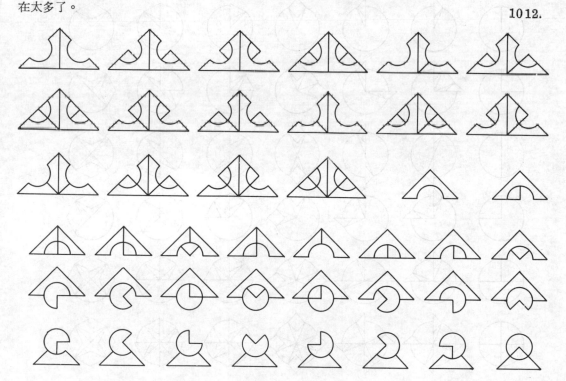

493

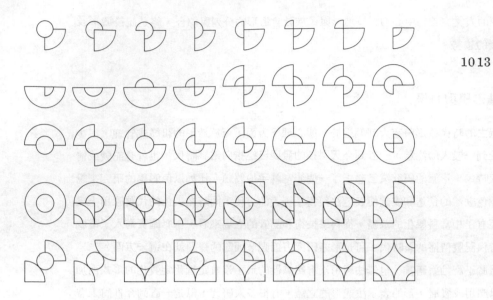

1013

圖說1013～1014：
機械的電腦的代號只是造形行
為的現象之一，將來的藝術可
能媒體是綜合的。所以應該是
繪畫加彫刻、加設計、加建築
、加攝影、加音樂、加……。

有很多技術性的設置，不但經
過造形美術，工程設計甚還須
要更多的條件配合，從綜合性
的媒體，做到總合性的傳達，
所以堪稱生活化的藝術，或藝
術化的生活形式。

1014.

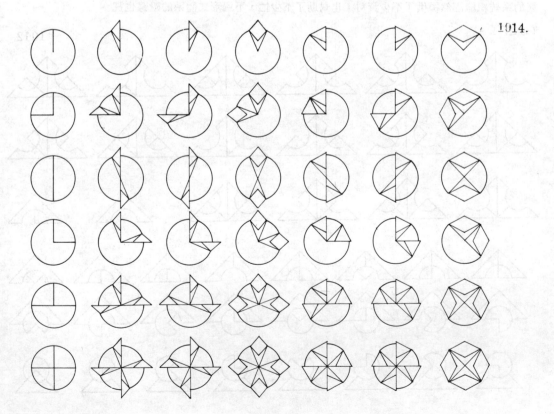

494

科技時代的造形創造和管理，極須有代號的表形方法來協助並且加以發展。形的系統化的創造表現，僅靠人的頭腦來思考，內容一定是有限度的，尤其是一系列的形的變化，或一套形式的複雜的組織，電腦儀器等的使用，其結果與估計外的獲收似無法限量。合目的性的形式要求，當可掌握在我們希望之範圍內。目前正試驗發展中的光的藝術或雷射藝術，其前途也一定是無限的光明。

再說科學時代的形的品質管制，一種形的標準體系是不可缺少的。所謂品質管制是大量生產，商業競爭時代必然的手段，形態的規格當然也是其中重要的項目之一。於是無論從測量形的標準着想，或者從大量生產的器具操作以及自動機械的表現行爲來看，一種形的客觀標準變成了相當重要的關鍵。時代已經是大象的，社會是民主的，一切的東西都必須爲大家設想。工藝設計、建築計劃固然已趨向如此的形態，彫塑與繪畫的創造，爲了你的創造能爲大家所欣賞，而普遍的欣賞到你的成果，除了印刷品即複製品的第二手資料應該要快速傳播出去，就是原作也必須考慮，如何大量地儘快地便宜地分享大衆。這種已往的美術家公認爲不可能的表現行爲，現代的美術家一定要想辦法做到才對。一品式的或手工式的，即人格完全直接表現的美術品固然有價值，能夠普遍的進入每一個家庭的任何形式

圖說1015～1016：
好像浮游在太空內的一些塊狀立體。假使有一天我們住的空間，必須浮游在空中時，我們的家是否要像這樣有秩序的排列？

1015.

1016.

1017.

1018.

1019.

1020.

的美術品，我想其價值可能更高。那麼美術品，換句話說美術創造大量生產可能嗎？部份現代彫刻，繪畫上的 ＡＢＣＡrt 和集錦藝術、基本構成等，已經看出了這種可能，造形學和科學的接近，科技的進步希望不僅帶給我們物質的享受，也希望能促進我們精神建設的發展。

非造形上的造形問題

廿世界的造形活動，已經過去了八十多年。回顧過去，造形表現本身的發展成果，確實極不平凡，同時也掀起了進軍新天地的一股熱潮。本世紀初，立體派畫家的空間構成思想；未來派畫家的時間和運動的造形觀念，以及包浩斯的教授 Moholy-Nagy 的光的造形研究，接着以後一直到達第二次世界大戰結束，造形研究的指向，始終超越了造形本身內的問題，即把眼光放到非造形上的造形問題。也就是說造形要素已從傳統的簡單的形色空間（視覺生活）理念，擴大到了組合空間以上，以及時間和光等的新領域。這些新鮮的新領域，究竟有多大的藝術境界能讓我們發揮，是大家所關心的。造形活動而不限在「形的要素」下功夫，這是一種極富於創造性的思想。現代美術家感官都非常靈敏，一個新的造形要素接着一個新要素猛加探討，經過廿世紀的幾十年功夫，使現代美術的顯現，看了令人目瞪口呆。

我們聽以前的人談造形，提到的不外就是形、形態、色彩、材料、量感等等簡單的幾項。現代的造形藝術複雜了，時時刻刻在變換而響應到各種藝術表現且不用說，連生活在現社會的一般人的生活方式，生存的觀點，思想直到感覺，均深受影響。我們也常聽一些人說，「現代藝術我看不懂！」其實我想不用說現代，就算廿世紀初期的藝術表現也不見得有多少人了解很深。何況最近的發展，變幻莫測，甚至於一些藝術理論連內行的人看了都不斷搖頭。艱難的名詞，新穎的思想與作風，連想都不曾想得到，可是這些新的成果，神奇的表現不斷給排到面前來。以前單純的幾項造形要素，以後陸續增加新的，如空間、光、運動、物體、幻覺、抽象、實在性等，當然有它們活生生的解釋，就連老的形色、材料、量感等等也不勘落後，內容不斷翻新。若平心靜氣的想想，這也難怪它們會變，它們不但要反映着現代社會，且直覺到未來的宇宙和世界。現代社會環境的要素既已如此錯綜複雜，所得的倒影，若給微風一吹，真實與夢幻交加，誰能解釋得了，這種意境。尤其環境是動的，造形也呈現動的面貌！造形要素的分析，逐成了魔掌下的把戲。近來造形界有反自然主義的強烈傾勢，所以我們不能嚴格的規定或固定造形要素的範圍和解釋，我們必須要有超現實的立場來看它，不停的修正它。重要的是當我們創造或接觸到新造形的時候，我們將會看到什麼，想到什麼而感覺到什麼的問題。所以現代造形很不容易了解的關鍵也就在此地。

圖說1017～1024：
這種形形色色的平面視覺造形，假使將來有一天給人應用到不同的質地上，塗繪到立體空間上；參加到電腦或雷射的操作裏面；或利用到巨型的地景藝術裏面，不知會產生如何的結果。

圖說1025～1026：
科學時代的造形，有很多可以借用的特殊素材媒體。好像1025～1026圖如此規矩的視覺變化，只要用適當的多層程序的套板或透明物體之重叠，很輕易地，不必經過人工就可造形出來。

497

1021.

1022.

1023.

1024.

1025.

1026.

199

1027.

1928.

1029.

1030.

論造形要素的發展

所以身爲廿世紀的一位造形藝術家，對於所有造形要素的發展，包括直接要素的動向與間接要素的關連，都應該密切加以注意。下面所論述的是現代美術在新造形要素下所觸發的表現，依思想發展過程做了著者主觀的分類與分段敍述，難免壟斷了一點，不過時間發展程序與所發生的美術史上的實例是值得參考的。

 1.對象要素的發展。

 2.媒體要素的發展。

 3.主體要素的發展。

對象要素

依初期的要素，對象是比較客觀而實在的東西。視覺對象的形態、色彩、素材，表面上都不難把握。可是會因所使用的地方、關係、作者的態度、意識等等的要求不同而變化，因爲具原素性格反應極活潑。對象要素的最大特徵在於有實質的靜態物體可以觀察，比較。談哲理，那是由下而上的東西。

首先我們來看看形態(Form)的要素發展如何。形態與形(Shape)不同，形是一個單純的二度空間內的樣子。形態有風姿，屬於三度空間內的姿態，有人說它是一種形體。對於只想把握客觀對象的寫實主義來講，形態是現實的、不變的事物。自從反自然主義的傾向抬頭以後，屬於自然對象的形態，逐漸消失。到了本世紀初，野獸派與表現派爲了強調其主觀的內容，把形態做了大膽的變形和單純化。而真正否定了自然形體的應該算由立體主義開始。他們拋棄了古典的遠近法，把對象分解成從幾個不同視點所看的面形，然後再把這些面形重新自由組合，找出一種新的形態方法。基本態度有些像建築圖，先分開繪畫而後再施工建造。形態到了未來派的手上，又變了質，它要分解自然形態，加入運動與時間的要素。立體派移動視點，它却移動物體，然後想把不同時間內所產生的形態，固定在同一時間上。它希望能找到，造形的內部不要裝得滿滿的，中空的與周圍的空間有流動關係的形態。可見立體派對於對象的形的要求是外形的表面的，未來派却意識到對象內面的形態。形態到了構成主義或新造形主義，表面可以說，全脫離了自然對象的印象。以超然而絕對的立場來安排形的關係，這種抽象的形態觀念，據我的看法有兩種不同發展的過程。其一爲機械文化發展所必然會隨伴而來的合理主義思想的結果。另一個途徑，即如 Piet Mondrian 等把物景單純化，機械化所獲致的結論。本世紀初以來，在造形界這一股抽象形態的力量，有如洪水浸入綠野，沒有一個地方不受其感染。甚至有人把人稱爲是幾何學的動物，房屋爲居住的機械，心臟爲血液的邦浦。主張形要跟從機能，幾乎把形態升至象徵化與敝

圖說1031～1032：
時代與人的觀念都在進展，表現媒體會增加，但是古老的开色要素常新，甚至變成更重要而新穎的角色。

1031.

1032.

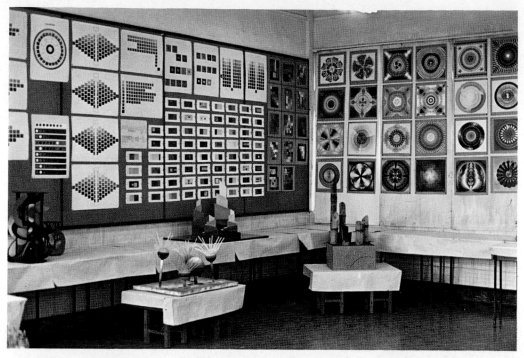

彩色插圖69：展覽教室的一角。教學觀摩或講評是教學過程當中一項很重要而有教育價值的活動。校內的展示除了課堂內臨時性的展示之外，也可設置常設性的展覽室。

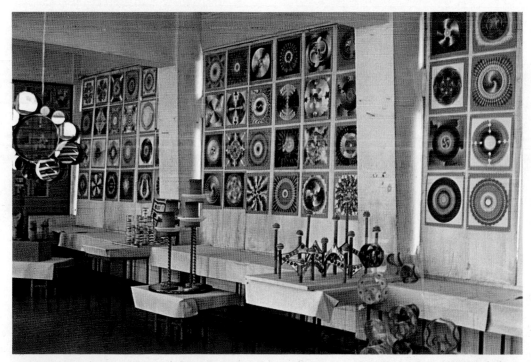

彩色插圖70：教學上所用的方法與媒體應該儘量給學生自由，並不斷地加以提示，讓學生多多嘗試新方法和新材料等的機會。學生的感受性及其感覺動態老師必須細心觀察他，使他們有活潑健康而正確性的生長環境。

彩色插圖71：蟬的簡化與變化造形之研究。　　彩色插圖72：狗的簡化與變化造形之研究。

彩色插圖73：鳥的簡化與變化造形之研究。　　彩色插圖74：古器物的圖形變化造形研究。

彩色插圖75：河馬的簡化與變化造形研究。　　彩色插圖76：蝴蝶的簡化與變化造形研究。

底記號化的地步。在這種思想流行之同時，超現實主義卻在深層的潛在意識裏邊，另創出一種自動自發的超合理性的形式，爲了解放人的創造力，反省與抵制合理主義觀念的壓迫與統治，人方才又嚐到了是似而非的自然形態的對象。形態從此以後各奔前程，1945年二次大戰後，形態思想進入了空前未有的分歧。不過明顯地仍舊保持着兩種主流的韻味，一種是抽象的，簡潔冷冽的形式，在他們形態就是形態，眞正的物性抵得過一切人性的價值。另一支流爲卽物性的徹底客觀主義，他們的形態不但可以撫摸還可以身歷其境去嚐試。

其次再來分析色彩（Color）。它與形態一樣是對象要素的重要部份。自從人類在洞窟生活時代已見應用。幾千年來在造形的表面留下了不少輝煌的遺跡。整個過程色彩與形態，像一對夫婦合作無間，表現密切。在各朝代，在任何地方都可以看到他們主觀表現與客觀表示的機會，寫實寫意各有發展。在造形活動上不知不覺過了一段漫長的時間。在東西方的歷史上，隨附着深奧的哲理，流傳到政敎的主張與民間的生活中間。色彩要素，其抽象性的表現早就超出寫實性的機會。直到科學（自然科學）革新了它的面貌之後，在造形藝術上，它又施展出一股新的力量。色彩成爲正式的學問，就是這個時候開始。牛頓發現光譜爲認識色彩的轉捩點，逐漸擴大影響到文學界，心理學、生理學以及十八、十九世紀的歐洲印刷、印染、織繡等等。印象繪畫的抬頭直到點描式的新印象畫派（Seurat爲代表），色彩的關心到達了高潮。印象派的初期，重視光的瞬間變化，拒絕固有色彩的觀念，希望儘量避疏混色來保持色彩的純度（高彩度），以補色的原理把原色並排，強調色彩所能發揮的能力與價值。後來新印象派更進一步，依色彩學的原理來分析進行點描的，中性混合的研究。到印象主義的後期，已經有人（Gauguin 和 V. Gogh）用純粹原色對比，來大膽表現色彩的意境。這種自我內心的表達，後來爲野獸派與表現派所繼承，如大師馬蹄斯的繪畫，就是美麗的色彩天堂，Odilon Redon 的幻想世界，色彩更爲美妙，這些色彩應用都超出對象表面的事實。接着抽象主義者更把色彩元素化，基本化了。變成了本質性的色面構成或色面組合的學問，從極度的色彩感情又回到理智的大衆的現實色彩，或三原色和黑、灰、白的音樂性的原理追求。以上這些情況都是色彩自古典時期的附屬地位，慢慢走上主位的，色彩獨立的徵候。自從造形藝術的活動中心移到了象徵物質文化首都紐約之後，除了不斷隨着形態和其他諸造形要素，並肩奮鬥之外，如衝動的抽象表現主義的激烈色彩，以強硬的對比，直接打擊視覺的歐普藝術，表現了色彩優異的主動的性能。最近色彩的力量更上一層，和材料的質地與光的特性携手並進，打破了繪畫與彫塑之分的舊觀念，捨棄單色彫刻的傳統，提出色彩彫刻的新境界，在光的造形或環境造形裏扮演重要的角色。

還有一個不可忽視的對象要素就是素材（Material）。有宇宙以來素材一直默默無言，在人類生活史上，甚至在造形活動的應用上都居於奴隸的地位，從來就給

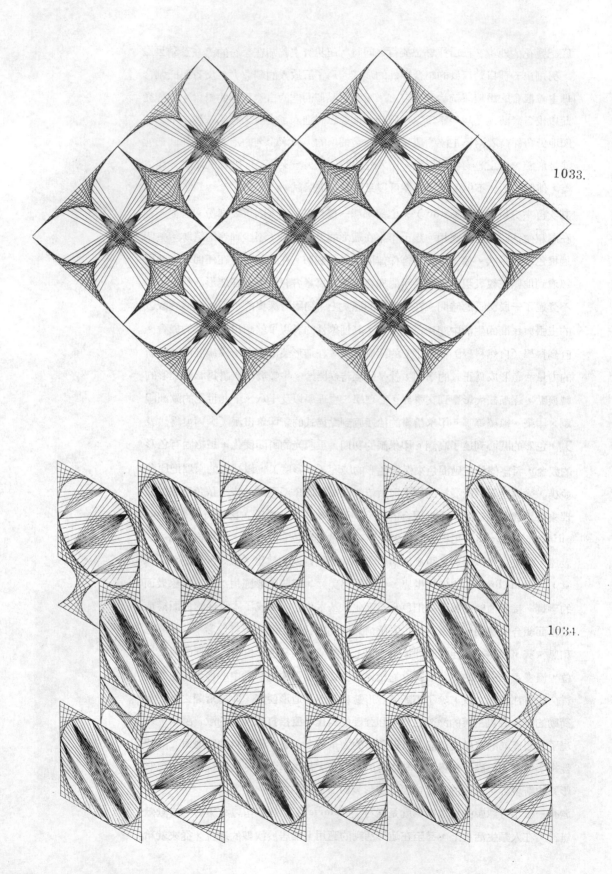

1033.

1034.

墊在最基礎的部位。除了原始未開化民族的一些造形，眞正把素材特徵赤裸裸地袒在表面上的機會太少了。到近來這種觀念才慢慢有了變化，這種改變在本世紀初逐成了現代造形最顯著的特色之一。其新觀念的形成主要原因有下列三種：

1. 科學技術與新科學材料的發現和推廣的結果。
2. 新舊材料結合使用後所發覺的造形新領域。
3. 造形材料的革新運動。

據說首先把非繪畫性材料用到畫板上的是立體派（1912年左右）的大師畢卡索和他的同伴。他們把報紙、郵票、樂譜、標誌等直接貼到畫面，表現新材料的質地感與物質感，稱爲 Papiers Colles 法語爲紙貼。後來發展到達達派、超現實派成爲（Collage 法語）剪貼技巧。這種不同質地的湊合慢慢給帶上了物體的存在意義，逐變爲今日集錦藝術的先聲。新舊彫刻的分水嶺也可說奠定在這個觀念的基礎上面。當時未來派的彫刻家 U. Boccioni（1882─1916 伊太利人）就反對只用青銅（Bronze）或石頭等單一素材的古典彫刻的立場。他認爲作家假使有必要，水泥、木板、玻璃、毛質皮革、電光等等都可以應用，對現代的立體造形確屬重要的啓示。從塊狀的量感、質感的表面感受，到可變性的中空的內面空間的開發，對現代立體造形的思想實爲一大貢獻。色彩彫刻，浮動彫刻的盛行，也直接與這種素材觀念有關。素材給藝術分類帶來了空前大會合。可是素材的展望剛剛起飛，前途還相當廣大而燦爛。

媒體要素

在視覺語言（Language of Vision）的境界裏邊，空間、光與運動等幾項是很重要的視覺表現因素，它們在造形藝術上創出了不少格外的意境。它們使心物結合在一起，讓對象與主體中間產生很多可能的現象。尤其在現代造形佔有極重要的地位。將來的發展，當然更無法限量。

空間（Space）是個伸縮性極大的名詞。辭典的註解說，字是空間，上下四方的意思；宙是古往今來的無限時間，而宇宙即空間和時間的合稱。可是我們都知道，空間在藝術作品裏外，不僅佔有物理的空間（即上下四方的意思）還有作品內面與表面所具有的造形的空間。就是說藝術圈內不但有所云立體的空間，也有平面上的空間，且不僅限於視覺的空間，深可到達意境的空間。除了實物的立體空間，或古典的彫刻空間，發明於文藝復興期的遠近透視法，可能爲造形空間最基本的要領。雖然在中外的許多古老時期，也常發現不少特殊的視覺或心理的特殊遠近表現方法，可是總不如文藝復興期的客觀。到今天爲止，科學的，三度空間的平面表現，仍舊沒有脫離，這種遠近透視法的約束。長久下來除了一些藝術家始終認爲這是唯一正確而自然的一項無可商榷的方法。例如國畫的三遠法（平遠

1035.

1036.

1037.

、高遠、深遠）一樣受到許多人的尊重。

到了最近科學技術發達，合理主義，機能思想抬頭以後，造形藝術的空間觀念也慢慢開始變化。從後期印象畫派的大師尙塞 Paul Cezanne （1839—1906）的畫面就可以看出動態，到了立體派就推翻了遠近法的古典看法。代以同時性的移動視點，變化觀察角度的面形分解態度。提出了，從各個不同視點得來的視覺面，經過整理，自由重新組合的辦法。他們說我們不再拘囿於視覺的眞實，我們要的是知性的眞實。所以說他們要的不是自然的空間，他們要的是能把握對象的空間。直到構成主義或新造形主義等抽象造形，造形空間已經與自然對象脫離關係，變成了由自我規定的（自律性的）空間意識。這種抽象造形所自行規定的空間，幾何學性的合理的追求，究竟還是把人趕離感情的空間太遠！不免有些人懷念熱血的人間，即視非合理性的意識爲生命者。可是他們並不願復古，他們以進步者的姿態，開始在潛在意識的世界打主意，這就是超現實主義的新空間。這種立場是超過現實的現實，所以部份的現象或造形背後還是有自然對象的現實的聯想。可是本質仍舊保持格外的獨立性，自我約定的世界。公認爲是夢幻的，不可思議的精神空間。

二次大戰前後，空間觀念又有了不平常的發展。最顯著的是抽象表現主義（Abstract Expressionism）和非定形（Informal）繪畫的主張。對他們來講行動本身就是造形，行動的感覺和空間的意識並存。以前的空間處理，作者與作品是面對繪面的關係，到了他們的手上，作者與作品已經融合在一起，沉溺在一起。只有問行動到了那裏，方才答得出來空間展開到什麼地方！生命活在什麼世界。這是一種 Very Hot Space。

到了1960年代左右，以美國紐約爲中心又有另一種造形上屬於 Cool 的立場在抬頭。美國的藝術批評家 Lawrence Alloway 稱之爲 Hard edge，諸如普普、歐普、基本構成、 ABC 藝術等等。這是彩度高而色面極明快的具體的空間造形的表現。冷而硬的邊緣，不是構成主義意志所企求的空間，異於幾何學抽象安排的性格。簡潔且直接的元素性和元素性的接觸，是活性的，響亮的，有如嚴冬的深海，意識與空間均有無限而連續性的延伸。

最近十年來，空間意識移到了環境的意境。否定了以往作品孤立性的存在，也否定了抽離的心理距離的現象，要求你也參與在作品裏邊，更要求全部感覺器官的同時感受。所云第二自然的空間思想，主賓不分作品與作者無界線的藝術關係如：Happening、Fluxus、Kinetic Art、Groupe des Recherches d'Art Visuel（法國巴黎 GRAV）、Experiments Art and Technology（E.A.T. 藝術與技術的實驗）、Environment 的精神，空間就等於瀰漫了造形氣氛的實體。

光（Light）在造形要素裏面是算新進的貴人，也是最重要的媒體因素之一。光在以前並沒有獨立的地位，光變成了直接受人承認的東西，成爲造形表現的素材

圖說1035～1037：
模倣類似集錦藝術的造形作品。如燈泡的造形就是主張用日常身邊所有的物品或廢物，旣存的非藝術性的物體（Objet）來構成作品，實實在在把事物的眞面目提示出來讓人類和意志同位的現象，有實質上的密切交往，如剪貼法，達達派、新達達主義、新寫實主義的用意就是。這是一種反理知、反形式、違反原有藝術原則的態度。

509

，是開始於本世紀初的事情。在古典造形，光的存在幾乎等於零。如希臘羅馬的藝術，龐貝的壁畫，高盧式的造形，陰影的觀念，視光爲附屬的地位，表現光不是他們的目標，要表示物體的立體感才是他們的目的。換句話說光在古時候是研究明暗法，遠近法的手段，是顯示形色的附屬品。停留在固定光源的靜態現象。這一方面值得注意的有三個重點時期：

1. Rembrandt 的繪畫（1606—1669 Netherland 的畫家）
2. Corot（1796—1875 法國畫家）和 Turner（1775—1851 英國畫家）的大氣表現法。
3. 印象派的色光觀念。

Rembrandt 在當時強調了光的力量，有如舞臺上的聚光作用，大大地提高了光的身價。接着有 Corot 和 Turner 研究大氣的變化，發現充滿了大氣中，微細的水滴在光的反射下，確有格外的境界。光的地位於是又高升了一級。同時導至印象派造形的誕生。對於光來講，這是一項機運上極重要的轉捩點，光與形色的關係更趨密切。光是認識的原因，形色爲感受的結果，遂在大家的心目中種下不可拔抑的印象。

圖說1038～1041：
除了1038圖其餘都是象徵電或光的造形。強烈的明暗對比加快了射線的加速度。

1038.

1039.

510

經過未來派（Futurism 1910年）進一步的認識，光的重要性在造形藝術家的腦中，幾乎與色和運動的要素地位一樣高。到了構成主義光有了獨立表現的機會，光首先透過透明的材料，創造出前所未有的新穎空間，如 Meholy-Nagy（1895－1946包浩斯的教師）所做的光和運動的實驗，以及復興了1835年 Fox Talbot 所創始的感光影印法（ Photogram ），對光的態度是屬革新的觀念。後來為他的高弟 Ceory Kepes 所發展，在視覺語言上給光的身價鞏固了不動的基礎。

當然，原始性的光的造形在中世紀已經就有了。像嵌瓷玻璃(Stained glass)就是極好的例子。這種採光和造形藝術的綜合，到廿世紀逐發展為光的展示（ Light display）霓虹燈等光學造形。歷次的世界博覽會均有驚人的表現。

光開始發揮它的威力，是在光的藝術抬頭以後的事情。這時的光有了獨立自主的人格，它借用高度發達的電子技術，不僅以白色的複合光活動，同時以單色光和複雜的彩色光，綜合表現它的意境。如1960年在法國巴黎組合的視覺藝術探求集團（CRAV 全衝參考前節）的展示，以及1961年在美國結合的團體 Group Zero 所舉辦的藝展，所受的感覺據報導，不只像色音樂的夢境，同時也如置身活生生

1040.

1041.

的紅玉或翡翠的世界裏。這是以前任何造形表現所無法達到的境界。有人說電腦興起了第二次工業革命，可是誰不知道，光和電腦的技術也老早携手進入另一造形的世界。光是所有造形藝術最基本的要素。

與光的要素一樣，在造形表現上尚有一項新進的媒體要素，稱為運動（Movement）。運動本來是屬於舞蹈或音樂等時間藝術的因素。早在原始時代就有不少表現。可是在傳統上造形藝術本來是屬於靜止的東西，沒有時間經過方面的比較，在固定視點、固定畫面與固定光源的條件下，運動的感覺或動態的因素最多只止於心理的，感覺內在的現象。如韻律感或氣韻生動，高至神韻，均非視覺客觀的情形。要把時間藝術的特性注入空間藝術裏邊，依古典等傳統的條件，除非靠五官連合的感覺作用，在心理觀點上自我陶醉之外，是別無其他辦法。

1.靜的動態時期：傳統造形的動態要求。

2.動態的靜止時期：未來派造形，（1910年義大利）。

3.具體而客觀的動態時期：活動藝術（Kinetic Art）。

圖說1042：
靜的動態平面造形。前面也詳細分析過，物體的動態種類很多。近來以運動為主題表現的造形越來越多，其中以電動或其他風、水、火、氣流等的動力做為表現的藝術最具魅力。

1042.

可見一直到未來派的造形，運動不能列入造形表現的要素。假使再嚴格一點來講，未來派也只要到口號（未來派宣言）而已。他們追求速度美，研究動作表現，始終未能獲得具體的願望，遠不如卡通和電影有實際的效果。換句話說，未來派的意思是動了。可是他們的作品却還不能活動起來。熱狂於機械文明，想更具體的歌頌能動的藝術，終於無法充份實現。

從此以後在彫刻或視覺造形方面，運動的要素不斷為一些藝術家所注視。靜態的造形觀念，和依表現素材的藝術分類，開始動搖，融合色、光、運動、音樂諸要素的綜合性的造形，繼續出現，由 Marcel Duchamp（法國畫家）的廻轉裝置（Appareil Rotatif 1920年）直到 Naum Gabo（生於俄國後來到美國的彫刻家）的活動彫刻（Kinetic Sculpture）和 A. Calder 的浮動彫刻（Objet Mobile

），幾乎經過了五十年，終於發展到綜合了科學技術與造形藝術的活動藝術（Kinetic Art）。即由實驗的動因階段到自然動力與均衡力的利用，到機械動力的靈活應用，使運動的造形要素，得以表現其潛在的能力，鞏固其新興的造形要素的地位。

活動藝術經過 Jean Tinguely（1925年生於瑞士）和 Nicolas Schoffer（1912一）的努力，成績更為輝煌。揉和了光影與色彩的美妙；使儘了音響和動態的奇蹟，把運動的要素帶到一種光明燦爛的另一嶄新的境界。按他們的見解，運動也是要達到藝術理想不可忽視的觀念，運動是剛從靜態作品（表現的客體）解放出來的效果，在藝術與技術的結合下，提示了複雜的視覺力學的綜合現象，表現了很具體而廣泛的美的感受。

主體要素

主體要素是屬於藝術創造直接的因素。是人類對造形本能的立場。如事物性、幻覺性、抽象性、實在性等等超心理的存在。這些要素都是內在的東西。經過作者的需求，成為一種良知的形式顯現到客體的身上。再以超理論性的原有性能，感應到另外的存在物，來傳達它的美感作用。

首先談事物（Objet 法語物體的意思）這一個要素有人譯為物體的要素，實際上在造形藝術的立場它不帶任何「對象性」的意義，只有Thing即東西的意思。一種中性異於日常性或普遍性的感覺存在。不僅僅只是把它當做一項美的對象，與物物相處時也只在等值的連想中產生悲喜怪異的感觸和別個思想的效果。這種要素經過達達主義（Dadaism 1916 興於瑞士）和超現實派（Surrealism 1924 宣言於巴黎），成為現代造形的一個重要想法。收集了許多與藝術沒有關係的物體，提示片面或獨立而沒有實用性的東西，洗淨通俗的意味和使用上，習慣上的概念，遠離既成的觀念把你引進深層心理的境界。大致超現實主義者把事物分為下列幾種：

1. 既成事實（Ready Made）的事物。
2. 屬於自然的事物，如石頭或樹根羽毛等等。
3. 未開化民族的東西，像咒術品。
4. 數學或幾何學的事物（構成物）。
5. 偶然發現的事物如漂流物等。
6. 火燒等受災書後無用的事物。
7. 能活動的東西。
8. 帶有象徵特性的事物。

其中以既成的事物和有象徵力的事物，比較常見。這種作風與思想據說起始於立體派的 Papier Colle 而後慢慢發展成 Collage，終成 Objet 。其目的開始是爲了增加畫面的美感，後來慢慢轉變，通過比喻、象徵、擬態作用的要求，遂成爲夢幻似的心理連鎖反應或下意識的精神奇異世界所企圖的效果。是乎想借事物的現實性來追求與夢境的呼應或統一。除了 Collage 之外像 Frattage （拓墨法） Decalcomanie Objet （轉印的東西 • 轉印法）等都是此期創造的聞名的技巧。經過第二次世界大戰，這種思想逐漸增強並擴大了它的勢力範圍。尤其當它侵入美國建立了廢物文化的基礎，形成了名聞全球的集錦的 （Assemblage）藝術。如新達達主義 （Neo-Dadaism）和新寫實主義 （New Realism）等等，不但延用了上述的事物觀念，並且更進一步把瓶子、輪胎、手錶、電器、機械……具體地提示出來。

與事物有連帶關係的主體要素是意象，意象（ Image）是事物的虛影，與事物對立而必須共存。一般稱它爲映像，也可說是一種知覺的心象。自從造形藝術的反自然主義思想抬頭以後，意像的要素，受到了格外的重視。過去約束創造性的自然因素或人爲的權威因素，都因意象觀念的受重視而給冷落在一邊。經過包浩斯的現代藝術運動 （Bauhaus Movement）接著超現實派把意象與事物的關係做了更清楚的交代，如 Max Ernst （1891—生於德國，以後到法國與美國的超現實派代表作家之一）在剪貼法的過程中，發覺了躲藏在心裏的幻覺或深層欲望的意象，可以形象化，就是最好的例子之一。拓墨法和轉印法也是意象形象化極好的手段。所以它是表現形式的造形必備的條件，也可大膽地說，它就是抽象造形，精神的開關。其實考查古今中外任何創造性的活動，那一種可以少得了 Imagination （想像、假想）的扶助。

時到1945年左右造形表現方面對於意象的要求和發揮更爲顯著。抽象表現主義者在描繪的行動中發覺了新的意象。譬如 Combine （爲美國現代畫家 Robert Rauchenberg 所創導， 集錦繪畫的一種）的造形法，其描繪的行動或意象的內容就和日常生活中的事物等價值。他們要的是沒有先入觀念的現實的記錄，一切在意象中都是同時而同樣的重要。他們以爲世界就是一幅巨大的意象中的繪畫，任何東西決不可能有價值秩序的道理。進入普普藝術的階段以後，意象轉到大衆傳播的手段 （Mass media），外來事物的意象，給美感更多自由的活動與消化的能力。

抽象（ Abstraction）要素是現代造形的重要特徵。造形的本能有兩個傾向，一個是想把對象的客觀性，做合理的掌握的一種寫實的本能。另一個就是離開了自然形象的抽象衝動。普通論抽象表現有以下幾種式樣：

1.把自然現象單純化的造形法。

2.從實際對象出發，變形變化重組合的造形。

3.機能主義講究合理性的純幾何性的構成造形。

4.意象的自動表現與行動造形。

抽象要素的登場，應該可以說是近代科學技術發展的結果。是物質的機械的，合理主義反映的影像。初期從塞尚等後期印象畫派開始，把自然簡化，經過主體派和未來派影響到建築與一般設計界，抽象的要素逐告成立。接着由包浩斯的畫家等開拓了很深刻的境界。如康丁斯基的內省的抽象造形和新造形派的蒙德利安的幾何學的抽象造形，抽象要素可說在新藝術裏已樹立了很鞏固的地位。第二次大戰後，抽象造形在美國把持了更大的勢力。抽象已經失去了特定的式樣。從抽象表現主義直到歐普藝術以後，這個神奇的要素業已滲透到各種造形活動裏面。最近藝術界還有一種要求，即表現與感受均要實在 (Reality)，就是眞實的意思。

與理想對立的觀念。實在本來是把客觀的現象，原封不動的搬到你的眼前，使你覺得迫眞的態度。如寫實主義者所採用的因素一樣，這種作風早在幾世紀以前就有人主張，不過這些都是再現的眞實，與今天的造形藝術家所要求的身歷性的眞實不同。再現的眞實是靜的、間接的、無機的、自覺的、單一的幕景、單一的表現媒體，實在不夠眞實。身歷性的眞實是激動的、直接的、有機性的混沌的關係，同時是五官綜合的連續不斷的東西，可以說使藝術表現的媒體進入了大同的境界。你說它是繪畫也可以，說是彫刻、戲劇、音樂、電影……都可以。 Happening, Kinetic art, Environment 所要求的就是這種要素「眞實性」。

1043.

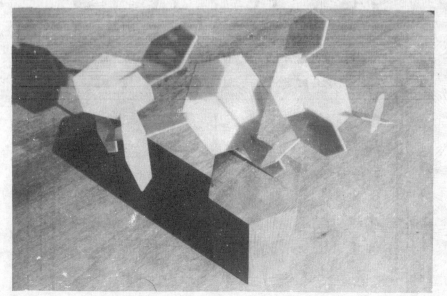

圖說1043：
面形材料的立體組合造形。一件純粹抽象意境的作品，它在光影的襯托下，比自然的景物簡潔，欣賞者的注意力更能集中。

1044.

圖說1044～1045：
線的四方連續平面性組合造形。初學造形的人最喜歡不用大腦，而像機械一樣一直動手無

表情的表現一件東西，即對於創新的渴望不高。在進行這一類敎學時老師應該特別注意這種現象。

1045.

26　我的教學歷程

首先我們一定要了解該課程在整個一系列的教育過程當中的意義和價值，以及各個課程流程上的特質。這一點在任何教學行為是事先必備的基本條件。然後依照各課程的教學宗旨擬定教學進度，按照一定的計劃進行教學是身為教師者的一般常識。

談到造形教育，它的狀況事實也沒有什麼特別的地方。只是新的造形教育思想，自本世紀初開始發展於德國，後來歷經美日等國，在最近一、二十年才傳入我國，所以不管從那一方面來看都尚在萌芽階段。這一方面的知識幾乎都不夠普及。因此身為造形教師，關於學生的特殊學習環境，每一位學生或學員的學前狀況學習條件，應該事先做一次深入的了解，不可盲目跟從國外的教學模式，忘了自己的國情、區域性、教育、環境等的先決條件，使自己所擬的教學計劃和實施細節，發生重重的困難。

依我所了解，換句話說新造形教育的實施，尤其在高等教育即各大專院專的美術和設計教育，在教學過程當中，最感覺到困擾的就是第一：前階段的造形教育沒有按照部定的內容完成教學。第二：感受教育即美感教育極為貧乏。第三：創造力給升學主義填鴨式的教學方式抹殺殆盡。第四：大部份學校仍舊採取大班式（40人至60人）的教學，實在令教授莫可奈何！第五：不相干課程太多，學生壓力過重採被動式文憑主義的態度。等等問題教師在教學之前，應該先有充份的認識，然後依照各不相同的特殊狀況來施教，是非常必須的，否則教育的理想與實際將會脫節。

造形教育的大單元了解了以後，教師對於本身的分科教育例如基本造形，應該有一套完整的教學計劃與內容，經過審慎的分析與檢討，然後列成具體的教育進度，進行教學。下面所舉的是著者對小單元的設計與教學過程，分述於下以供參考：

1.單元設計的動機與題意簡介。

2.相關作品的幻燈欣賞或實物觀摩。

3.名作或佳作分析。

4.相互做聯想或聯科教育的檢討（自然美、社會美、藝術美）。

5.配合實習單元做理論研究：

　　A、指定閱讀介紹參考資料。

　　B、心得報告或彼此討論。

　　C、問題的講解。

1046.

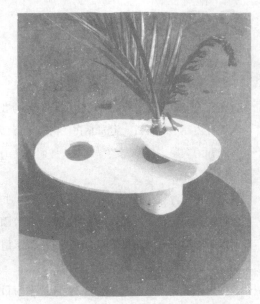

1047.

6.說明實習單元的內容分析實施進度及要領。

7.創作與表現並做草圖的比較研究。

8.個別指導。

9.製作批評改進並完成。

10.作品觀摩與講評。

一般性的造形教學法其小單元的設計,有的先把立體和平面分開,再依造形要素的發展或造形原理的不同性質,依次排列組合成一個大單元,也有按照純美術、建築彫刻、工藝設計、商業設計或其他視覺設計等等,各不相同的教學目標,和

1048.

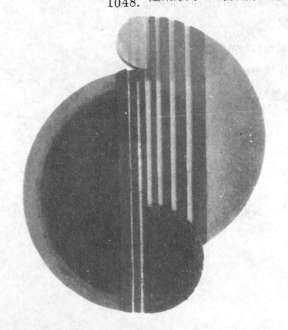

1049.

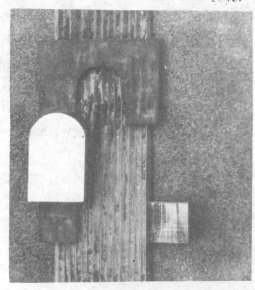

各不同狀況的要求，實施特殊教育設計方法。不過大致造形教育的入門，不論將來的表現偏重立體或平面，兩者的基礎訓練都應該同樣重視才好。卽把形的要素和造形原理等的有關造形要鍵，有組織有系統地收納到教學單元裏邊。至於教學對象是屬於純美術或應用美術的問題，我想只要在教學方法上考究就行了。例如以學習純粹美術表現者爲對象，則多採取一點抽象表現法的教學方法；若是學習對象是應用美術的，就多採取一些抽象構成法，或把兩種表現法依空間特質或素材特性，參酌形的要素和形式原理等的視覺隱藏性與其暴露性，分別按照教學計劃與進度，編排到教學大單元裏邊。重要的倒是教授在教學過程當中給與學生的指點和分析，因爲宇宙萬象大部份的現象，內在的理路（「道」或構造組織等）都相當的隱蔽，沒有仔細的觀察，或深入的解剖分析，是無法見到其中的內涵。何況形的元素，或形式的原理等的問題都屬無形影的內容，加以適當的安排各不相同的，卽或隱藏性或暴露性的教學單元組織，有較抽象表現性的，有比較傾向抽象構成性的教學方法，都是極有必要。

造形教學單元的進行，我是利用欣賞法、分析推理解剖法、創造法，綜合採擇的形式。前階段的教學利用欣賞教學方法，其目的在求得啓蒙作用，使學習的人能夠容易進入教學單元的狀況，並引起學習的動機。中階段卽第二階段的教學方法，則採用以分析推理或解剖的方法爲主的要領，使學生更深一層體會造形內容的事實，深信單元題意所指示的學習目標，審慎經驗題意的真理，做好創造或實習表現前的所有準備。後階段則採取創造表現實習體驗法，引導學習的人到達真正了解造形內容的真實世界，獲得造形表現的真功夫。

圖說1046～1049：
許多學生在造形時都有現實慾望的衝動如1046～1047圖的表現，這時假設它的活動不影響或違反教學目標，那麼與1048～1049圖一樣老師都應該同樣重視，不好干涉他們的自由。

圖說1050～1058：
這種練習筆法、單元設計法、組織等的工作，都是初學造形的人，入門的工作，與色彩塗法可以同時進行。如此利用機會慢慢引離他們對於現實概念的約束，打進純造形世界的意境。然後逐漸曉以造形變化的要領與創新的方法。

1050.

1051.

1052.

1053.

1054.

520

1055.

1056.

1057.

1058.

〔單元設計的動機與題意簡介〕

每一個小單元的教學設計都有它的綜合價值，以及個別的學習目標。這種基本上的教學宗旨應該直接地或間接地，給學習的人指明清楚，並晓以整個造形上的利害關係，各個造形關鍵上相互連帶的存在價值。

例如「點的按排」即「經營位置」之作業，這一個小單元的教學目標，目的在使學者了解任何一個存在物都應該佔有它的正確位置，其個別性的地位和相對性的位置關係的意義。同時深入探討「經營位置」在整個造形計劃上的特質，包括與所有形的要素和形式原則的各原理之關係特徵。換句話說從單純的個別性與變化性，分析闡明到複雜的整體性一貫性和統一性，使大家能徹底了解本作業的教育價值。

〔相關作品的幻燈欣賞或實物觀摩〕

在造形教育上這是一種相當有效的教學方法。使學者直接能觀賞到與預計學習相類似的作品。有人說這種做法多少會影響到學生的創造性。我想對於一部份模做性較強，惰性大的學生，也許是可能的，然而若從整個教育的進度或效果的立場來檢討，實物或幻燈的實例觀摩，是有它很高的啓發作用，或製作過程中的反省

圖說1059～1062：
到了造形教學的正式階段，我想不但要把平面和立體分開，形和形式的基本原理也應該做有計劃的設計，把學習單元依次排列下來，進行教學。諸如位置的造形；方向性的造形；範圍性的造形等等。像1060圖為平面到立體關係的教學，應該放在中間階段。

1059.

1060.

1061 1062.

作用。當然我是反對把樣品，甚至說是範本再次給他們看，或始終放在學生工作的面前，因爲那樣做確實會阻礙造形教育的想像力與創造力。

所謂相關作品，應該包括與這一次教學有關的一切內容，諸如自然形態，在自然美當中，不分植物動物礦物天文地理，裏面只要與這一次教學單元的內容相關的，都應該在提示的範圍。其次是佳作與名作，每一位教師都收集的有自己學生的佳作，有的可能在學校的陳列室裏還保留着這些作品，這都是極佳的教學資料，名作是世界水準的一種創作，不分基本性的、應用性的或純粹美術，只要和教學單元的內容有關，教師都要細心考察，善加以運用。

幻燈或實物的觀摩，在選擇上必須採取嚴格的態度，宜精不宜多，同時更須做有系統性的組織與排列，不要讓學生誤以爲在看電視卡通（娛樂性），只觀賞好看，忘了內容的啓發作用以及系統分析的陶冶作用。

〔名作或佳作分析〕

一般人「看」了東西，並不一定能「見」到，而見到了也不一定能「深」入，而後能了「解」，並且加以判斷與思惟，最後應用到創造上面。所以說作品的欣賞

1063.

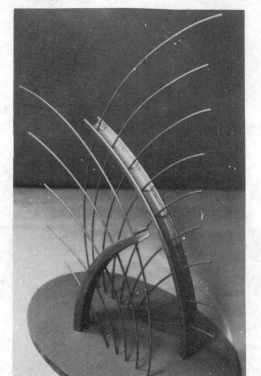

1064.

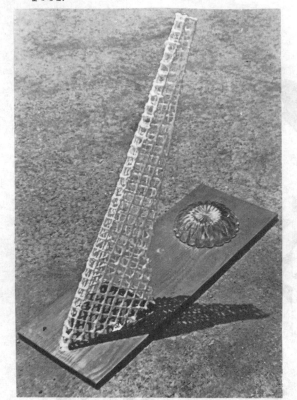

1065.

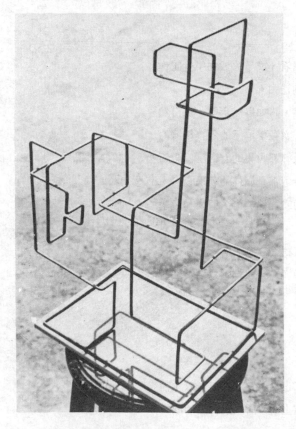

1066.

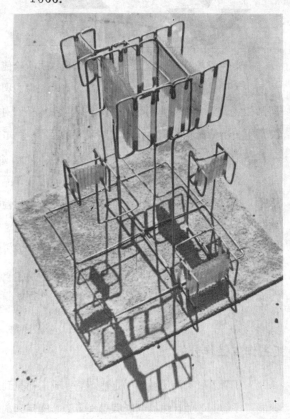

或觀摩的作用，並不是每一個人或每一個場合都會相同，教師對於作品的分析除了針對着一般性的分析之外，也必須隨時準備着，應付學生的個別性與特殊性加以適當地誘導。何況任何人的程度見識和經驗都不盡相同，解析的要領是需要特別考究。

名作或佳作的分析重點，不宜離開教學單元的主題太遠。儘量提示具體事實，說明個別特性與整體價值。分析時宜力求客觀語詞富於彈性，容易使他們引起聯想，避免個人主觀的壟斷。尤其對於作品的普遍與完全的特色，或獨特的表現應該詳細加以介紹。

教學過程教授與學生的研究應該打成一片。主要分析告了一個段落之後，老師不但要學生提出問題，最好使用反問法或試探法，看看學生對於說明的意見反應如何？看法與見解怎樣？提高製作的興趣和信心，在這一關就該奠定良好基礎。

〔相互做聯想或聯科教學的檢討〕

為了加強對題意的印象，擴大思考的範圍，事物的聯想或與相關學科的連繫，例舉類似現象以及與各科有共同價值的地方，對於製作的進行一定有很大的幫助。造形的聯想可以採取提示法，先由教授依單元題意提示極相似的聯想，然後加以分析說明。也可以採用大家的對答或討論解說的辦法，進行深入追尋與題意相似的現象，做為擴大題意的印象。尤其與建築彫塑繪畫工藝設計等美術課程內的內容有連貫時，最好特別舉出實例，詳細分解它們相關的地方，和彼此的應用價值。造形美的聯想廣義的來說並不止於視覺現象，與其他的感覺也或多或少有關連，即一切存在美都可以擷取並且冥思幻想它。通常所說的造形聯想是指自然美、社會美、藝術美的狹義範圍，前節所提的追尋思源，所講究的方法和追尋的目的，其用途就在這一個地方。

〔配合實習單元做理論研究〕

這一段教學過程主要的用意，在於使學生能把理論與實習打成一片，使「藝術思想」能和「實際創造」結合起來。學生的學習活動不可以眼高手低，也不好匠氣太濃。所以介紹參考資料、指定閱讀，在單元進度開始的第一二週就該慎重推薦，特別是和作業直接相關的理論，第二週最好選擇一個時間，提出心得報告或舉行討論會，過程中老師從旁作難題講解。

本著作所以採取理論與實習並重，其道理也就在這裏。一般所說的造形學、基本構造、構圖學、造形原理、視覺藝術等等，大都探討的是這些部門的理論。最近印刷術突飛猛進，優秀的彩色印刷攝影圖片大量增加，使純理論獲得了很多實際作品的對照機會，加深了學生對學習的印象。

圖說1063～1066：
基本造形教育，到了後階段的立體造形，所用的工具和材料都不相同，雖然形與形式的基本精神不必重說，但是關於它們的立體和空間特質，仍舊應該與工具和素材同時進行有計劃性的設計教學。如圖所示使用工具的方法，加工的品質，都尚未能達到水準。

我以為理論的閱讀，貴在「主動」和能「深思」，而引至打通個人的思路，刺激創造力的奔騰。讓學生自動多讀多想，教師除了儘量提供情報，協助指點重點所在之外，避免過份壟斷的解析，強制他們的觀念，阻礙了個人批判的自由發展。理論除了深思，就是讓大家一起來辯論最好，任何人都強制不了他人的思想，事物是越辯越明。「明辨」一切事物，分析法、試驗法等都是手段，辯論法自古就為許多學者所重視。

〔說明實習單元的內容分析實施進度和要領〕

基本造形的教學法固然不可限制太嚴格，應重視個性的培養和創造性的發揮。但是放任式的教學，或者教學步驟沒有計劃，各段落的表現要求和巧妙的要領，不預先做說明或給於彈性的要求，結果不但影響學生的創造與表現，甚至於會做出非常粗糙不堪的作品，和題意不吻合的作業出來。

過去的技巧與經驗，只要應用的適當，不但不會危害創造力的表現，還會醞釀新的技術，做出更新穎的東西來。所以實習單元在每一階段應注意事項，每一階段應有的表現要領，可以詳細指點或深入解剖。不可硬性規定現象性的一致，表面的變化是造形美不可忽略的一大特色。本質上與題意相符合，不管它用什麼素材，以任何形態出現，都應該是很受歡迎的作品。

圖說1067～1068：
質地對比的構成研究。後階段有一種質地教育，是屬於綜合性的教育，所以從低浮彫式、中浮彫，至立體圓彫，都要平均發展，給學生有多一點實驗機會。

1067.

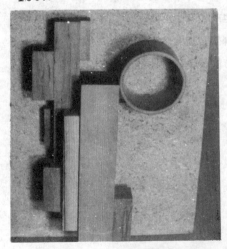

1068.

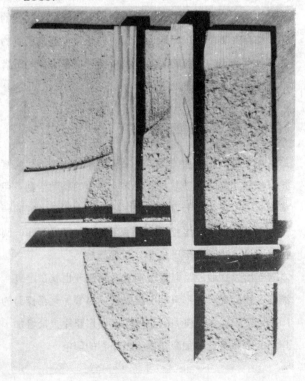

1069.

1070.

1071.

1072.

1073.

1074.

圖說1069～1079：草稿是千變萬化的，同樣一個教學題材，學生的表現有很多新奇可能出現，同
一個人也有不少初稿，這時老師決不可遺忘依照教學目標，給他們適當的指點
，並且分別做優劣的分析和判斷，提供學生取捨或改進的依據。

1075.

1076.

1077.

1078.

1079.

這是把一個抽象的主題意念變成一種具體形象的過程，即化萬象成為一象，製作出一形象代表萬象的行為。所用的方法與程序、工具不求畫一，實施的進度和要領是依據已往的經驗，提示步驟和技術，做為表現用的參考，不必強制使用。借機會多暗示一下，物質現象或程序現象等的關係，在主題意識上應用的價值比較重要。

〔創造與表現並做草圖的比較研究〕

教學上說「速寫」「快速設計」「草圖」「草稿」就是指這一段工作的表現。草圖是即興式的工作，雖然經過一段準備形象已成竹在胸，但是畢竟形影還是混沌不清的狀況。必須以草圖一張又一張的試探，毫無拘囿的進行搜索，朝着主題所指示的理想境界，做成許多不同的腹案，借用各色各樣的表現媒體，把它正簡單扼要的形象化。

草圖畫得出來多多益善，就像樹木的支葉一樣，向四方伸展，不好頑固化，只固執於一方，其結果一定不會茂盛，終究無法把自己的觀念和理想，發揮得淋漓

圖說1080～1083：
草稿的個別指導除了教學目標為宗旨之外，學生個別的特質也應該特別重視。同樣的位置經營1082～1083圖或方向組織如1080～1081圖就有那麼大的區別。

1080.

1081.

盡致。有些同學以往習慣於臨摹，於是始終凝固在「惰性的原點」；一張稍微自以為像樣的草圖，就不肯再下功夫，更談不上「表現它，繼續不斷地改變它」做到所謂絞盡腦汁，追至最終境界而後才休止的地步。

草圖的比較研究和檢討，是表現作品的過程當中一項很有意義的工作。互相比較之後可以了解優劣，可以決定取捨，檢討後確定改進方向。如此方能使每一個人，初階段的創造行為達到某一種度的標準。

〔個別指導〕

個別指導是造形活動中一項非常重要的項目。教師不但要把握該單元精神的特色，學生的個性以及其他相關的學習狀況，包括時代背景社會環境等的條件，都是在掌握的範圍。老師好像導演一樣，多了解學生的意圖，多啟發多鼓勵，少做不必要的干擾，更不可以為學生代畫代筆，示範也應止於適當的程度，不可改變原草圖的面目，保留個人的特徵是有絕對的必要。倘若學生的草圖完全違反了主題，可以教他重畫。

1082.

1083.

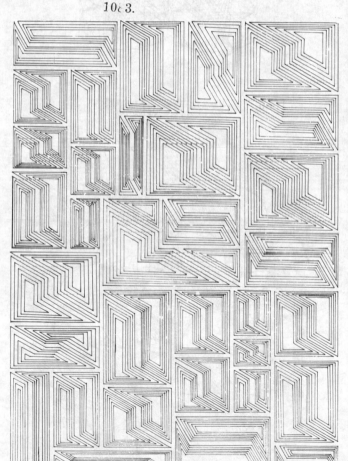

1084.

1085.

1086.

1087.

教師要密切注意學生的作業不要脫軌，即不可不顧該單元的教學目標任意表現。其次，他們所使用的表現方法有沒有值得檢討的地方？有沒有更多更理想而適合的方式來指點給他們呢？然後時時刻刻注視每一個學生造形表現的發展，能不能到達生長的極限。

所謂個別指導就是根據主題的意義，了解學生的用心，學生的個性與天賦，依照圖面的特徵，指出其中的優劣，引導各種可行應行（必須試試看）的途徑，向有希望有理想的境界推進。

有兩種不同的特殊心理必須小心注意疏導。一種是對現實的反抗心理，學生因盲目的主張自己，為了放縱強烈的個性，無法容納絲毫合理的建議，此時教師不必和他頂撞，只以態度表示不以為然，而多關心他，找機會以其他同學的優點間接提示或暗示，或用名作比較講評，逐漸曉以有發展的方向。另一種是盲目的崇拜教授成就的心理，或目的在求分數與作品成績，百依百順老師表面的造形方式，都應該依個別的心理狀況，正確地加以指導。

〔製作批評改進並完成〕

個別指導最後的階段就是把經過幾次修改後的作品，再一次做仔細的推敲，做為完稿的藍本。從這一種定稿到製作完成的過程，一般情況雖然指導的人不一定還會提出許多應加強修改的意見，但是因為學生們的學習情緒已高昂，同時對該教學單元的了解已深，見解也高漲了，所以最後的成品有時與過程中的草稿有相當的出入，甚至於會完全不同，應讓其自然發展。

作品的完成必須力求嚴格，不論境界或技術都該要求水準以上，考核的項目在作品完成之前，最好能給學生做一次簡要的說明，表示什麼程度是為完美之作品。

〔作品觀摩與講評〕

當作品全部交件之後，就把他們的作品全部簡單的陳列出來，給他們一些時間互相觀摩，做自己的作品與他人之作品的比較，或者各不相同的作品間的比較欣賞。然後請大家座下，來做一次檢討會。依次由學生來說明個人作品的特色，並講出較滿意與不滿意的地方，再聽一聽同學們對他的意見或發問。最後才由老師做總講評。

這種觀摩會與檢討會的教學價值很高，互相觀摩過後不但加深對題意的真正了解，也認識了作品的變化和不同價值變化的內容。尤其經過大家一番檢討之後，更體會到大家對作業所下的功夫，和一些傑出的特殊表現給人的感動。

老師利用最後總講評的機會，應該再強調並指出題意的教學目標，與此後應用的價值，使學生了解本次作業的宗旨。然後再把個別的特色，以及一些比較優秀的表現做一番介紹，並詳細將普遍的優點和劣點做客觀批評。

參考文獻

王秀雄著：美術心理學・三信出版社
王建柱譯：視覺美學・（J.J. de Lucio-Meyer 原著）
蘇茂生編：錯視與視覺美術・大陸書局
林瑞蕉著：紙的設計・巨鷹文化企業有限公司
馬英哲著：視覺設計基礎・長松出版社
李長俊譯：三度空間設計・（Louis Wolchonk 原著）・大陸書局
杜若洲譯：視覺經驗・雄獅圖書公司
李宗吾著：心理與力學・文集書店
高覺敷譯述：形勢心理學原理・（Kart Lewin 原著）・正中書局
林書堯著：視覺藝術・維新書局
L.G. Redstone: Art in Architecture
R.G. Collingwood: The Principles of Art
Hans. M. Wingler: BAUHAUS
Rudolf Arnhein: Art and Visual Perception
Le Corbusier: Le Modulor
Graham Collier: Form, Space and Vision
Moholy-Nagy: ①Vision in Motion ②The New Vision
Gyorgy Kepes: ①The New Landscape in Art and Science
 ②The Visual Art Today ③Language of Vision
Kandinsky: Punkt und Linie zu Flache
杉木秀太郎譯：Henri Focillon 原著・形の生命
笹井敏夫・長野隆業合著：造形への數學
石川一公譯：Hans Sedlmaya 原著・近代藝術の革命
原榮三郎等著：空間の論理
石崎浩一郎著：光・運動・空間
竹內敏雄著：現代藝術の美學
東野芳明著：現代美術
柳亮著：①構圖法②黃金分割
高橋正人著：構成①②③ Gestaltung ④視覺デザインの原理
小林重順著：デザイン心理入門
本明寬著：造形心理學入門
眞鍋一男著：造形の基本と實習
高山正喜久著：立體構成の基礎
山本學治著：素材と造形の歷史
瀧江修造譯：抽象藝術・Marcel Brion 原著
川添登著：移動空間論
小林照夫編：現代美術の基礎
池上他譯：構造主義と記號論
小學館出版：現代の繪畫（全七卷）
講談社出版：現代の美術（全十三卷）

索　引

基 本 造 形 學

著者簡介：林書堯先生是現任國立臺灣藝術專科學校美術科專任教授。籍貫台北市，民國20年即公元1931年出生於臺灣省臺北縣貢寮鄉。童年時代在青山綠水的故鄉渡過。臺灣光復後進入當時的「北工」現在的台北工專建築科，六年後高職部畢業，並於1956年取得國立臺灣師範大學文學院藝術學系的學位。大學期間曾任建築美術設計及監工之工作。同年應聘基隆市立中學擔任美術教師，並歷任組長、主任等職。

嗣後轉任中國生產力及貿易中心工業設計訓練班講授色彩，並先後在國立藝專、銘傳商專、母校台北工專、實踐家專、大同工學院工業設計系、中原大學建築系、淡江大學建築系等兼任講師、副教授、教授，主講基本造形或色彩。

著者前後曾參加中國畫學會、中國工業設計學會、中國美術教育學會之各項活動，並參加畫展，以及世界美術教育會議，到過日本、法國、美國以及歐洲各地考察美術教育、美術館和美術古跡。1976年榮獲教育部六藝獎章。

論著除了刊在國立藝專藝術學報者外，單行本有色彩學概論、視覺藝術、圖解美學、色彩認識論等。並以視覺藝術在1970年榮獲五十九年度中山文藝獎。

©基 礎 造 形 學

著作人	林書堯
發行人	劉振強
著作財產權人	三民書局股份有限公司
發行所	三民書局股份有限公司
	地　址／臺北市復興北路三八六號
	電　話／五〇〇六六〇〇
	郵　撥／〇〇〇九九九八——五號
門市部	復北店／臺北市復興北路三八六號
	重南店／臺北市重慶南路一段六一號
初　版	中華民國七十六年十一月
三　版	中華民國八十七年二月

編　號　S 90023
基本定價　拾參元肆角
行政院新聞局登記證局版臺業字第〇二〇〇號

ISBN 957-14-1813-7(精裝)